王 鐸 書 法 〈行書〉

月刊
書藝文人畫 法帖시리즈

41 왕탁서법

硏民 裵敬奭 編著

月刊 書藝文人畫

王鐸에 대하여

■ 왕탁의 簡介

왕탁(王鐸)은 明 神宗 萬曆 20년(1592)에 태어나 淸 世祖 順治 9년(1652)까지 61세를 살았던 政治家요, 서예가였다. 그의 字는 覺斯, 覺之이고 號는 嵩樵, 十樵, 痴菴, 痴仙道人이며 別署로는 烟潭漁叟, 河南孟津人, 雪山道人, 二室山人, 雲岩漫士, 龍湫道人을 사용했는데, 河南의 孟津 출신이기에 王孟津이라고도 불렸다. 시호는 문안(文安)이다.

그는 明의 喜宗 天啓 元年(1621)에 鄕試에 합격하였고, 이듬해 壬戌年(1622)에 진사(進士)가 되어 한림원서길사(翰林院庶吉士)를 제수받았다. 明末의 毅宗 崇禎 17년(1644)에 이자성(李自成)이 북경을 공격하여 들어오자 남경(南京)으로 피신했다가 복왕(福王)을 옹립하여 남명(南明)의 조정을 세워 동각대학사(東閣大學士)로 발탁되었다. 그 이듬해 남경마저 함락되자 그는 복왕(福王) 및 백 여명의 대신(大臣)들과 함께 잡혔다가, 그때 淸 王廟의 권유로 투항하고, 그 후 淸의 예부상서(禮部尚書)를 제수받았다. 이로 인하여 明의 유민들은 이에 淸에 굴복하고 높은 지위를 얻은 그를 경시하고 그의 인품을 멸시하기도 하였다.

그는 明이 망하는 난세를 맞아 淸왕조에 협조하여 높은 벼슬을 얻었기에 부산(傅山)과 비교하며 변절자로 인식되었고 明代의 유민들에게 배척되기도 하였으나, 사실은 개인의 운명보다도 백성을 위한 깊은 고뇌로 선택하였던 것으로 알려진다. 이러한 상황속에서 스스로 해탈을 구하고, 마음을 다스리며 그 방편으로 서예에 심혈을 기울였다. 일찍이 그는 明 天啓年間에 황도주(黃道周), 예원로(倪元璐)와 함께 進士가 되어 한원관(翰苑館)에서 서로 약속하면서, 함께 서예를 깊이 연구하고 토로하였다. 이후 수십년간 쉬지않고 연마하였는데 매일 스스로 공부할 양을 정하고, 法帖을 임서하며, 매일 깊이 사색하고, 쓴 글씨는 서로 비교하면서, 이러한 자세를 평생 바꾸지 않았다. 이후 그의 書風이 충분히 이뤄지게 되자 스스로 50년간을 굴하지 않았다고 술회하였다.

벼슬에 대한 후회와 청백하게 살았던 그의 생활자세로 큰 고뇌의 심경은 그의 작품 속에서도 발견할 수 있는데 그가 도읍에서 사귄 그의 가장 좋은 벗인 정요항(丁耀亢)이 지었던

「육방재(陸舫齋)」에서 친구들과 모여 토론하고 멸망한 王廟를 그리워하였다. 晚年인 順治 7년 庚寅(1650) 그의 59세때 그를 위해 써 준《제야학육방재시권(題野鶴陸舫齋詩卷)》에는 그때의 심경과 생활을 알 수 있는데, 항상 죽을 먹고 차마시고 가난하게 지냈다는 것이고, 어떤 때는 글 쓸 종이조차 살 수 없었다고 곤궁한 형편을 쓰고 있다.

그 속에서 그는 지난 날을 후회하고 安貧樂道의 君子의 높은 뜻을 새기면서 끝까지 名利에 욕심을 두지 않았다. 또 공부할 때는 항상 자만하지 않고 겸허한 자세로 임했음을 알 수 있는데 그가 쓴《낭화관첩(琅華館帖)》에서 自跋하기를 "필묵이 폐한 빗자루와 같으니, 나의 글씨가 어찌 족히 소중할까?"라고 겸손해 했다.

■明末·淸初의 서예술상황

明末 淸初의 시기에는 새로운 왕조가 세워지는 역사적 혼란 및 격동기였는데, 혼란스런 정국속에서도 士大夫들이 사상을 발표와 전개가 활발히 펼쳤는데, 문화예술의 발전도 특별했던 시기였다.

文人들도 창작을 주체로 행하였는데, 이때 두가지 큰 서예술사조가 형성되었다. 하나는 동기창(董其昌)으로 대표되는데, 明人들이 숭상하던 書體로 이는 편안하고, 性情을 기르고자 하는데 목적이 있었기에, 자태는 아름답고 준일(俊逸)한 서풍(書風)으로 平淡하고 天然을 중시하여 진솔한 韻致를 드러내고자 하여, 그들의 高尙淡白한 정취를 드러내었다. 그 두번째는 황도주(黃道周), 예원로(倪元璐), 부산(傅山), 왕탁(王鐸) 등으로 대표되는 부류로, 일반적인 자태의 아름다움과 유약미가 익숙하던 때에 오히려 웅강(雄强)하고 종일(縱逸)한 필세(筆勢)와 기이하고도 특이한 형세의 서풍(書風)을 추구하여 격렬하게 가슴을 뒤흔드는 진솔한 성정(性情)을 표현하려 애썼다. 이러한 혁신적인 풍토를 몰고 올 때 그는 중요한 인물 중의 한 사람이다. 그는 黃道周, 倪元璐와 함께 명말삼대가(明末三大家)로 불렸고, 또 傅山과 더불어는 부왕(傅王)으로도 불리었다. 그들은 경력과 학서 과정이 달랐어도, 서단 발전에 큰 영향을 끼쳤고, 書風의 변화에도 지대하고도 독특한 기치를 세운 인물이다.

■學書과정

모든 이들이 그의 서예 성취에 대해 높은 평가를 하고 있는데 그는 여러 서체에 정통하

였으나 특히 行草書에 큰 성취를 이루었다. 세상에 전하는 작품에는 行草작품이 가장 많고 다른 서체의 글씨는 비교적 적은 편이다. 그의 해서는 魏의 종요(鍾繇)에서 나왔고, 특히 唐의 안진경(顔眞卿)에서 많은 것을 깨달았다. 그의 서예는 처음 法帖을 많이 구하여 공부했는데 《순화각첩(淳化閣帖)》을 위주로 하였고 이외에도 《미불첩(米芾帖)》,《담첩(潭帖)》, 《대관첩(大觀帖)》,《태청루첩(太淸樓帖)》 등을 익혔다. 그는 일찍이 말하기를 "내가 공부하길 수십년간, 모두 故人들을 위주로 하였고, 함부로 망령되이 하지 않았다."고 하고 또 "글은 古帖을 위주로 하여야 하고 스스로 힘으로만 이룰 수 없음도 깨달았다."고도 하였다.

그리고 《임미첩(臨米帖)》에서 스스로 진일보한 생각을 들어내며 적기를 "글은 옛것을 스승으로 삼지 않으면, 속된 길로 들어가기 쉽다."고 경계하기도 하였다. 옛것은 주로 東晉의 왕희지(王羲之), 왕헌지(王獻之)를 위주로 하였고, 위로는 장지(張芝), 종요(鍾繇)와 아래로는 南朝의 여러 名家들을 익혔다.《임순화각첩(臨淳化閣帖)》에서 스스로 題跋하기를 "나의 글은 오로지 왕희지, 헌지를 宗으로 삼았는데, 곧 唐, 宋 여러 명가들도 모두 여기에서 발원된 것이다."고 적고 있다. 이후의 여러 서예가들도 이러한 입장을 견지하였다.

그러나, 그의 帖學의 한계를 익히 알고 있었기에 이를 벗어나서 여러 碑의 임서도 게을리 하지 않았다. 그가 일찍이 이르기를 "帖에 들어가기도 어려운데 어찌 계승할 수 있으랴, 帖에서 벗어나기도 더욱 어렵도다."고 술회한 적이 있다. 그는 특히 唐碑도 많이 익혔는데 《왕희지성교서(王羲之聖敎序)》,《홍복사단비(興福寺斷碑)》 등을 깊이 연구하였고, 예서, 전서 등의 고체에도 정통하였다. 곧 이는 帖文과 碑文을 두루 익혀 유약한 習氣를 보충하려 애쓴 것이다.

그는 분명 二王을 종주(宗主)로 삼아 익혔지만, 폭넓게 前人들의 장점을 취했기에 柔弱하지 않고 雄强한 筆勢를 추구하고, 沈厚한 結體를 이뤄낸 것이다.

그가 崇禎 10년(1637)에 쓴 《임고법첩권(臨古法帖卷)》에서 스스로 題跋하기를 "書法은 古人의 결구를 얻음을 귀하게 여기는데, 근래의 공부하는 이들을 보면, 時流에 휩쓸려 제멋대로 움직이는데, 이는 옛것은 얻기가 어렵고, 지금의 것은 취하기 쉬운 때문이리라. 옛것은 깊고 오묘하니, 기이하고 변화가 있으며, 지금의 글들은 나약하고 속기가 많아 치졸스러우니 아! 애통하도다!"고 썼다. 이 뜻은 결국 古人의 깊이 있고 오묘한 결구를 익히고, 아름답고 유약함만을 숭상함을 극복해야 한다는 것을 깨달았다는 것이었다. 唐, 宋의 여러 名家를 맹목적으로 추앙하던 시기에, 그는 홀로이 雄强縱恣한 書風에 매진하였는데, 특히 그는 미불(米芾)을 가장 추앙하고 흠모하였다. 이는 미불(米芾)의 글씨가 縱肆奇險하였고,

八面을 쓰며 沈着 痛快하여 지극히 풍부한 雄强의 기세를 지녔기 때문이다. 그리고 圓轉中
에 回鋒轉折과 含蓋에 주의를 특히 기울였다.

■ 書法의 특징

그의 성취가 가장 큰 行草를 위주로 특징을 살펴보자면 筆力과 結構의 절주미이다.

글을 쓸 때 요구되는 方圓, 輕重, 遲速 등에 특별한 특징을 지니고 있다. 結體와 章法도
서로 어지러이 섞이면서도 서로 양보하는 듯 조화롭고 호매한 性情을 담고 있다.

개별 글자의 모양은 매우 기이하고 넘어지려는 듯 하나 전체적으로 조화를 완벽히 이뤄
내는 탁월한 그의 예술성에 놀라지 않을 수 없다. 行들의 中心軸線을 이리저리 바꿔가면서
어지러운듯 하면서도 서로 융화되어 견실하고 독특한 느낌을 주고 조화를 이룬 통일감도
가지고 있다.

그의 行草書는 정밀하고도 긴밀하고 온건한 형태의 부드러운 行書의 면모와 또 縱橫으
로 험절하는 草書의 書風을 동시에 지니고 있다. 이는 미불(米芾)과 안진경(顔眞卿)의 영
향이 큰 이유이기도 하다. 그의 用筆은 穩中沈着하며, 點劃은 竪勁勻稱하고 結字는 方整緊
密하여, 體勢는 俊巧古雅한 특징을 지니게 된다. 만년에 갈수록 더욱 倚側이 심한 결구도
이뤄졌으며, 粗細의 변화가 큰 것도 많이 나타난다.

특히 부산(傅山)의 완전한 連綿草와는 약간 달리 그는 글자마다 약간씩 적당한 一筆의
連綿을 많이 구사하였고, 圓轉과 方折을 적절히 혼합한 특징이 두드러진다.

그는 行草書를 가장 깊게 공부하여 큰 성취를 이뤘는데 그가 말하기를 "무릇 草書를 하
려면, 모름지기 嵩山의 꼭대기에 오르려는 큰 뜻을 지녀야 한다."고 하였다. 그가 여러 書
家들과 다른 점은 곧 二王을 宗主로 하되 여러 다른 이들의 장점도 고루 취했고 折鋒을 연
구하여 더욱 굳센 氣勢를 더하였다는 것이다. 그리하여 提按頓挫의 변화를 비교적 크게 표
현했고 활발한 필획을 구사하였다는 것이다. 묵색은 濃淡을 적절히 잘 이용했으며 더욱 奇
肆한 風骨을 드러내었다.

특히 긴 長文을 단숨에 써내려가는 방종스러운 필치와 먹이 다하여도 형세가 다하지 않
는 得意의 작품들이 매우 많다. 그가 順治 3년(1645) 그의 55세에 썼던 두보시(杜甫詩)《제
현무선사옥벽(題玄武禪師屋壁)》10首를 쓰고 난 뒤에 題跋에서도 이것이 잘 드러나는데
쓰기를 "내가 공부한 지 40년이 되어 자못 근원이 생기니, 나의 글을 좋아하는 이들이 생겨
났다. 모르는 이들은 高閑・張旭, 懷素의 글씨가 거칠다고 하는데, 나는 이에 대하여 不服

하고 不服하고 不服한다."고 하였다.

■ 서예가들의 평가

　그를 평가한 내용들은 인품(人品)에 대한 것과 서평에 대한 것이 아주 많은데 고복(顧復)
이 이르기를 "공력(功力)을 깊이 새긴 이는 300년 중에 오로지 이 한 사람 뿐이다."고 하였
으며, 또 이르기를 "지금 세상에서는 남쪽에는 동기창(董其昌)이 있고, 북쪽엔 왕탁(王鐸)
이 있다고 하겠다. 아는 이들은 반드시 내 말에 긍정할 것이다."라고 하였다.

　《초월루논서수필(初月樓論書隨筆)》에서 그를 평하기를 "왕각사(王覺斯)의 인품은 비록
황폐하였지만, 그러나 그의 글쓴 것은 의외로 北宋의 大家의 기풍(氣風)을 지니고 있으니
어찌 그 사람으로써 그것을 버릴 수 있으리오."라고 하였다. 그와 반대의 일생을 걸으면서
꿋꿋히 절개를 지킨 위대한 부산(傅山)도 그의 작품을 높이 평하면서 이르기를 "왕탁(王
鐸)이 40세 이전에는 조작에 매우 힘썼지만, 40세 이후에는 스스로 의식하지 않아도 저절
로 뜻에 합치되어 마침내 大家가 되었다."고 하였다. 또 왕잠강(王潛剛)은 《청인서평(淸人
書評)》에서 이르기를 "왕각사(王覺斯)의 글씨는 동기창(董其昌)과 더불어 이름을 나란히
하고, 웅강(雄强)한 것은 동기창(董其昌)보다 더욱 뛰어나다."고 그를 높이 평가하였다.

目　次

1. 王鐸詩 《投語谷上 人詩卷》

(投語谷上人)

荊 가시 형
扉 사립 비
草 풀 초
色 빛 색
侵 침노할 침
釋 중풀 석
子 아들 자
不 아니 불
經 경서 경
心 마음 심
獨 홀로 독
處 곳 처
無 없을 무
行 다닐 행
跡 자취 적
相 서로 상
暌 어그러질 규
直 곧을 직
至 이를 지
今 이제 금
花 꽃 화
開 열 개
靈 신령 령
鳥 새 조
下 내릴 하

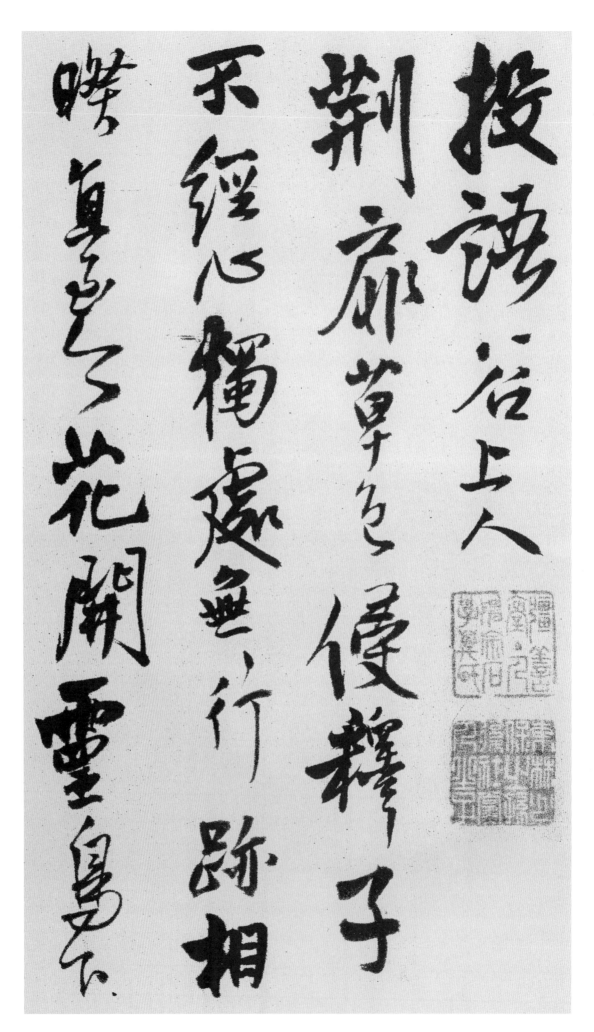

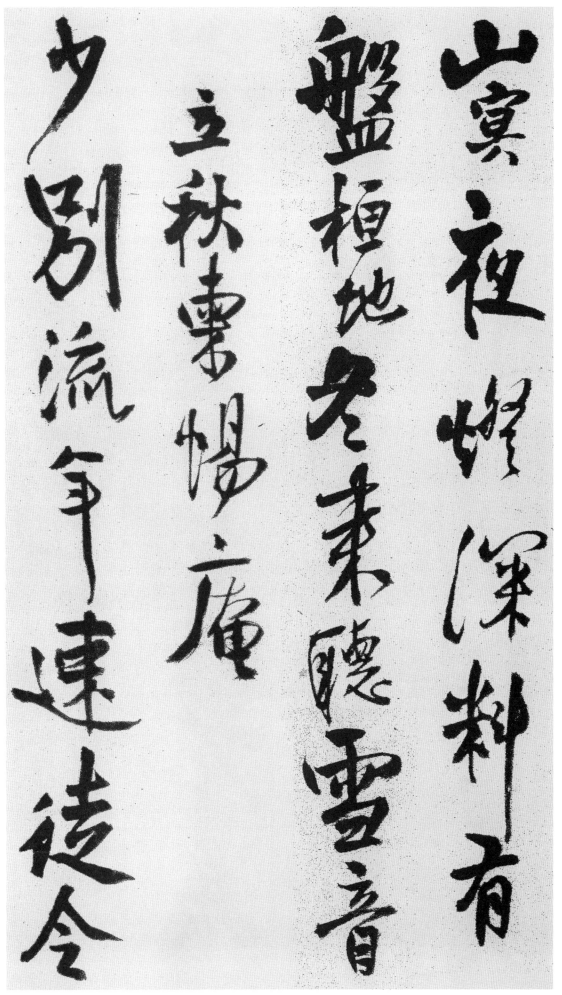

山 뫼 산
冥 어두울 명
夜 밤 야
燈 등잔 등
深 깊을 심
料 헤아릴 료
有 있을 유
盤 어정거릴 반
桓 머뭇거릴 환
地 땅 지
冬 겨울 동
來 올 래
聽 들을 청
雪 눈 설
音 소리 음

(立秋柬惕庵)

少 적을 소
別 다를 별
流 흐를 류
年 해 년
速 빠를 속
徒 헛될 도
令 하여금 령

肺 부아 폐
氣 기운 기
傷 상처 상
花 꽃 화
風 바람 풍
隨 따를 수
上 윗 상
下 아래 하
山 뫼 산
貌 모양 모
互 서로 호
靑 푸를 청
蒼 푸를 창
老 늙을 로
淚 흐를 루
園 동산 원
陵 언덕 릉
黯 시커멀 암
佗 다를 타
鄕 시골 향
羆 곰 비
虎 범 호
彊 강할 강
立 설 립
秋 가을 추
明 맑을 명
日 날 일
是 이 시

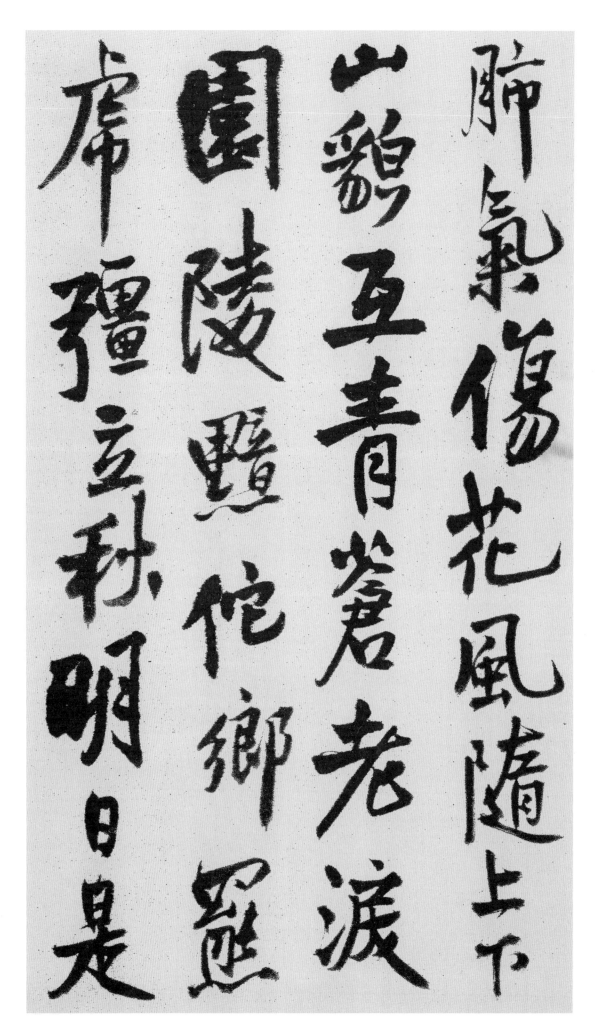

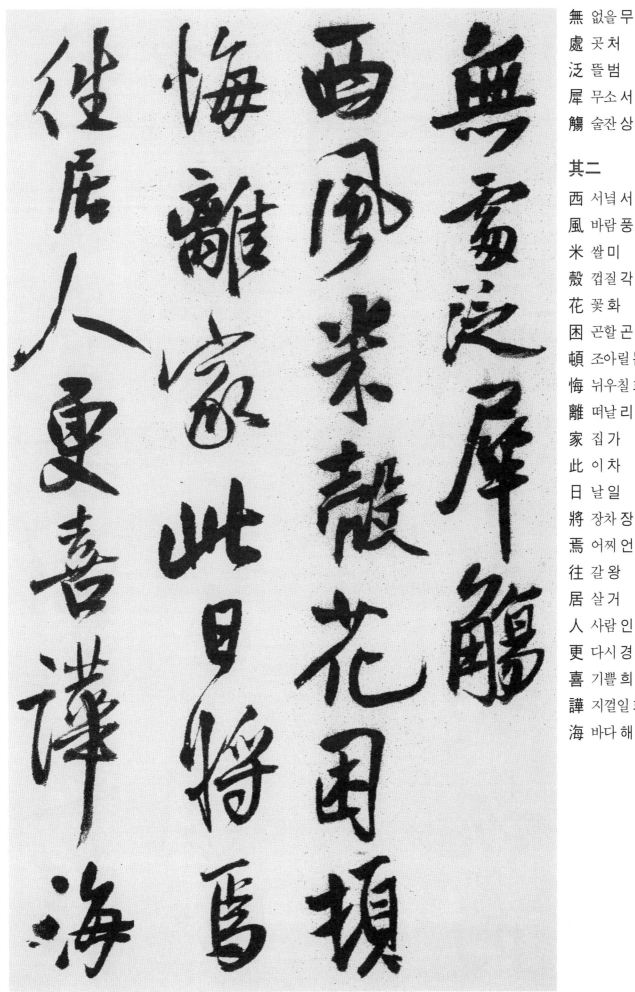

無處泛犀觴

其二

西風米殼花困頓悔離家此日將焉往居人更喜譁海

無 없을 무
處 곳 처
泛 뜰 범
犀 무소 서
觴 술잔 상

其二

西 서녘 서
風 바람 풍
米 쌀 미
殼 껍질 각
花 꽃 화
困 곤할 곤
頓 조아릴 돈
悔 뉘우칠 회
離 떠날 리
家 집 가
此 이 차
日 날 일
將 장차 장
焉 어찌 언
往 갈 왕
居 살 거
人 사람 인
更 다시 경
喜 기쁠 희
譁 지껄일 화
海 바다 해

光 빛 광
開 열 개
苦 쓸 고
霧 자욱할 몽
潮 조수 조
气 기운 기
逆 맞을 역
陰 그늘 음
沙 모래 사
憶 기억 억
在 있을 재
天 하늘 천
中 가운데 중
閣 집 각
玉 구슬 옥
簫 퉁소 소
落 떨어질 락
彩 채색 채
霞 노을 하

其三

煩 번거로울 번
熇 불꽃 효
猶 오히려 유
不 아니 불
弱 약할 약
伏 엎드릴 복
枕 베개 침
內 안 내

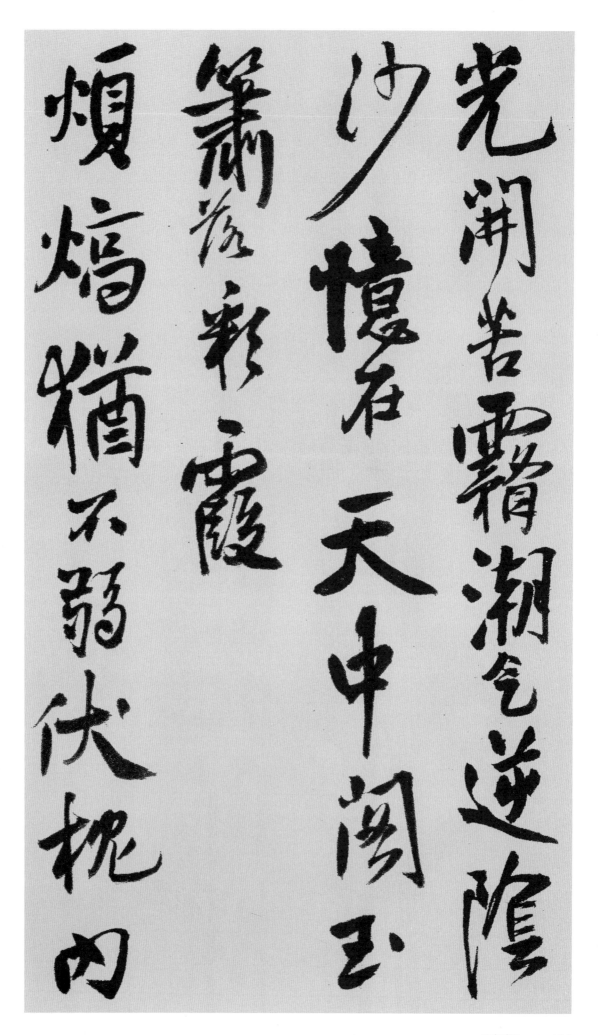

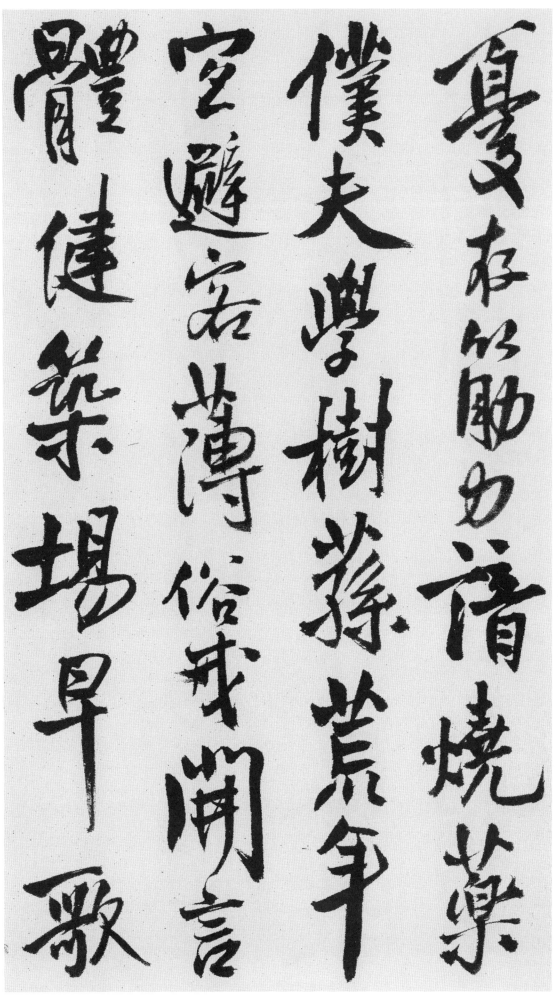

憂 근심 우
存 있을 존
筋 힘줄 근
力 힘 력
諳 알 암
燒 불사를 소
藥 약 약
僕 종 복
夫 사내 부
學 배울 학
樹 심을 수
蓀 난초 손
荒 거칠 황
年 해 년
宜 마땅 의
避 피할 피
客 손 객
薄 야박할 박
俗 풍속 속
戒 경계 계
開 열 개
言 말씀 언
體 몸 체
健 건강 건
築 쌓을 축
場 마당 장
早 일찍 조
歌 노래 가

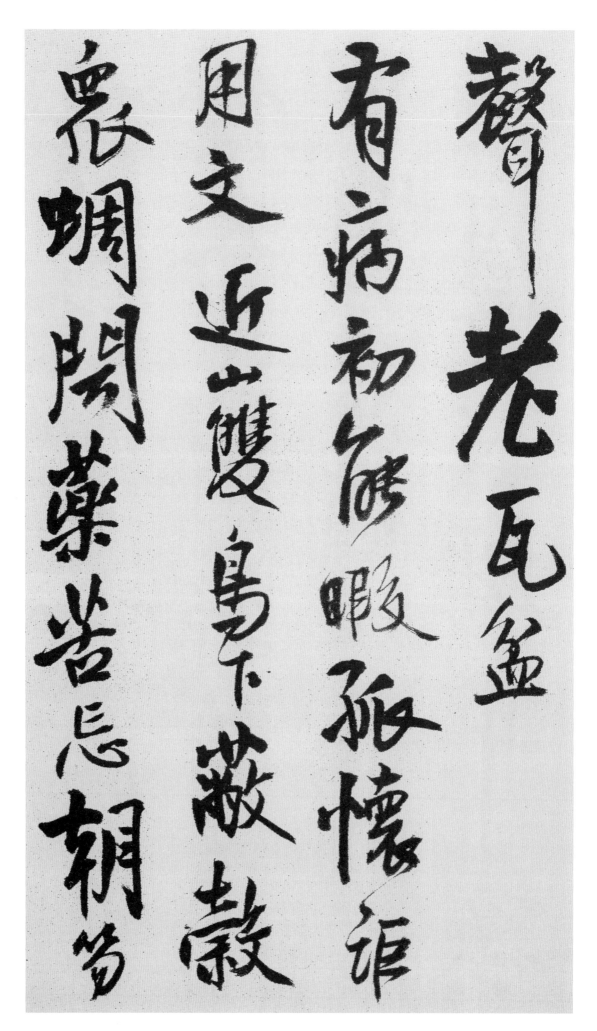

聲 소리 성
老 늙을 로
瓦 기와 와
盆 동이 분

其四

有 있을 유
病 병 병
初 처음 초
能 능할 능
暇 겨를 가
孤 외로울 고
懷 품을 회
詎 어찌 거
用 쓸 용
文 글월 문
近 가까울 근
山 뫼 산
雙 둘 쌍
鳥 새 조
下 내릴 하
蔽 다할 폐
穀 곡식 곡
衆 무리 중
蜩 매미 조
聞 들을 문
藥 약 약
苦 쓸 고
忘 잊을 망
朝 아침 조
笏 홀 홀

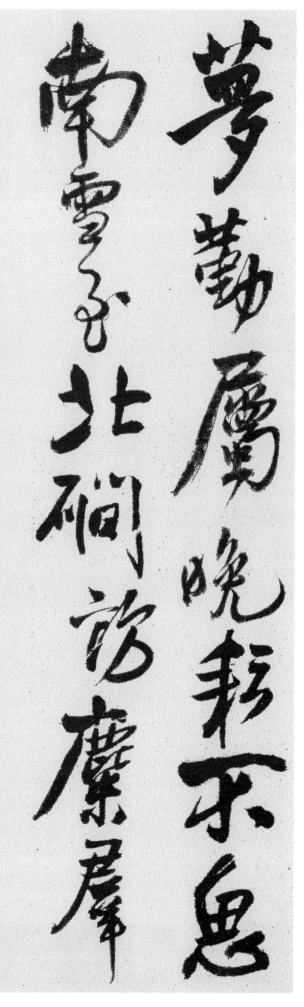

夢 꿈 몽
勤 부지런할 근
屬 속할 속
晚 늦을 만
耘 김맬 운
不 아니 불
思 생각 사
南 남녘 남
雪 눈 설
至 이를 지
北 북녘 북
磵 물가 간
訪 찾을 방
麋 고라니 미
群 무리 군

丙戌春二月書
於燕都琅華館
王鐸

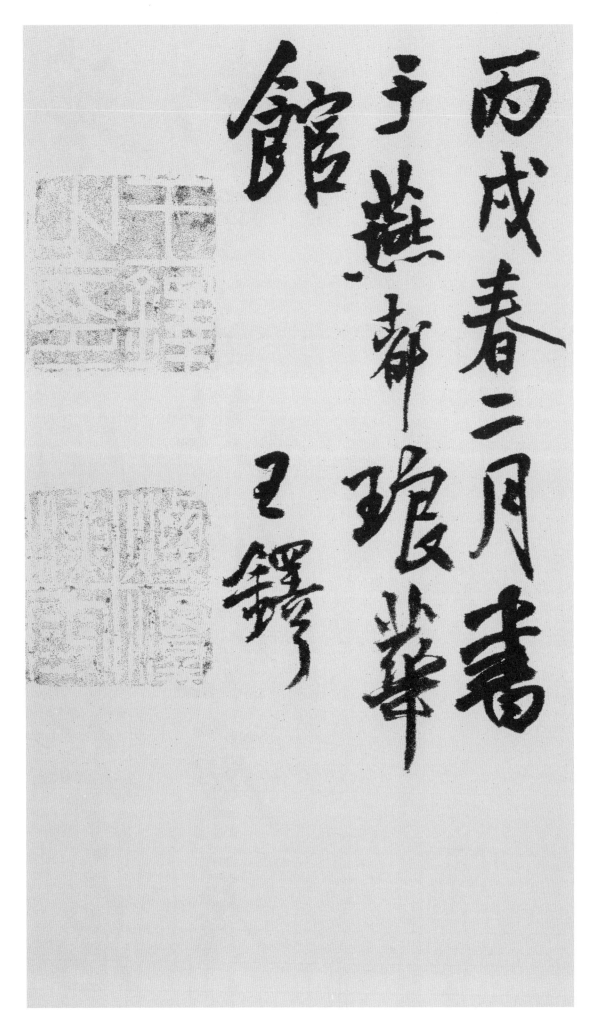

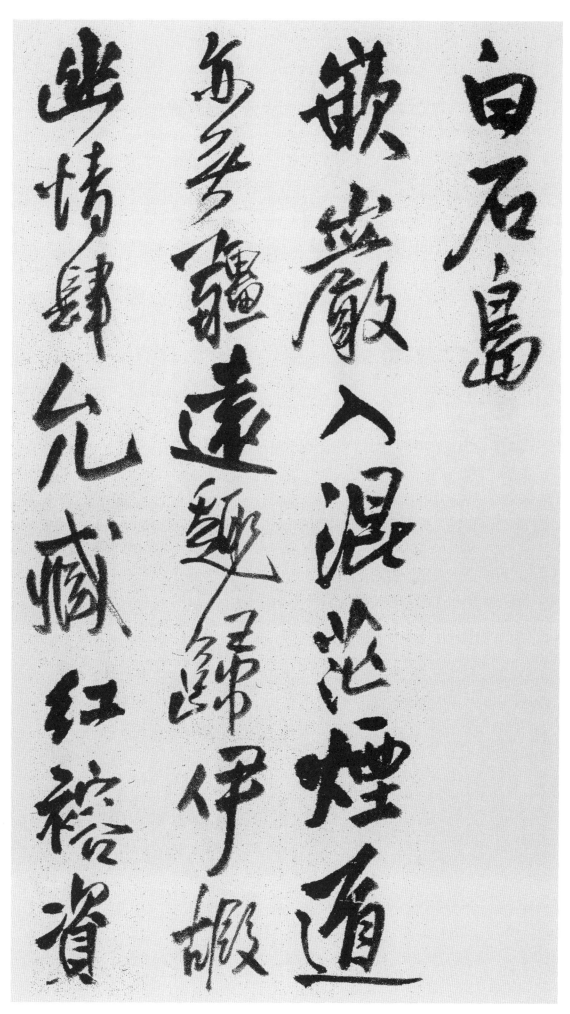

2. 王鐸詩
《自書詩卷》

(白石島)

嵌 깊은골짜기 감
巖 바위 암
入 들 입
混 섞을 혼
茫 망망할 망
煙 연기 연
道 길 도
亦 또 역
無 없을 무
疆 경계 강
遠 멀 원
趣 재촉 촉
歸 돌아갈 귀
伊 저 이
嘏 멀 하
幽 머금을 유
情 정 정
肆 빙자할 사
允 진실로 윤
臧 착할 장
紅 붉을 홍
裕 홑옷 용
資 바탕 자

筆 붓 필
格 격식 격
玄 검을 현
杵 절구공이 저
借 빌릴 차
損 덜 손
糧 양식 양
絶 끊을 절
頂 꼭대기 정
無 없을 무
東 동녘 동
灞 물가 패
年 해 년
※작가 오기임
暌 어그러질 규
年 해 년
花 꽃 화
滿 찰 만
牀 상 상

(題蕉軒)

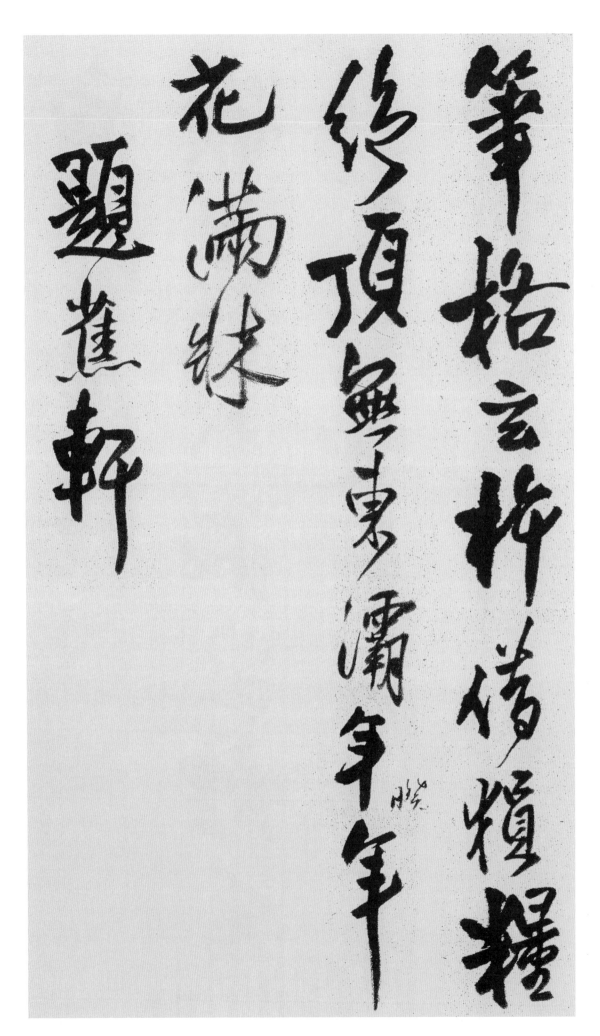

王鐸書法 〈行書〉 | 22

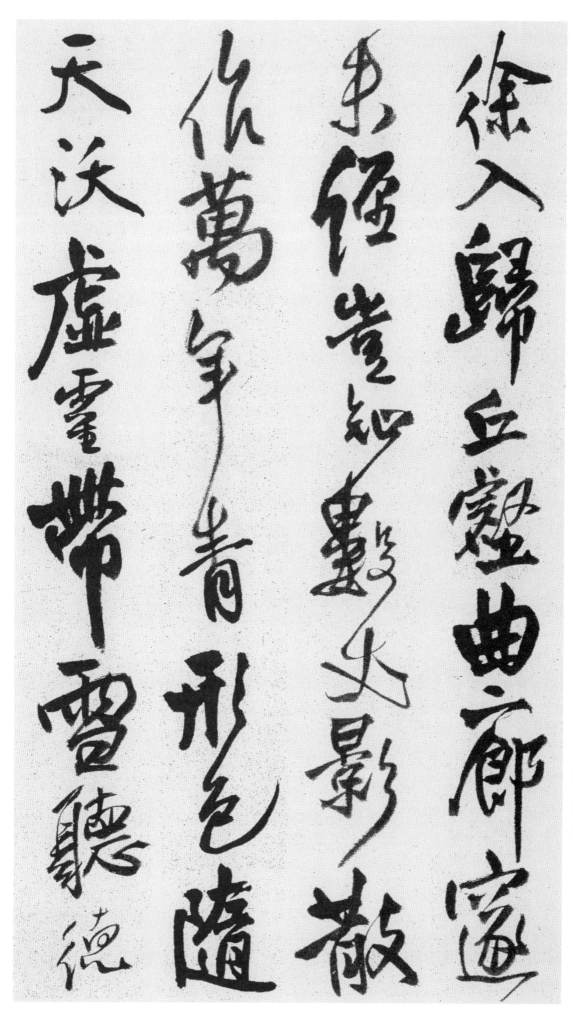

徐 천천히 서
入 들 입
歸 갈 귀
丘 언덕 구
壑 골 학
曲 굽을 곡
廊 행랑 랑
邃 깊을 수
未 아닐 미
經 지나날 경
豈 어찌 기
知 알 지
數 셈 수
丈 길이 장
影 그림자 영
散 쓸모없을 산
作 지을 작
萬 일만 만
年 해 년
靑 푸를 청
形 모양 형
色 빛 색
隨 따를 수
天 하늘 천
沃 기름질 옥
虛 빌 허
靈 신령 령
帶 띠 대
雪 눈 설
聽 들을 청
德 덕 덕

音 소리 음
膠 굳을 교
不 아니 불
已 이미 이
何 어찌 하
用 쓸 용
住 살 주
沙 모래 사
汀 물가 정

(失道終夜行陵
上衆山)

雲 구름 운
照 비칠 조
今 이제 금
方 모 방
喻 깨우칠 유
蕭 쓸쓸할 소
疏 성길 소
動 움직일 동

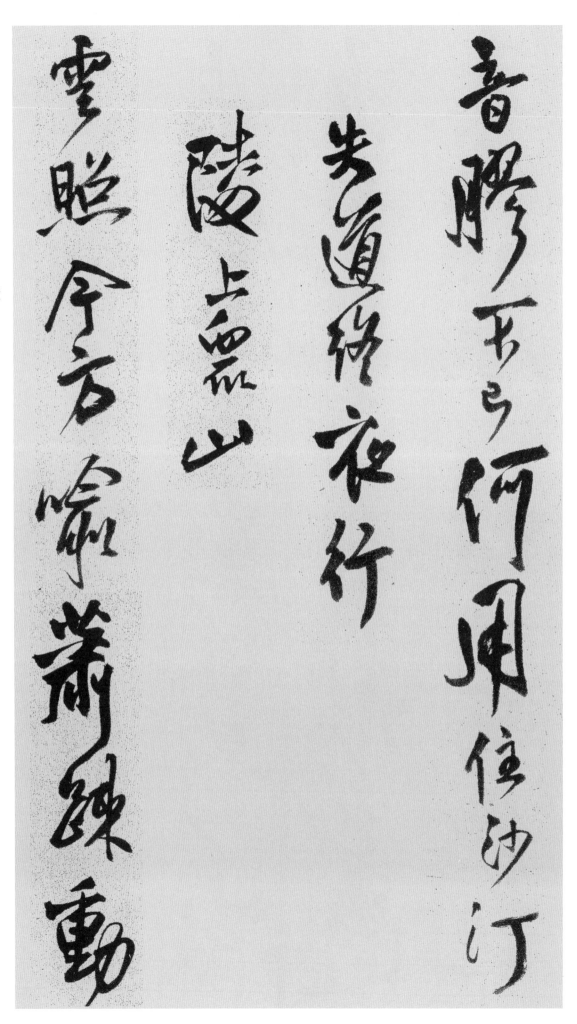

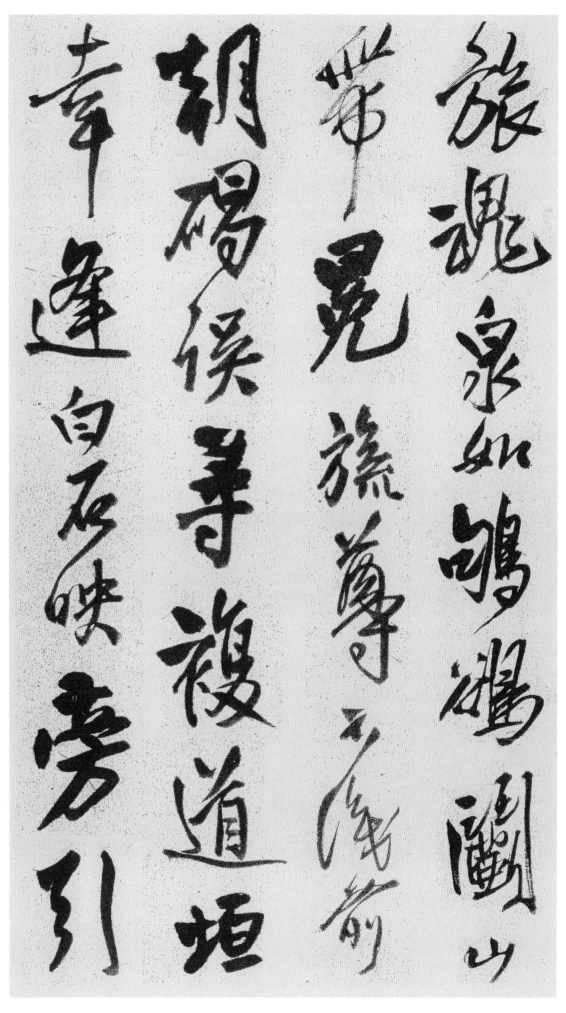

旅 나그네 려
魂 넋 혼
泉 샘 천
如 같을 여
鴝 구욕새 구
鵒 구욕새 욕
鬪 싸움 투
山 뫼 산
帶 띠 대
冕 면류관 면
旒 깃발 류
尊 높일 존
不 아니 불
識 알 식
前 앞 전
朝 조정 조
碣 비석 갈
誤 그릇칠 오
尋 찾을 심
複 겹 복
道 길 도
垣 담 원
幸 다행 행
逢 만날 봉
白 흰 백
石 돌 석
映 비칠 영
旁 곁 방
引 끌 인

出 날 출
坤 땅 곤
門 문 문

(碩人)

祿 복록 록
薄 엷을 박
情 정 정
多 많을 다
忖 헤아릴 촌
毋 말 무
然 그럴 연
離 떠날 리
岫 산구멍 수
雲 구름 운
碩 클 석
人 사람 인
與 더불 여
灌 물 댈 관
木 나무 목
空 부질없이 공
綠 푸를 록
欲 하고자할 욕

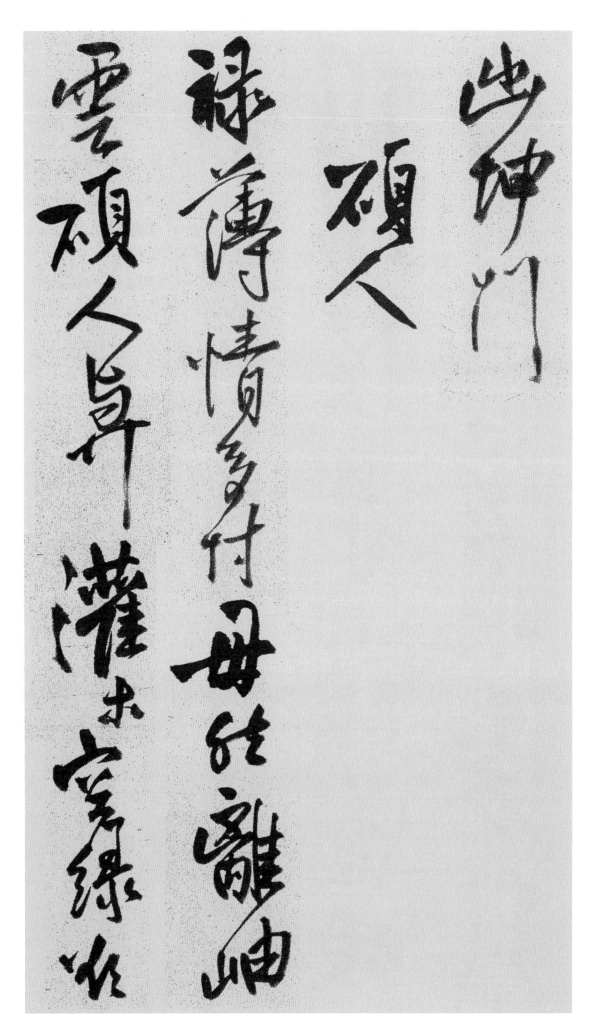

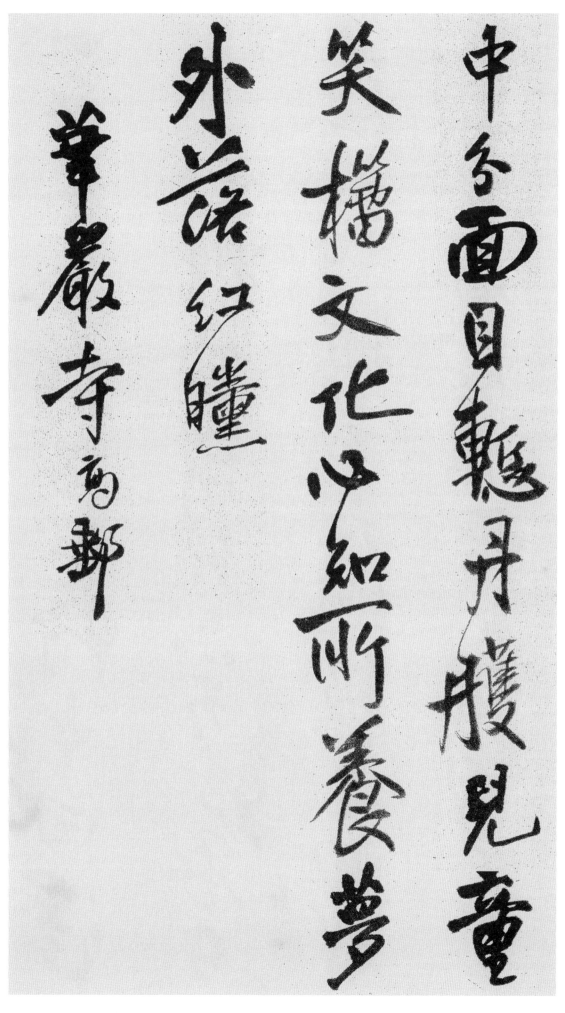

中 가운데 중
分 나눌 분
面 낯 면
目 눈 목
慙 부끄러울 참
丹 붉을 단
艧 붉을 확
兒 아이 아
童 어릴 동
笑 웃음 소
籒 대전 주
文 글월 문
化 될 화
心 마음 심
知 알 지
所 바 소
養 기를 양
夢 꿈 몽
外 바깥 외
落 떨어질 락
紅 붉을 홍
曛 땅거미 훈

(華嚴寺高郵)

一 한 일
丘 언덕 구
水 물 수
象 형상 상
擁 잡을 옹
石 돌 석
性 성품 성
暗 어두울 암
中 가운데 중
回 돌 회
深 깊을 심
靜 고요 정
如 같을 여
相 서로 상
合 합할 합
蕭 쓸쓸할 소
條 가지 조
亦 또 역
可 옳을 가
哀 슬플 애
日 날 일
蒸 찔 증
龍 용 룡
藏 감출 장
立 설 립
天 하늘 천
迥 멀 형
鴈 기러기 안
王 임금 왕
回 돌 회
我 나 아
欲 하고자할 욕
尋 찾을 심
徵 부를 징
籟 퉁소 뢰
靈 신령 령
香 향기 향
何 어찌 하
處 곳 처

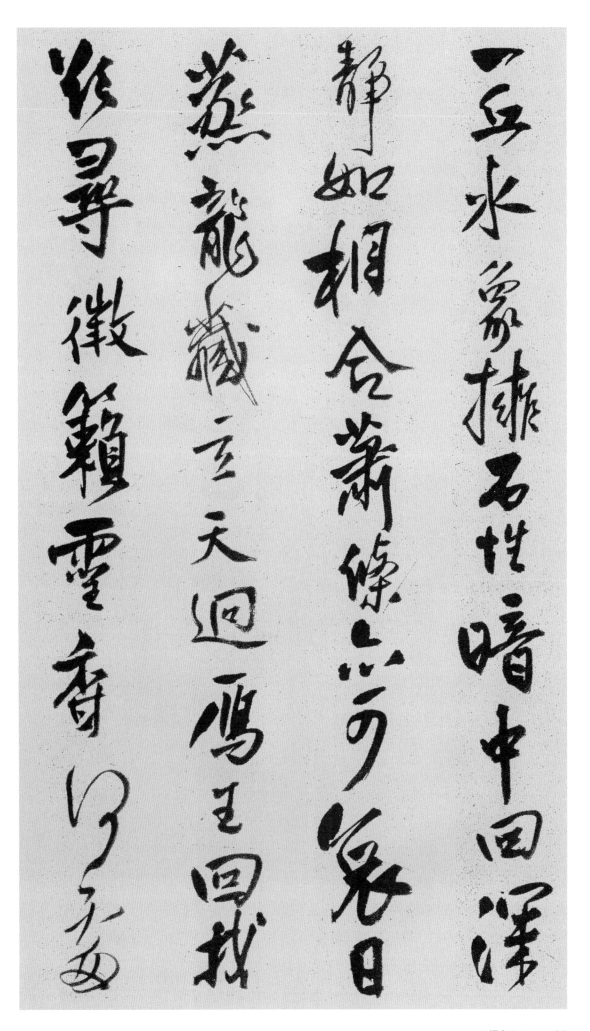

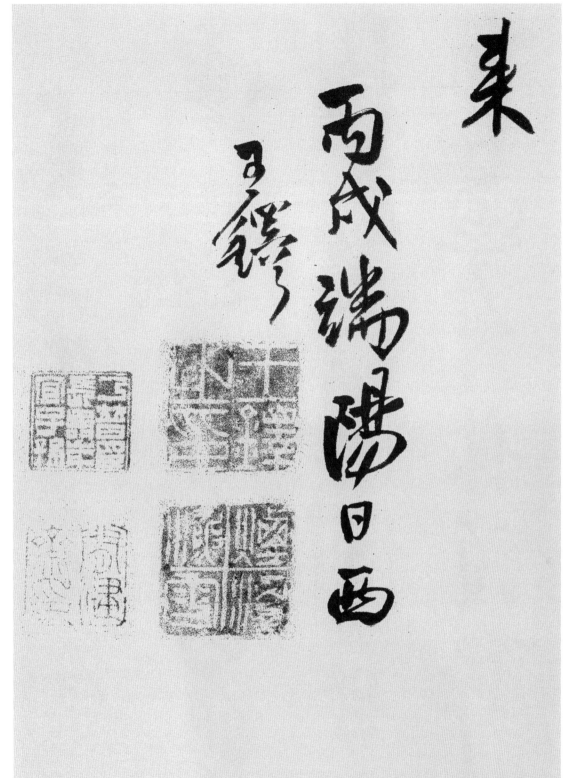

來 올래

丙戌端陽日西
王鐸

3. 王鐸詩
《燕畿龜龍館卷》

(送二弟之太原)

其一

雲 구름 운
邊 가 변
不 아니 불
見 볼 견
嵩 산이름 숭
陽 볕 양
色 빛 색
樹 나무 수
裏 속 리
惟 오직 유
聞 들을 문
晉 진나라 진
水 물 수
聲 소리 성
汝 너 여
過 지날 과
介 끼일 개
休 쉴 휴
須 모름지기 수
醉 취할 취
酒 술 주

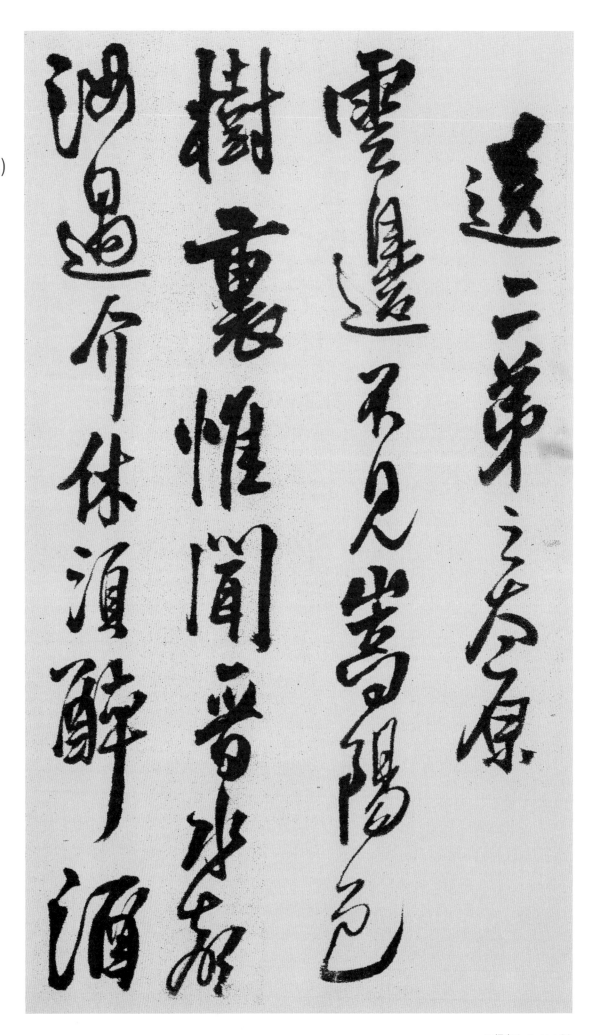

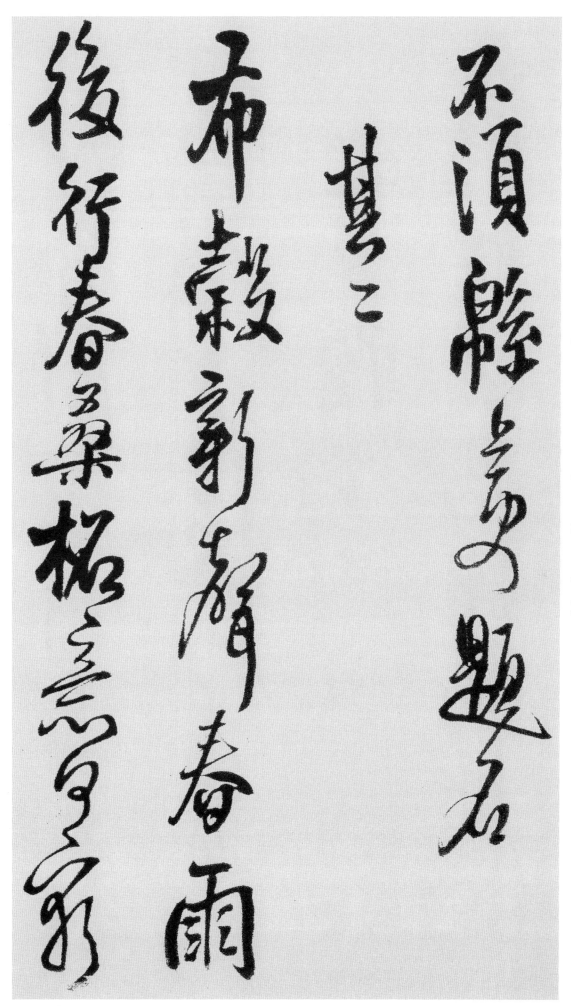

不 아닐 불
須 모름지기 수
綿 솜 면
上 위 상
更 다시 경
題 지을 제
名 이름 명

其二

布 베 포
穀 곡식 곡
新 새 신
聲 소리 성
春 봄 춘
雨 비 우
後 뒤 후
行 갈 행
春 봄 춘
桑 뽕나무 상
柘 산뽕 자
意 뜻 의
何 어찌 하
窮 궁할 궁

潘 쌀뜨물 반
家 집 가
波 물결 파
水 물 수
同 한가지 동
舟 배 주
處 곳 처
腸 창자 장
斷 끊을 단
天 하늘 천
涯 물가 애
一 한 일
老 늙을 로
翁 늙은이 옹

(寄頎公)
數 셈 수
年 해 년
不 아니 불
見 볼 견
惟 오직 유
懷 품을 회
汝 너 여

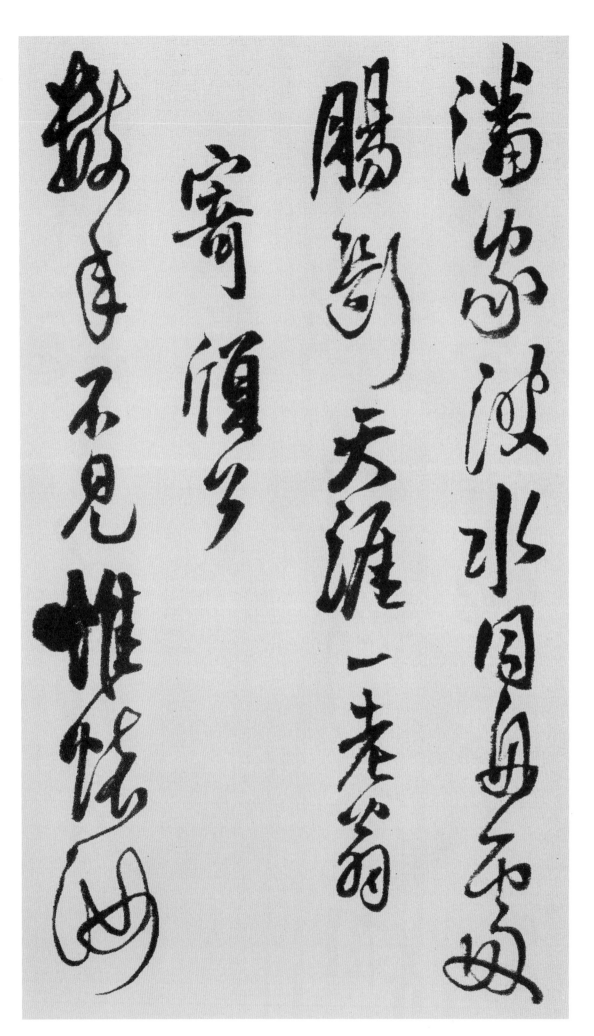

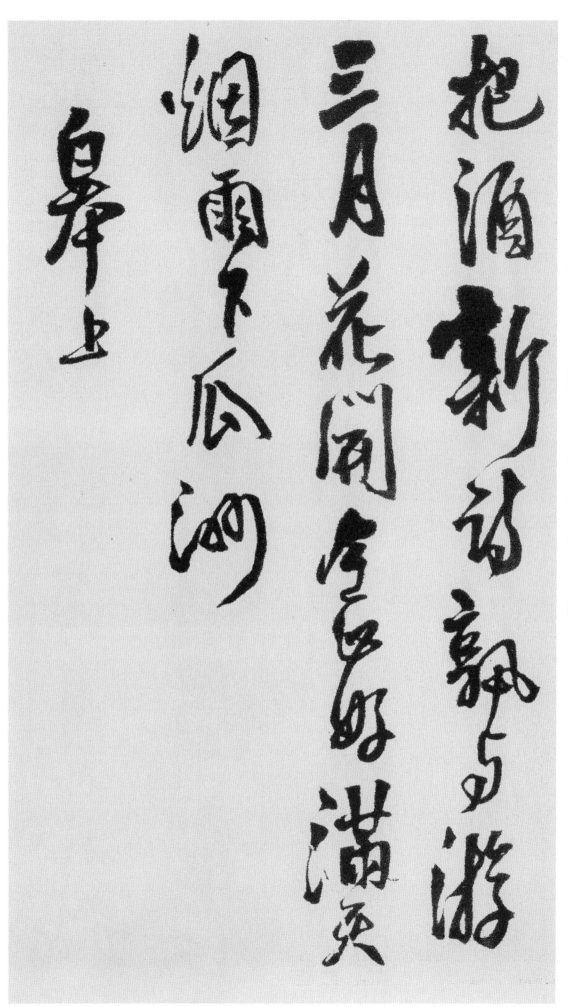

把 잡을 파
酒 술 주
新 새 신
詩 시 시
執 누구 숙
与 더불 여
游 놀 유
三 석 삼
月 달 월
花 꽃 화
開 열 개
今 이제 금
正 바를 정
好 좋을 호
滿 찰 만
天 하늘 천
烟 연기 연
雨 비 우
下 내릴 하
瓜 오이 과
洲 물가 주

(皋上)

旅 나그네 려
思 생각 사
紛 어지러울 분
然 그럴 연
不 아니 불
易 쉬울 이
裁 절단할 재
寒 찰 한
皐 언덕 고
古 옛 고
樹 나무 수
獨 홀로 독
裵 돌 배
徊 돌 회
鴈 기러기 안
聲 소리 성
嚦 소리 력
嚦 소리 력
從 따를 종
南 남녘 남
至 이를 지
應 응할 응
負 질 부
洛 물떨어질 락
陽 볕 양
春 봄 춘
色 빛 색

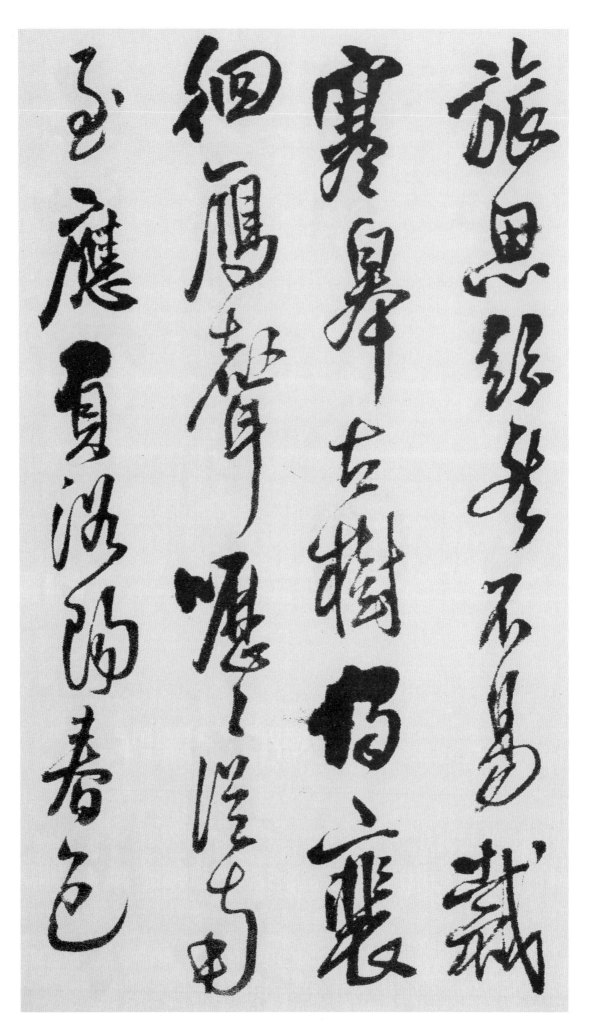

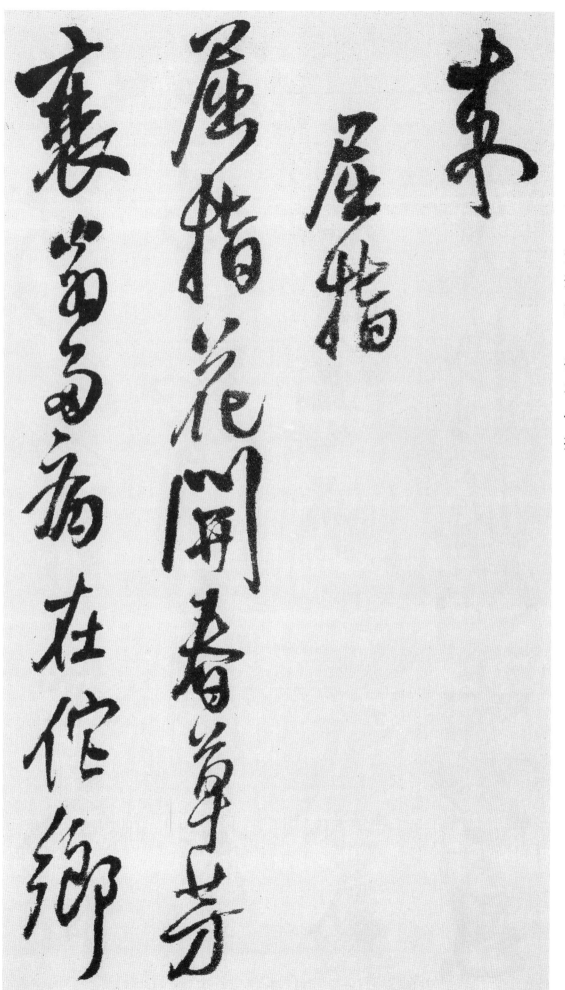

來 올 래

(屈指)

屈 굽을 굴
指 손가락 지
花 꽃 화
開 열 개
春 봄 춘
草 풀 초
芳 아름다울 방
衰 쇠할 쇠
翁 늙은이 옹
多 많을 다
病 병 병
在 있을 재
佗 다를 타
鄉 시골 향

燈 등 등
殘 남을 잔
露 이슬 로
冷 찰 랭
無 없을 무
人 사람 인
語 말씀 어
孤 외로울 고
鴈 기러기 안
一 한 일
聲 소리 성
夜 밤 야
正 바를 정
長 길 장

(見畵)
金 쇠 금
戈 창 과
擾 요란할 요
擾 요란할 요
舊 옛 구
中 가운데 중

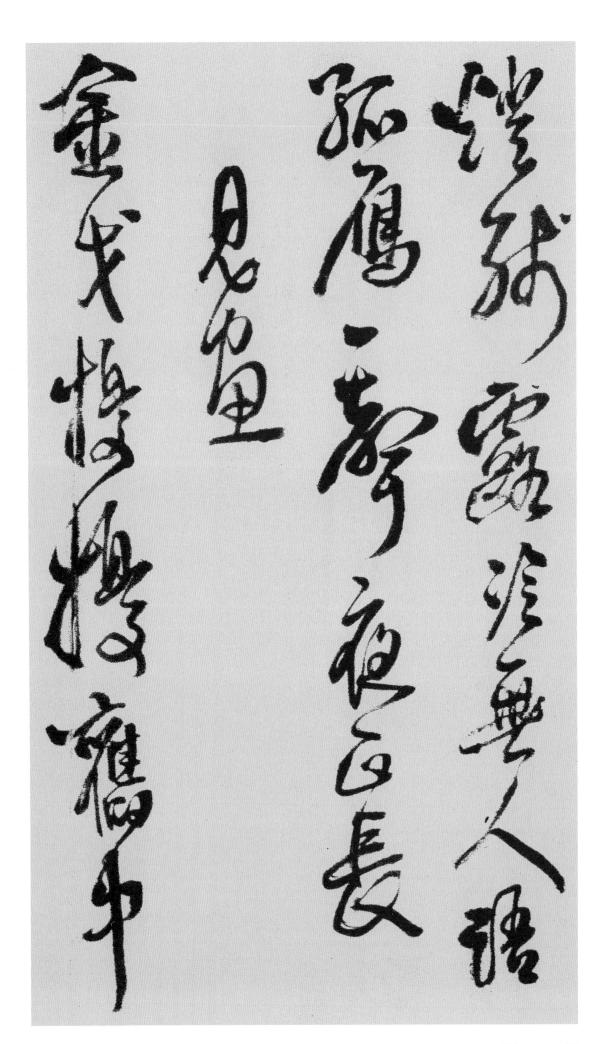

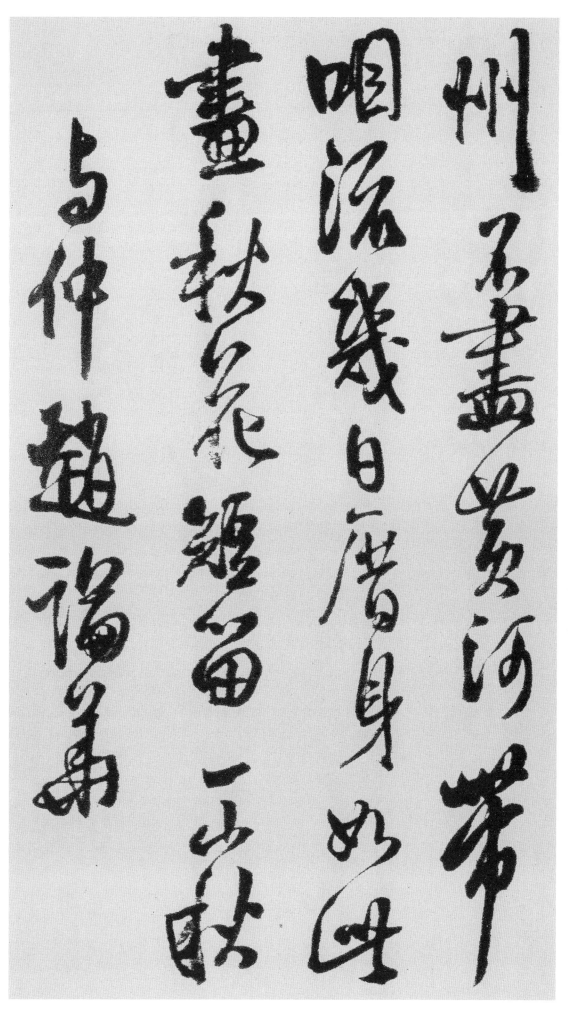

州 고을 주
不 아닐 부
盡 다할 진
黃 누를 황
河 물 하
帶 띠 대
咽 목맬 열
流 흐를 류
幾 몇 기
日 날 일
厝 둘 조
身 몸 신
如 같을 여
此 이 차
畫 그림 화
秋 가을 추
花 꽃 화
短 짧을 단
笛 피리 적
一 한 일
山 뫼 산
秋 가을 추

(與仲趙論華)

十 열 십
丈 열자 장
連 이을 연
花 꽃 화
長 길 장
不 아니 불
謝 물러날 사
半 절반 반
楞 네모질 릉
山 뫼 산
月 달 월
爲 하 위
何 어찌 하
飛 날 비
非 아닐 비
君 임금 군
靑 푸를 청
眼 눈 안
憐 불쌍할 련
山 뫼 산
性 성품 성
惟 생각할 유
識 알 식
泥 진흙 니
蟠 서릴 반
老 늙을 로
布 베 포
衣 옷 의

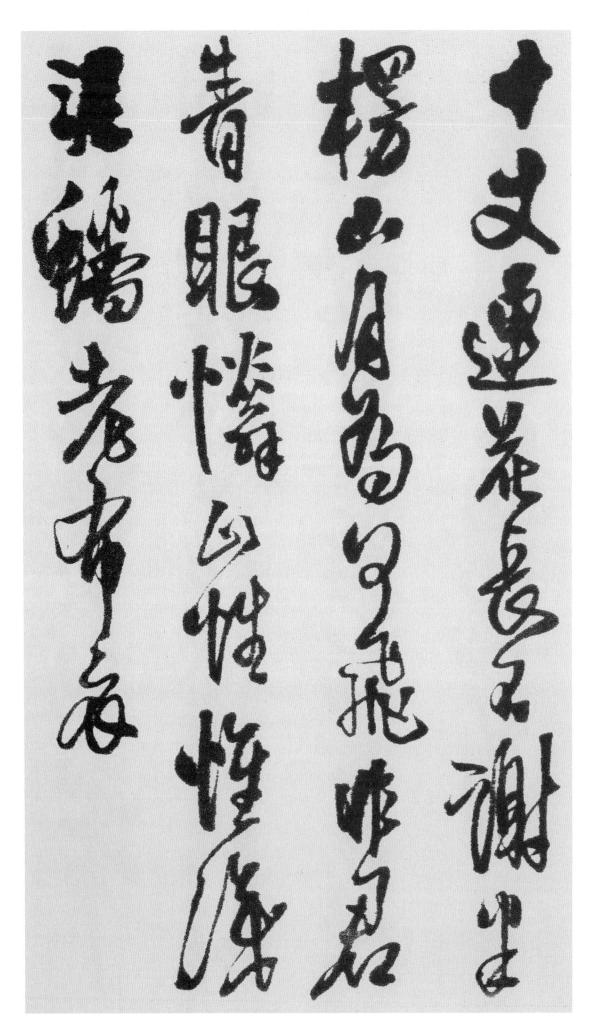

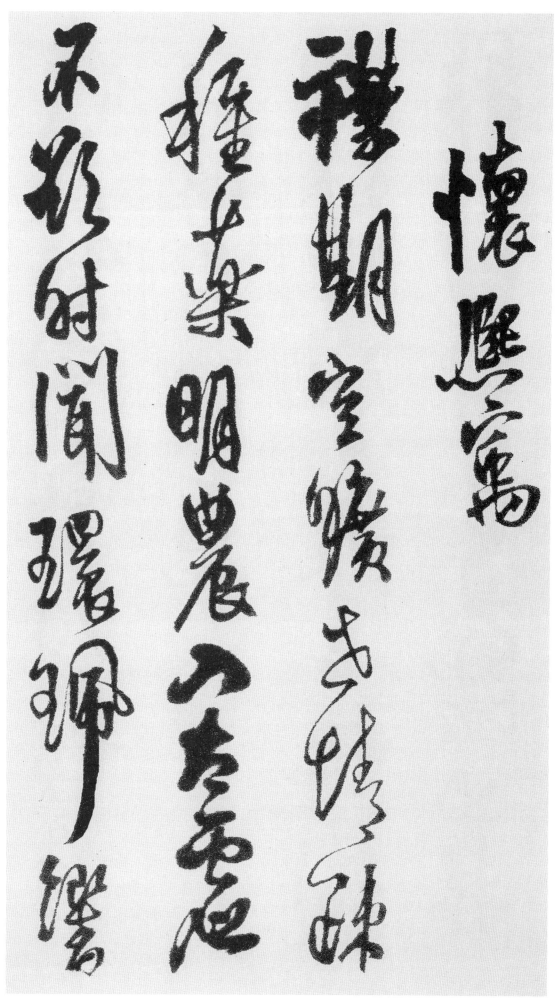

(懷熙寓)

襟 옷깃 금
期 기약 기
空 빌 공
曠 훤할 광
世 세상 세
情 정 정
疏 성길 소
種 심을 종
藥 약 약
明 밝을 명
晨 새벽 신
※ 작가 農으로 오기함
入 들 입
太 클 태
虛 빌 허
不 아니 불
欲 하고자할 욕
時 때 시
聞 들을 문
環 고리 환
珮 찰 패
響 소리 향

何 어찌 하
妨 방해할 방
竟 필경
与 더불 여
老 늙을 로
僧 중 승
居 살 거

(建侯洞庭)

相 서로 상
憐 불쌍할 련
初 처음 초
夏 여름 하
至 이를 지
帆 돛대 범
影 그림자 영
卸 벗을 사
江 강 강
南 남녘 남
道 길 도
路 길 로
兼 겸할 겸

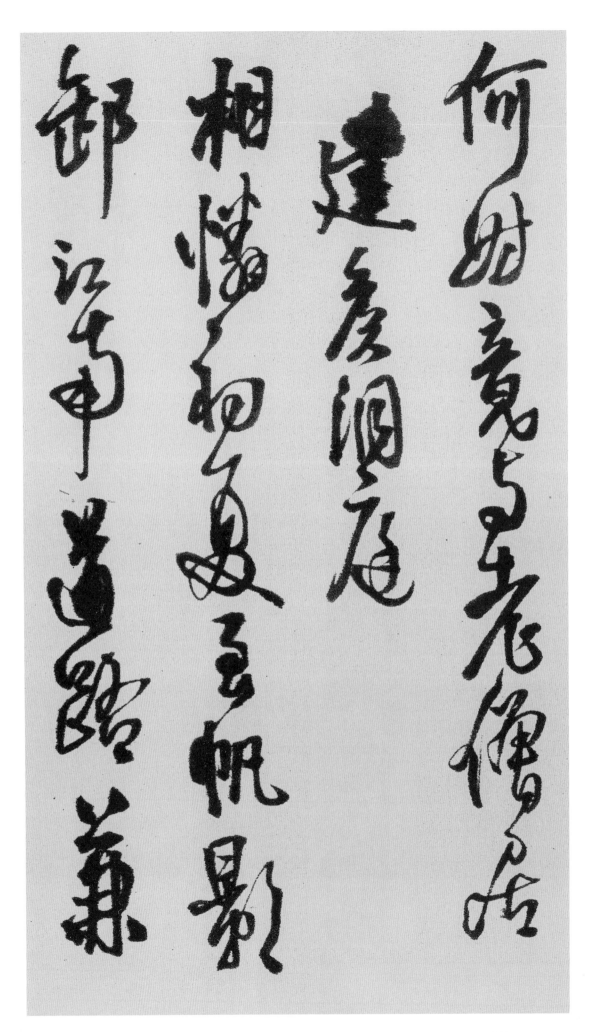

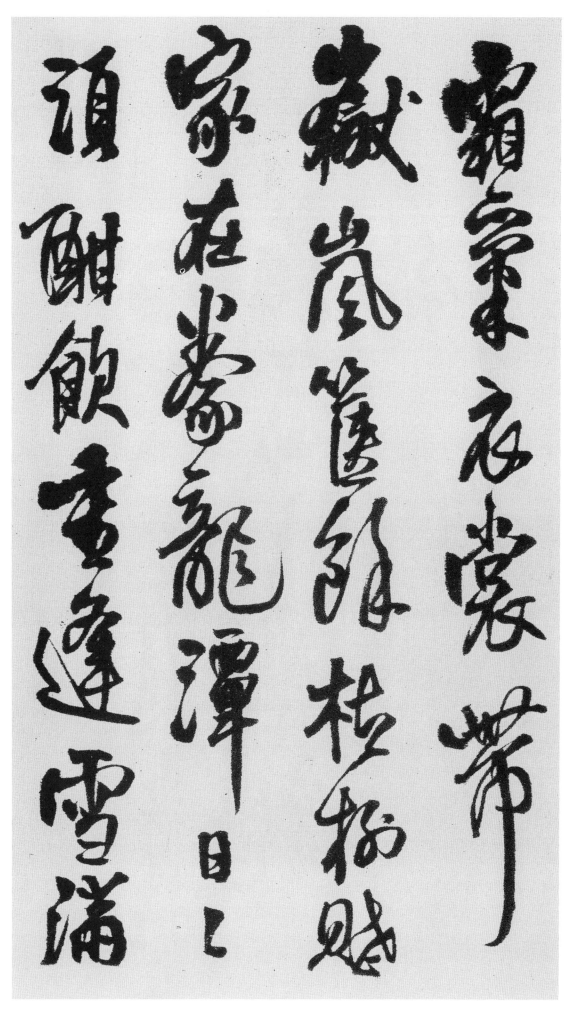

霜 서리 상
氣 기운 기
衣 옷 의
裳 치마 상
帶 띠 대
嶽 산높을 악
嵐 아지랑이 람
篋 상자 협
餘 남을 여
枯 마를 고
樹 나무 수
賦 구실 부
家 집 가
在 있을 재
豢 기를 환
龍 용 룡
潭 깊을 담
日 날 일
日 날 일
須 모름지기 수
酣 술즐길 감
飮 마실 음
重 거듭 중
逢 만날 봉
雪 눈 설
滿 찰 만

簪 비녀 잠

丙戌冬月書
於燕畿之龜龍館
王鐸

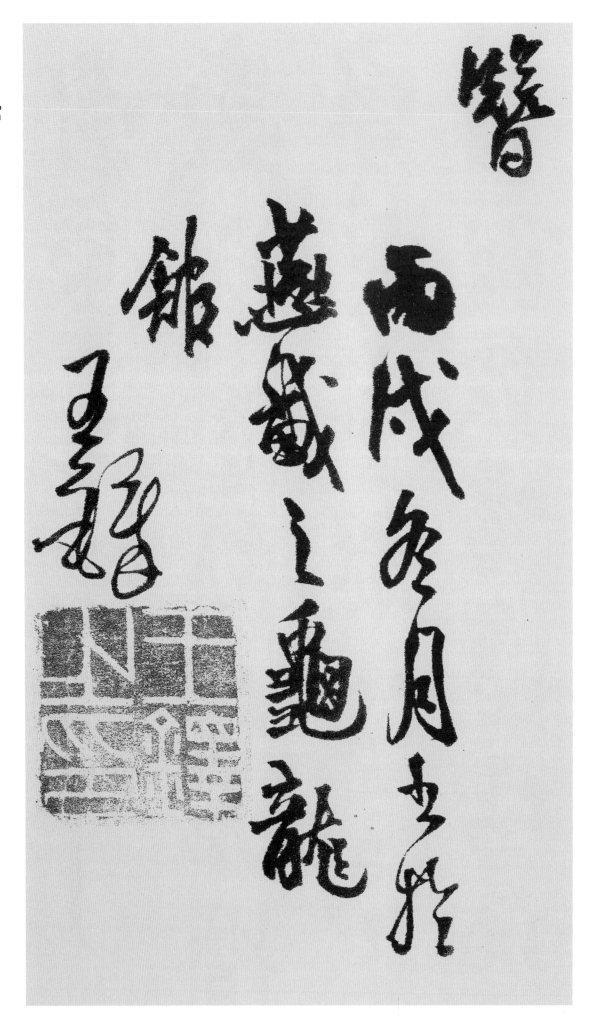

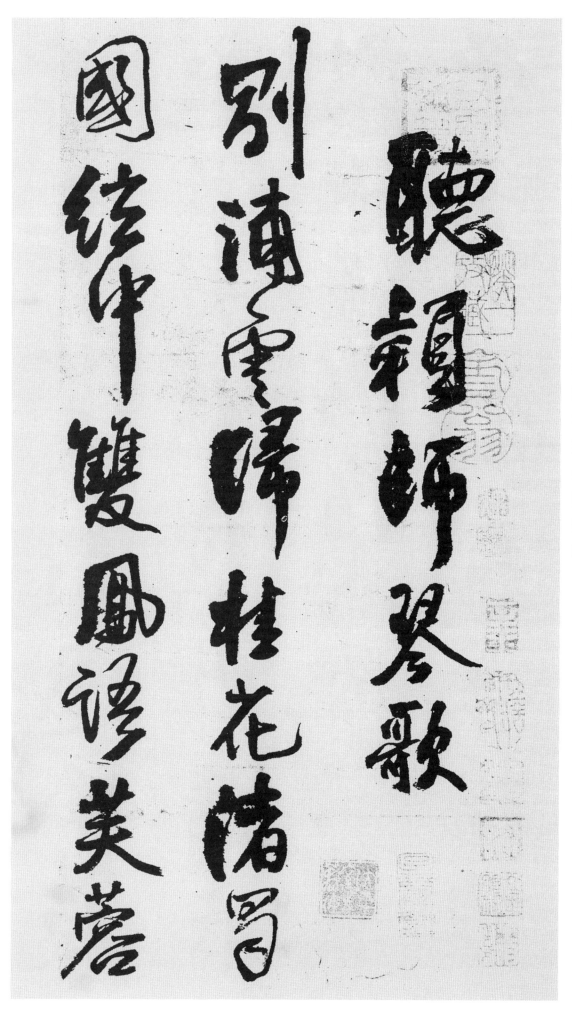

(聽穎師琴歌)
別 다를 별
浦 물가 포
雲 구름 운
歸 돌아갈 귀
桂 계수나무 계
花 꽃 화
渚 물가 저
蜀 촉나라 촉
國 나라 국
絃 줄 현
中 가운데 중
雙 짝 쌍
鳳 봉황 봉
語 말씀 어
芙 연꽃 부
蓉 연꽃 용

葉 잎 엽
落 떨어질 락
秋 가을 추
鸞 난새 란
離 떠날 리
越 넘을 월
王 임금 왕
夜 밤 야
起 일어날 기
遊 놀 유
天 하늘 천
姥 할미 모
暗 어두울 암
佩 찰 패
淸 맑을 청
臣 신하 신
敲 두드릴 고
水 물 수
玉 구슬 옥
渡 건널 도
海 바다 해
蛾 누에나비 아
眉 눈썹 미
牽 끌 견
白 흰 백
鹿 사슴 록
誰 누구 수
看 볼 간
挾 낄 협
劍 칼 검
赴 다다를 부
長 길 장
橋 다리 교
誰 누구 수

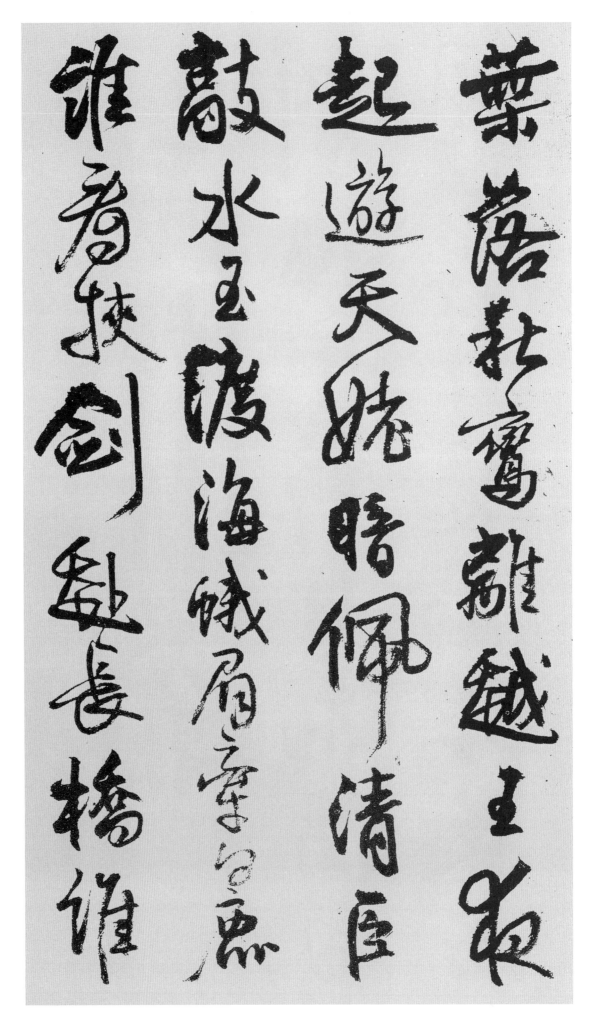

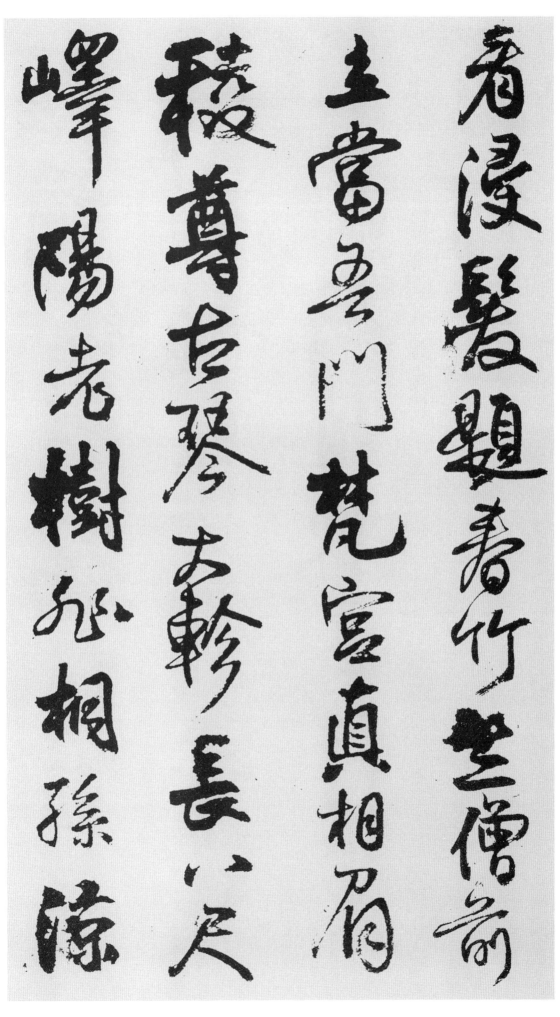

看 볼 간
浸 적실 침
髮 터럭 발
題 제목 제
春 봄 춘
竹 대 죽
竺 나라이름 축(인도)
僧 중 승
前 앞 전
立 설 립
當 마땅할 당
吾 나 오
門 문 문
梵 중의글 범
宮 궁궐 궁
眞 참 진
相 서로 상
眉 눈썹 미
稜 모 릉
尊 높일 존
古 옛 고
琴 거문고 금
大 큰 대
軫 수레뒤턱나무 진
長 길 장
八 여덟 팔
尺 자 척
嶧 산이름 역
陽 볕 양
老 늙을 로
樹 나무 수
非 아닐 비
桐 오동 동
孫 손자 손
凉 서늘할 량

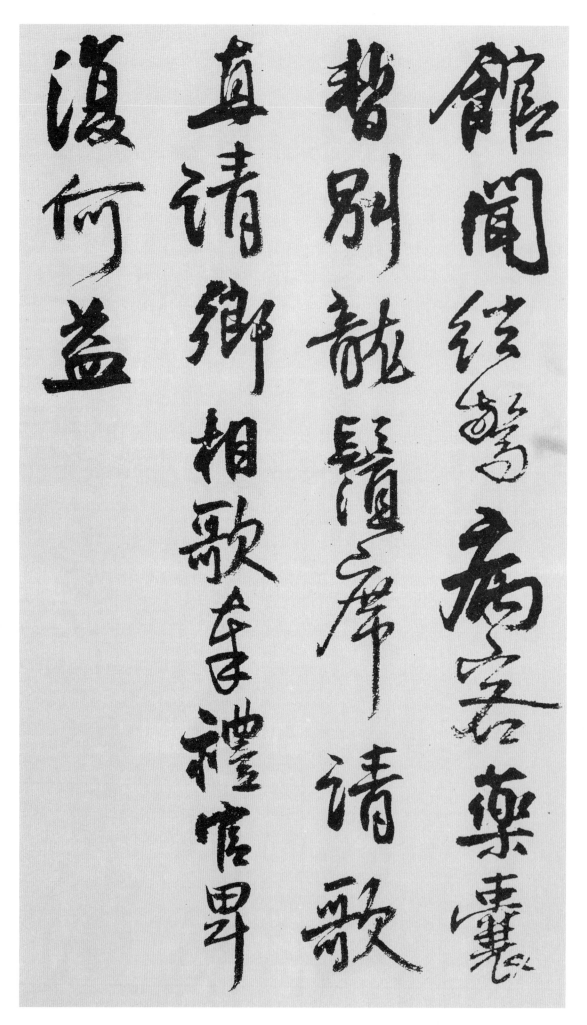

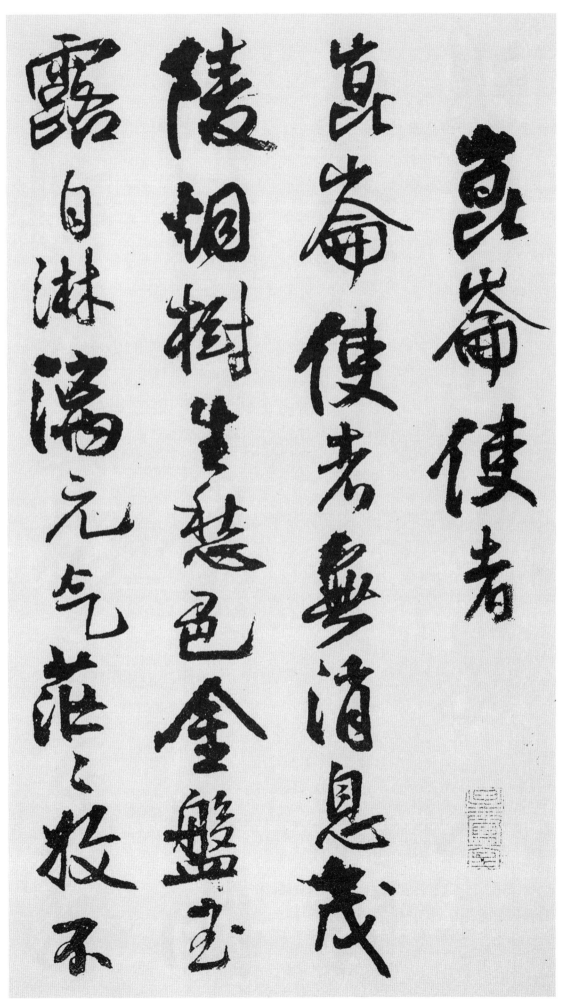

（崑崙使者）

崑	산이름 곤
崙	산이름 륜
使	사신 사
者	놈 자
無	없을 무
消	사라질 소
息	쉴 식
茂	무성할 무
陵	언덕 릉
烟	연기 연
樹	나무 수
生	살 생
愁	근심 수
色	빛 색
金	쇠 금
盤	소반 반
玉	구슬 옥
露	이슬 로
自	스스로 자
淋	물방울떨어질 림
漓	물떨어질 리
元	으뜸 원
气	기운 기
茫	망망할 망
茫	망망할 망
收	거둘 수
不	아니 불

得 얻을 득
麒 기린 기
麟 기린 린
背 등 배
上 윗 상
石 돌 석
文 글월 문
裂 찢을 렬
虬 뿔없는용 규
龍 용 룡
鱗 비늘 린
下 아래 하
紅 붉을 홍
肢 사지 지
折 끊을 절
何 어찌 하
處 곳 처
偏 치우칠 편
傷 해칠 상
萬 일만 만
國 나라 국
心 마음 심
中 가운데 중
天 하늘 천
夜 밤 야
久 오랠 구
高 높을 고
明 밝을 명
月 달 월

得麒麟背上石文裂

虬龍鱗下紅肢折何處偏

傷萬國心中天夜久高

明月

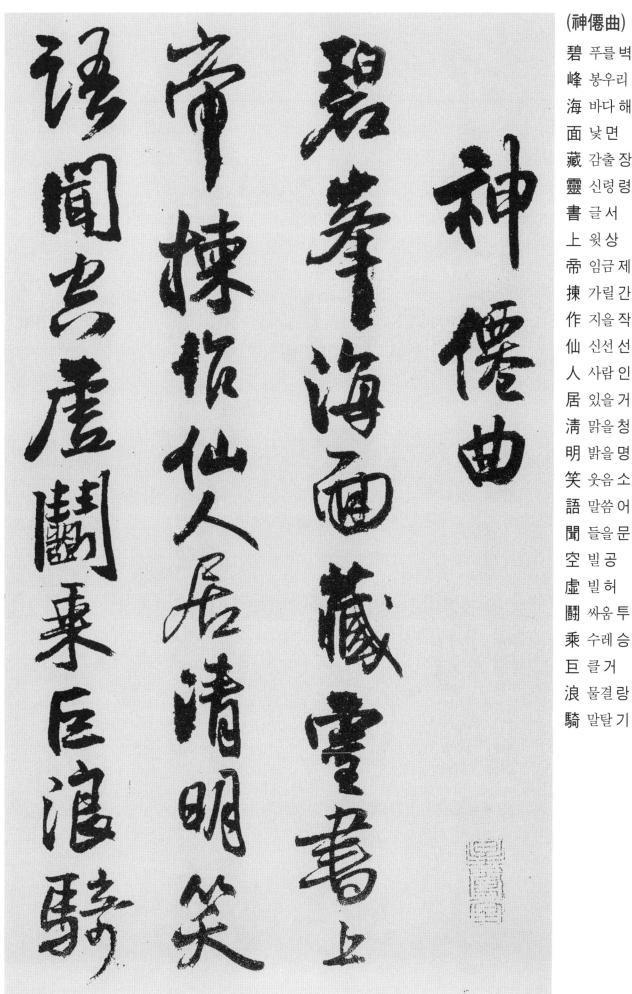

神僊曲

碧峯海面藏靈書上帝揀作仙人居清明笑語聞空虛鬪乘巨浪騎

碧 푸를 벽
峰 봉우리 봉
海 바다 해
面 낯 면
藏 감출 장
靈 신령 령
書 글 서
上 윗 상
帝 임금 제
揀 가릴 간
作 지을 작
仙 신선 선
人 사람 인
居 있을 거
淸 맑을 청
明 밝을 명
笑 웃음 소
語 말씀 어
聞 들을 문
空 빌 공
虛 빌 허
鬪 싸움 투
乘 수레 승
巨 클 거
浪 물결 랑
騎 말탈 기

鯨 고래 경
魚 고기 어
春 봄 춘
羅 벌릴 라
書 글 서
字 글자 자
邀 맞을 요
王 임금 왕
母 어미 모
共 함께 공
宴 자리 연
紅 붉을 홍
樓 다락 루
最 가장 최
深 깊을 심
處 곳 처
鶴 학 학
羽 깃 우
衝 찌를 충
風 바람 풍
過 지날 과
海 바다 해
遲 더딜 지
不 아닐 불
如 같을 여
卻 도리어 각
使 하여금 사
靑 푸를 청
龍 용 룡
去 갈 거
猶 오히려 유
疑 의심 의
王 임금 왕
母 어미 모

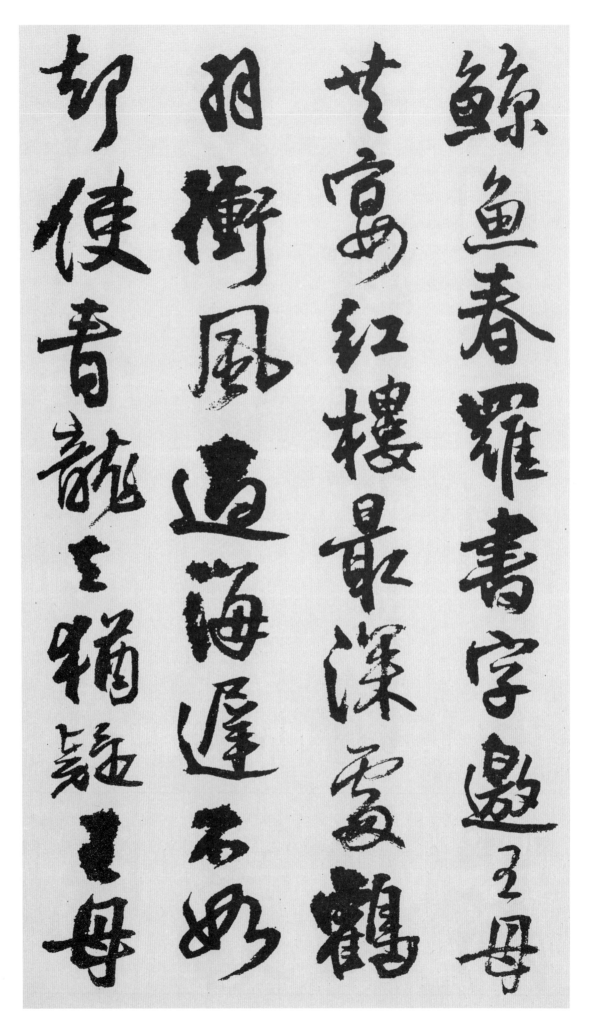

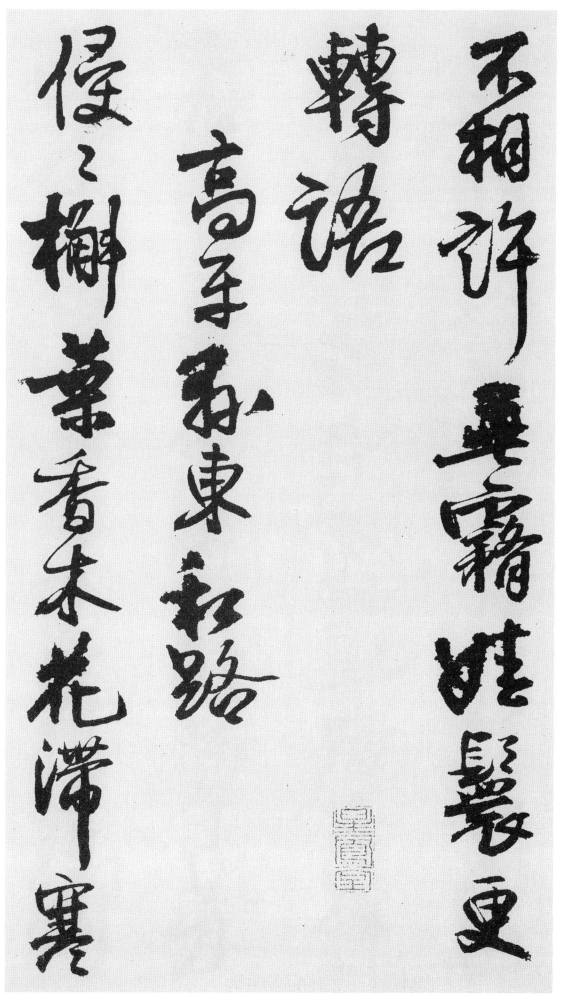

不 아니 불
相 서로 상
許 허락 허
垂 드리울 수
霧 자욱할 몽
娃 계집 왜
鬟 쪽찐머리 환
更 다시 경
轉 돌 전
語 말씀 어

(高平縣東私路)

侵 침노할 침
侵 침노할 침
槲 떡갈나무 곡
葉 잎 엽
香 향기 향
木 나무 목
花 꽃 화
滯 쌓일 체
寒 찰 한

雨 비우
今 이제금
夕 저녁 석
山 뫼산
上 위상
秋 가을 추
永 길 영
謝 사례할 사
無 없을 무
人 사람 인
處 곳 처
石 돌 석
磎 시내 계
遠 멀 원
荒 거칠 황
澁 떫을 삽
棠 아가위 당
實 열매 실
懸 걸 현
辛 매울 신
苦 괴로울 고
古 옛 고
者 놈 자
定 정할 정
幽 그윽할 유
尋 찾을 심
呼 부를 호
君 그대 군
作 지을 작
私 개인 사
路 길 로

丁亥六月 王鐸

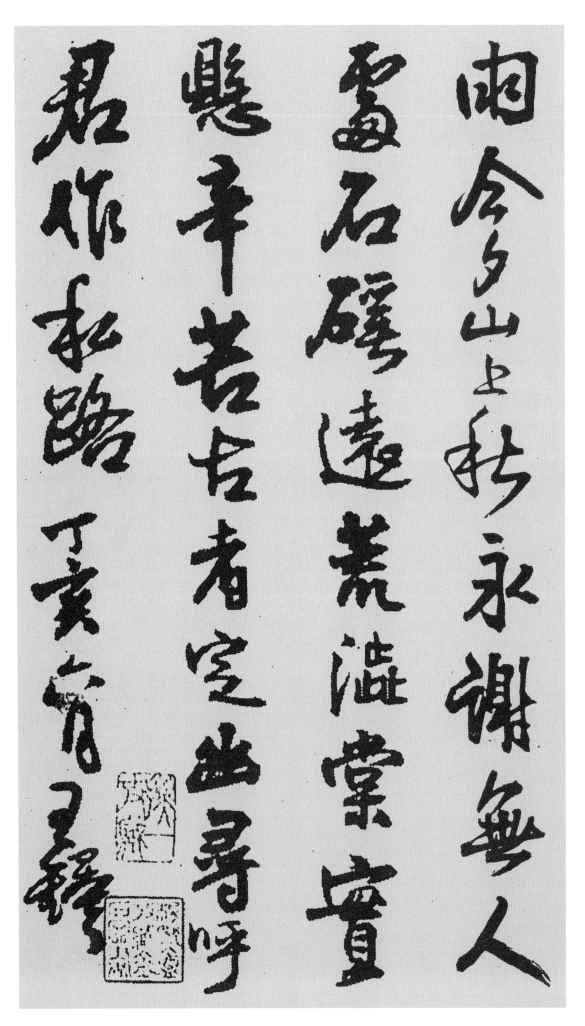

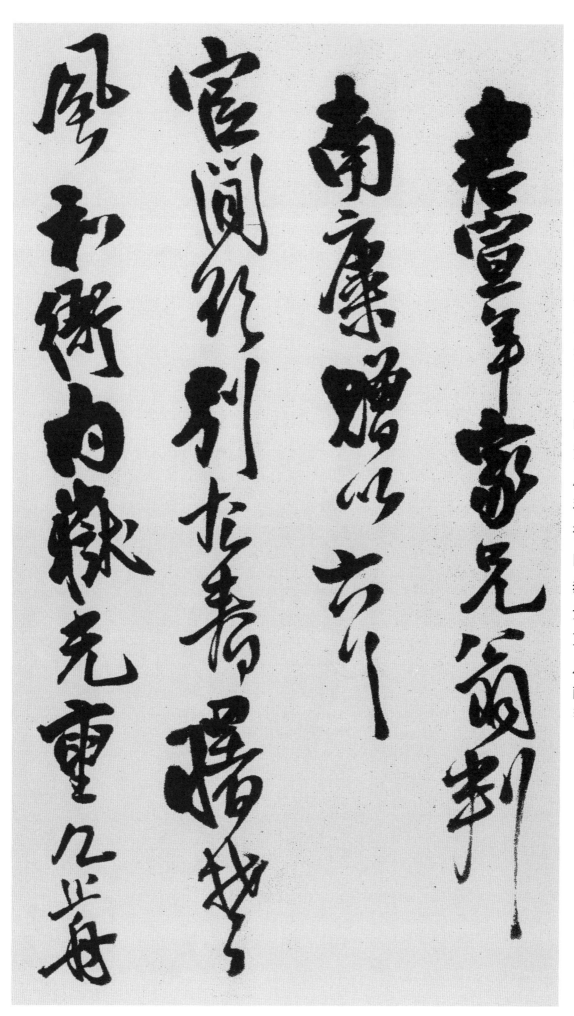

(君宣年家兄翁判 南康贈以六首)

其一

官 벼슬 관

閒 한가할 한

欲 하고자할 욕

別 이별 별

厺 갈 거
※去의 古字임

春 봄 춘

曙 새벽 서

楚 초나라 초

風 바람 풍

和 화할 화

衙 마을 아

內 안 내

嶽 큰산 악

光 빛 광

重 무거울 중

几 안석 궤

前 앞 전
※古字임

江 강 강
霧 안개 무
多 많을 다
詩 글 시
吟 읊을 음
白 흰 백
崔 학 학
觀 볼 관
吏 벼슬 리
散 흩어질 산
※古字임
紫 자주 자
霄 하늘 소
阿 언덕 아
宦 벼슬 환
況 하물며 황
或 혹 혹
如 같을 여
此 이 차
龍 용 룡
蛇 뱀 사
可 옳을 가
罷 파할 파
謌 노래 가

其二

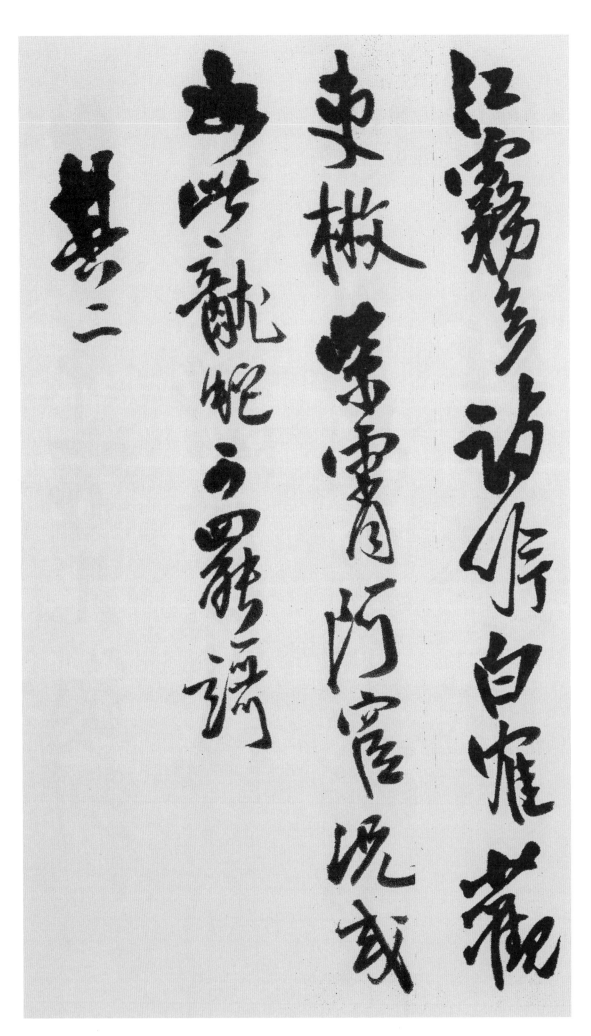

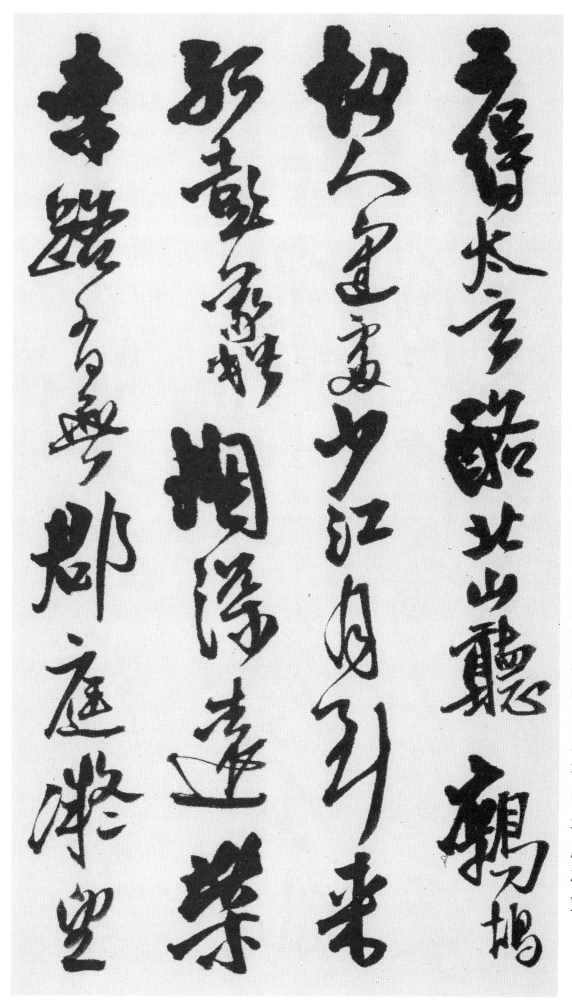

可 옳을 가
得 얻을 득
太 클 태
玄 검을 현
酪 타락 락
北 북녘 북
山 뫼 산
聽 들을 청
鷓 자고새 자
鴣 자고새 고
故 옛 고
人 사람 인
逢 만날 봉
處 곳 처
少 적을 소
江 강 강
月 달 월
到 이를 도
來 올 래
孤 외로울 고
彭 나라이름 팽
蠡 좀먹을 려
烟 연기 연
深 깊을 심
遠 멀 원
柴 사립 시
桑 뽕나무 상
路 길 로
有 있을 유
無 없을 무
郡 고을 군
庭 뜰 정
凝 응길 응
望 바랄 망

極 다할 극
獨 홀로 독
眺 볼 조
莫 말 막
踟 머뭇거릴 지
躕 머뭇거릴 주

其三

蕭 쓸쓸할 소
齋 집 재
潭 못 담
石 돌 석
曠 훤할 광
休 쉴 휴
暇 여가 가
挹 퍼낼 읍
淸 맑을 청
濛 가랑비올 몽
民 백성 민
事 일 사
幽 머금을 유
香 향기 향
入 들 입

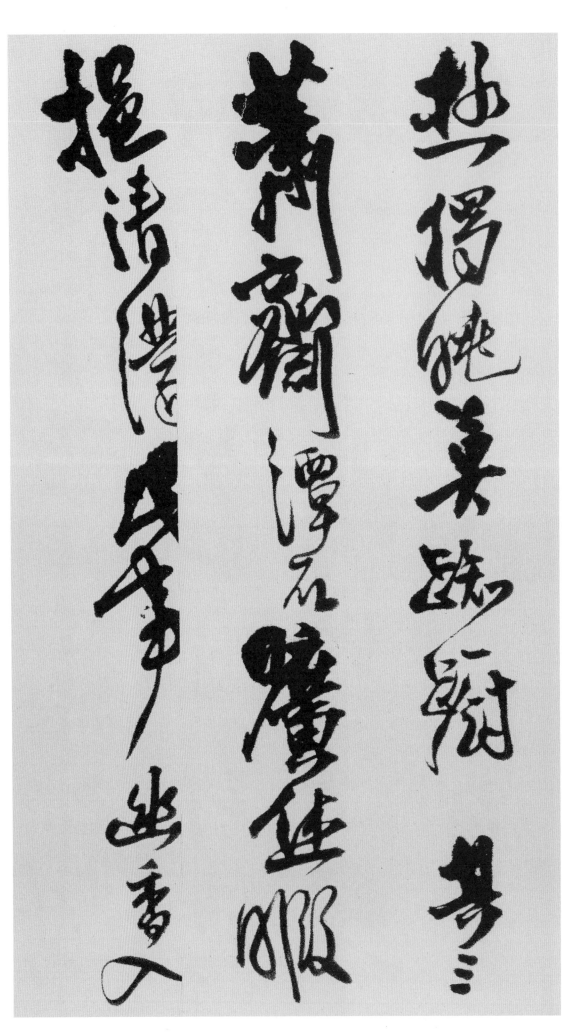

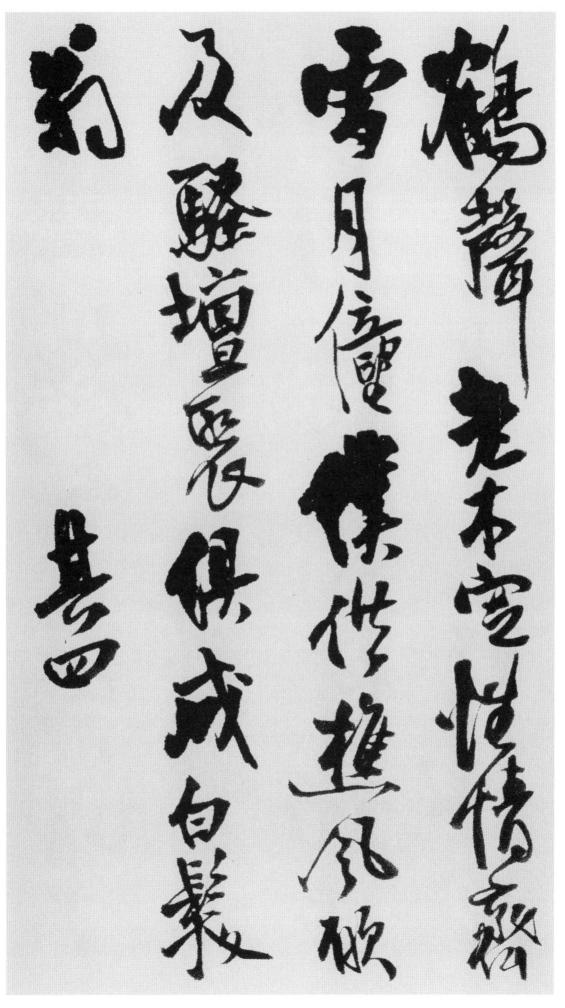

鶴 학 학
聲 소리 성
老 늙을 로
木 나무 목
定 정할 정
性 성품 성
情 정 정
齊 가지런할 제
雪 눈 설
月 달 월
僮 아이 동
僕 종 복
供 이바지할 공
樵 나무땔 초
風 바람 풍
願 원할 원
及 미칠 급
騷 시끄러울 소
壇 제터 단
聚 모을 취
俱 갖출 구
成 이룰 성
白 흰 백
髮 터럭 발
翁 늙은이 옹

其四

自 스스로 자
是 이 시
携 끌 휴
仙 신선 선
骨 뼈 골
政 정치 정
成 이룰 성
峭 가파를 초
舊 옛 구
餘 남을 여
高 높을 고
深 깊을 심
眞 참 진
意 뜻 의
外 바깥 외
軍 군사 군
旅 나그네 려
壯 씩씩할 장
心 마음 심
初 처음 초
脩 길 수
己 몸 기
當 마땅할 당
何 어찌 하
務 힘쓸 무
在 있을 재
公 공변될 공
定 정할 정
不 아닐 불
虛 빌 허
詔 고할 조
優 나을 우
溢 물넘칠 분

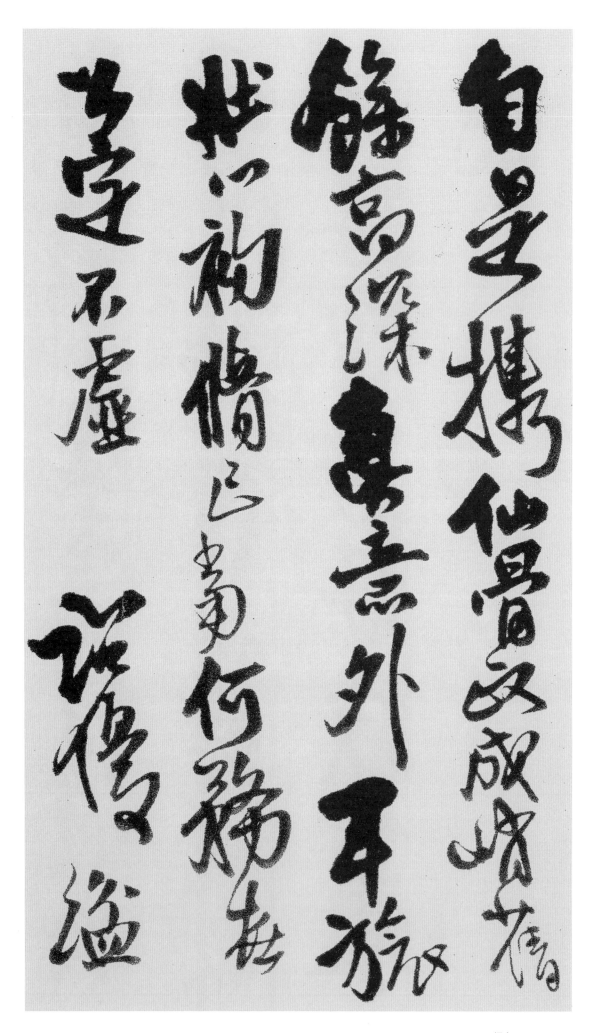

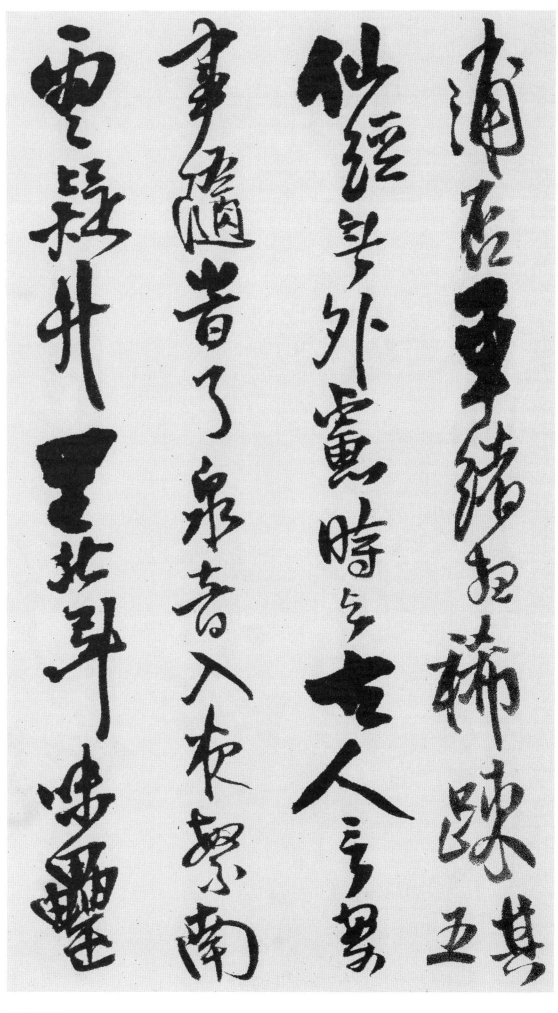

浦 물가 포
否 아닐 부
單 홀로 단
緒 실마리 서
想 생각 상
稀 드물 희
疎 성길 소

其五

仙 신선 선
經 지날 경
無 없을 무
外 바깥 외
慮 근심 려
時 때 시
与 더불 여
古 옛 고
人 사람 인
言 말씀 언
案 안내할 안
事 일 사
隨 따를 수
旹 때 시
※時의 古字임
了 마칠 료
泉 샘 천
音 소리 음
入 들 입
夜 밤 야
繁 번성할 번
南 남녘 남
雲 구름 운
疑 의심할 의
竹 대 죽
里 마을 리
北 북녘 북
斗 별이름 두
味 맛 미
罍 술잔 뢰

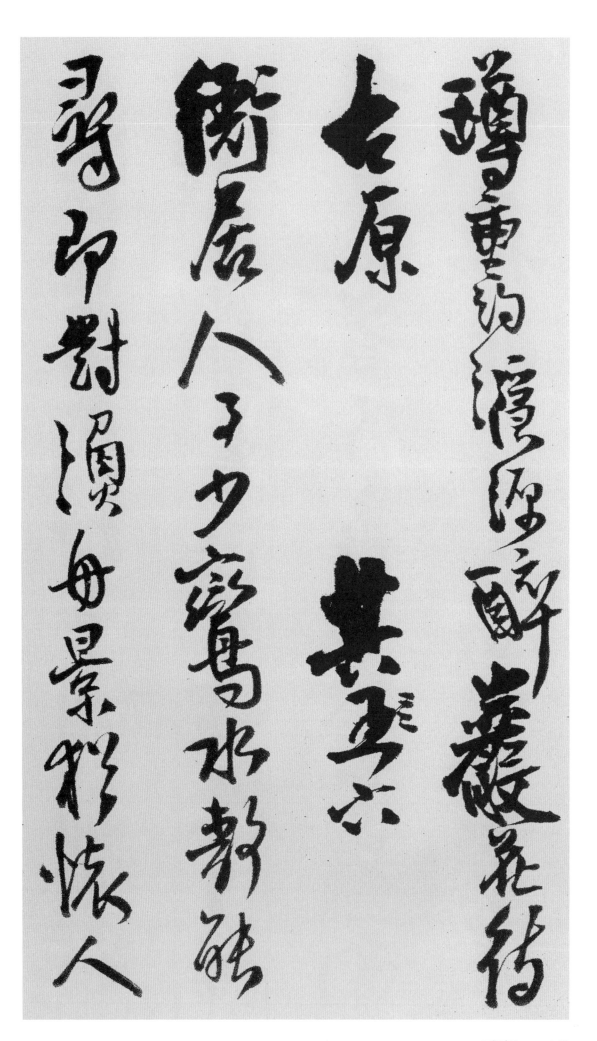

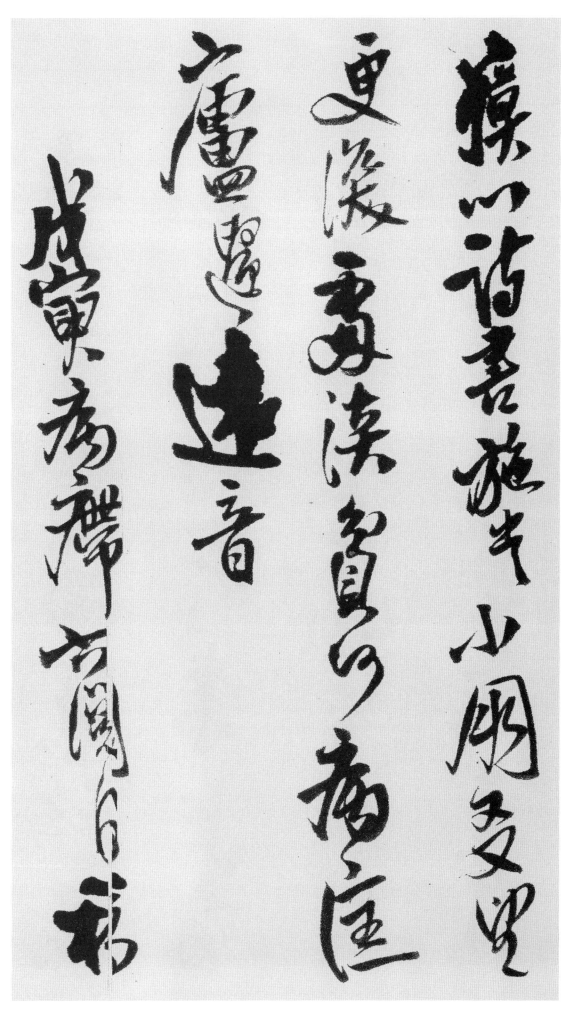

貘 짐승이름 맥
心 마음 심
詩 글 시
書 글 서
施 베풀 시
豈 어찌 기
小 작을 소
朋 벗 붕
友 벗 우
望 바랄 망
更 다시 경
滚 깊을 심
※深의 古字임
處 곳 처
淡 맑을 담
貧 가난할 빈
何 어찌 하
病 병 병
匡 바를 광
廬 오두막집 려
遺 끼칠 유
遠 멀 원
音 소리 음

戊寅病癬
六閱得稿

竣久未脫出而君
老已榮菇已久今
始寄來
年翁觀之可發一
噱也 己卯正月
弟王鐸具草

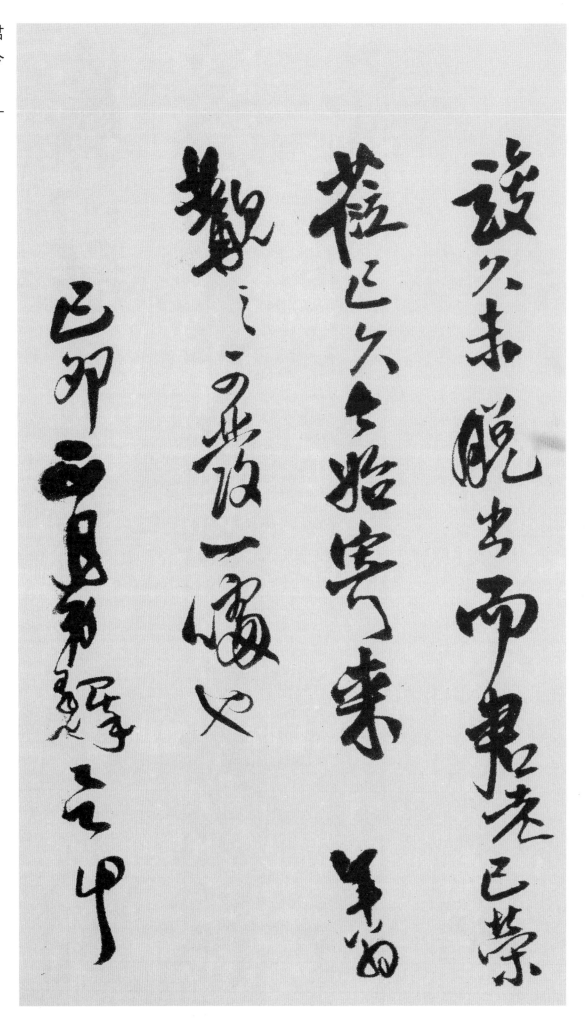

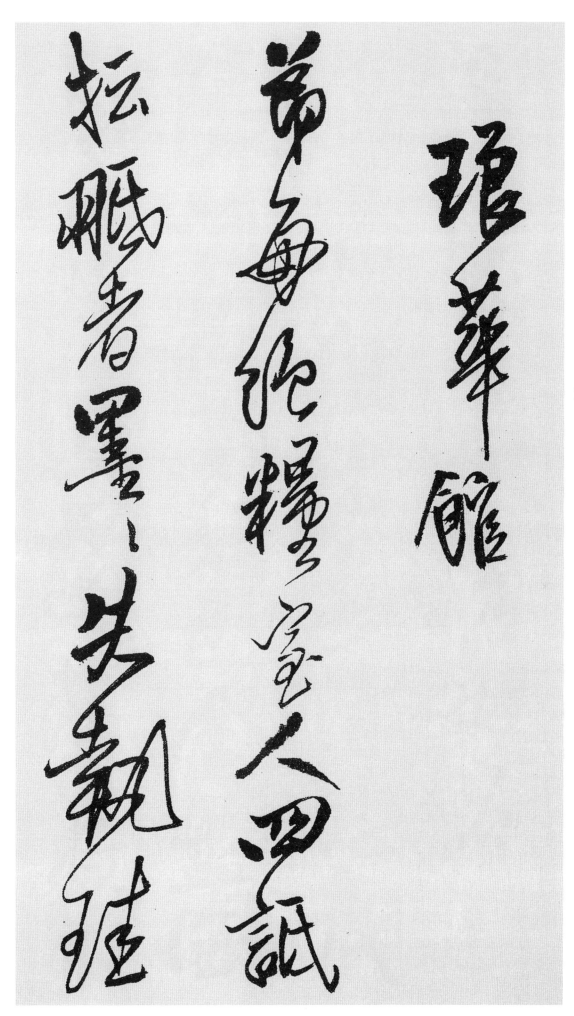

6. 王鐸
《琅華館帖》

(琅華館)

弟 아우 제
每 매양 매
絶 끊을 절
糧 양식 량
室 집 실
人 사람 인
四 넉 사
詆 꾸짖을 저
抎 잃을 운
翄 날개 시
者 놈 자
墨 침묵할 묵
墨 침묵할 묵
失 잃을 실
執 잡을 집
珪 서옥 규

時 때 시
一 한 일
老 늙을 로
腐 썩을 부
儒 선비 유
耳 귀 이
有 있을 유
不 아니 불
奴 종 노
隷 종 예
視 볼 시
之 갈 지
者 놈 자
乎 어조사 호
親 어버이 친
家 집 가
猶 오히려 유
不 아니 불
視 볼 시
土 흙 토

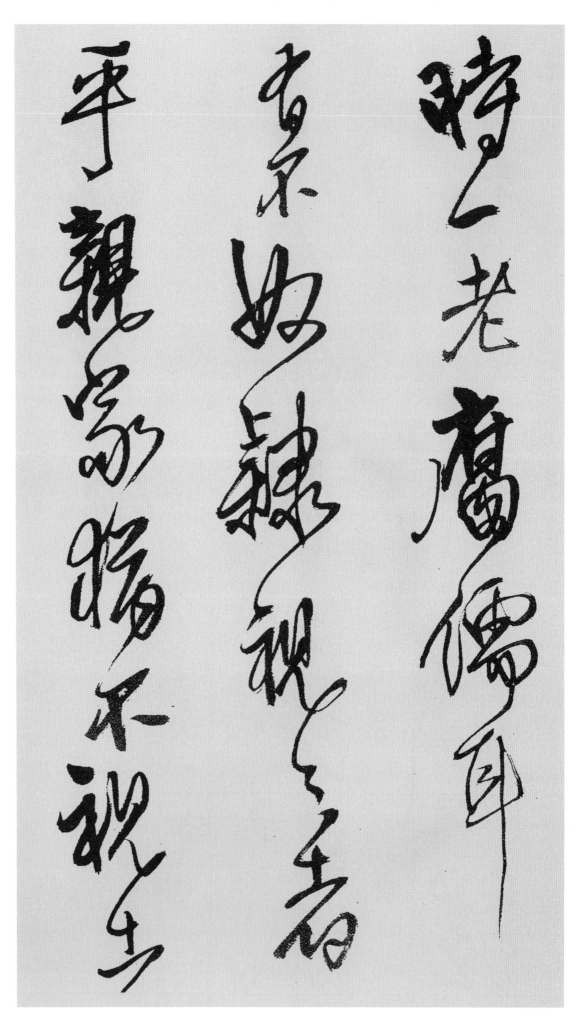

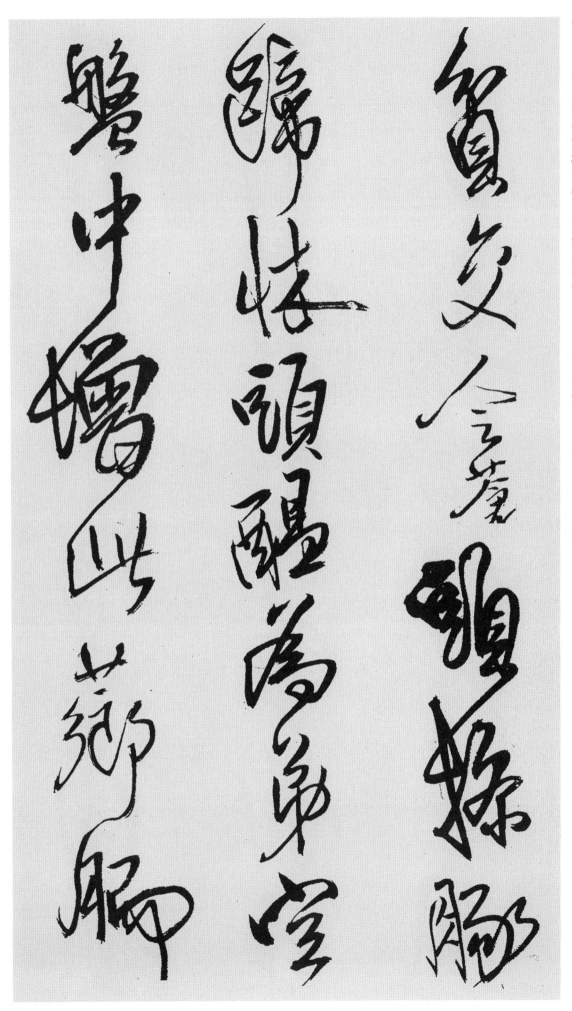

貧 가난할 빈
交 사귈 교
令 명령 령
蒼 푸를 창
頭 머리 두
操 잡을 조
豚 돼지 돈
蹄 말굽 제
牀 상 상
頭 머리 두
醞 술빚을 온
爲 하 위
弟 아우 제
空 빌 공
盤 쟁반 반
中 가운데 중
增 더할 증
此 이 차
薌 향기 향
胹 익힐 이

爲 하 위
空 빌 공
腹 배 복
兼 겸할 겸
味 맛 미
也 어조사 야
陶 질그릇 도
彭 팽나라 팽
澤 못 택
謂 말할 위
一 한 일
飽 배부를 포
已 이미 이
有 있을 유
餘 남을 여
是 이 시
之 갈 지
飽 배부를 포
逌 빙그레할 유
然 그러할 연
對 대할 대
孥 처자 노
潤 윤택할 윤

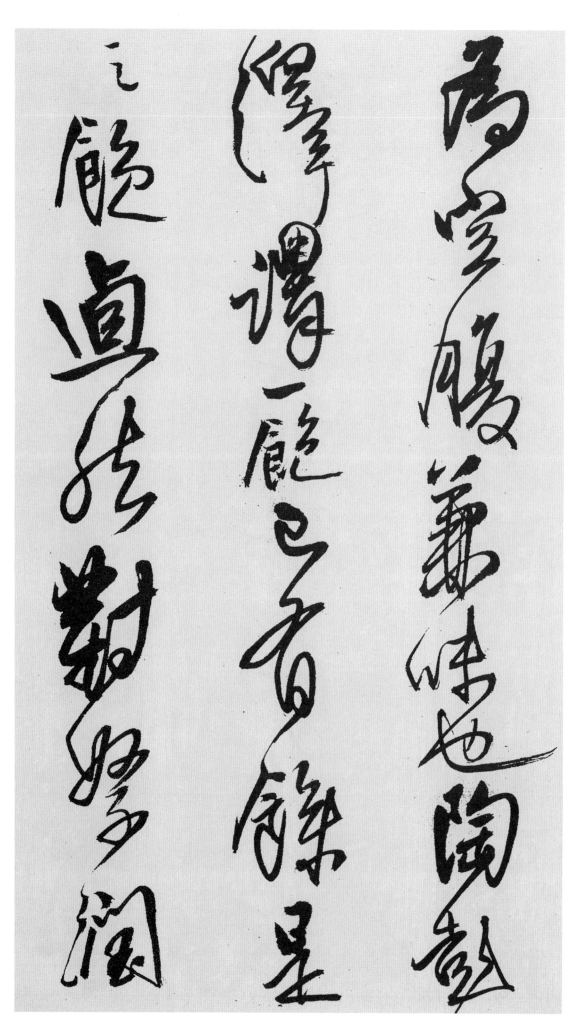

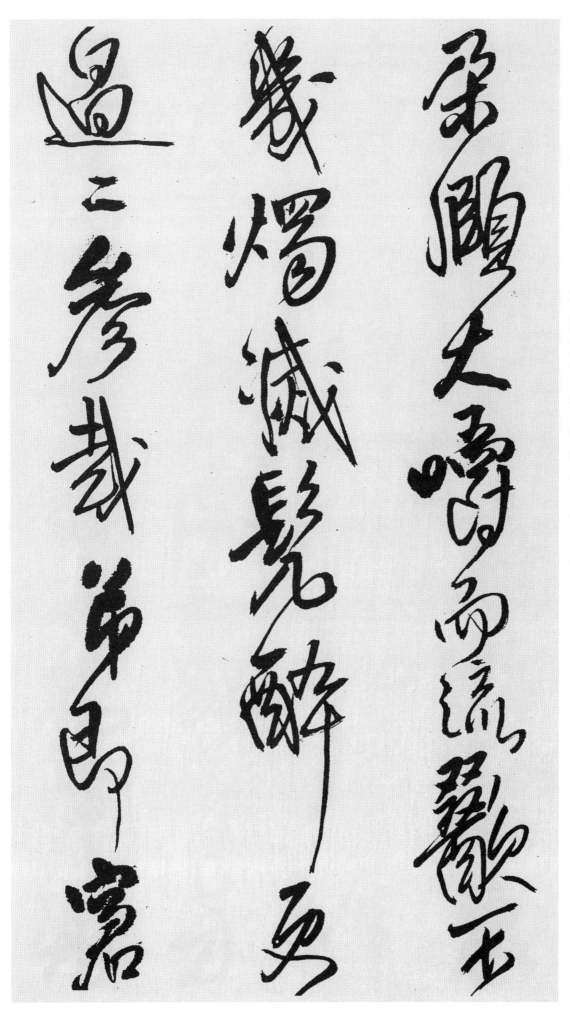

朶 꽃떨기 타
頤 턱 이
大 큰 대
嚼 씹을 작
而 말이을 이
流 흐를 류
歠 홀쩍거릴 철
不 아니 불
幾 몇 기
燭 불꽃 촉
滅 멸할 멸
髡 머리깎을 곤
醉 취할 취
更 다시 경
過 지날 과
二 두 이
參 석 삼
哉 어조사 재
弟 아우 제
卽 곧 즉
窘 군색할 군

困 곤할 곤
尚 숭상할 상
未 아닐 미
饑 배고플 기
死 죽을 사
不 아니 불
謂 이를 위
當 마땅 당
阨 막힐 액
之 갈 지
日 날 일
炎 더울 염
涼 서늘할 량
世 세상 세
能 능할 능
灋 법 법
※法의 古字임
此 이 차
一 한 일
時 때 시
也 어조사 야
乃 이에 내
有 있을 유
推 밀 추
食 밥 식
分 나눌 분
饔 아침밥 옹

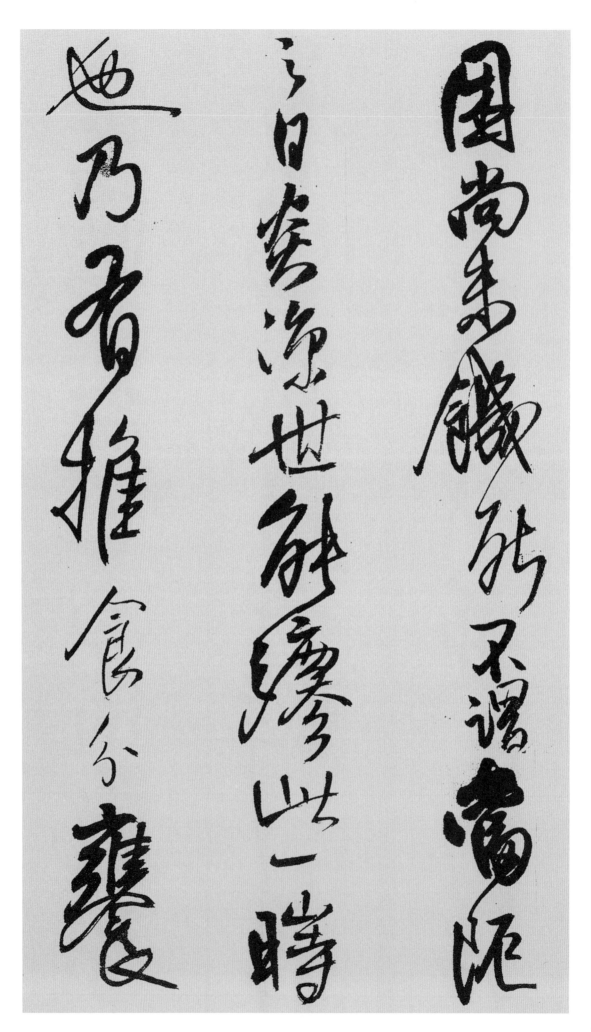

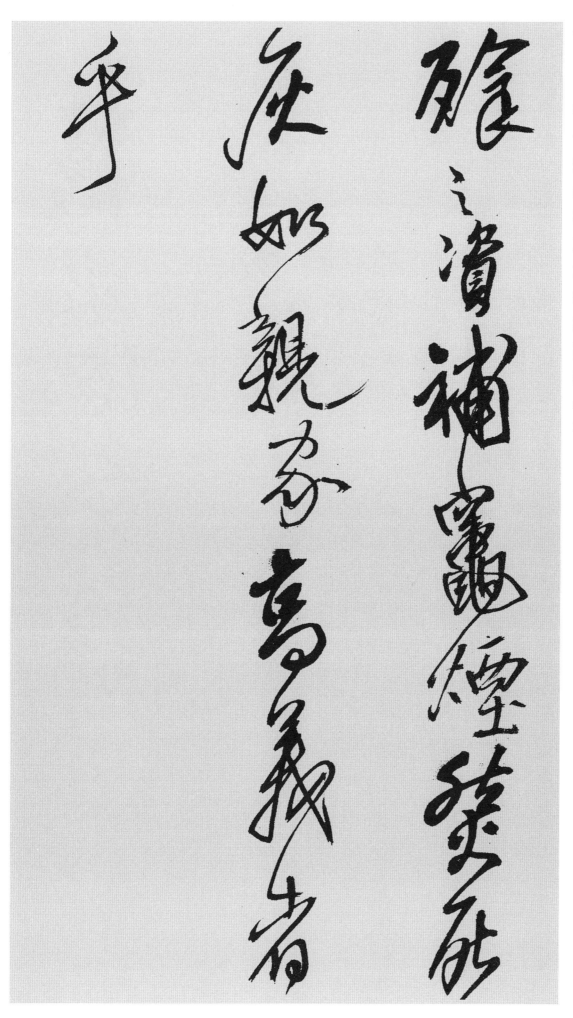

飱 저녁밥 손
之 갈 지
資 바탕 자
補 도울 보
竈 부뚜막 조
煙 연기 연
燃 불탈 연
死 죽을 사
灰 재 회
如 같을 여
親 어버이 친
家 집 가
高 높을 고
義 옳을 의
者 놈 자
乎 어조사 호

瀍水漁人王鐸

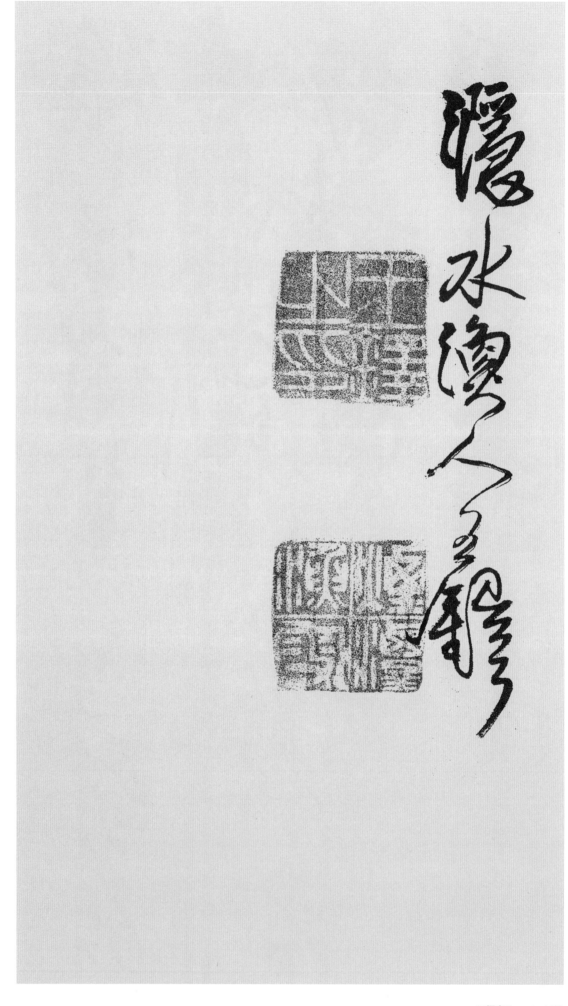

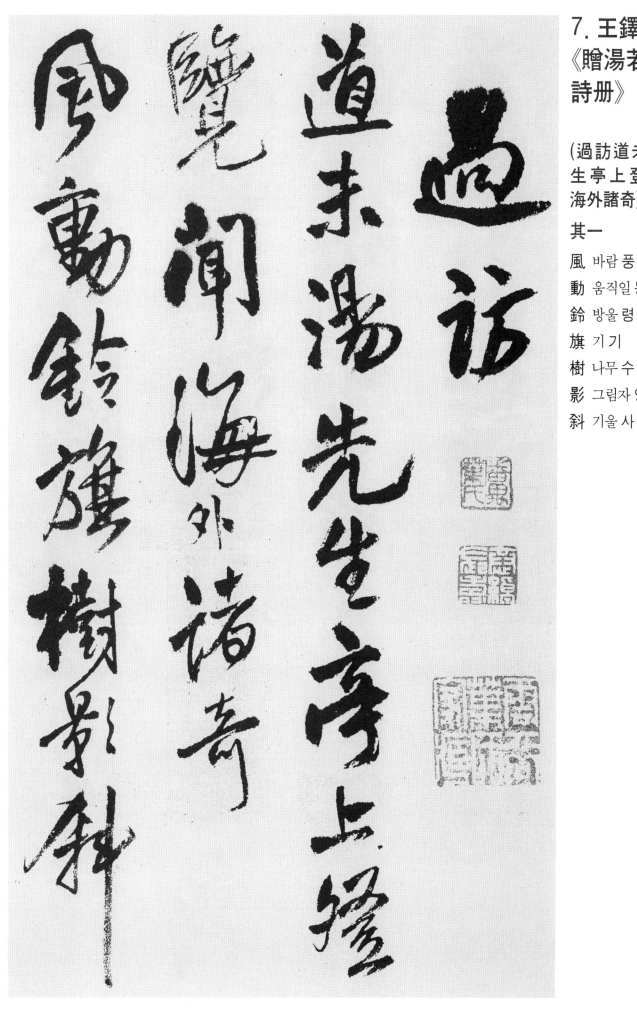

7. 王鐸詩
《贈湯若望
詩册》

(過訪道未湯先
生亭上登覽聞
海外諸奇)

其一

風 바람 풍
動 움직일 동
鈴 방울 령
旗 기 기
樹 나무 수
影 그림자 영
斜 기울 사

漆 옻칠할 칠
書 글 서
奇 기이할 기
變 변할 변
儘 다할 진
堪 견딜 감
嗟 탄식할 차
他 다를 타
山 뫼 산
鳥 새 조
獸 짐승 수
諸 모두 제
侯 제후 후
會 모일 회
異 다를 이
國 나라 국
琳 옥이름 림
球 구슬 구
帝 황제 제
子 아들 자
家 집 가
可 옳을 가
道 말할 도
天 하늘 천
樞 지도리 추
通 통할 통
海 바다 해
眼 눈 안
始 처음 시
知 알 지

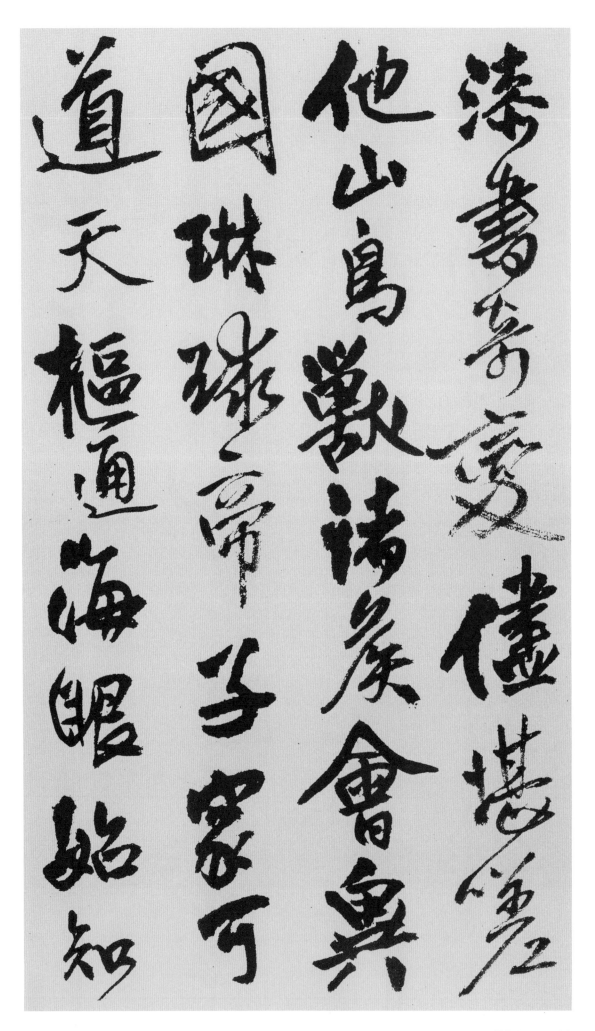

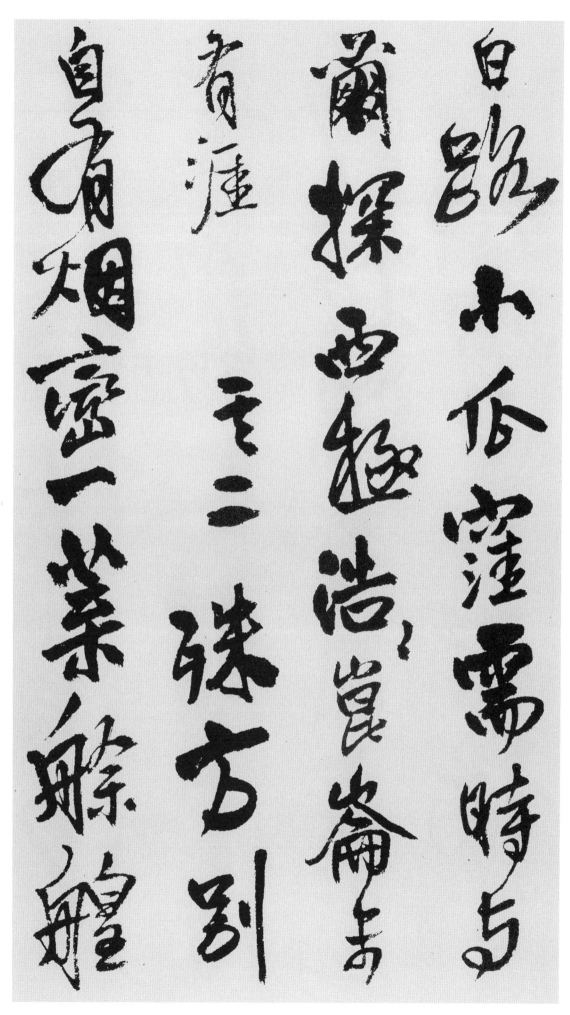

日 해 일
路 길 로
小 작을 소
瓜 오이 과
窪 웅덩이 와
需 기다릴 수
時 때 시
与 더불 여
爾 너 이
探 찾을 탐
西 서녘 서
極 끝 극
浩 넓을 호
浩 넓을 호
崑 산이름 곤
崙 산이름 륜
未 아닐 미
有 있을 유
涯 물가 애

其二

殊 다를 수
方 모 방
別 다를 별
自 스스로 자
有 있을 유
烟 연기 연
巒 봉우리 만
一 한 일
葉 잎 엽
艅 나룻배 여
艎 큰배 황

世 세상 세
外 바깥 외
觀 볼 관
地 땅 지
折 꺾을 절
流 흐를 류
沙 모래 사
繁 번성할 번
品 물건 품
物 물건 물
人 사람 인
窮 궁할 궁
星 별 성
※古字임

曆 책력 력
涉 건널 섭
波 물결 파
瀾 큰물결 란
眉 눈썹 미
※眉의 古字임

間 사이 간
藥 약 약
色 빛 색
三 석 삼
光 빛 광
納 들일 납
匣 궤 갑
裏 속 리
龍 용 룡
形 모양 형
萬 일만 만
※상기 2자 누락표시
됨. 끝에 보충되어 있
음

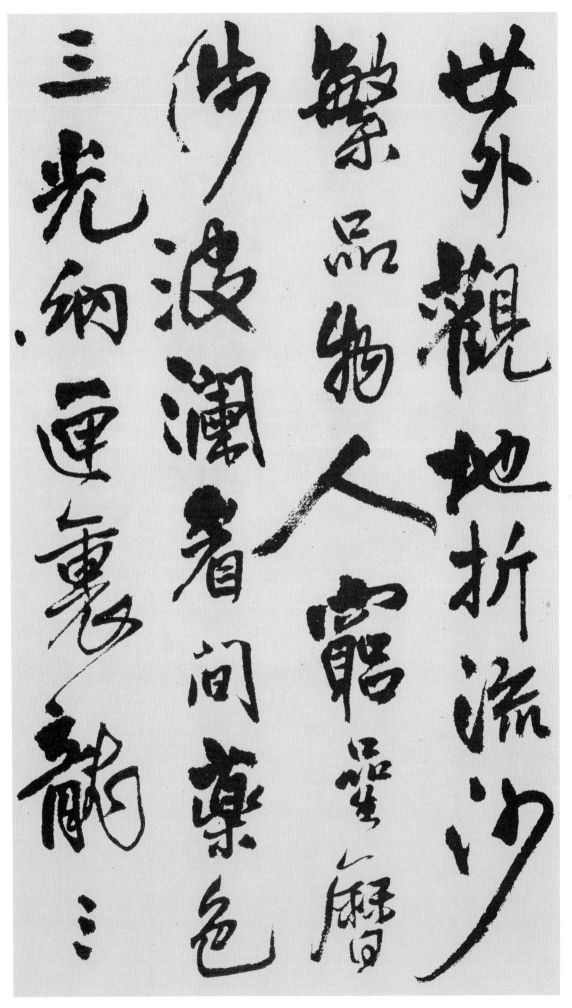

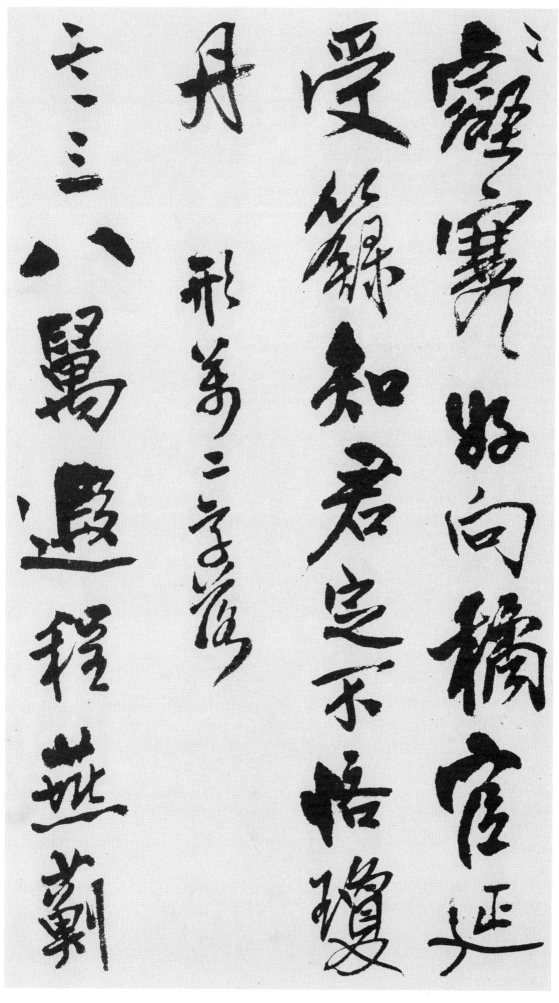

壑 골 학
寒 찰 한
好 좋을 호
向 향할 향
橘 귤 귤
官 벼슬 관
延 끌 연
受 받을 수
籙 서적 록
知 알 지
君 임금 군
定 정할 정
不 아닐 불
悋 인색할 린
瓊 패옥 경
丹 붉을 단

其三

八 여덟 팔
萬 일만 만
遐 멀 하
程 법 정
燕 제비 연
薊 삽주 계

中 가운데 중
如 같을 여
雲 구름 운
弟 아우 제
子 아들 자
問 물을 문
鴻 기러기 홍
濛 가랑비올 몽
慣 익숙할 관
除 제할 제
修 닦을 수
蟒 구렁이 망
篝 바구니 정
風 바람 풍
息 쉴 식
屢 자주 루
縛 묶을 박
雄 호걸 웅
鰌 미꾸리 추
瘴 장기 장
霧 안개 무
空 빌 공
靈 신령 령
藥 약 약
施 베풀 시
時 때 시
回 돌 회
物 사물 물

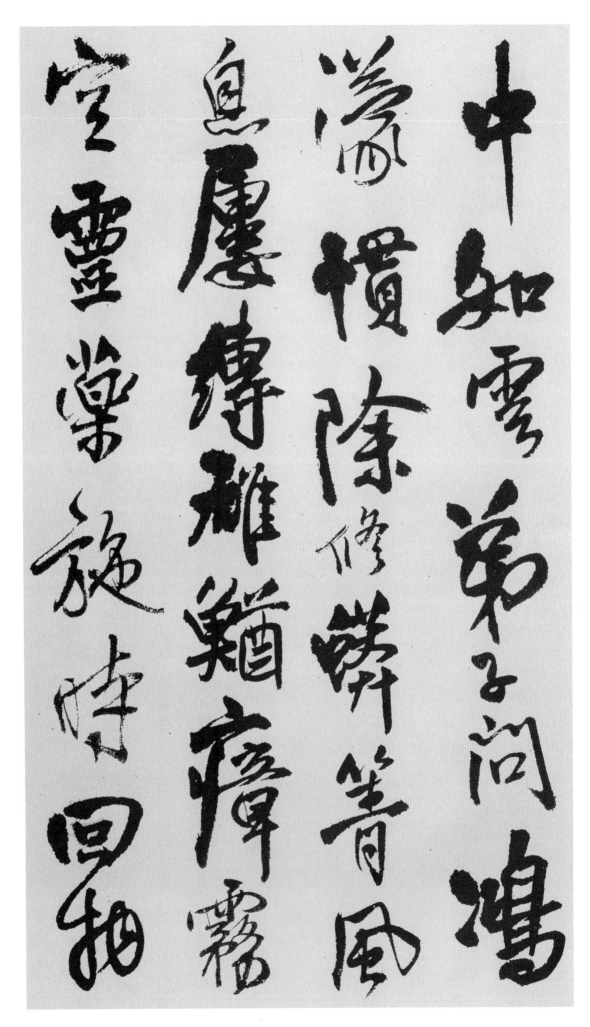

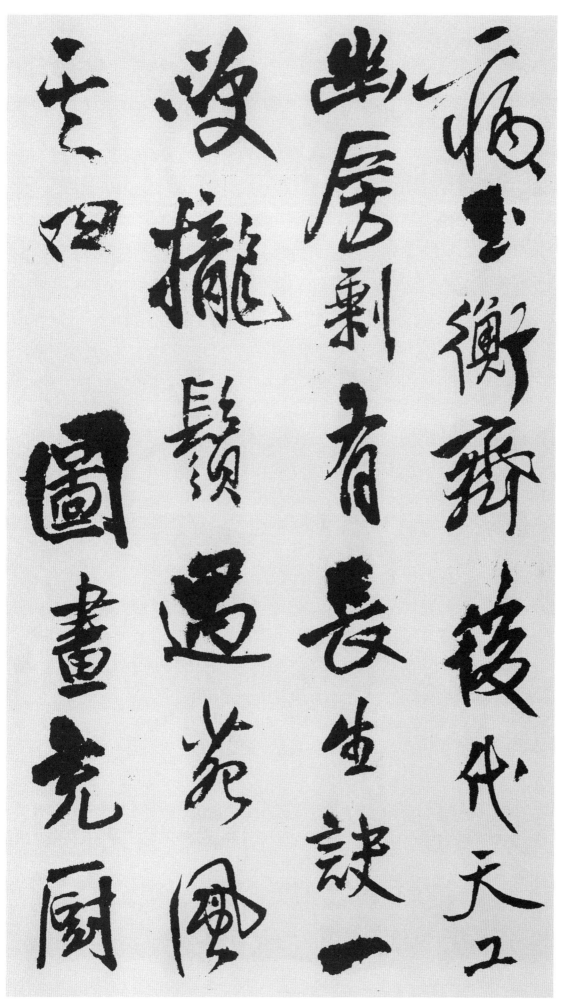

病 병 병
玉 구슬 옥
衡 저울 형
齊 가지런한 제
後 뒤 후
代 이을 대
天 하늘 천
工 장인 공
幽 그윽할 유
房 방 방
剩 남을 잉
有 있을 유
長 길 장
生 살 생
訣 비결 결
一 한 일
咲 웃음 소
攏 다스릴 롱
鬚 수염 수
遇 만날 우
苑 동산 원
風 바람 풍

其四
圖 그림 도
畫 그림 화
充 찰 충
廚 부엌 주

始 처음 시
攝 잡을 섭
然 그럴 연
何 어찌 하
殊 다를 수
層 층 층
閣 집 각
揖 읍할 읍
眞 참 진
僊 신선 선
醉 취할 취
吟 읊을 음
心 마음 심
映 비칠 영
群 무리 군
花 꽃 화
下 아래 하
閒 한가할 한
臥 누울 와
情 정 정
遊 노닐 유
古 옛 고
史 사기 사
前 앞 전
琴 거문고 금
瑟 비파 슬
中 가운데 중
和 화할 화
秋 가을 추

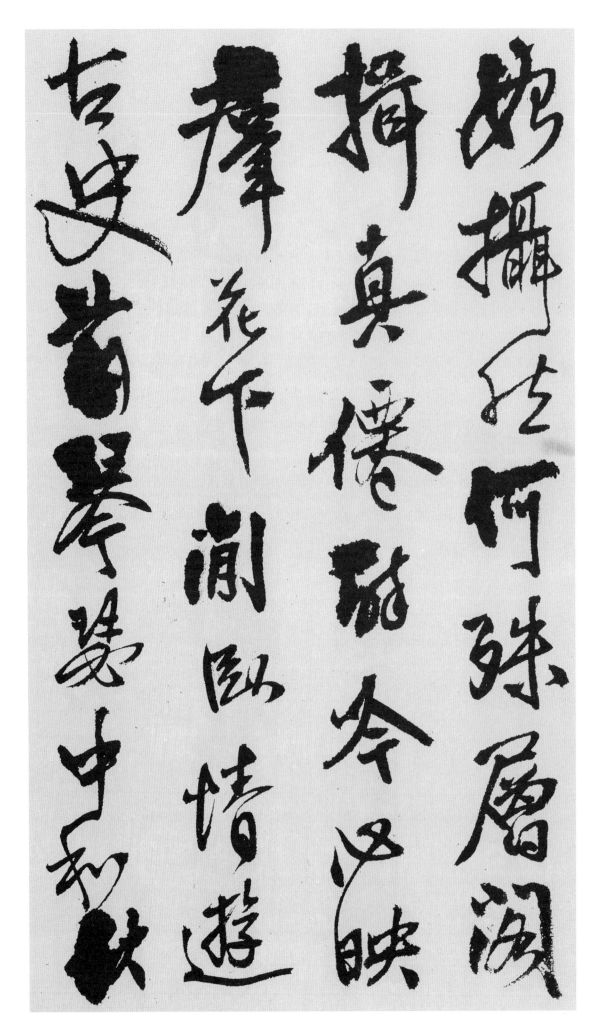

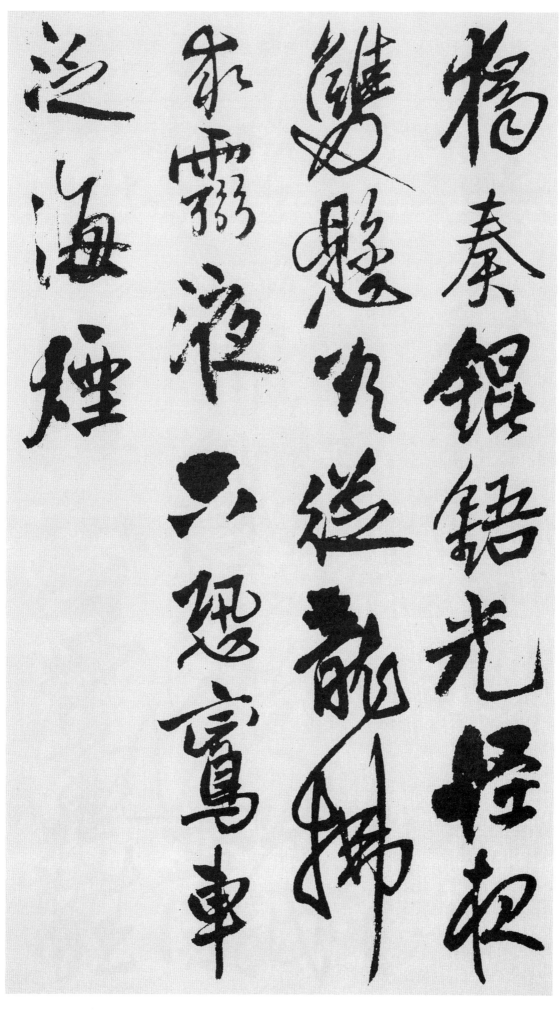

獨 홀로 독
奏 연주할 주
錕 곤오칼 곤
鋙 어긋날 어
※鋘와 통함
光 빛 광
怪 괴이할 괴
夜 밤 야
雙 둘 쌍
懸 걸 현
欲 하고자할 욕
從 따를 종
龍 용 룡
拂 떨칠 불
求 구할 구
霝 신령 령
※靈의 古字임
液 진액 액
只 다만 지
恐 두려울 공
鸞 난새 란
車 수레 거
泛 뜰 범
海 바다 해
煙 연기 연

(夜中言)

茫 망망할 망
茫 망망할 망
四 넉 사
海 바다 해
欲 하고자할 욕
[何] 어찌 하
※작가 오기표시함
之 갈 지
安 편안할 안
鄕 시골 향
國 나라 국
哭 곡할 곡
歌 노래 가
正 바를 정
此 이 차
時 때 시
有 있을 유
客 손 객
自 스스로 자
尋 찾을 심
蕭 쓸쓸할 소
寺 절 사
隱 숨을 은
故 옛 고
人 사람 인
還 돌아올 환
寄 부칠 기
草 풀 초
堂 집 당
詩 글 시

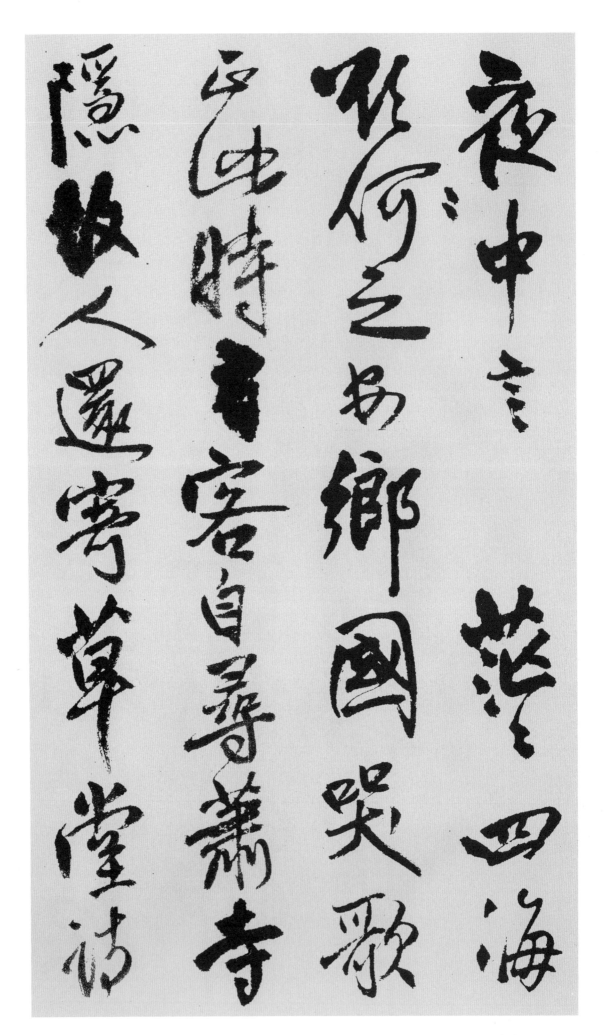

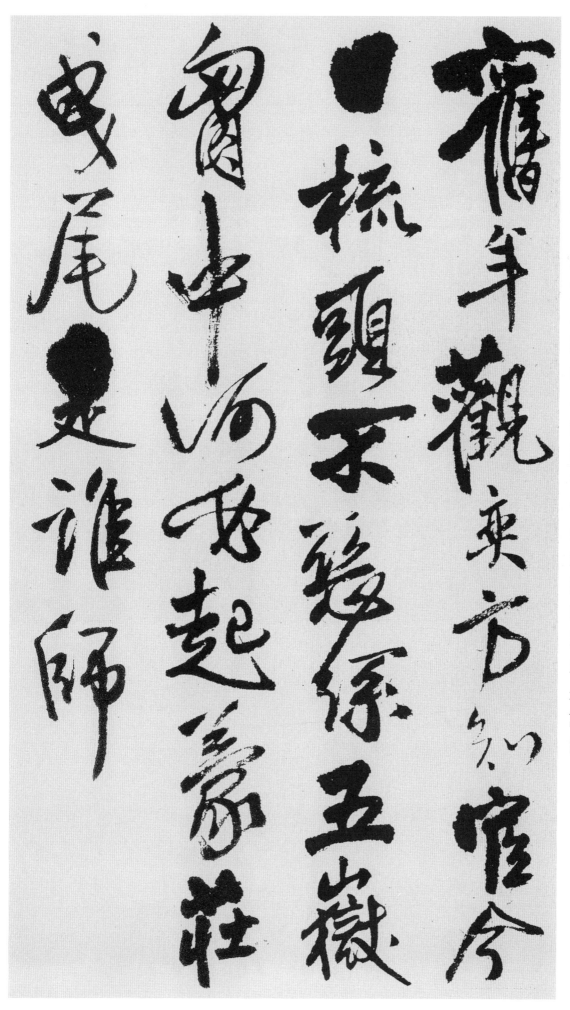

舊 옛구
年 해년
觀 볼관
弈 바둑혁
方 모방
知 알지
宦 벼슬환
今 이제금
日 날일
梳 빗소
頭 머리두
不 아닐불
惡 나쁠악
絲 실사
五 다섯오
嶽 큰산악
胸 가슴흉
中 가운데중
何 어찌하
必 반드시필
起 일어날기
蒙 어릴몽
莊 장중할장
曳 이끌예
尾 꼬리미
是 이시
誰 누구수
師 스승사

(卽吾園示僧)

半 절반 반
載 해 재
龍 용 룡
岡 뫼 강
如 같을 여
老 늙을 로
衲 장삼 납
獼 원숭이 미
猴 원숭이 후
園 동산 원
卽 곧 즉
是 이 시
吾 나 오
園 동산 원
秋 가을 추
深 깊을 심
花 꽃 화
落 떨어질 락
※누락분 끝에 표시함
知 알 지
溪 시내 계
晚 늦을 만
冬 겨울 동
後 뒤 후

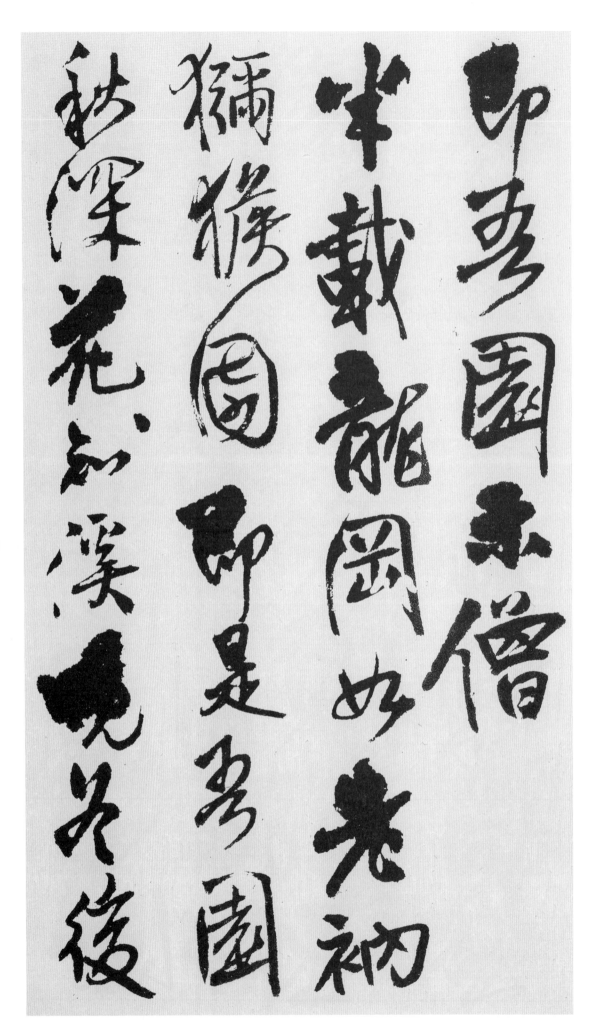

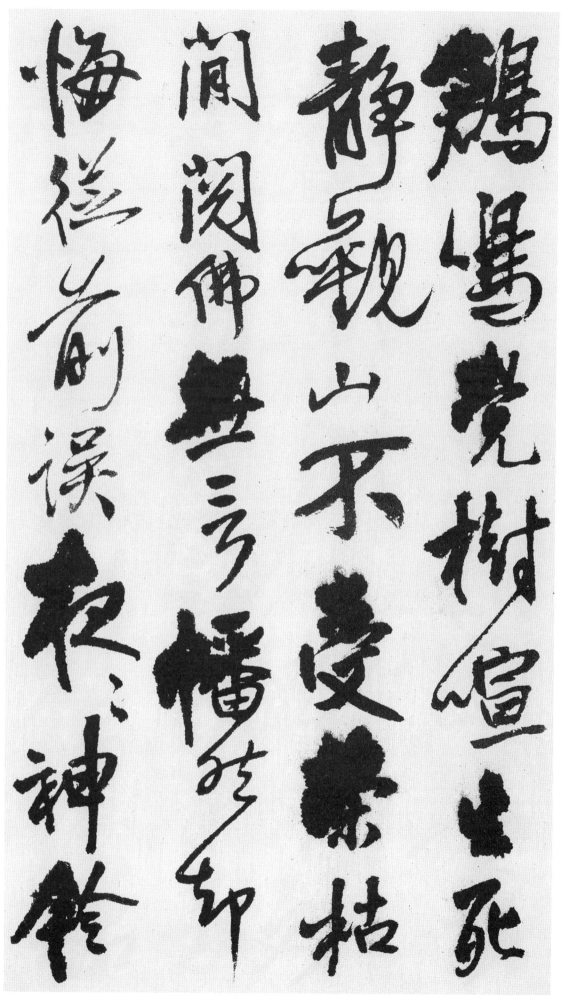

鶬 왜가리 창
鳴 울 명
覺 깨달을 각
樹 나무 수
喧 시끄러울 훤
生 날 생
死 죽을 사
靜 고요 정
觀 볼 관
山 뫼 산
不 아닐 불
受 받을 수
榮 영화로울 영
枯 시들 고
閒 한가할 한
閱 볼 열
佛 부처 불
無 없을 무
言 말씀 언
幡 기 번
然 그럴 연
却 잊을 각
悔 뉘우칠 회
從 따를 종
前 앞 전
誤 그릇 오
夜 밤 야
夜 밤 야
神 귀신 신
鈴 방울 령

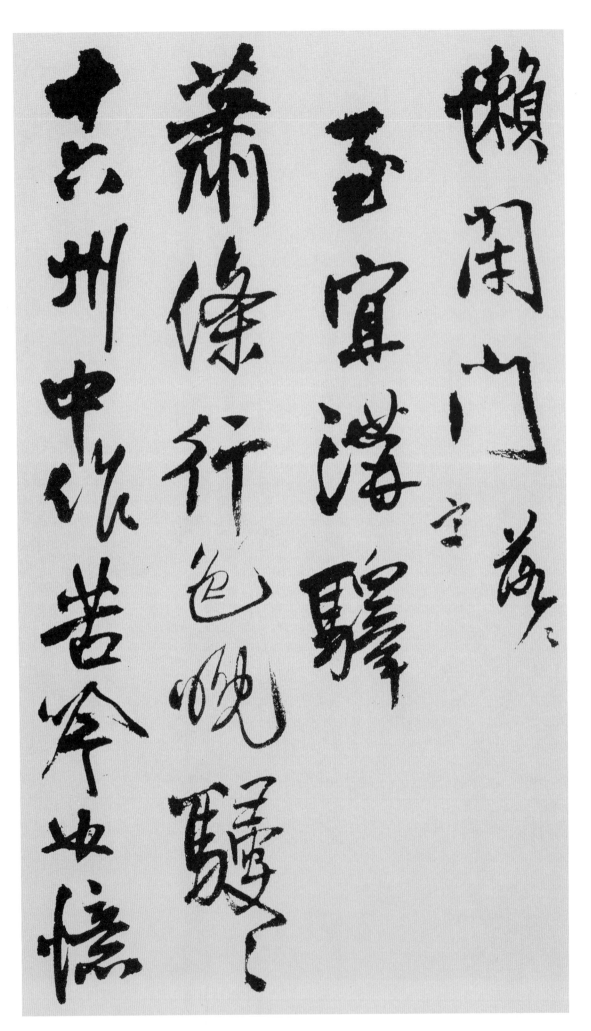

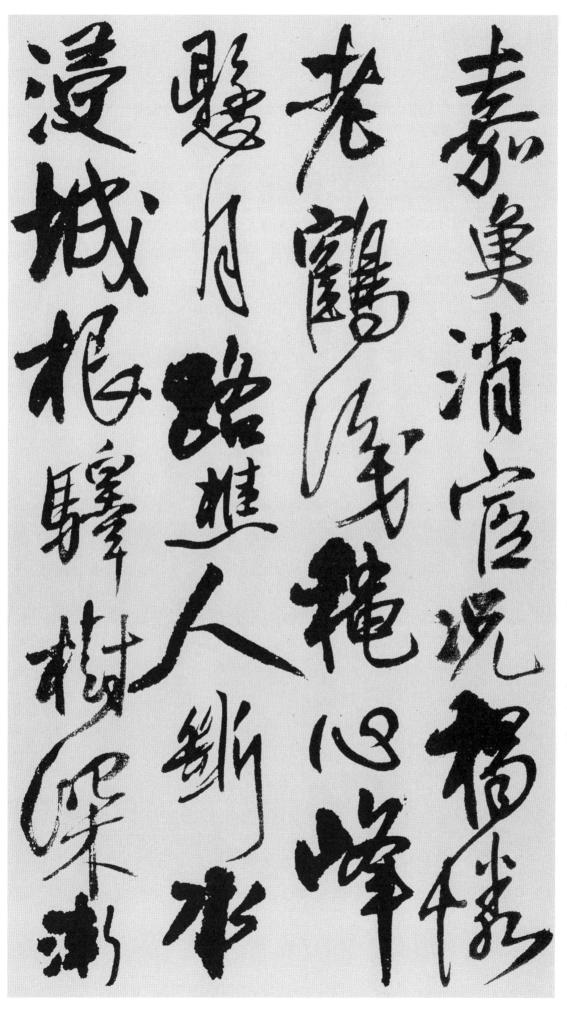

嘉 아름다울 가
魚 고기 어
消 끌 소
宦 벼슬 환
況 모양 황
獨 홀로 독
憐 불쌍할 련
老 늙을 로
鶴 학 학
識 알 식
龝 가을 추
※秋의 古字임
心 마음 심
峰 봉우리 봉
懸 걸 현
月 달 월
路 길 로
樵 나무땔 초
人 사람 인
斷 끊을 단
水 물 수
浸 적실 침
城 재 성
根 뿌리 근
驛 역 역
樹 나무 수
深 깊을 심
漸 더할 점

近 가까울 근
故 옛 고
鄕 시골 향
憂 근심 우
更 다시 경
切 끊을 절
梅 매화 매
花 꽃 화
石 돌 석
洞 고을 동
鼓 북 고
鼙 마상북 비
音 소리 음

(友人濟源山水約)

聞 들을 문
道 길 도
丹 붉을 단
書 글 서
在 있을 재
沆 빌 혈
寥 쓸쓸할 료

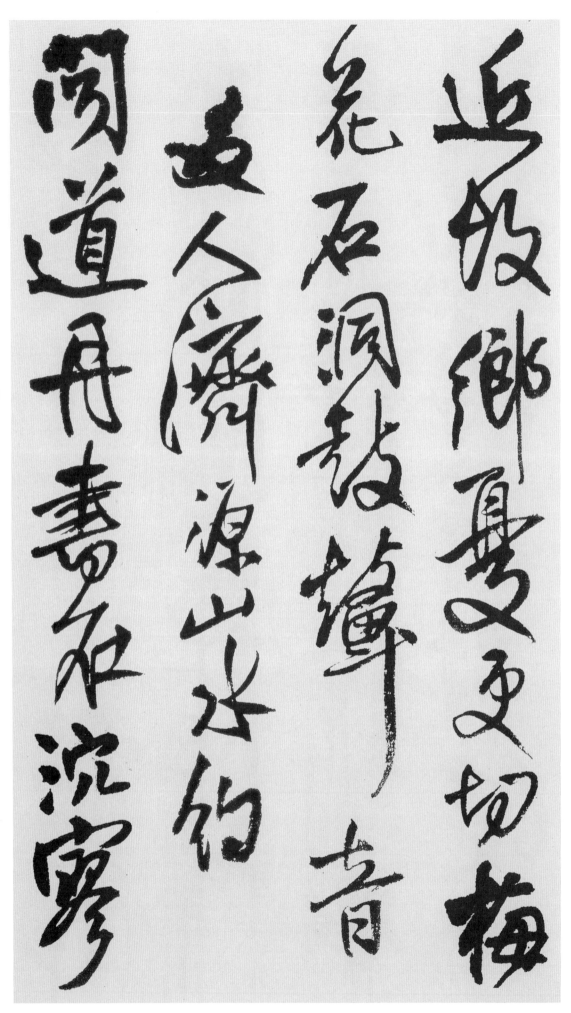

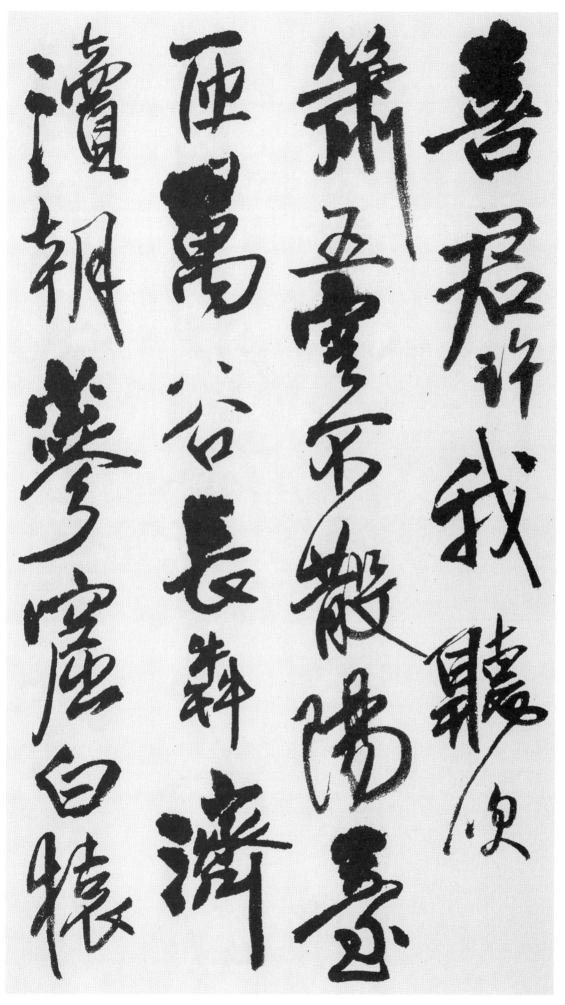

喜 기쁠 희
君 임금 군
許 허락할 허
我 나 아
聽 들을 청
吹 불 취
簫 퉁소 소
五 다섯 오
雲 구름 운
不 아닐 불
散 흩어질 산
陽 볕 양
臺 누대 대
匝 두루 잡
萬 일만 만
谷 계곡 곡
長 길 장
犇 소놀라뛸 분
濟 물건널 제
瀆 더럽힐 독
朝 아침 조
蔘 삼 삼
窟 굴 굴
白 흰 백
猿 원숭이 원

嗔 성낼 진
野 들 야
史 사기 사
竹 대 죽
籃 바구니 람
紫 자주 자
杏 살구 행
愛 사랑 애
仙 신선 선
樵 나무땔 초
將 장차 장
來 올 래
儻 빼어날 당
出 날 출
人 사람 인
間 사이 간
世 세상 세
笑 웃을 소
弄 희롱할 롱
若 같을 약
華 빛날 화
看 볼 간
海 바다 해
潮 조수 조

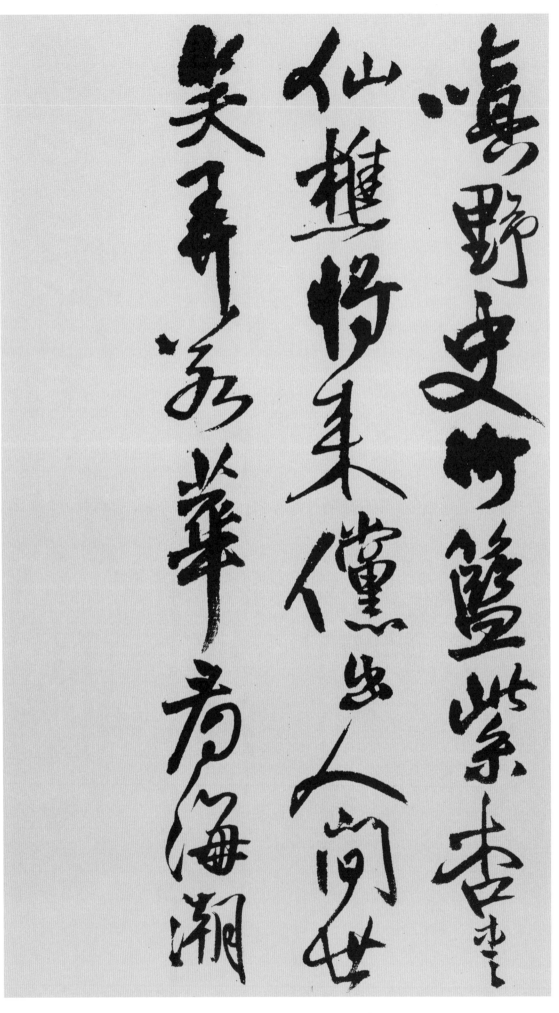

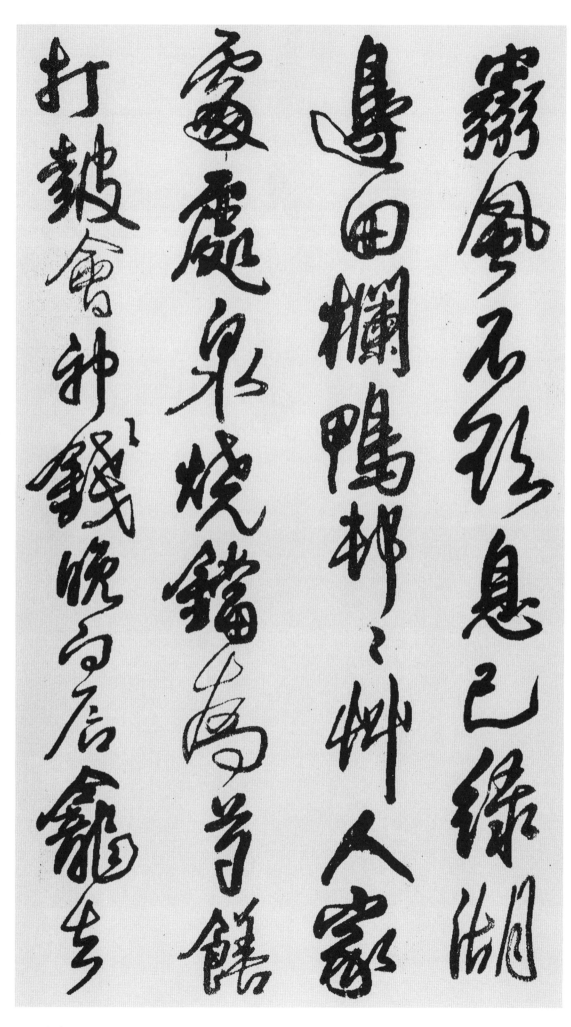

8. 王鐸詩
《靈風不欲
息》

霳 신령 령
風 바람 풍
不 아니 불
欲 하고자할 욕
息 쉴 식
已 이미 이
綠 푸를 록
湖 호수 호
邊 가 변
田 밭 전
欄 난간 란
鴨 오리 압
邨 마을 촌
邨 마을 촌
草 풀 초
人 사람 인
家 집 가
處 곳 처
處 곳 처
泉 샘 천
燒 불사를 소
鐺 쇠사슬 당
爲 하 위
芍 함박꽃 작
饍 반찬 선
打 칠 타
鼓 북 고
會 모일 회
神 귀신 신
錢 돈 전
晩 늦을 만
向 향할 향
石 돌 석
龕 감실 감
去 갈 거

杜 막을 두
陵 능릉
似 같을 사
此 이 차
煙 연기 연

丁亥二月
癡庵 王鐸

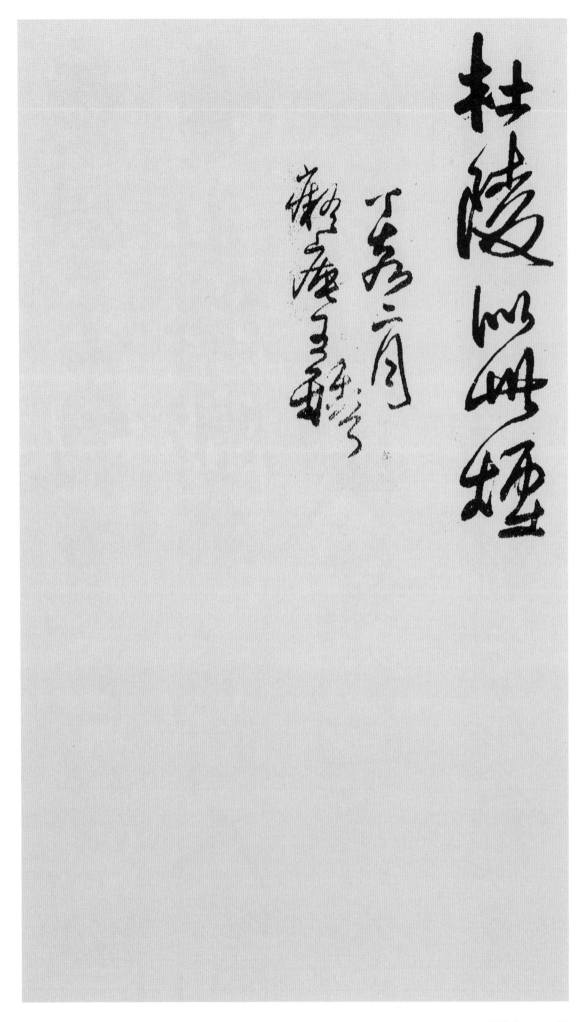

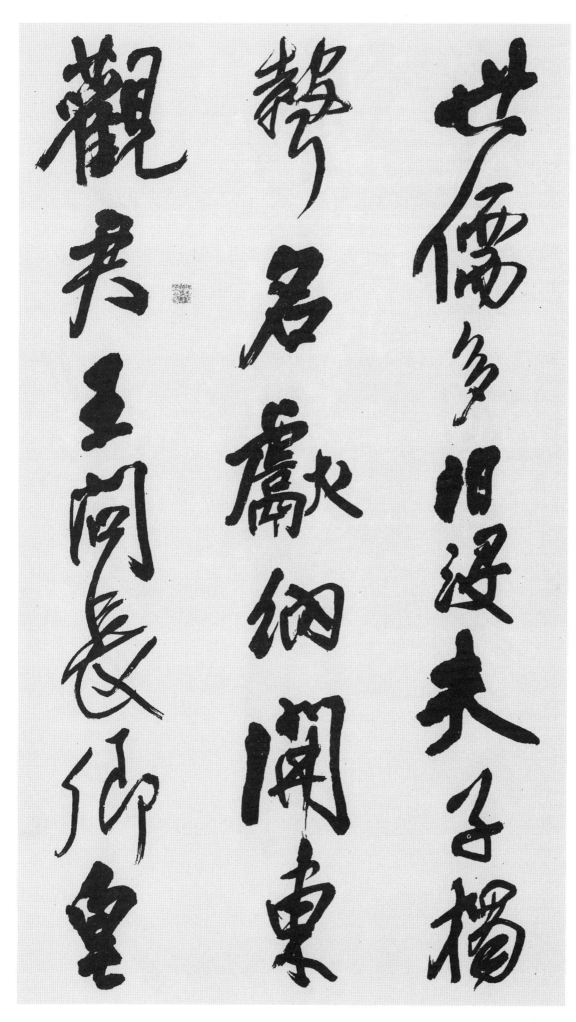

9. 杜甫詩
《贈陳補闕》

世 세상 세
儒 선비 유
多 많을 다
汩 골몰할 골
沒 빠질 몰
夫 사내 부
子 아들 자
獨 홀로 독
聲 소리 성
名 이름 명
獻 드릴 헌
納 들일 납
開 열 개
東 동녘 동
觀 볼 관
君 임금 군
王 임금 왕
問 물을 문
長 길 장
卿 벼슬 경
皂 검을 조

91 | 王鐸書法〈行書〉

鶻 매 조
寒 찰 한
始 처음 시
急 급할 급
天 하늘 천
馬 말 마
老 늙을 로
能 능할 능
行 행할 행
自 스스로 자
到 이를 도
靑 푸를 청
冥 어두울 명
裏 속 리
休 쉴 휴
看 볼 간
白 흰 백
髮 터럭 발
生 날 생

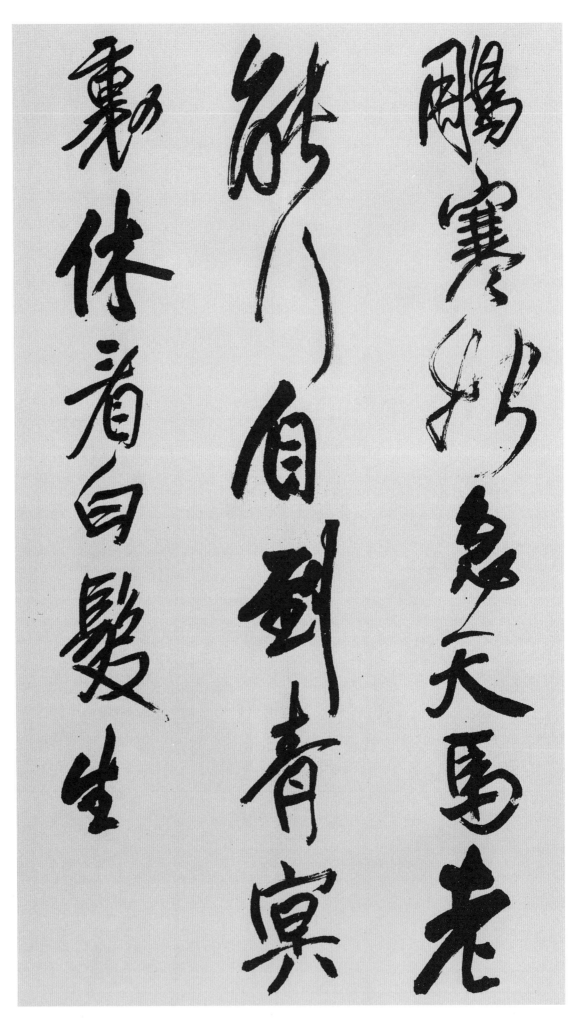

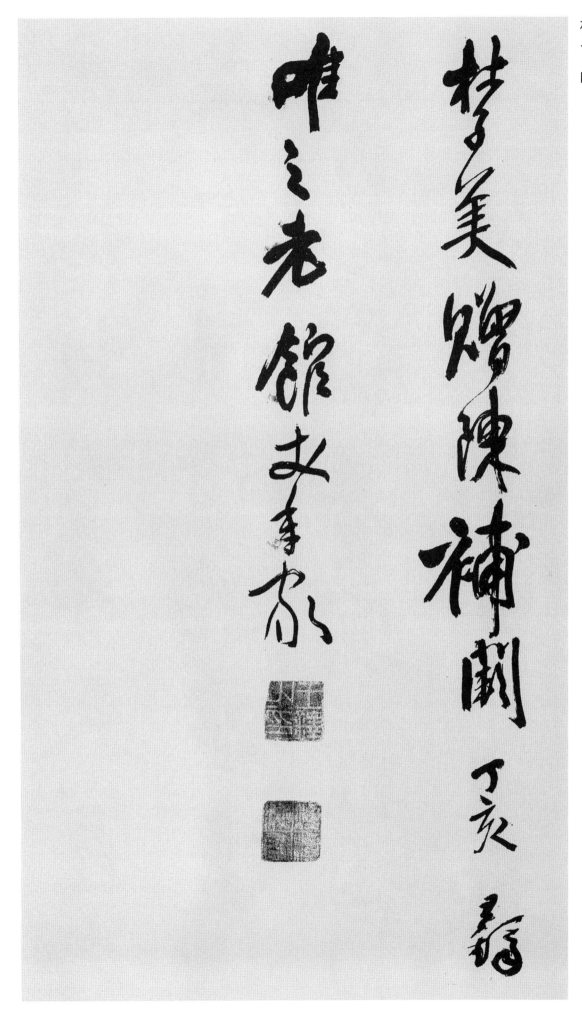

杜子美贈陳補闕
丁亥 王鐸
唯之老館丈年家

10. 杜甫詩 《路逢襄陽 楊少府入城 戲呈楊四員 外綰》

寄 부칠 기
語 말씀 어
楊 볕 양
員 인원 원
外 바깥 외
天 하늘 천
寒 찰 한
少 적을 소
茯 복령 복
苓 복령 령
待 기다릴 대
得 얻을 득
稍 점점 초
暄 따뜻할 훤
暖 따뜻할 난
當 마땅할 당
爲 하 위
斸 찍을 촉
青 푸를 청
冥 어두울 명
顚 돌 전
倒 뒤집을 도
神 귀신 신
僊 신선 선
窟 굴 굴
封 봉할 봉
題 지을 제
鳥 새 조
獸 짐승 수

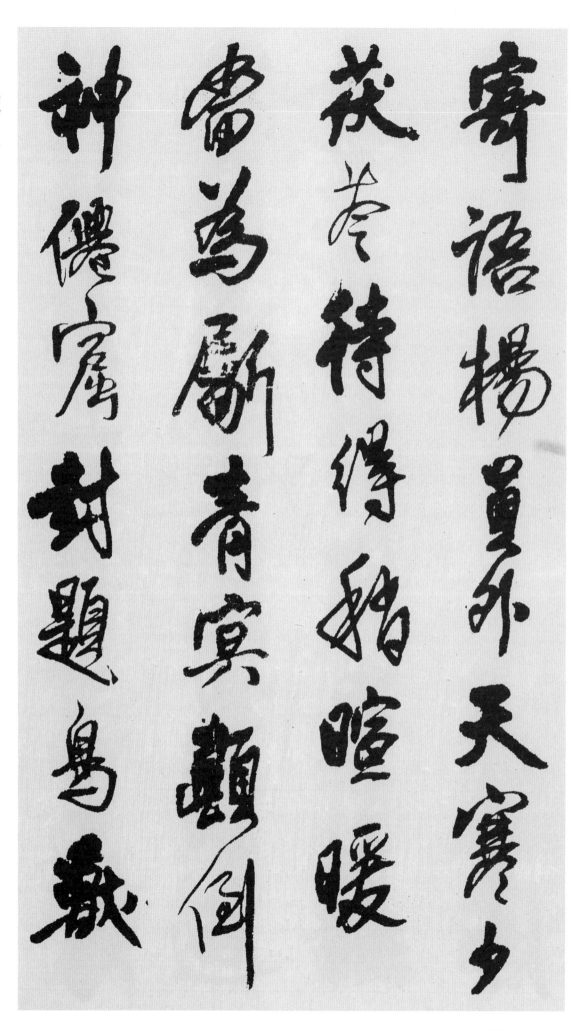

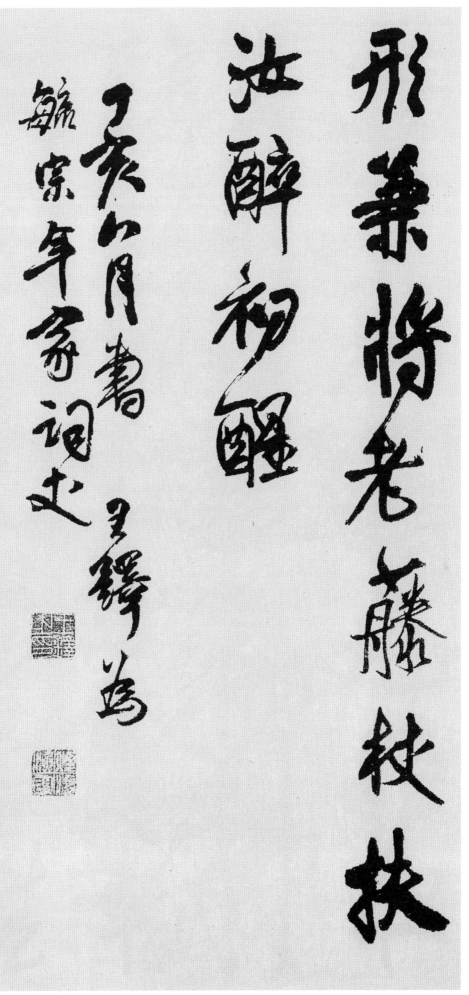

形 모양 형
兼 겸할 겸
將 장차 장
老 늙을 로
藤 등나무 등
杖 지팡이 장
扶 지탱할 부
汝 너 여
醉 취할 취
初 처음 초
星 별 성

丁亥八月**書**
王鐸 爲毓宗年家
詞丈

11. 王鐸詩 《飲葊樓作 之一》

開 열 개
筵 자리 연
鳴 울 명
畫 그림 화
角 뿔 각
海 바다 해
上 윗 상
此 이 차
登 오를 등
樓 다락 루
芋 토란 우
水 물 수
去 갈 거
無 없을 무
盡 다할 진
旗 기 기
山 뫼 산
空 빌 공
復 다시 부

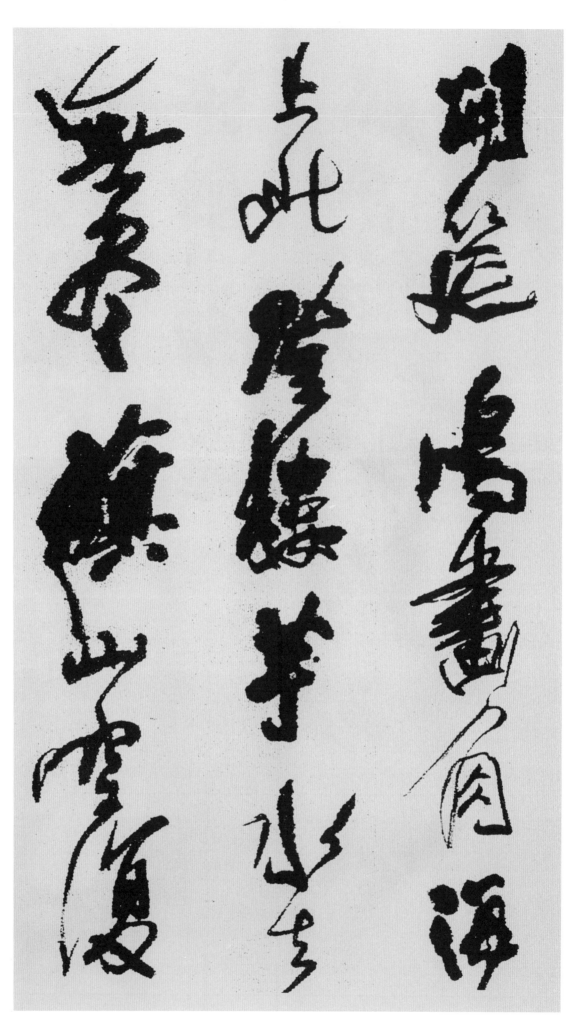

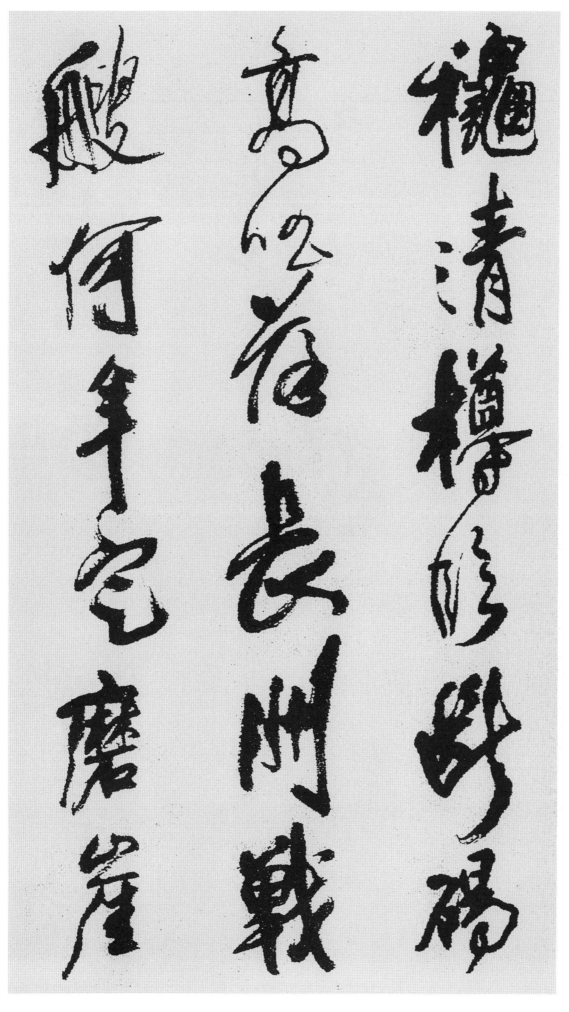

秋 가을 추
淸 맑을 청
樽 술잔 준
臨 임할 림
斷 끊을 단
碣 비석 갈
高 높을 고
唱 부를 창
落 떨어질 락
長 길 장
洲 물가 주
戰 싸움 전
艘 함선 소
何 어느 하
年 해 년
定 정할 정
磨 갈 마
崖 낭떠러지 애

萬 일만 만
載 해 재
留 머무를 류

飮羨樓作之一
泰器大詞宗正之
辛未十月夜一鼓
孟津 王鐸

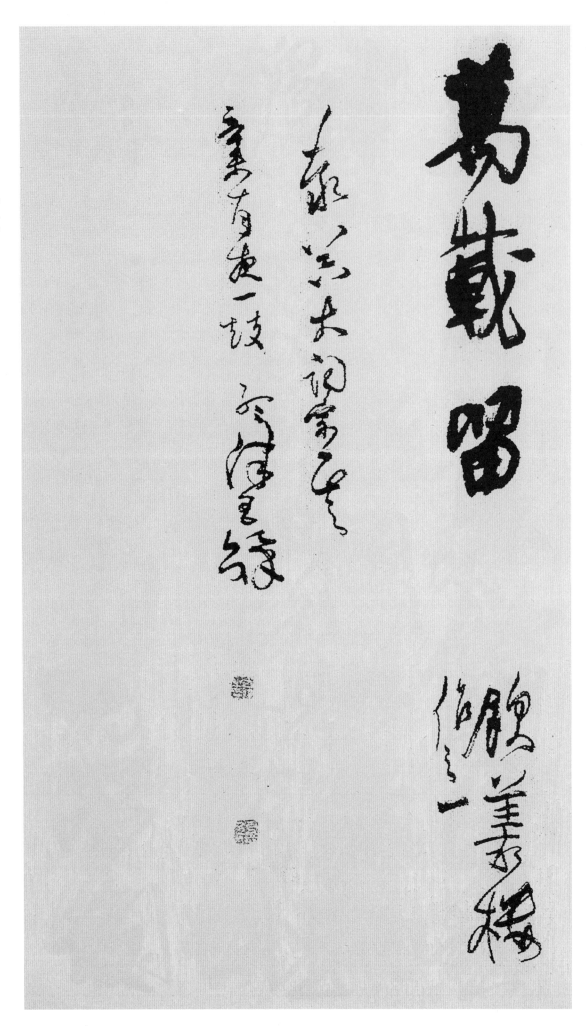

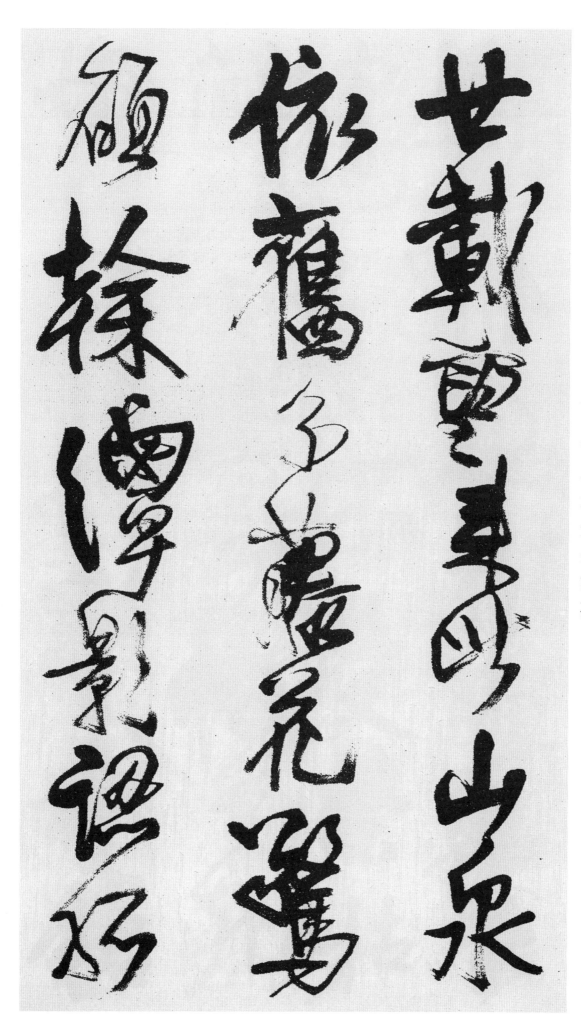

12. 王鐸詩
《再遊靈山》

廿 스물 입
載 해 재
重 거듭 중
來 올 래
此 이 차
山 뫼 산
泉 샘 천
依 의지할 의
舊 옛 구
分 나눌 분
藤 등나무 등
花 꽃 화
驚 놀랄 경
碩 클 석
幹 줄기 간
潭 못 담
影 그림자 영
認 허락할 인
孤 외로울 고

雲 구름 운
罏 술독 로
氣 기운 기
隨 따를 수
人 사람 인
轉 돌 전
樵 나무할 초
聲 소리 성
隔 떨어질 격
澗 산골물 간
聞 들을 문
佛 부처 불
奴 종 노
今 이제 금
老 늙을 로
大 큰 대
洗 씻을 세

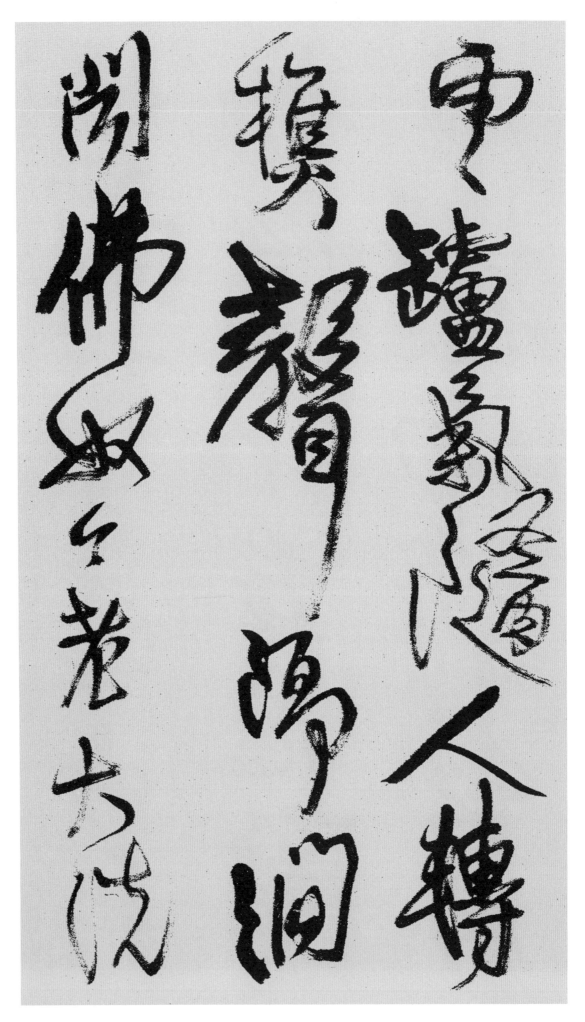

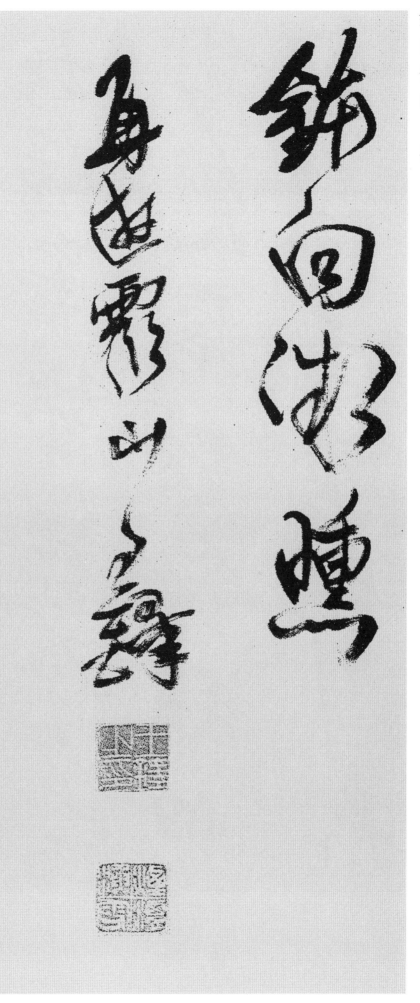

鉢 바리때 발
向 향할 향
微 작을 미
曛 석양 훈

再遊靈山 王鐸

13. 鄭谷詩
《題莊嚴寺休公院》

秋 가을 추
深 깊을 심
庭 뜰 정
色 빛 색
好 좋을 호
紅 붉을 홍
葉 잎 엽
間 사이 간
靑 푸를 청
松 소나무 송
騷 풍류 소
客 손 객
殊 다를 수
無 없을 무
著 지을 저
吾 나 오
師 스승 사
甚 심할 심
見 볼 견
容 얼굴 용
疎 성길 소
鐘 종 종
龢 화할 화
※和의 古字
細 가늘 세
溜 물방울 류
孤 외로울 고
磬 경쇠 경
等 같을 등
遙 노닐 요
峰 봉우리 봉
未 아닐 미

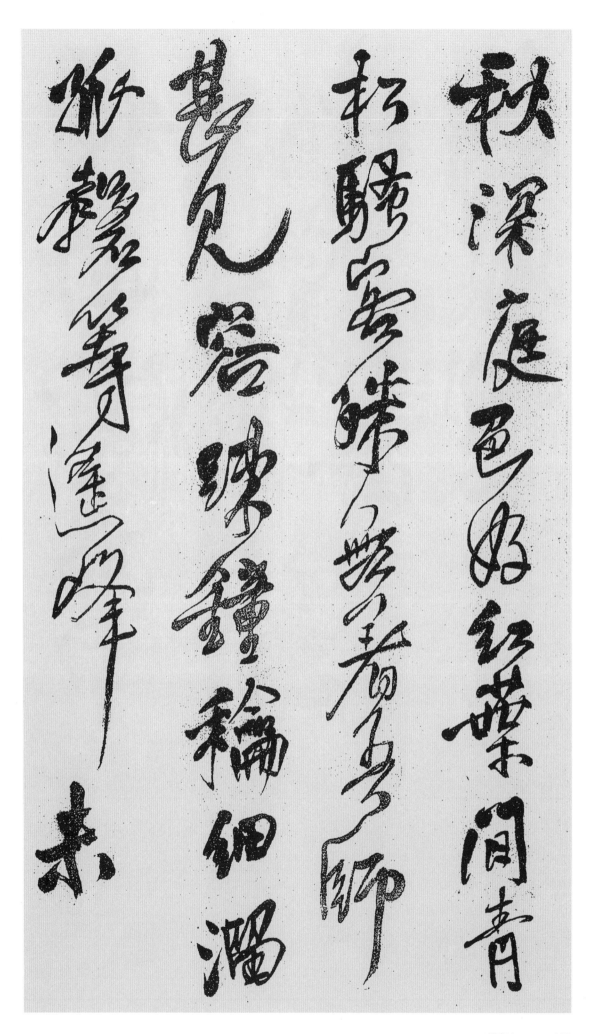

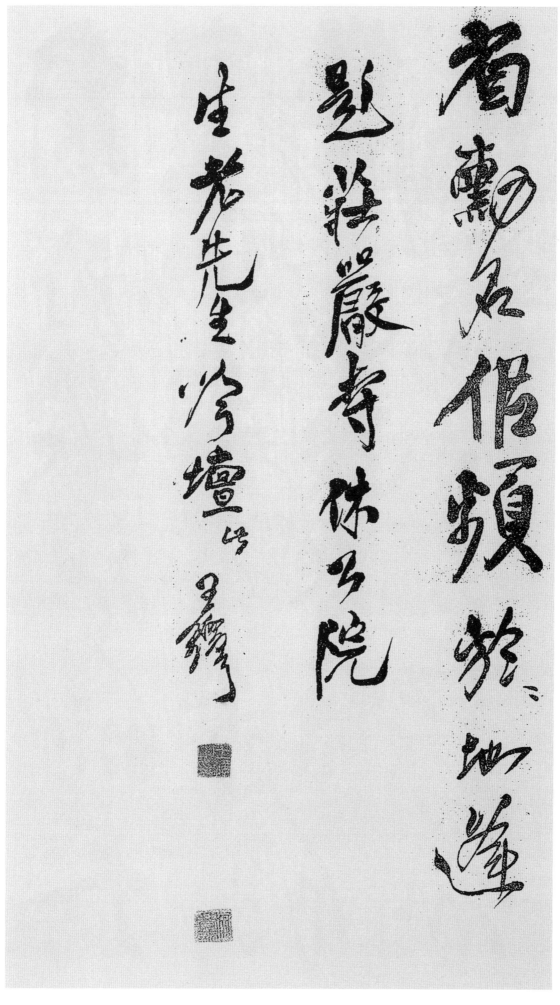

省 줄일 성
勳 공훈 훈
名 이름 명
侶 짝 려
頻 자주 빈
於 어조사 어
此 이 차
※상기 글자 누락분은
끝에 표시함
地 땅 지
逢 만날 봉

題莊嚴寺休公院
生老先生吟壇 此
王鐸

14. 王鐸詩《家中南澗作》

家 집 가
磵 산골짜기 간
誰 누구 수
登 오를 등
眺 볼 조
天 하늘 천
寒 찰 한
草 풀 초
木 나무 목
稀 드물 희
雨 비 우
餘 남을 여
孤 외로울 고
岫 산봉우리 수
出 날 출
日 해 일
莫 저물 모
※暮(모)와 통함
衆 무리 중

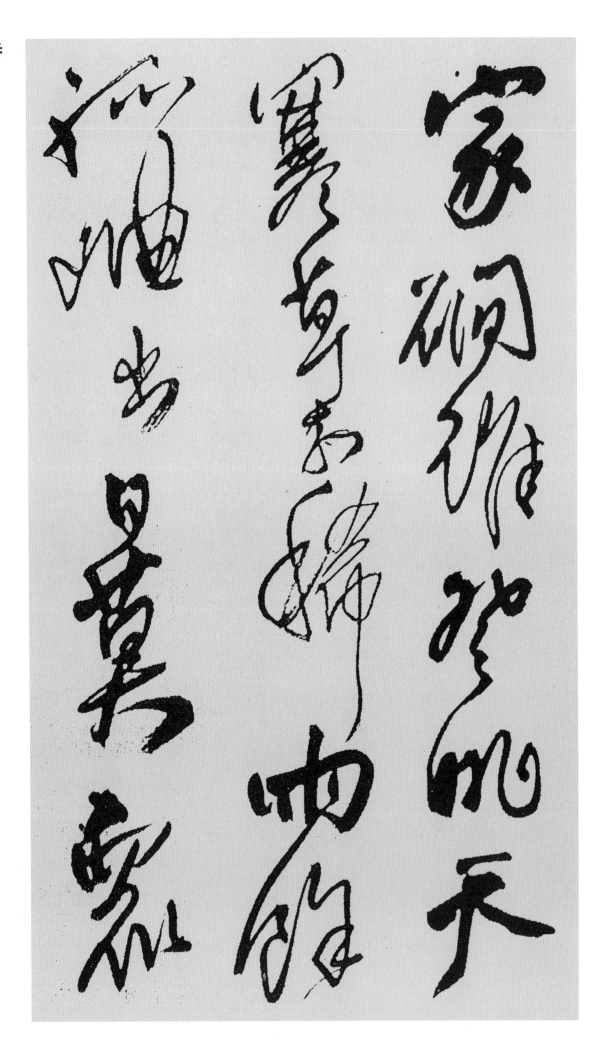

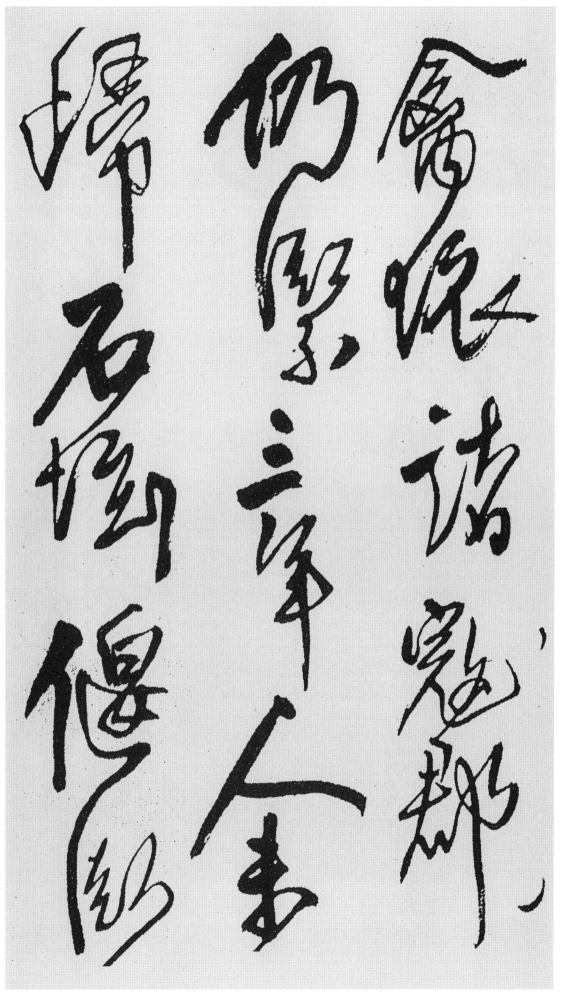

禽 날짐승 금
依 의지할 의
諸 여러 제
郡 고을 군
寇 도둑 구
※상기 2자 거꾸로 씀
仍 잉할 잉
緊 긴밀할 긴
三 석 삼
年 해 년
人 사람 인
未 아닐 미
歸 돌아올 귀
石 돌 석
壇 제단 단
偃 누울 언
臥 누울 와

否 아닐 부
處 곳 처
處 곳 처
野 들 야
棠 아귀위 당
飛 날 비

家中南澗作
得老親家正
王鐸

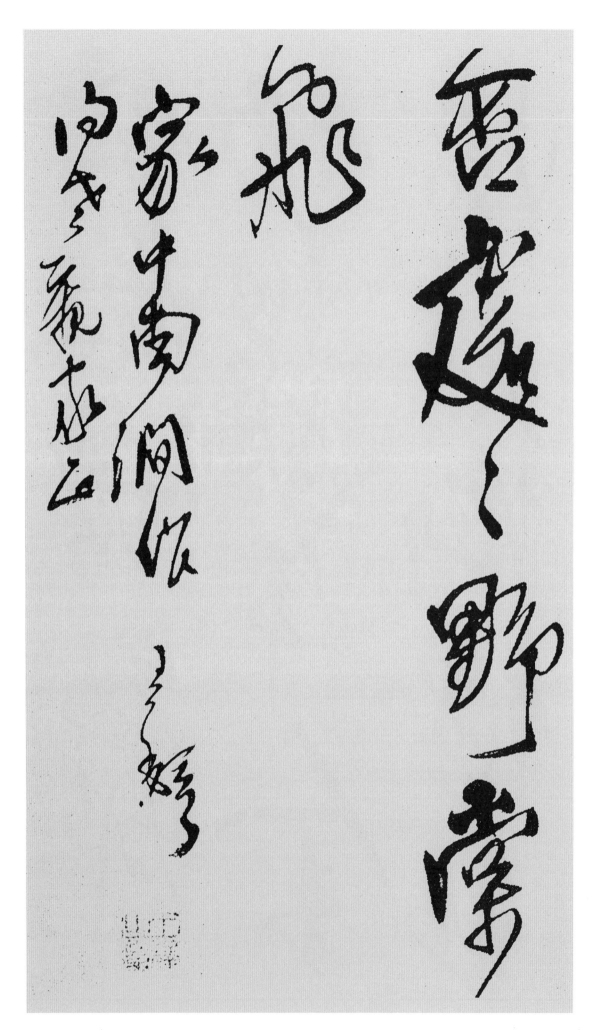

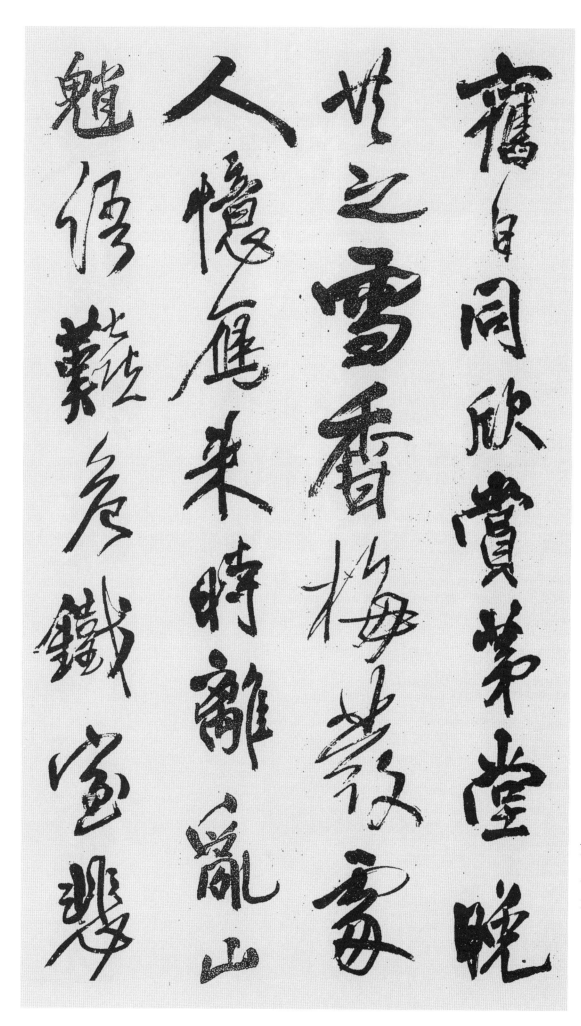

舊 옛구
日 날 일
同 같을 동
欣 즐거울 흔
賞 상줄 상
茅 띠 모
堂 집 당
晚 늦을 만
共 함께 공
之 갈 지
雪 눈 설
香 향기 향
梅 매화 매
發 필 발
處 곳 처
人 사람 인
憶 기억할 억
鴈 기러기 안
來 올 래
時 때 시
離 떠날 리
亂 어지러울 란
山 뫼 산
魈 산도깨비 소
語 소리 어
艱 고생 간
危 위태로울 위
鐵 쇠 철
室 집 실
悲 슬플 비

更 다시 경
盟 맹서할 맹
紅 붉을 홍
紫 자줏빛 자
岫 산봉우리 수
馨 향기 형
逸 뛰어날 일
與 더불 여
相 서로 상
知 알 지

王鐸

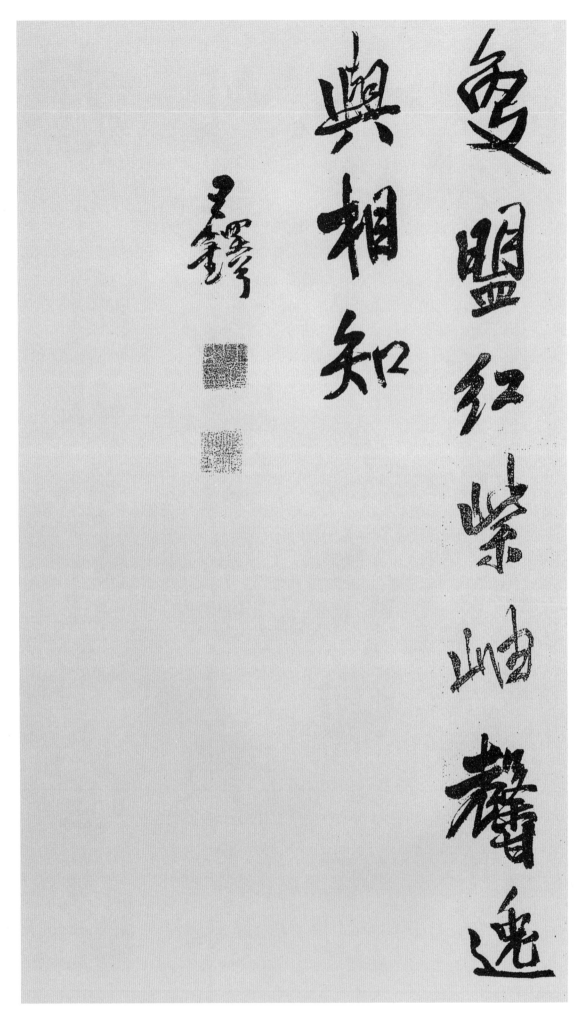

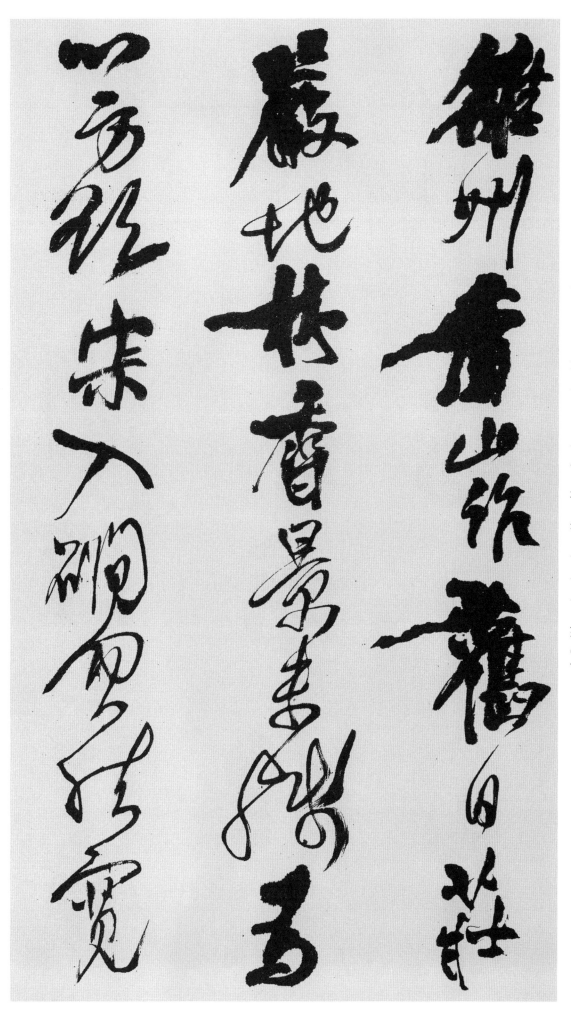

16. 王鐸詩
《雒州香山
作》

舊 옛구
日 날일
莊 장엄할 장
嚴 엄할 엄
地 땅지
林 수풀 림
香 향기 향
景 볕 경
未 아닐 미
殘 남을 잔
爲 하 위
心 마음 심
方 모 방
欲 하고자할 욕
寂 고요 적
入 들 입
礀 산골물 간
忽 문득 홀
然 그럴 연
寬 너그러울 관

橙 귤나무 등
實 열매 실
側 곁 측
深 깊을 심
堊 흰흙 악
鐘 종 종
聲 소리 성
浮 뜰 부
別 다를 별
彎 뫼 만
僧 중 승
人 사람 인
說 말씀 설
九 아홉 구
老 늙을 로
髣 비슷할 방
髴 비슷할 불
見 볼 견
花 꽃 화

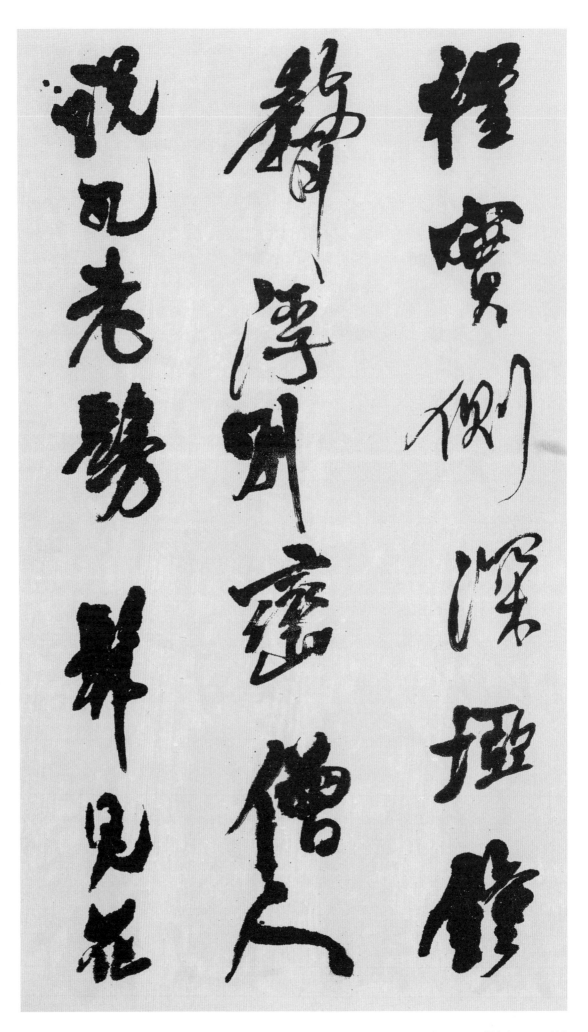

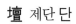

壇 제단 단

庚辰正月十宵
王鐸
孟堅詞翁敎之

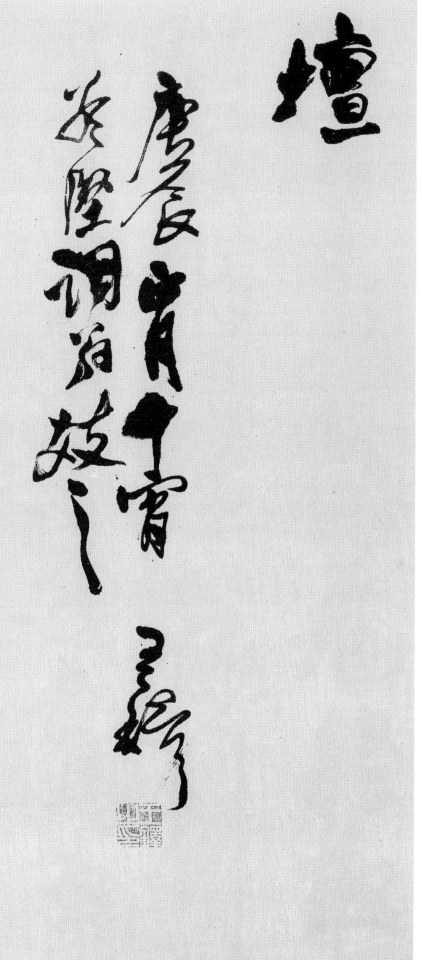

17. 王鐸詩
《呈宋九靑》

壯 씩씩할 장
心 마음 심
無 없을 무
與 더불 여
說 말씀 설
每 매양 매
日 날 일
只 다만 지
孤 외로울 고
吟 읊을 음
所 바 소
以 써 이
黃 누를 황
冠 벼슬 관
意 뜻 의
偏 치우칠 편
貪 탐할 탐
綠 푸를 록
嶂 산봉우리 장
深 깊을 심
石 돌 석
林 수풀 림
同 같을 동
虎 범 호
臥 누울 와
香 향기 향
樹 나무 수
誘 유혹할 유
鸎 꾀꼬리 앵
臨 임할 림
偏 편벽될 편
性 성품 성
幽 그윽할 유
棲 쉴 서
妥 온당할 타

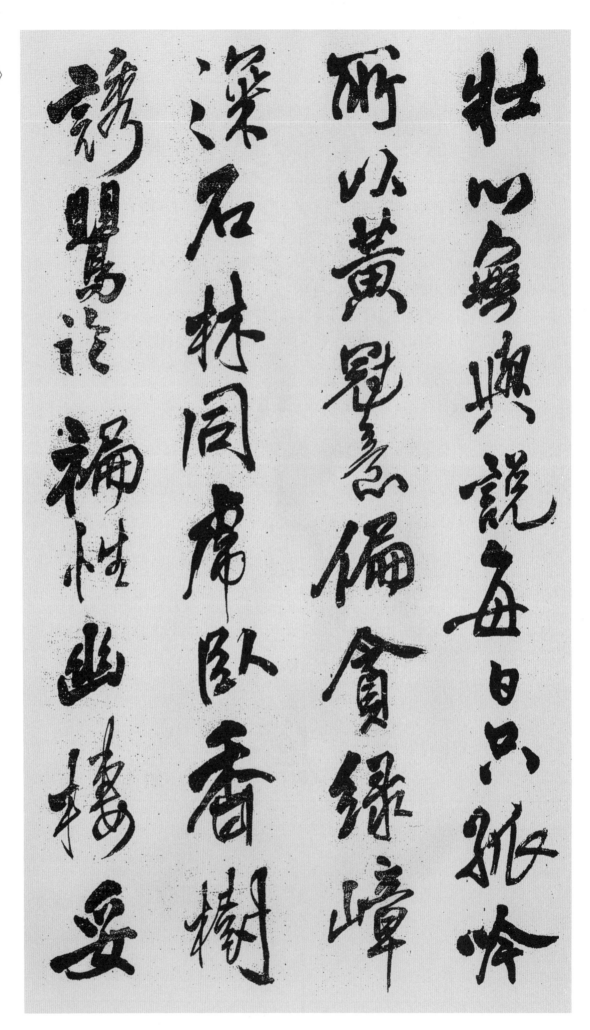

王鐸書法〈行書〉| 112

惟 오직 유
餘 남을 여
伐 칠 벌
木 나무 목
音 소리 음

呈宋九靑
辛巳 王鐸

18. 王鐸詩 《夜渡作》

長 길 장
路 길 로
多 많을 다
辛 괴로울 신
楚 괴로울 초
依 의지할 의
稀 드물 희
聞 들을 문
扣 두드릴 구
舷 뱃전 현
方 모 방
知 알 지
飛 날 비
野 들 야
鷺 백로 로
不 아니 불
辨 분별할 변
入 들 입
潭 못 담
烟 연기 연
額 이마 액
額 이마 액
人 사람 인
無 없을 무
已 이미 이
梅 매화 매
梅 매화 매
月 달 월
可 가할 가
憐 슬플 련
應 응할 응
輸 보낼 수
牧 칠 목
豕 돼지 시
子 아들 자

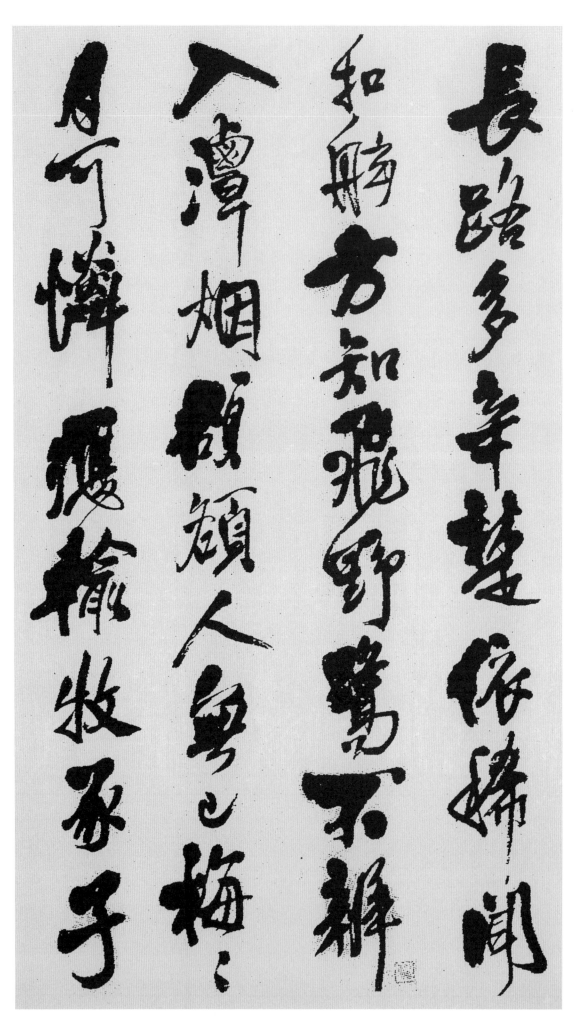

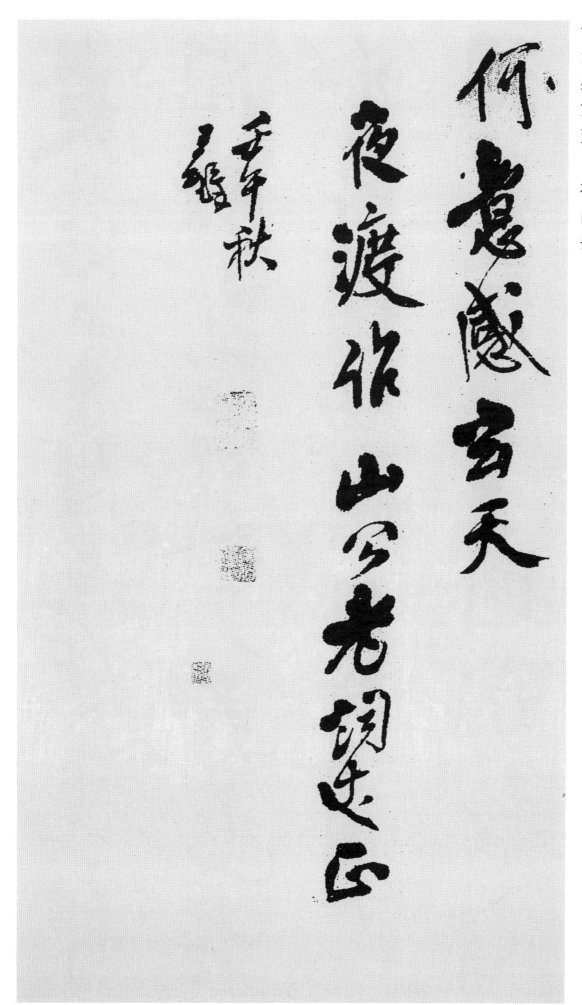

何 어찌 하
意 뜻 의
感 느낄 감
玄 검을 현
天 하늘 천

夜渡作
山公老詞丈正
壬午秋 王鐸

19. 王鐸詩《太平庵水亭作(爲徹庵詩)》

芙 부용 부
蓉 연꽃 용
二 두 이
十 열 십
度 지날 도
忍 참을 인
復 다시 부
說 말씀 설
都 도읍 도
門 문 문
經 지날 경
亂 어지러울 란
前 앞 전
人 사람 인
少 적을 소
尋 찾을 심
幽 그윽할 유
古 옛 고
水 물 수
存 남을 존
藥 약 약
田 밭 전
增 더할 증
羽 깃 우
翼 날개 익
蕉 파초 초
戶 집 호
閱 엿볼 열
乾 하늘 건
坤 땅 곤
此 이 차
夕 저녁 석
同 같을 동
聞 들을 문
磬 경쇠 경
斜 기울 사

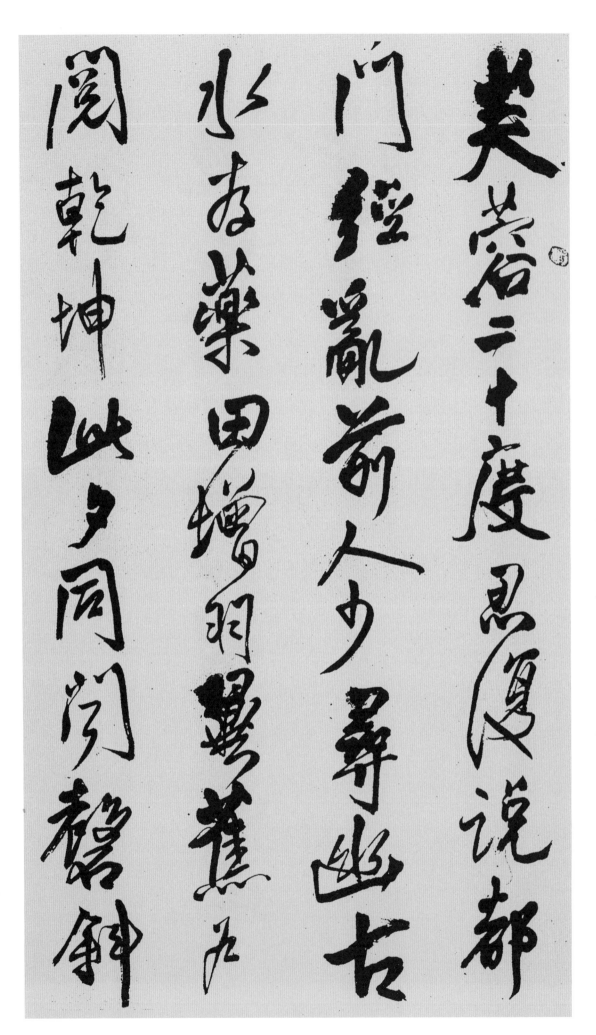

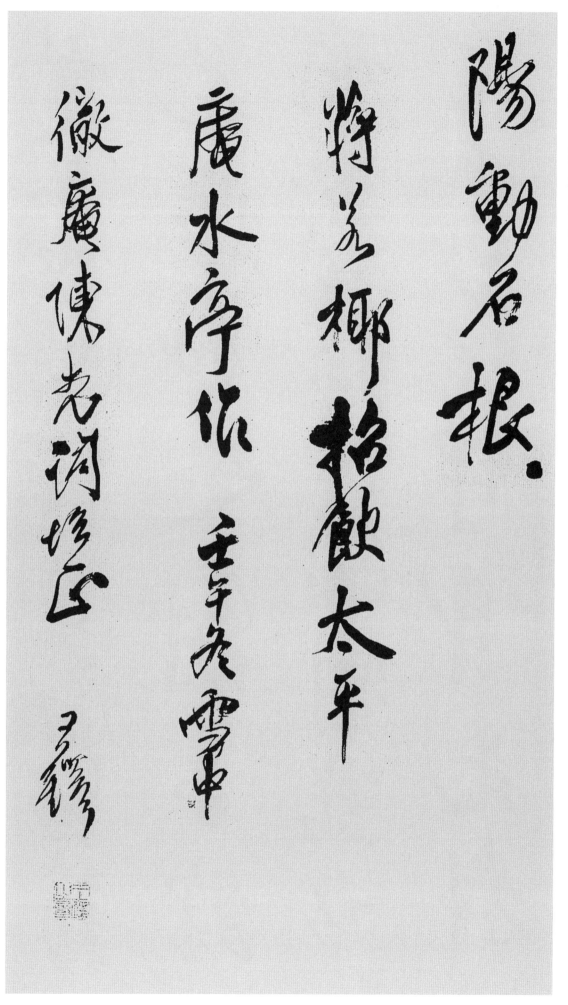

陽 볕 양
動 움직일 동
石 돌 석
根 뿌리 근

蔣若椰招飲
太平庵水亭作
壬午冬雪中
徹庵陳老詞壇正
王鐸

20. 王鐸詩《贈葆老鄕翁》

芙 연꽃 부
蓉 연꽃 용
秋 가을 추
陷 빠질 함
色 빛 색
爲 하 위
助 도울 조
蘜 국화 국
※菊과 동자임.
花 꽃 화
陰 그늘 음
好 좋을 호
友 벗 우
一 한 일
朝 아침 조
至 이를 지
餘 남을 여
烟 연기 연
幾 몇 기
許 허락할 허
深 깊을 심
園 동산 원
圖 그림 도
點 점 점
水 물 수
石 돌 석
竹 대 죽
意 뜻 의
靜 고요 정
身 몸 신
心 마음 심
先 먼저 선
料 헤아릴 료

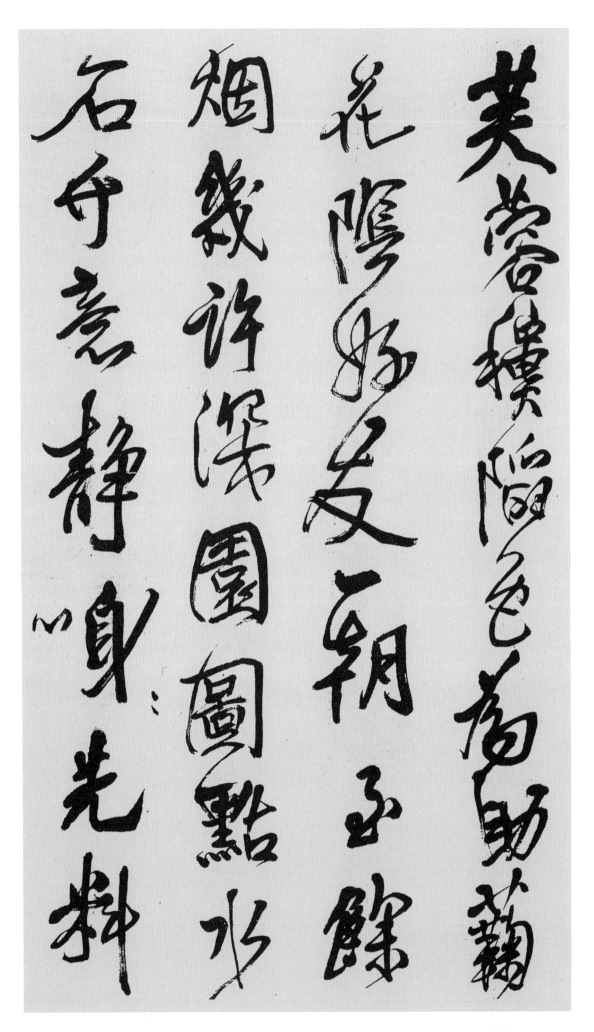

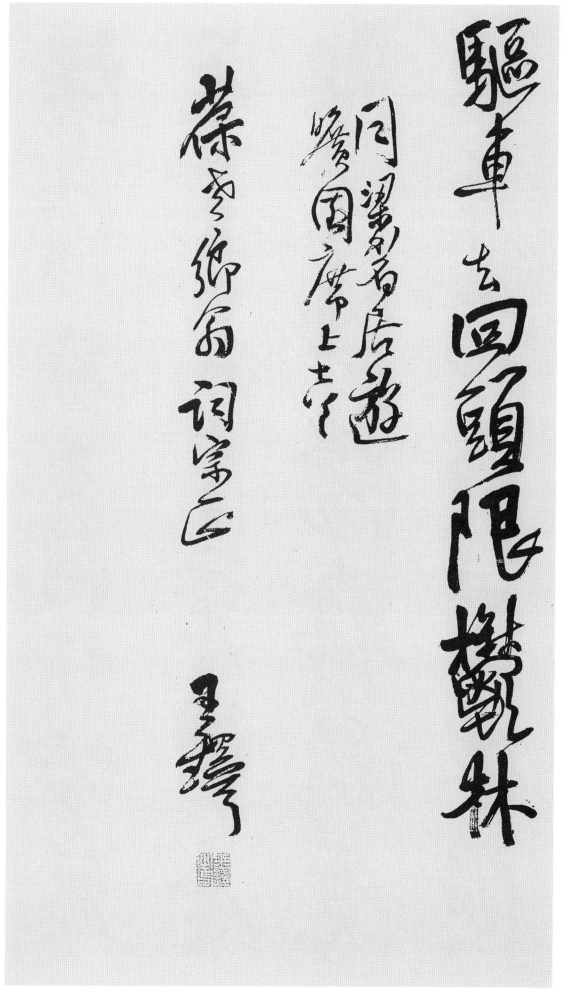

驅 말몰 구
車 수레 거
去 갈 거
回 돌 회
頭 머리 두
限 한할 한
鬱 울창할 울
林 수풀 림

同梁眉居遊
曠園席上七首
葆老鄉翁詞宗正
王鐸

21. 王鐸詩《湯陰岳王祠作》

地 땅 지
老 늙을 로
天 하늘 천
荒 거칠 황
日 날 일
孤 외로울 고
臣 신하 신
一 한 일
死 죽을 사
時 때 시
金 쇠 금
戈 창 과
方 모 방
逐 쫓을 축
虜 오랑캐 로
銕 쇠 철
騎 말탈 기
竟 필 경
班 나눌 반
師 스승 사
涕 눈물 체
淚 눈물흘릴 루
中 가운데 중
原 근원 원
墮 떨어질 타

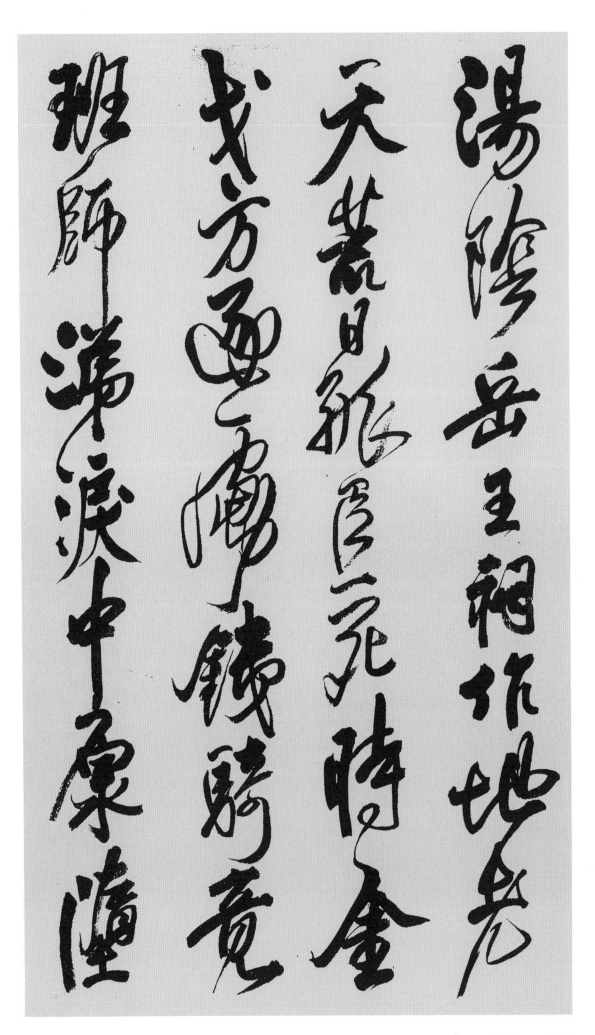

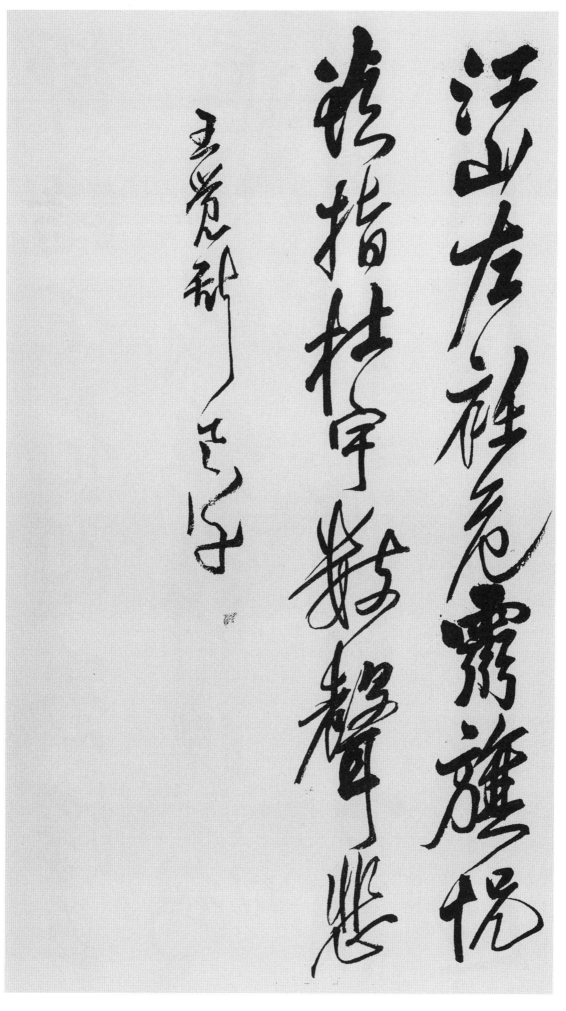

江 강 강
山 뫼 산
左 왼 좌
袒 웃섶 임
危 위태할 위
靁 신령 령
　※靈의 古字임
旗 기 기
恍 황홀할 황
欲 하고자할 욕
指 가리킬 지
杜 막을 두
宇 집 우
數 셈 수
聲 소리 성
悲 슬플 비

王覺斯具草

22. 王維詩 《吾家》

柳 버들 류
暗 어두울 암
百 일백 백
花 꽃 화
明 밝을 명
春 봄 춘
深 깊을 심
五 다섯 오
鳳 봉황 봉
城 성 성
城 재 성
鴉 갈까마귀 아
睥 흘겨볼 비
睨 흘겨볼 예
曉 새벽 효
宮 궁궐 궁
井 우물 정
轆 두레박틀 록
轤 두레박틀 로
※상기 2자 순서 거꾸로
 쓴 것임
聲 소리 성
方 모 방
朔 초하루 삭
金 쇠 금
門 문 문
侍 모실 시
班 나눌 반
姬 계집 희
玉 구슬 옥
輦 수레 연
迎 맞을 영

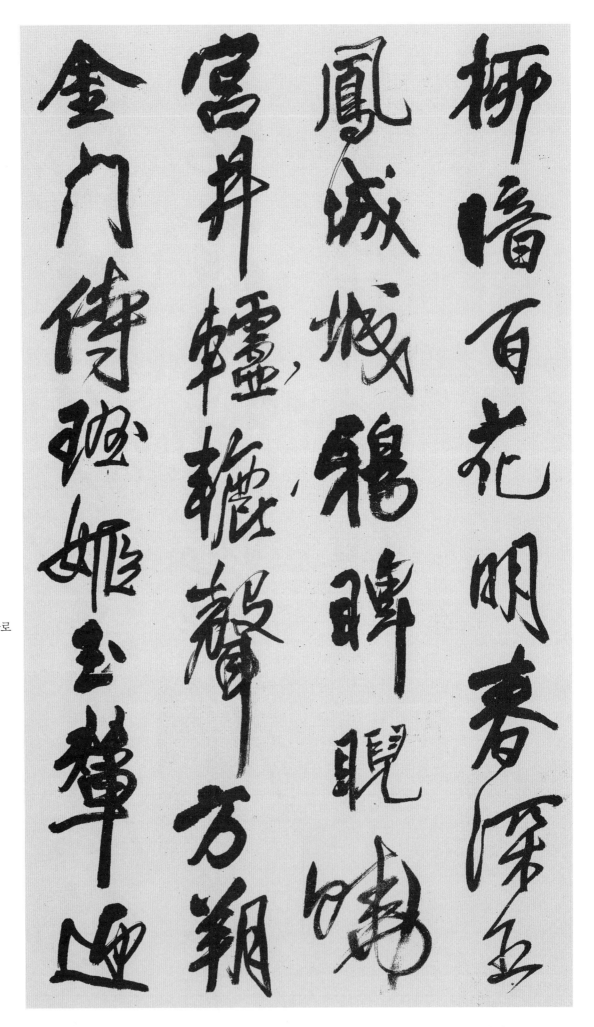

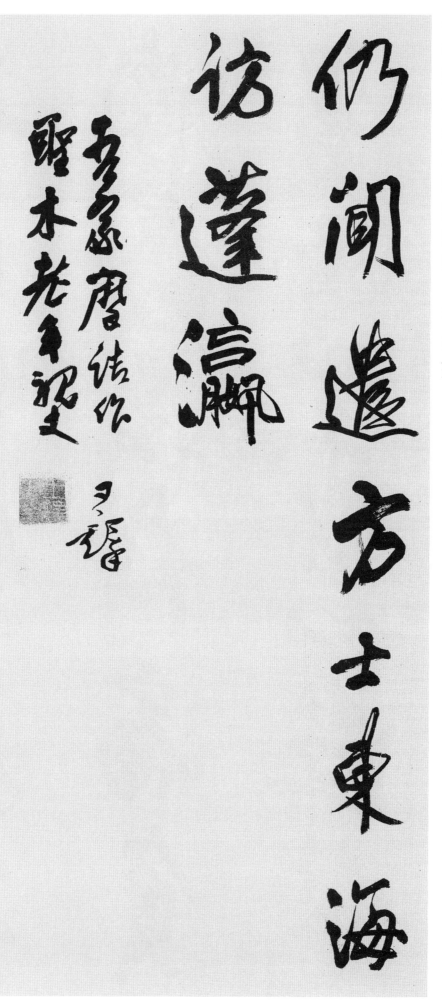

仍 잉할 잉
聞 들을 문
遣 보낼 견
方 모 방
士 선비 사
東 동녘 동
海 바다 해
訪 찾을 방
蓬 쑥 봉
瀛 큰바다 영

吾家摩詰作
王鐸
聖木老年親丈

23. 王鐸詩 《卽席作》

昔 옛 석
我 나 아
過 지날 과
原 근원 원
※古字임
泉 샘 천
其 그 기
南 남녘 남
日 해 일
以 써 이
晏 늦을 안
夜 밤 야
宿 묵을 숙
負 질 부
芻 꼴 추
警 경계할 경
戒 경계 계
以 써 이
迨 미칠 태
於 어조사 어

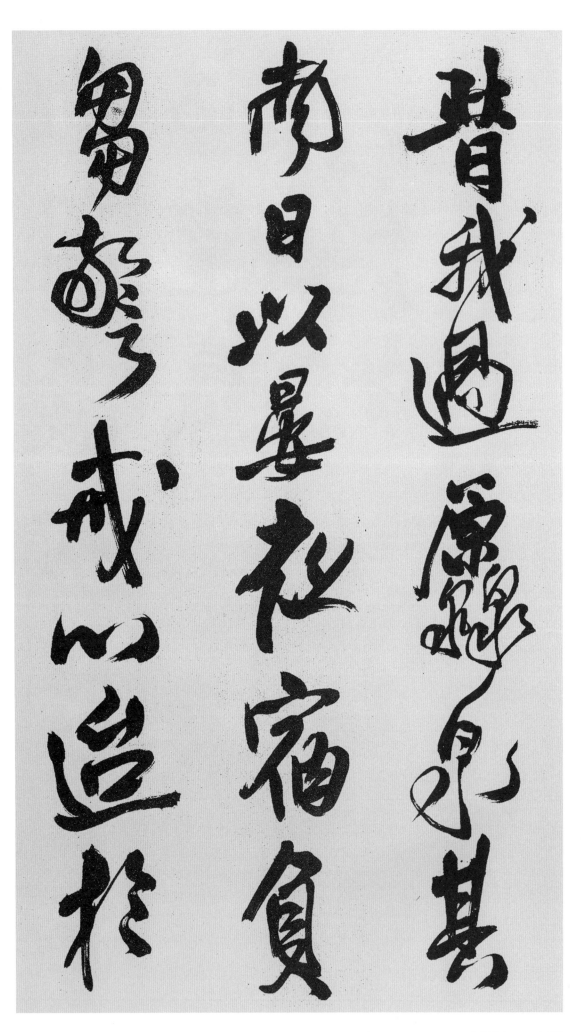

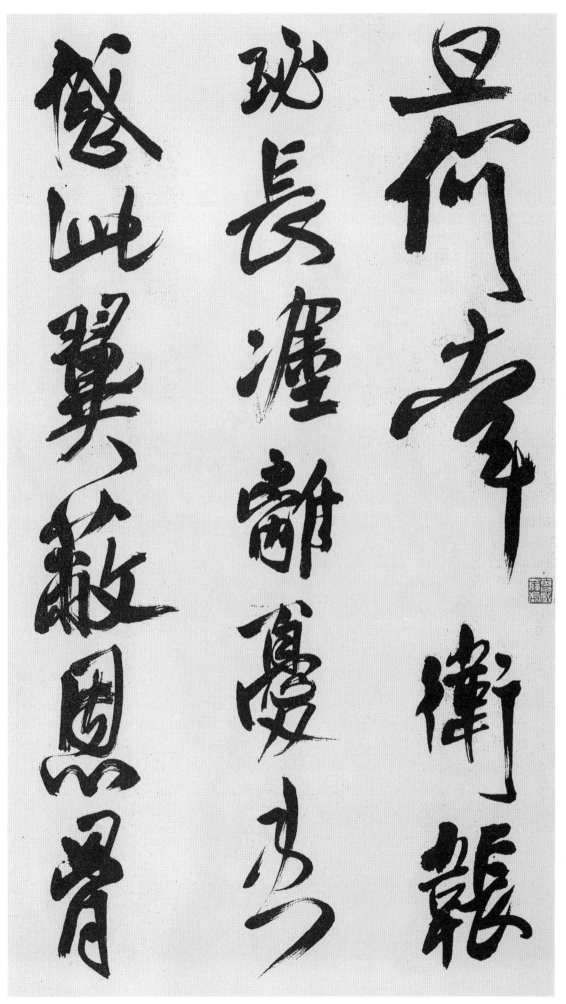

旦 아침 단
何 어찌 하
牽 끌 견
衛 호위할 위
韔 활집 창
珌 칼장식옥 필
長 길 장
塗 길 도
離 떠날 리
憂 근심 우
患 근심 환
感 느낄 감
此 이 차
翼 날개 익
蔽 가릴 폐
恩 은혜 은
骨 뼈 골

肉 고기 육
垺 비등할 랄
親 어버이 친
串 꿸 관
經 지날 경
今 이제 금
已 이미 이
數 셈 수
稔 곡식여물 임
撫 어루만질 무
膺 가슴 응
有 있을 유
三 석 삼
歎 탄식 탄
兕 외뿔난들소 시
觥 뿔잔 굉
吾 나 오
※古字임
斯 이 사

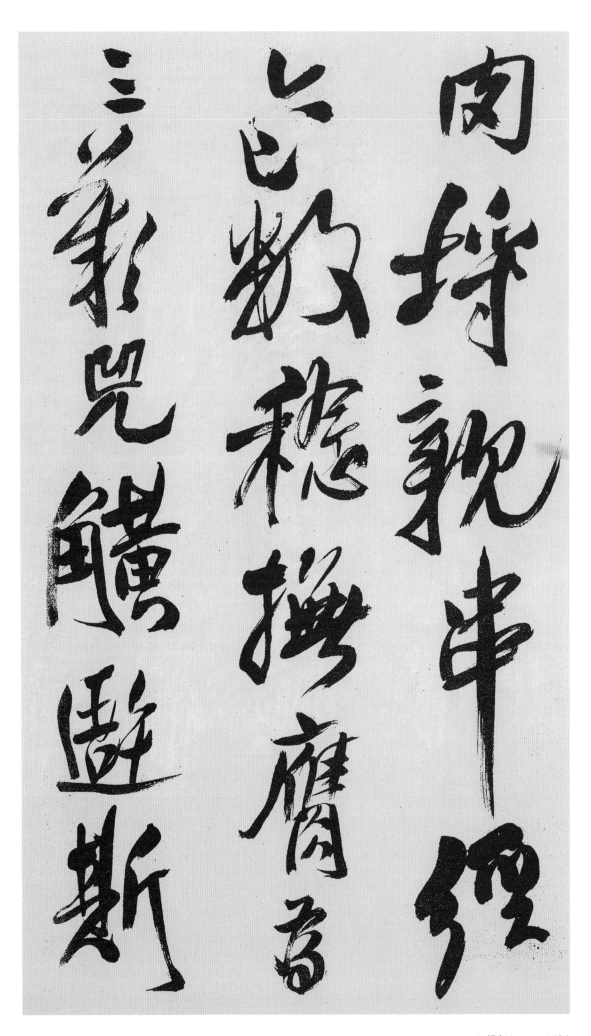

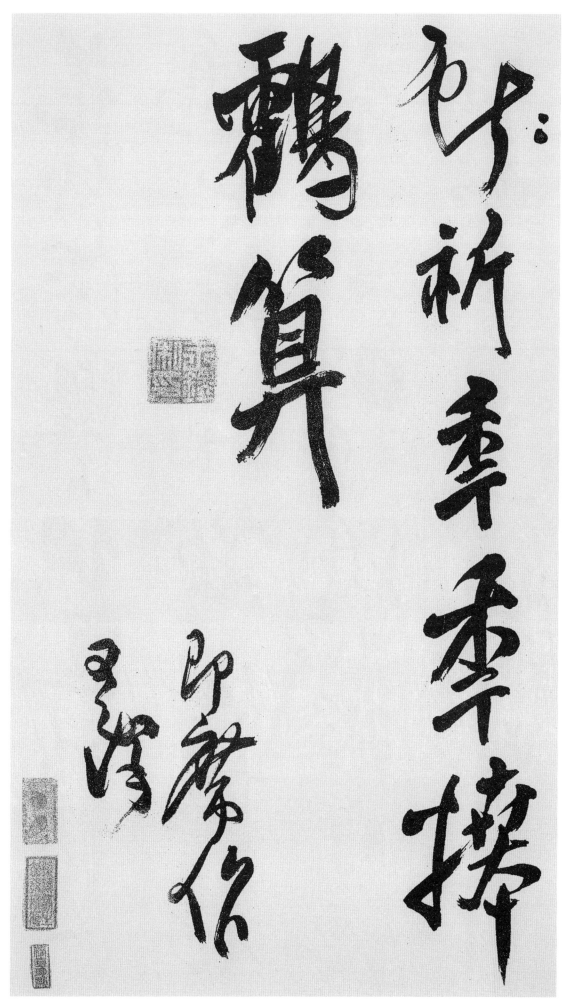

祈 빌 기
秊 해 년
※年의 古字임
秊 해 년
※年의 古字임
捧 절 배
※拜의 古字임
鶴 학 학
算 셀 산

卽席作 王鐸

24. 王鐸詩 《戊辰自都來 再芝園作》

花 꽃 화
林 수풀 림
深 깊을 심
礙 막을 애
日 날 일
細 가늘 세
逕 길 경
曲 굽을 곡
隨 따를 수
人 사람 인
鷄 닭 계
犬 개 견
歷 지낼 력
年 해 년
熟 익을 숙
池 못 지
塘 못 당
依 의지할 의
舊 옛 구
新 새 신
畦 밭두둑 휴
平 평평할 평
堪 견딜 감
理 이치 리
竹 대 죽
地 땅 지
潤 윤택할 윤
較 비교할 교
宜 마땅 의
蓴 순나물 순
鞅 가쁠 앙
掌 손바닥 장
空 빌 공

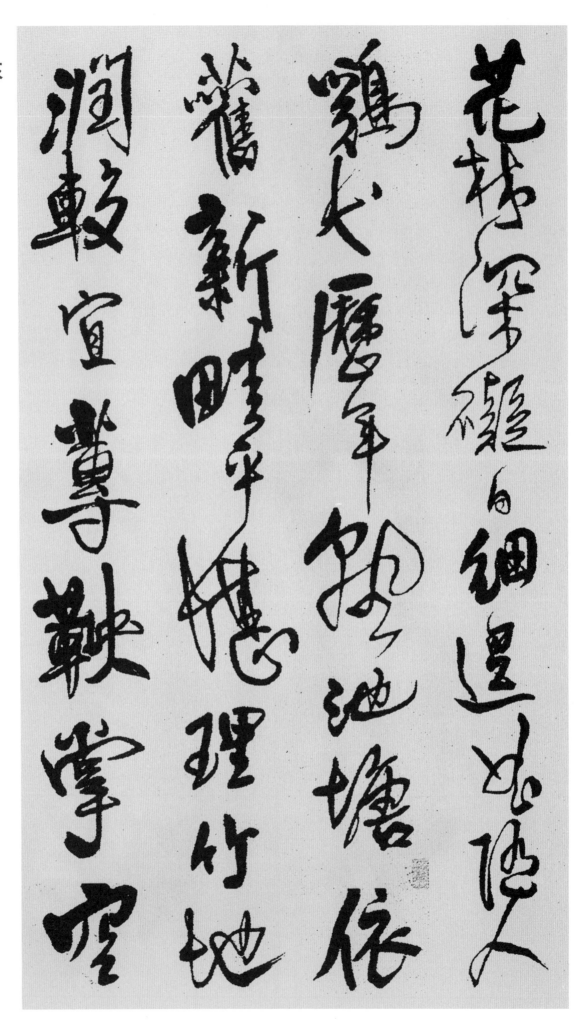

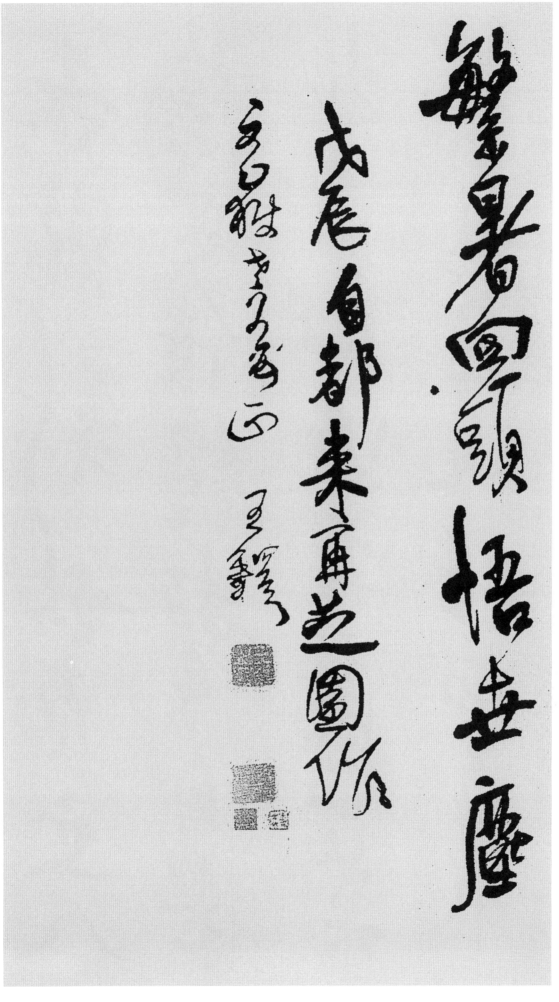

繁 번성할 번
暑 더울 서
回 도울 회
頭 머리 두
悟 깨달을 오
世 세상 세
塵 티끌 진

戊辰自都來再芝
園作
文嶽老父母正
王鐸

25. 錢起詩
《和萬年成
少府寓直》

赤 붉을 적
縣 고을 현
新 새 신
秋 가을 추
夜 밤 야
文 글월 문
人 사람 인
藻 글 조
思 생각 사
催 재촉할 최
鐘 쇠북 종
聲 소리 성
自 스스로 자
僊 신선 선
掖 낄 액
月 달 월
色 빛 색
近 가까울 근
霜 서리 상
臺 누대 대
一 한 일
葉 잎 엽
兼 겸할 겸
螢 반딧불 형
度 지날 도
孤 외로울 고
雲 구름 운
帶 띠 대

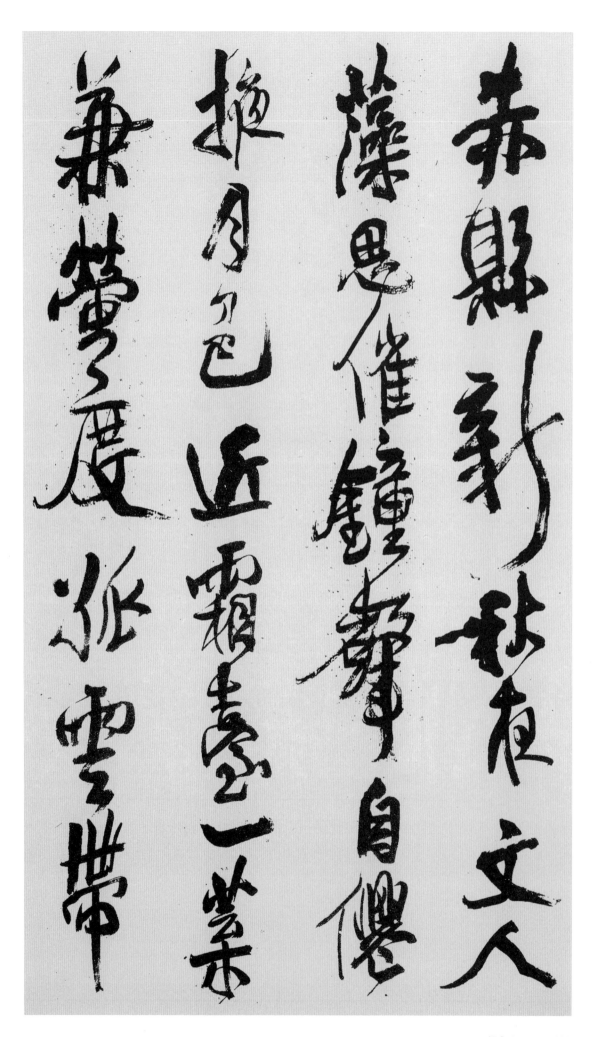

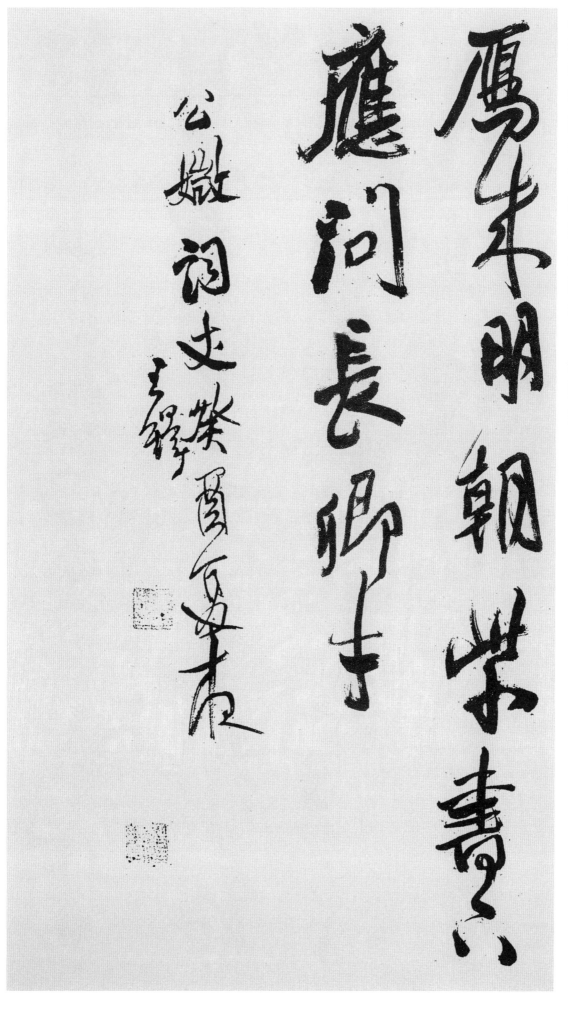

鴈 기러기 안
來 올 래
明 밝을 명
朝 아침 조
紫 자주 자
書 글 서
下 내릴 하
應 응할 응
問 물을 문
長 길 장
卿 벼슬 경
才 재주 재

公嫩詞丈
癸酉夏夜
王鐸

26. 杜甫詩
《江上》

江 강 강
※작가 日오기표시함
上 위 상
日 날 일
多 많을 다
雨 비 우
蕭 쓸쓸할 소
蕭 쓸쓸할 소
荊 가시 형
楚 초나라 초
秋 가을 추
高 높을 고
風 바람 풍
下 내릴 하
木 나무 목
葉 잎 엽
永 길 영
夜 밤 야
攬 가질 람
貂 담비 초
裘 갓옷 구
勳 공훈 훈
業 일 업
頻 자주 빈
看 볼 간
鏡 거울 경
行 갈 행
藏 감출 장
獨 홀로 독
倚 기댈 의
樓 다락 루
時 때 시

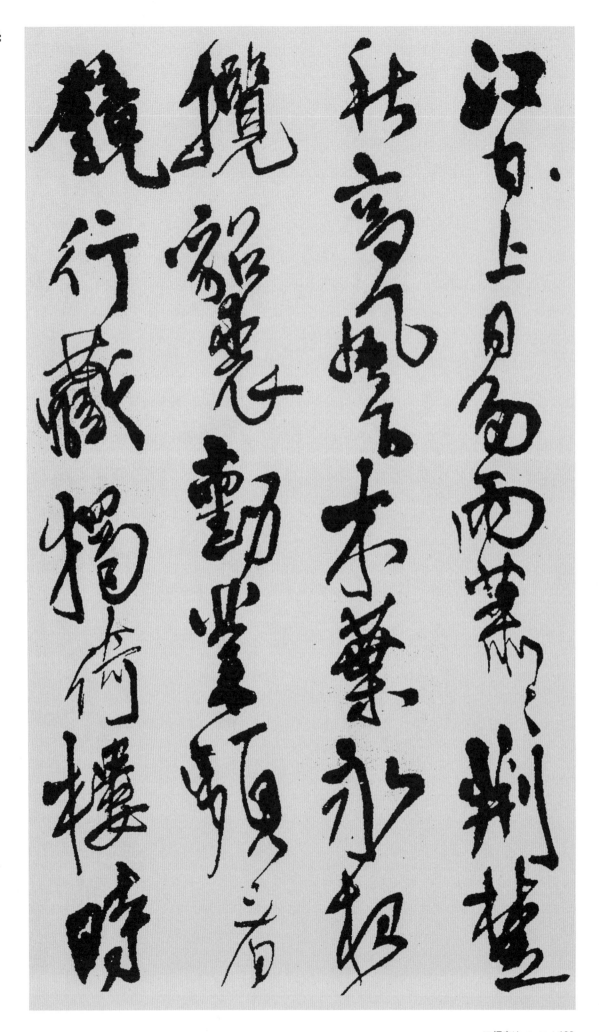

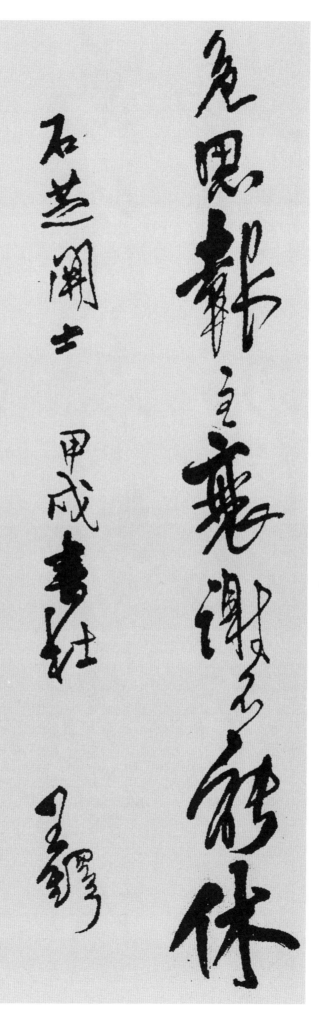

危 위태 위
思 생각 사
報 갚을 보
主 주인 주
衰 쇠할 쇠
謝 사례할 사
不 아닐 불
能 능할 능
休 쉴 휴

石芝開士
甲戌書杜
王鐸

27. 王鐸詩
《題柏林寺
水》

日 해 일
夕 저녁 석
來 올 래
禪 고요 선
寺 절 사
波 물결 파
光 빛 광
動 움직일 동
石 돌 석
亭 정자 정
瀟 물이름 소
湘 물이름 상
一 한 일
片 조각 편
白 흰 백
震 진동할 진
澤 못 택
萬 일만 만
年 해 년
靑 푸를 청
龍 용 룡
沫 거품 말
浸 적실 침
坤 땅 곤
軸 굴대 축
珠 구슬 주
華 화려할 화
濕 젖을 습
佛 부처 불
經 경서 경
踟 머뭇거릴 지
躕 머뭇거릴 주

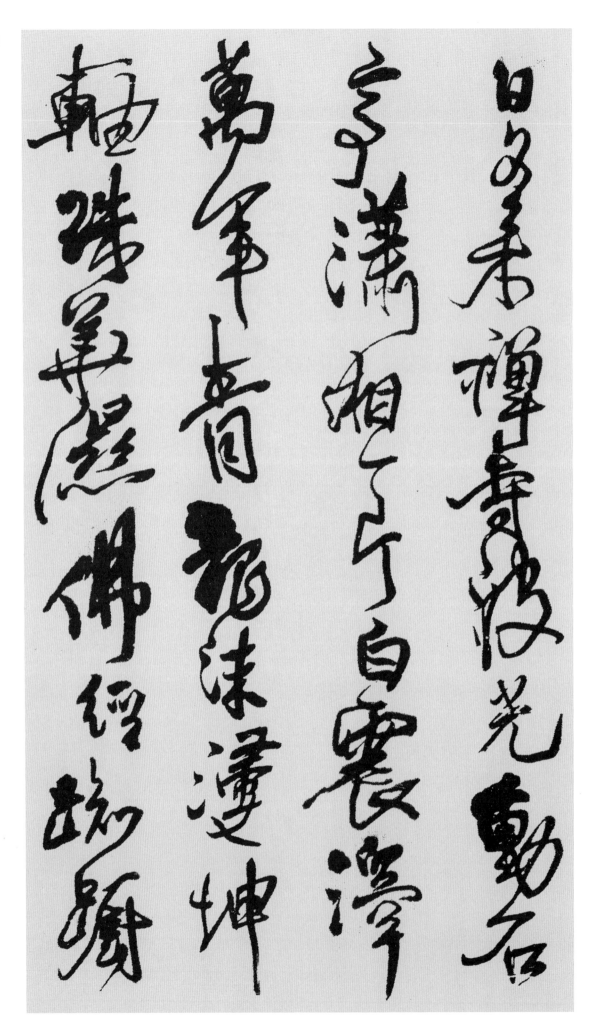

遊 놀 유
水 물 수
府 부서 부
騎 말탈 기
馬 말 마
忽 문득 홀
春 봄 춘
星 별 성

雲臺老年翁正
題柏林寺水
王鐸

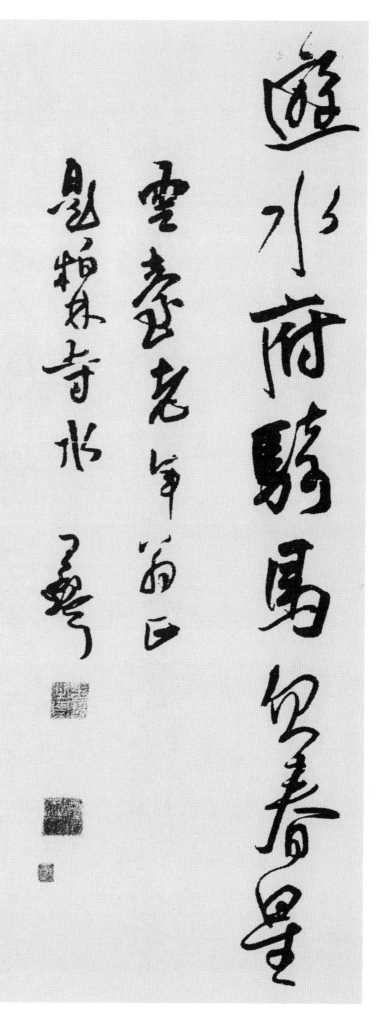

28. 杜甫詩
《秋野》

禮 예도 례
樂 소리 악
攻 칠 공
吾 나 오
短 짧을 단
詩 글 시
書 글 서
引 끌 인
興 흥할 흥
長 길 장
掉 흔들 도
頭 머리 두
紗 깁 사
帽 모자 모
側 기울어질 측
暴 사나울 폭
背 등 배
竹 대 죽
書 글 서
光 빛 광
日 날 일
落 떨어질 락
扷 씻을 문
松 소나무 송
子 아들 자
天 하늘 천
寒 찰 한
割 나눌 할
蜜 꿀 밀
房 방 방
稀 드물 희
疏 성길 소
少 적을 소
紅 붉을 홍
翠 푸를 취
駐 머무를 주
屐 나막신 극
近 가까울 근

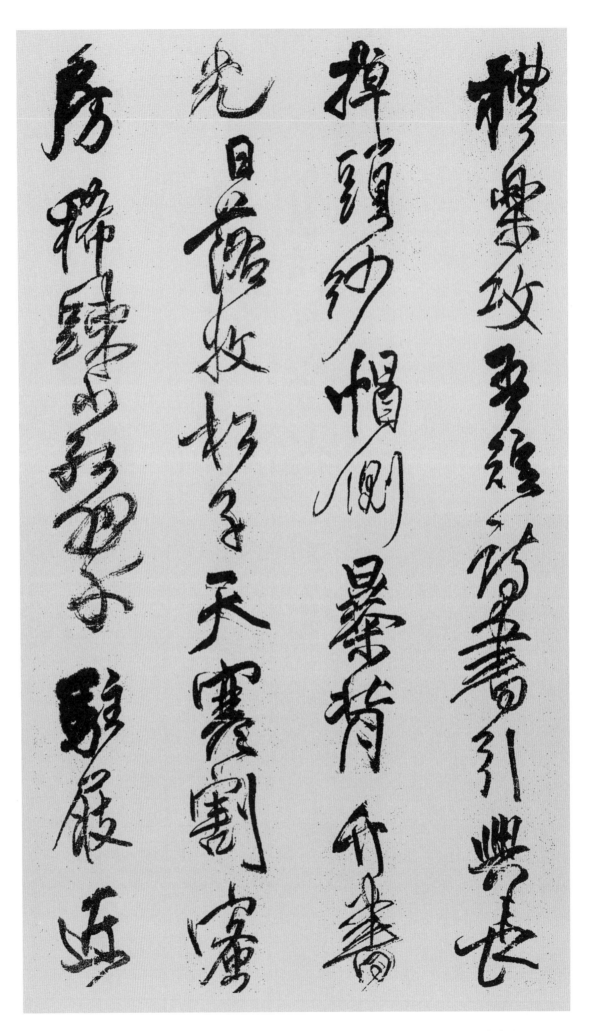

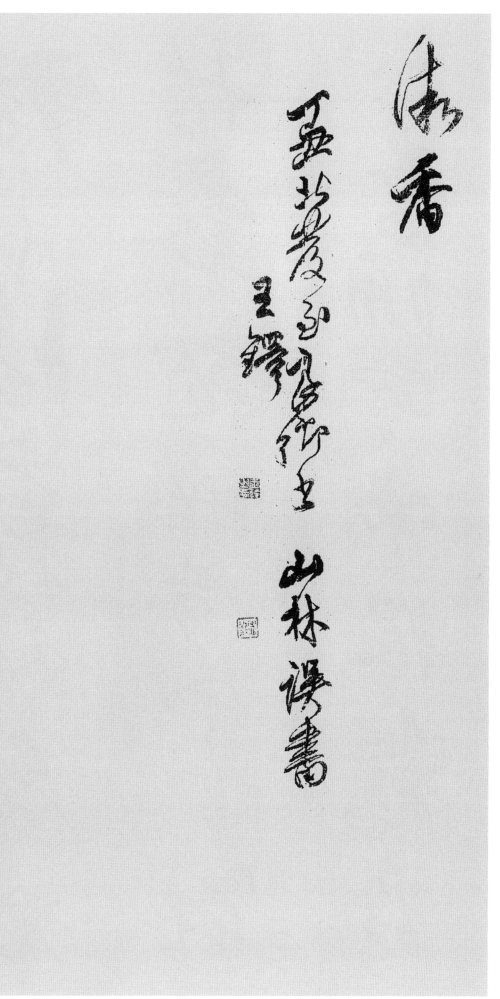

微 희미할 미
香 향기 향

丁丑北發至良鄉書
山林誤書
王鐸

29. 王鐸詩 《稜稜溪上 影》

稜 모릉
稜 모릉
溪 시내 계
上 위 상
影 그림자 영
動 움직일 동
處 곳 처
見 볼 견
秋 가을 추
陽 볕 양
就 나아갈 취
此 이 차
看 볼 간
雲 구름 운
近 가까울 근
能 능할 능
忘 잊을 망
索 찾을 색
酒 술 주
嘗 맛볼 상
雲 구름 운
根 뿌리 근
鶴 학 학
蝨 이슬

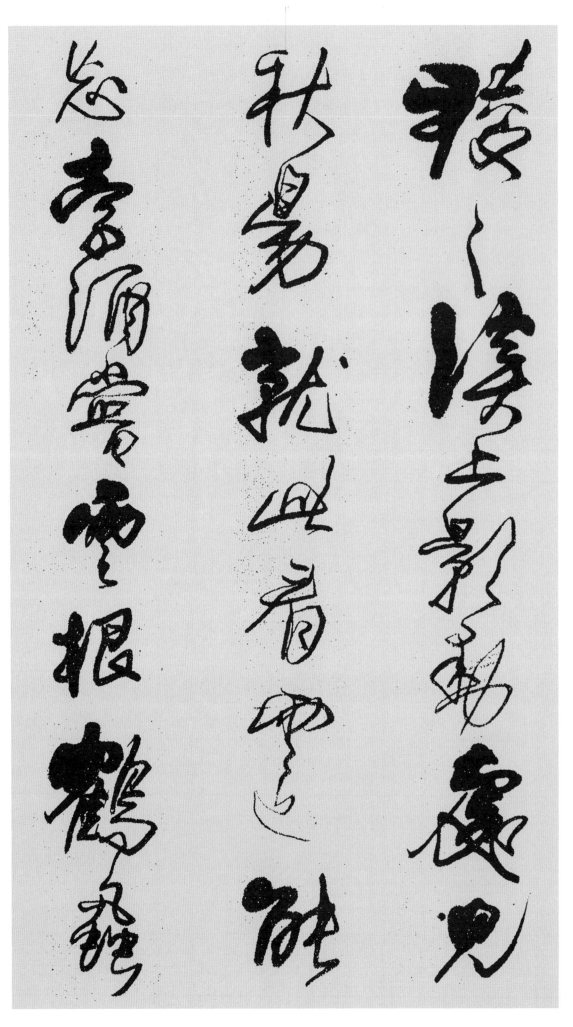

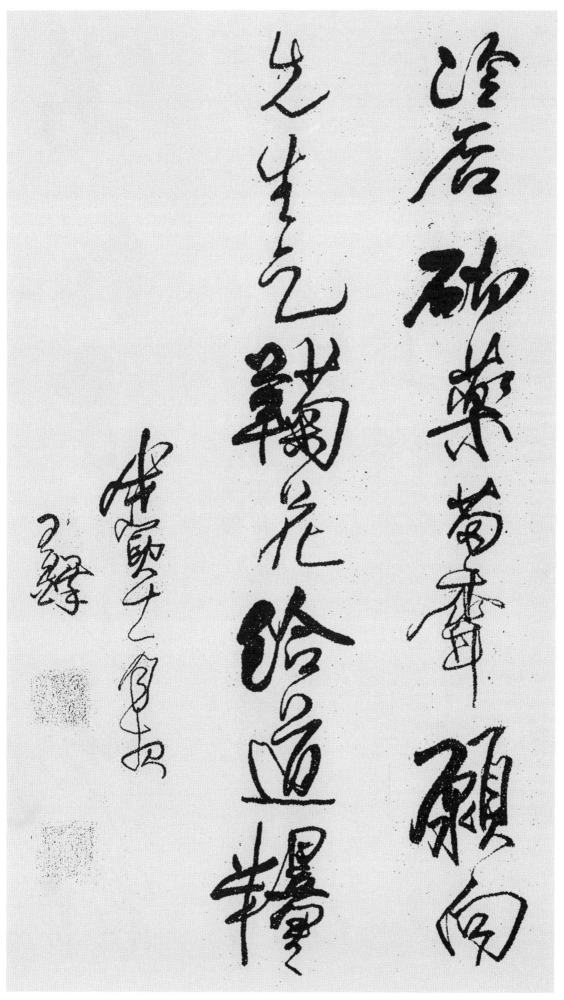

冷 찰 랭
石 돌 석
砌 섬돌 체
藥 약 약
苗 싹 묘
香 향기 향
願 부러워할 원
向 향할 향
先 먼저 선
生 날 생
乞 빌 걸
蘜 국화 국
※菊과 동자임.
花 꽃 화
給 줄 급
道 법도 도
糧 양식 량

戊寅十一月夜
王鐸

30. 高適詩 《九曲詞》

萬 일만 만
騎 말탈 기
爭 다툴 쟁
歌 노래 가
楊 버들 양
柳 버들 류
春 봄 춘
千 일천 천
場 마당 장
對 대할 대
舞 춤 무
繡 수놓을 수
麒 기린 기
麟 기린 린
到 이를 도
處 곳 처
盡 다할 진
逢 만날 봉

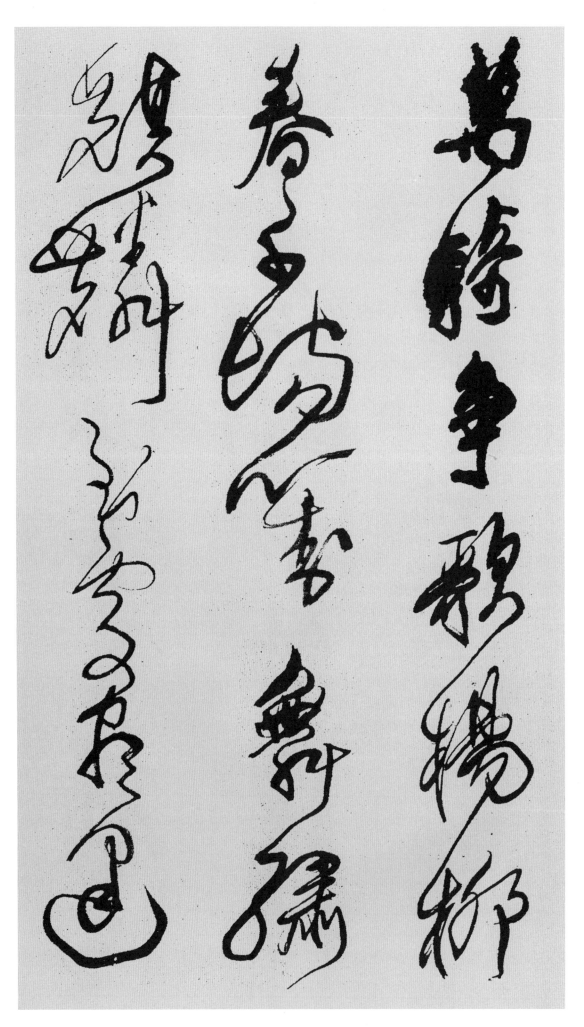

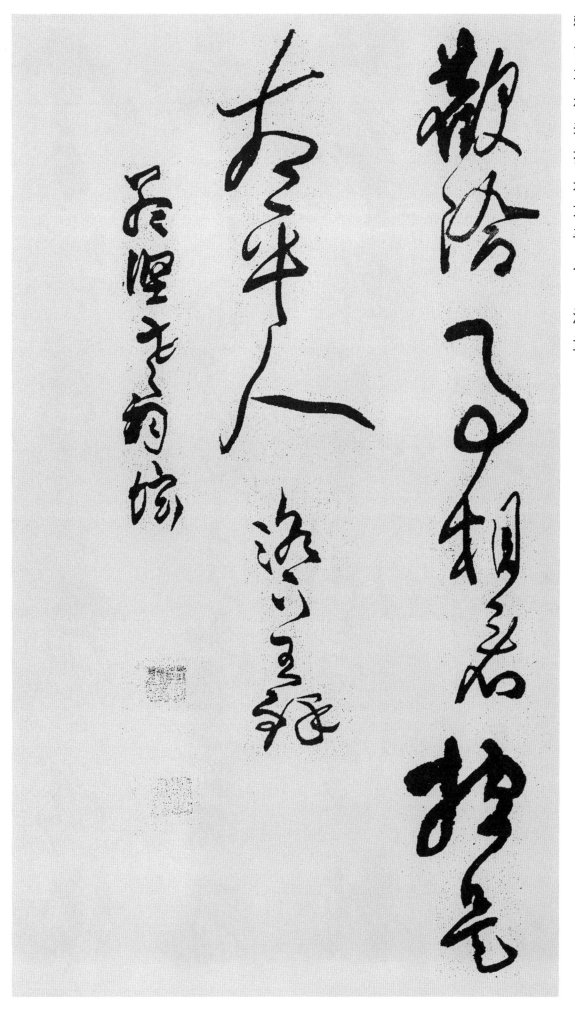

歡 환영할 환
洽 접을 흡
事 일 사
相 서로 상
看 볼 간
摠 거느릴 총
是 이 시
太 클 태
平 평평할 평
人 사람 인

洛下 王鐸
孟堅老詞壇

31. 王鐸詩 《玉泉山望 湖亭作》

今 이제 금
日 날 일
復 다시 부
明 밝을 명
日 날 일
一 한 일
春 봄 춘
又 또 우
欲 하고자할 욕
殘 남을 잔
病 병 병
浸 적실 침
會 모일 회
友 벗 우
少 적을 소
官 벼슬 관
繫 멜 계
看 볼 간
山 뫼 산
難 어려울 난
鷲 독수리 취
寺 절 사
閒 한가할 한
高 높을 고
㝱 꿈 몽
※夢의 古字임
龍 용 룡
池 못 지
禮 예도 례
無 없을 무
巒 봉우리 만
藥 약 약
苗 싹 묘
福 복 복

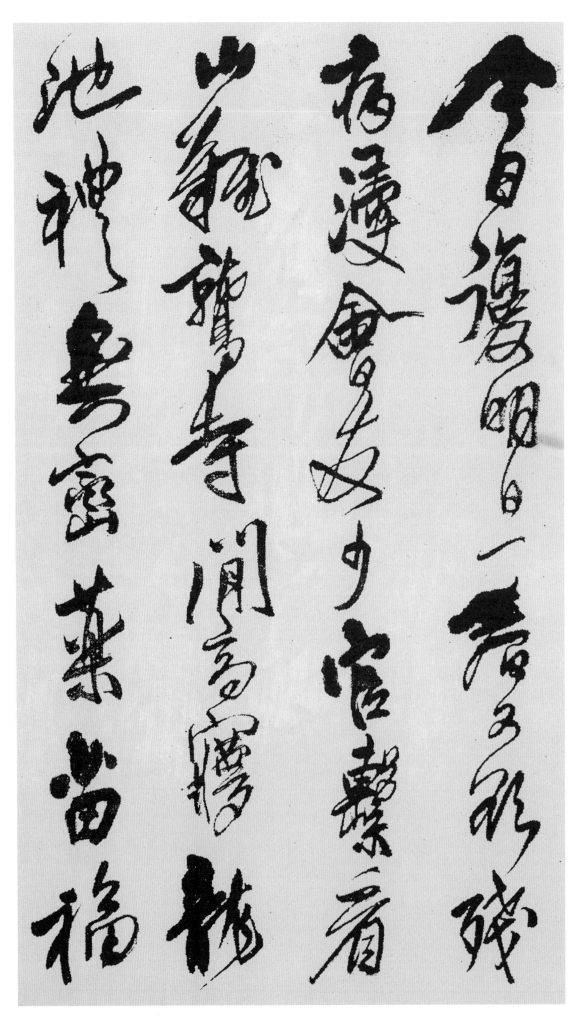

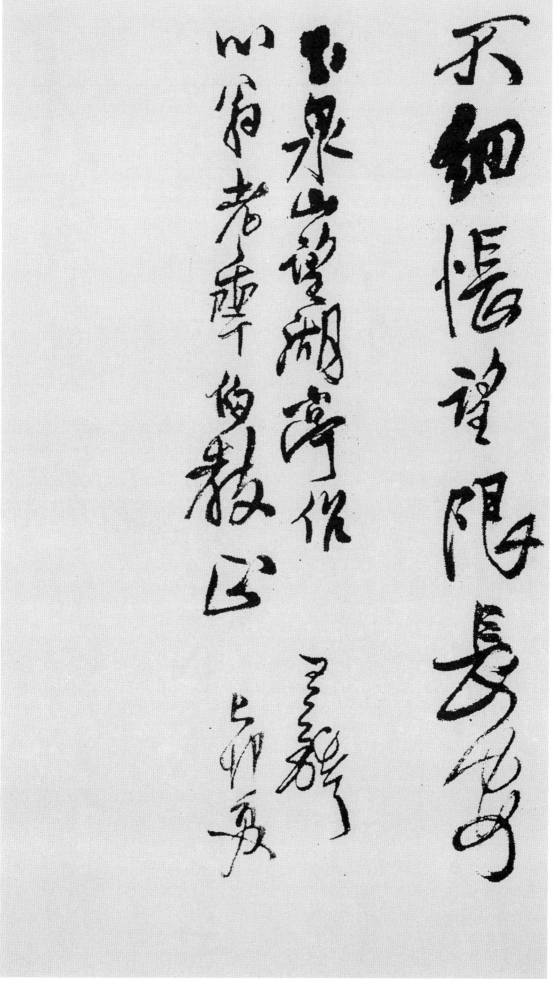

不 아닐 불
細 가늘 세
悵 슬플 창
望 바랄 망
限 한 한
長 길 장
安 편안 안

玉泉山望湖亭作
心翁老年伯敎正
王鐸 己卯夏

32. 王鐸詩 《京北玄眞廟作》

兹 이 자
※茲의 古字임

壇 제터 단

香 향기 향

霿 자욱할 몽

肅 엄숙할 숙

旾 봄 춘
※春의 古字임

色 빛 색

競 다툴 경
※古字임

崢 가파를 쟁

嶸 산높을 영

不 아닐 불

是 이 시

來 올 래

靈 신령 령

境 경계 경

何 어찌 하

因 인할 인

愜 쾌할 협

遠 멀 원

情 정 정

木 나무 목

人 사람 인

多 많을 다

鬼 귀신 귀

气 기운 기

水 물 수

鶴 학 학

有 있을 유

閒 한가할 한

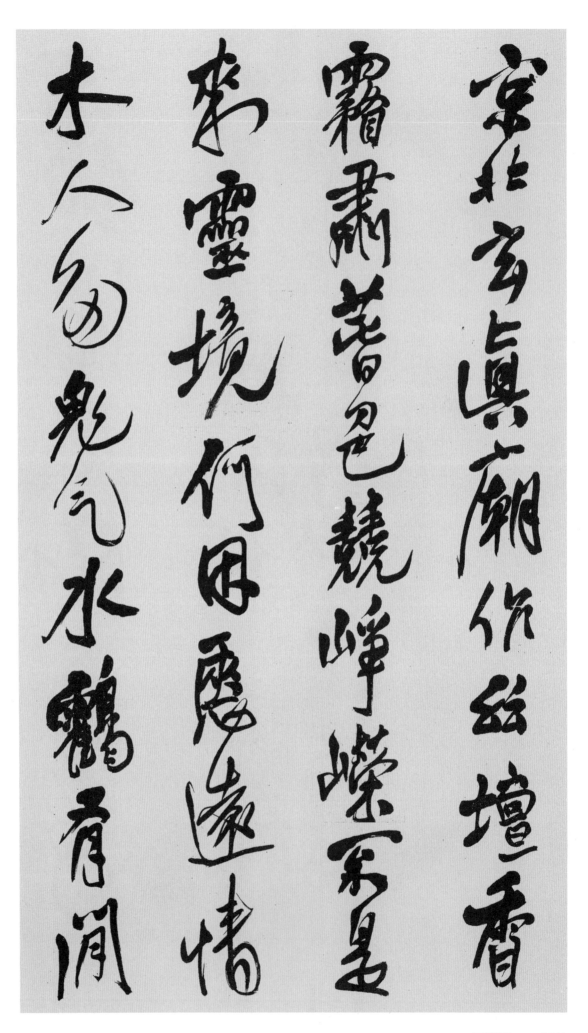

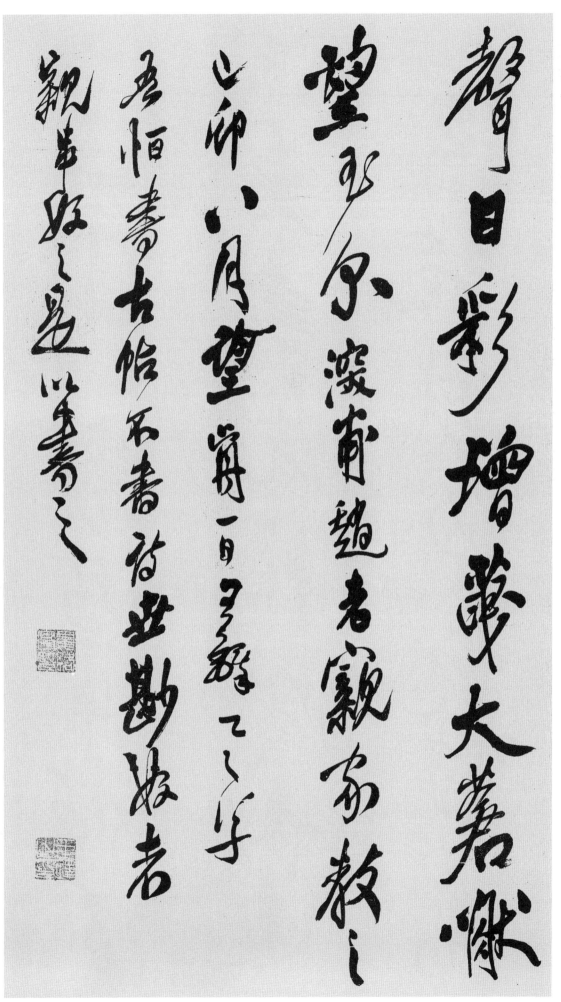

聲 소리 성
日 해 일
彩 다채로울 채
增 더할 증
萸 수유 유
大 큰 대
蒼 푸를 창
然 그럴 연
※작가 嘫으로 오기함
望 바랄 망
玉 구슬 옥
京 서울 경

深甫趙老親家敎之
己卯八月望前一日
王鐸具草
吾恒書古帖不書詩
世尠好者
親串好之 是以書之

33. 王鐸
《憶過中條
山語》

予 나 여
秊 해 년
※年의 古字임
十 열 십
八 여덟 팔
歲 해 세
過 지날 과
中 가운데 중
條 가지 조
至 이를 지
河 물 하
東 동녘 동
書 글 서
院 집 원
憶 기억 억
登 오를 등
高 높을 고
遠 멀 원
望 바랄 망
堯 요나라 요
封 받들 봉
多 많을 다
蔥 파 총
鬱 울창할 울
之 갈 지
気 기운 기

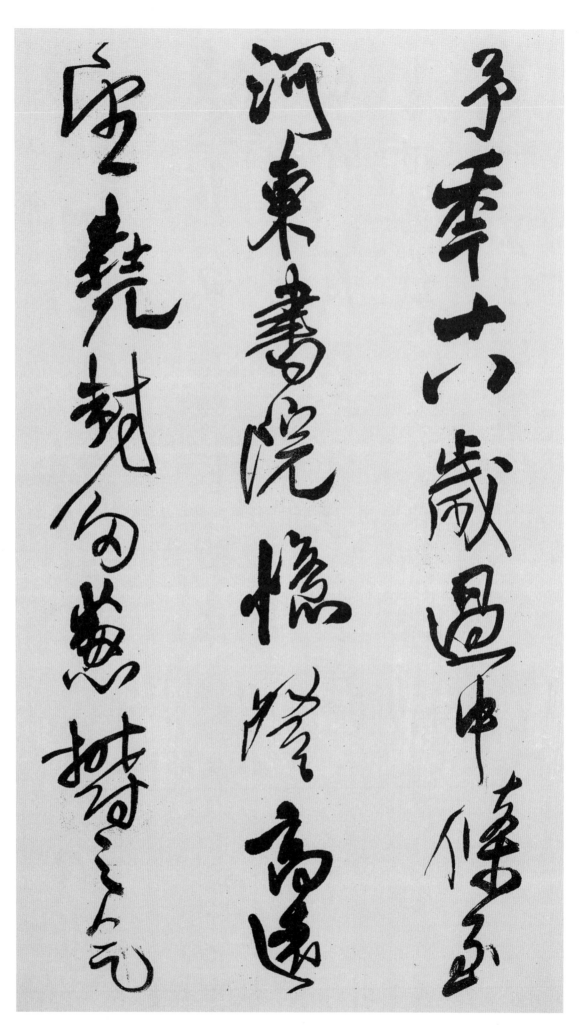

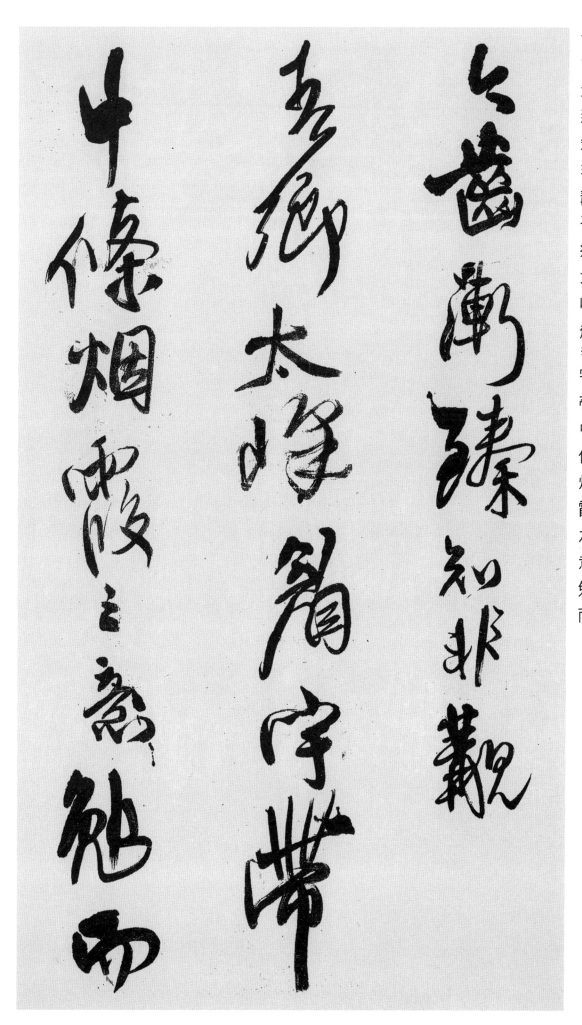

今 이제 금
齒 이 치
漸 번질 점
臻 이를 진
知 알 지
非 아닐 비
覯 만나볼 구
吾 나 오
鄕 시골 향
太 클 태
峰 봉우리 봉
睂 눈썹 미
※眉의 古字임
宇 집 우
帶 띠 대
中 가운데 중
條 가지 조
烟 연기 연
霞 노을 하
之 갈 지
意 뜻 의
勉 힘쓸 면
而 말이을 이

書 쓸 서
此 이 차
豈 어찌 기
非 아닐 비
非 아닐 비
之 갈 지
爲 하 위
歟 어조사 여

己卯洪洞 王鐸

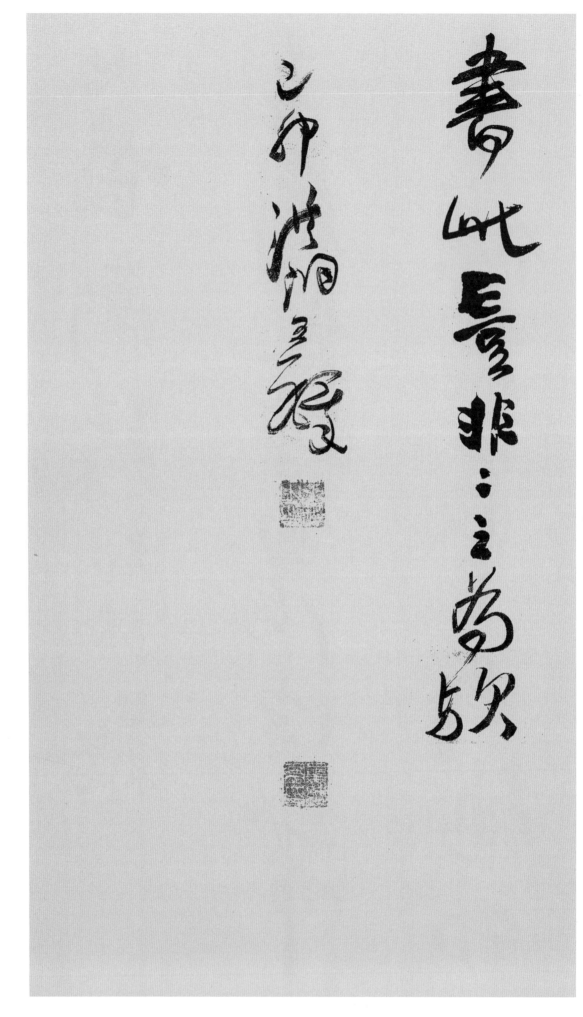

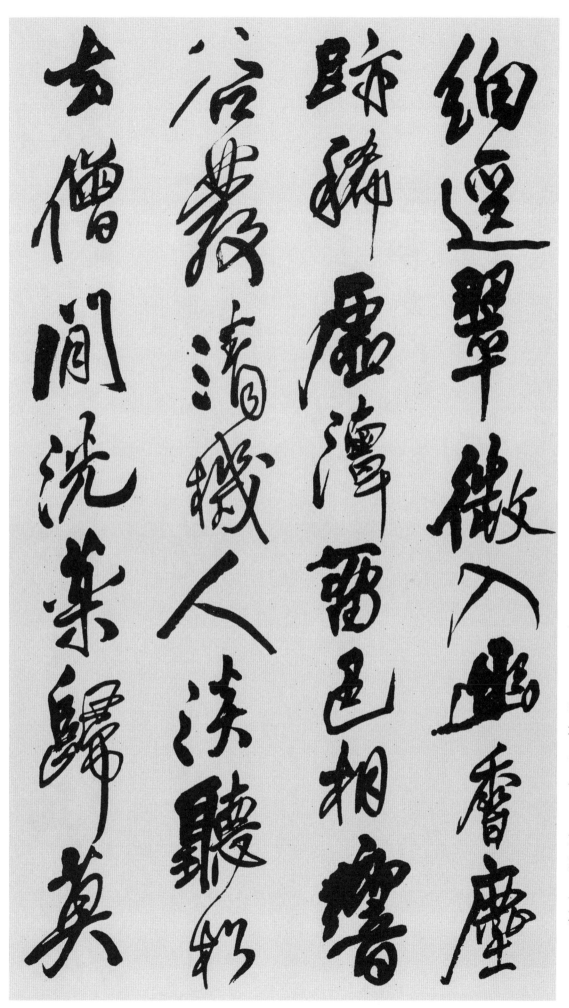

細 가늘 세
逕 길 경
翠 푸를 취
微 가늘 미
入 들 입
幽 머금을 유
香 향기 향
塵 티끌 진
跡 자취 적
稀 드물 희
虛 빌 허
潭 못 담
留 머무를 류
色 빛 색
相 서로 상
響 소리 향
谷 계곡 곡
發 필 발
淸 맑을 청
機 고동 기
人 사람 인
淡 맑을 담
聽 들을 청
松 소나무 송
去 갈 거
僧 중 승
閒 한가할 한
洗 씻을 세
藥 약 약
歸 돌아갈 귀
莫 말 막

窺 엿볼 규
靈 신령 령
景 경치 경
外 바깥 외
漠 아득할 막
漠 아득할 막
一 한 일
鷗 갈매기 구
飛 날 비

香山寺作
應五老親家正
庚辰夏 王鐸

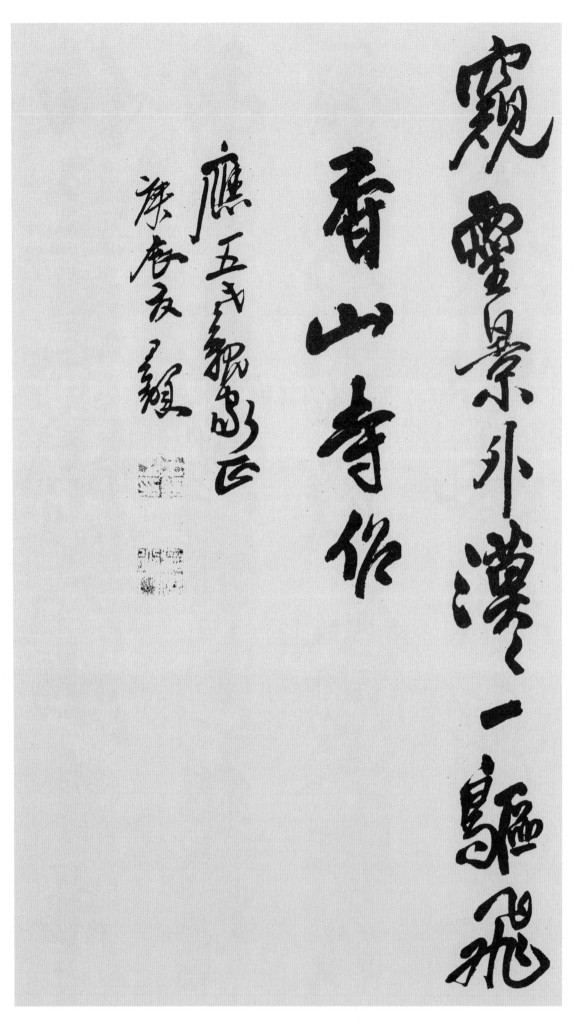

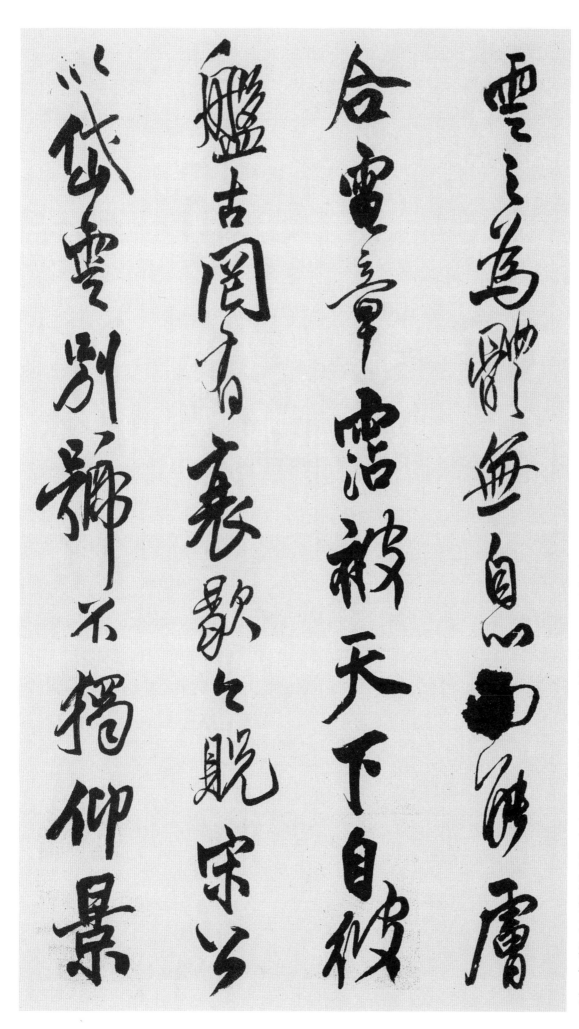

雲	구름 운
之	갈 지
爲	하 위
體	몸 체
無	없을 무
自	스스로 자
心	마음 심
而	말이을 이
能	능할 능
膚	살갗 부
合	합할 합
電	번개 전
章	글 장
霑	적실 점
被	입을 피
天	하늘 천
下	아래 하
自	스스로 자
彼	저 피
盤	그릇 반
古	옛 고
罔	없을 망
有	있을 유
衰	쇠할 쇠
歇	쉴 헐
今	이제 금
貺	줄 황
宋	송나라 송
公	벼슬 공
以	써 이
岱	큰산 대
雲	구름 운
別	다를 별
號	이름 호
不	아닐 부
獨	홀로 독
仰	우러를 앙
景	볕 경

泰 클 태
翁 늙은이 옹
也 어조사 야
嘘 거짓말 허
枯 마를 고
灑 씻을 쇄
潤 윤택할 윤
龍 용 룡
※龍의 古字임
田 밭 전
文 글월 문
明 밝을 명
其 그 기
望 바랄 망
熙 빛날 희
亯 형통할 형
※亨의 古字임
非 아닐 비
棘 가시나무 극
歟 어조사 여

庚辰夏宵奉
王鐸

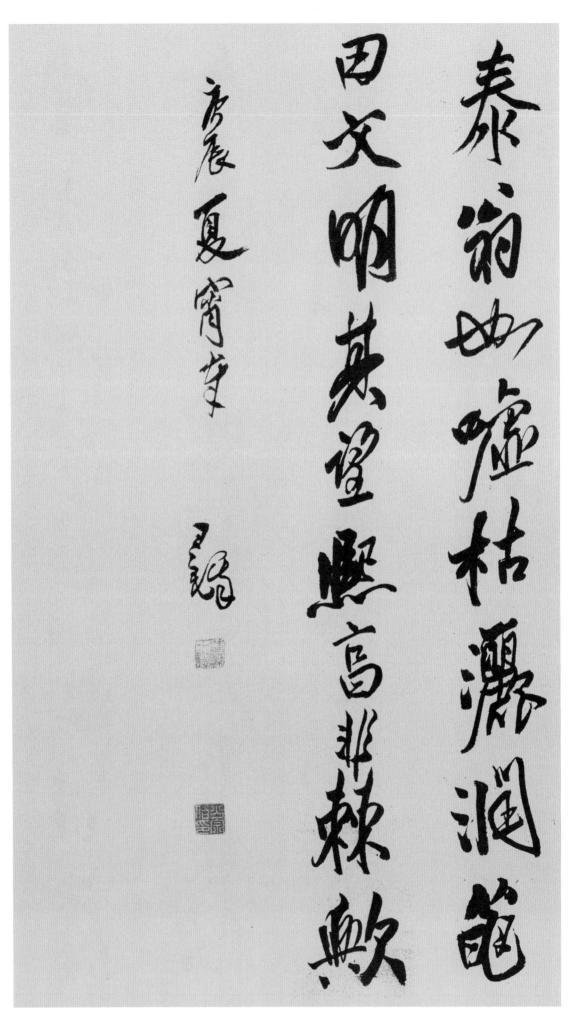

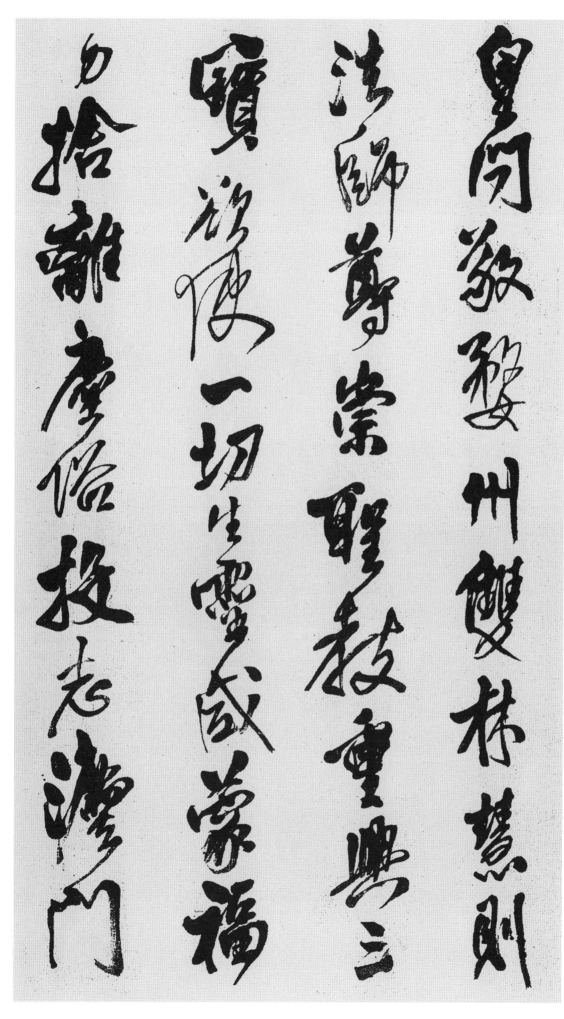

皇 임금 황
問 물을 문
敬 공경 경
婺 별이름 무
州 고을 주
雙 둘 쌍
林 수풀 림
慧 은혜 혜
則 법칙 칙
法 법 법
師 스승 사
尊 높일 존
崇 높을 숭
聖 성서로울 성
教 가르칠 교
重 무거울 중
興 흥할 흥
三 석 삼
寶 보배 보
欲 하고자할 욕
使 부릴 사
一 한 일
切 모두 체
生 날 생
靈 신령 령
咸 다 함
蒙 어릴 몽
福 복 복
力 힘 력
捨 버릴 사
離 떠날 리
塵 티끌 진
俗 풍속 속
投 던질 투
志 뜻 지
灋 법 법
※法의 古字임
門 문 문

宣 펼 선
揚 드날릴 양
妙 묘할 묘
典 법 전
精 정할 정
誠 정성 성
如 같을 여
此 이 차
利 이로울 리
益 더할 익
當 마땅할 당
不 아니 불
辭 말씀 사
勞 힘쓸 로
也 어조사 야

王鐸 庚辰秋倣

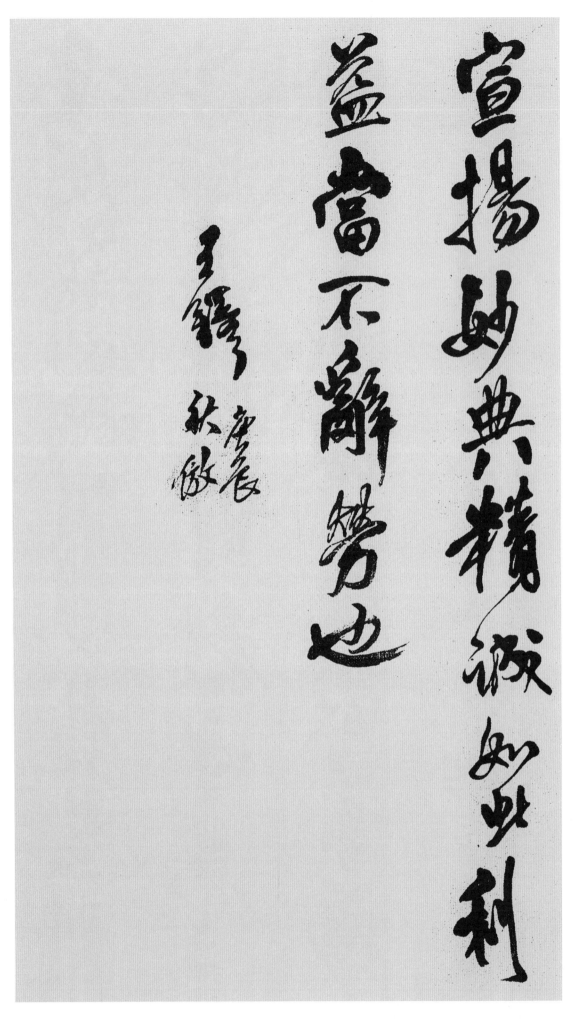

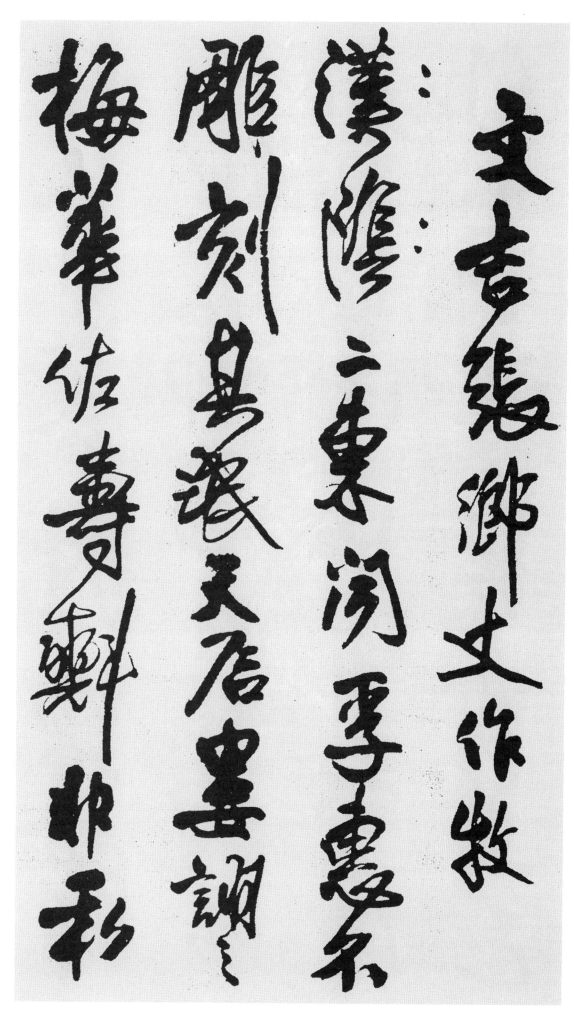

37. 王鐸
《贈文吉大
詞壇》

文 글월 문
吉 길할 길
張 베풀 장
鄉 시골 향
丈 사내 장
作 지을 작
牧 칠 목
二 두 이
東 동녘 동
聞 들을 문
孚 믿을 부
惠 은혜 혜
不 아닐 부
雕 새길 조
刻 새길 각
其 그 기
氓 백성 맹
天 하늘 천
石 돌 석
婁 끌 루
詡 화할 후
之 갈 지
梅 매화 매
華 꽃 화
佐 도울 좌
壽 목숨 수
斠 뜰 구
非 아닐 비
私 개인 사

相 서로 상
介 끼일 개
也 어조사 야
合 합할 합
群 무리 군
黎 검을 려
驩 기뻐할 환
心 마음 심
聚 모을 취
龢 화할 화
※和의 古字임
爲 하 위
遐 멀 하
耇 늙을 구
其 그 기
睂 눈썹 미
※眉의 古字임
壽 목숨 수
※古字임
無 없을 무
害 해할 해
寧 편안 녕
有 있을 유
歇 쉴 헐
虖 탄식할 호
門 문 문
弟 아우 제
子 아들 자
之 갈 지
祝 빌 축
尚 숭상 상
弗 어길 불
如 같을 여
※누락하여 끝에 표시
麥 보리 맥
丘 언덕 구
邑 고을 읍

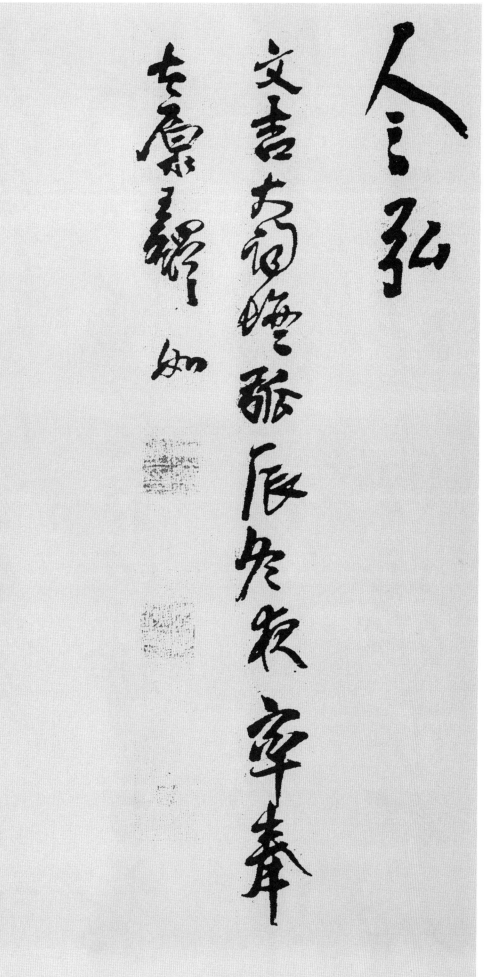

人 사람 인
之 갈 지
弘 넓을 홍

文吉大詞壇
弧辰冬夜率奉
太原王鐸

如 같을 여
※본문에 누락분 기록함

汝 너 여
欲 하고자할 욕
蛇 뱀 사
門 문 문
去 갈 거
春 봄 춘
來 올 래
失 잃을 실
所 바 소
依 의지할 의
櫻 앵두나무 앵
桃 복숭아 도
思 생각 사
舊 옛 구
賜 줄 사
芍 작약 작
藥 약 약
感 느낄 감
新 새 신
暉 빛날 휘
群 무리 군
盜 훔칠 도
誇 자랑할 과
軍 군사 군
籣 전동 복
危 위태할 위
塗 길 도
戒 계율 계
旅 나그네 려
衣 옷 의
何 어찌할 하
如 같을 여

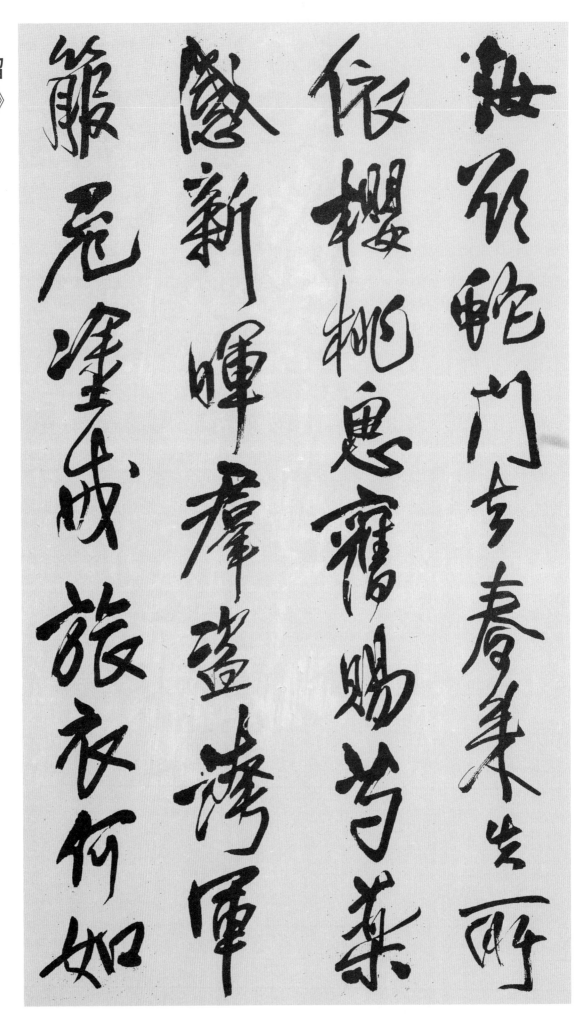

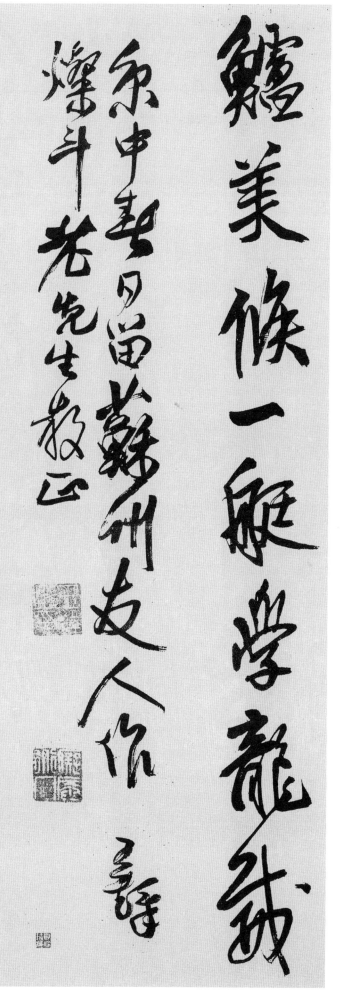

鱸 농어 로
美 아름다울 미
候 계절 후
一 한 일
艇 길고작은배 정
學 배울 학
龍 용 룡
威 위엄 위

京中春日留蘇州
友人作
王鐸
燦斗老先生敎正

荒 거칠 황
山 뫼 산
仍 잉할 잉
破 깰 파
寺 절 사
寂 고요 적
寂 고요 적
少 적을 소
殘 남을 잔
僧 중 승
未 아닐 미
見 볼 견
除 남을 제
蠨 발긴거미 소
網 그물 망
何 어찌 하
因 인할 인
續 이을 속
佛 부처 불
燈 등 등
瘦 야윌 수
雲 구름 운
華 화려할 화
老 늙을 로
木 나무 목
大 큰 대
日 해 일
育 기를 육
垂 드리울 수
藤 등나무 등
永 길 영
不 아닐 불
干 천간 간
時 때 시
祿 녹 록
免 면할 면

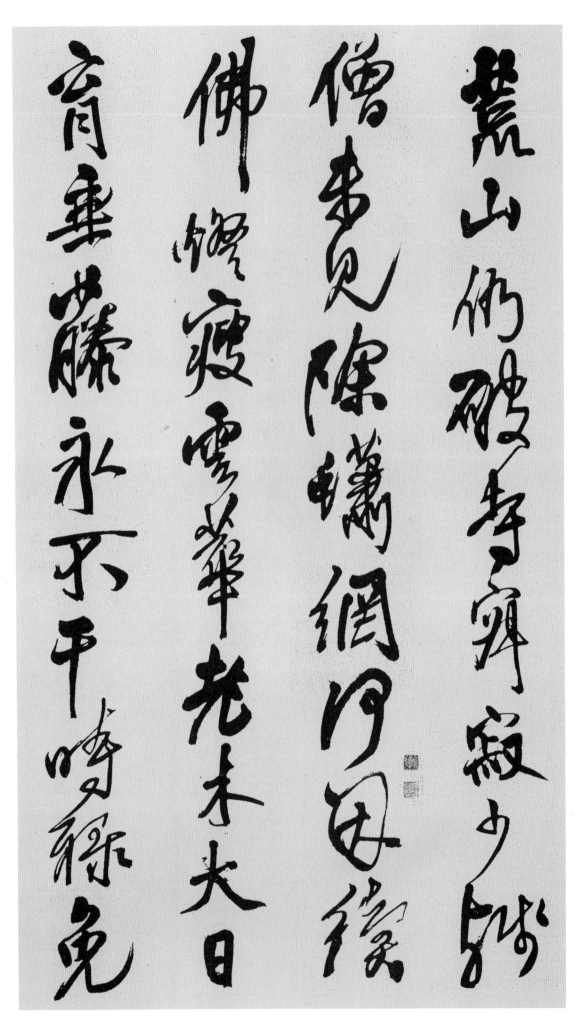

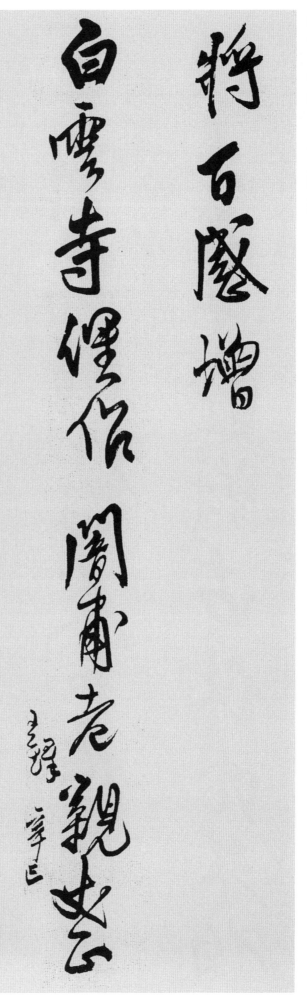

將 장차 장
百 일백 백
感 느낄 감
增 더할 증

白雲寺俚作
闇甫老親丈正
王鐸 辛巳

40. 王鐸詩《辛巳十月之交作》

留 머무를 류
連 이을 연
河 물 하
內 안 내
有 있을 유
心 마음 심
期 기약할 기
況 하물며 황
是 이 시
行 항렬 항
山 뫼 산
歲 해 세
莫 저물 모
※暮의 뜻으로 통함
時 때 시
自 스스로 자
負 질 부
碩 클 석
薖 너그러울 과
深 깊을 심
磵 산골물 간
好 좋을 호
可 가할 가
憐 불쌍할 련
疎 성길 소
懶 게으를 라
故 옛 고
人 사람 인
知 알 지
居 거할 거
園 동산 원
且 또 차
撰 가릴 선
木 나무 목
華 화려할 화
賦 구실 부
對 대할 대
友 벗 우
休 쉴 휴
吟 읊을 음
巷 거리 항
伯 맏 백

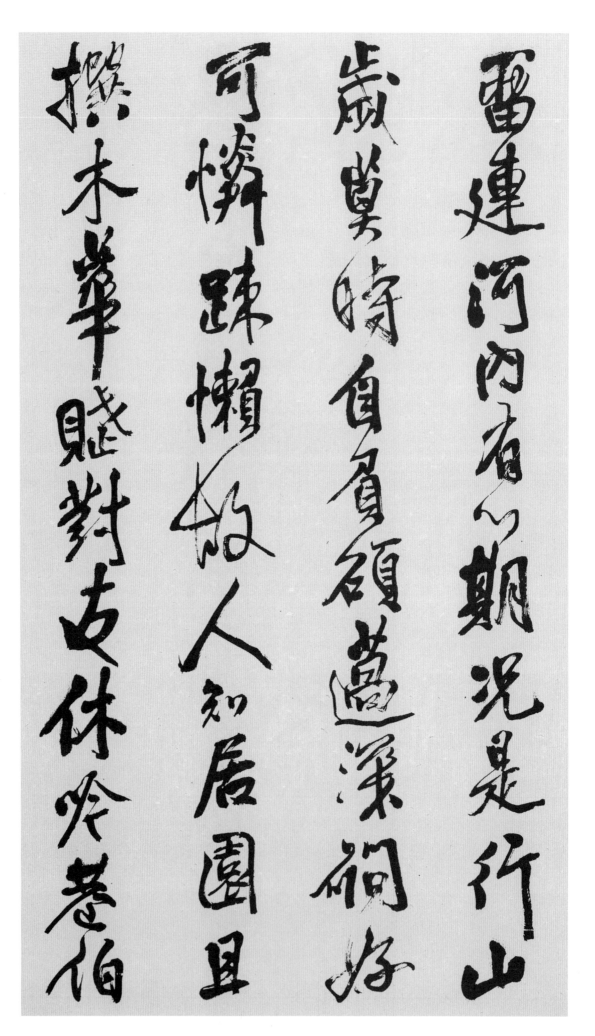

詩 글 시
天 하늘 천
保 지킬 보
萬 일만 만
年 해 년
思 생각 사
湛 이슬 잠
露 이슬 로
恐 두려울 공
君 임금 군
未 아닐 미
必 반드시 필
老 늙을 로
芝 지초 지
湄 물가 미
※湄의 古字임

辛巳十月之交作
其二
送晉侯苗老年兄
鄉翁正之
洪洞迁者 王鐸

41. 王鐸詩 《望白雁潭作》

不 아닐 불
近 가까울 근
嚴 엄할 엄
州 고을 주
地 땅 지
稌 찰벼 도
秔 메벼 갱
老 늙을 로
石 돌 석
田 밭 전
狂 미칠 광
情 정 정
耗 어지러울 모
旅 나네 려
癉 꿈 몽
※夢의 同字임
病 병 병
骨 뼈 골
懼 두려울 구

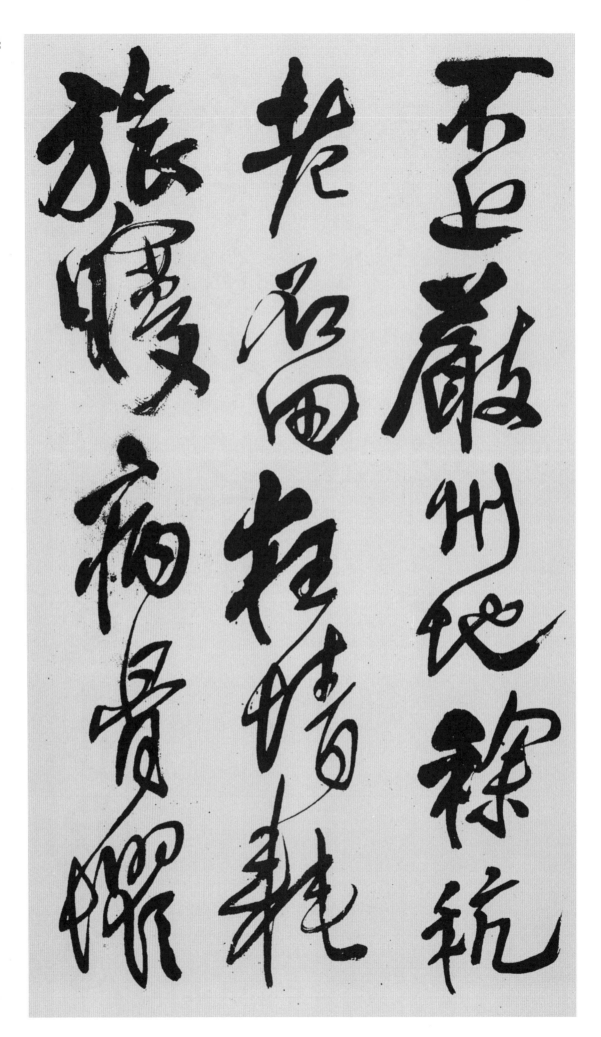

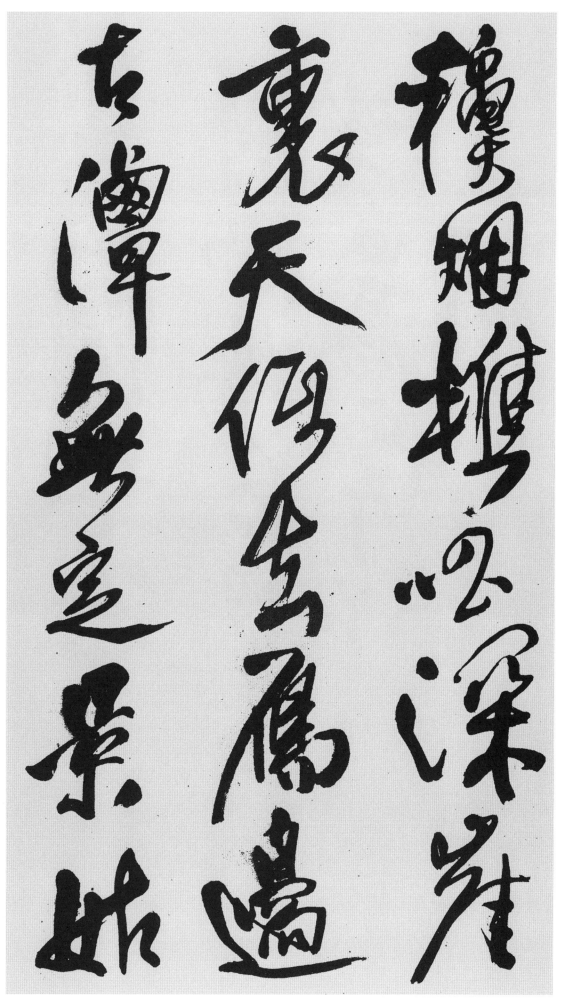

龝 가을 추
※秋의 古字임
烟 연기 연
樵 나무땔 초
唱 노래 창
深 깊을 심
崖 낭떠러지 애
裏 속 리
天 하늘 천
低 낮을 저
去 갈 거
鴈 기러기 안
邊 가 변
古 옛 고
潭 못 담
無 없을 무
定 정할 정
景 볕 경
姑 시어머니 고

息 쉴식
爲 하위
淵 못연
玄 검을현

荊岫楊老詞壇正
望白雁潭作 辛巳
王鐸具草

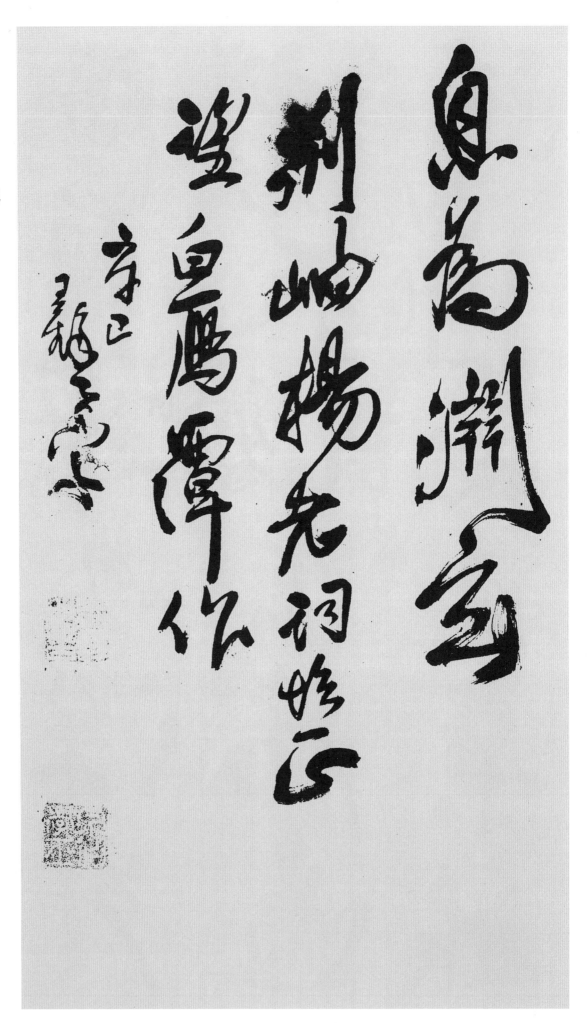

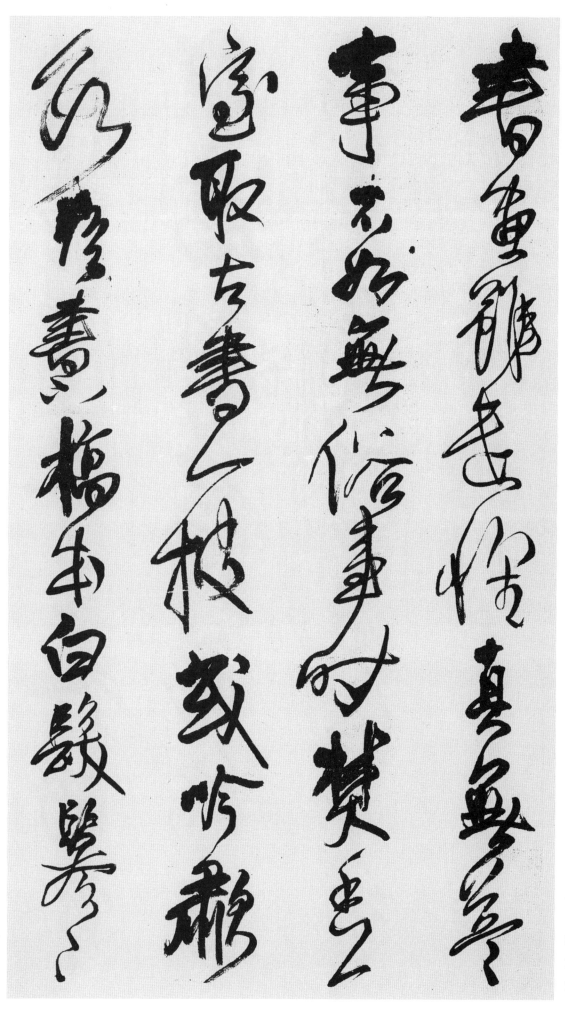

書 글 서
畫 그림 화
雖 비록 수
遣 보낼 견
懷 품을 회
眞 참 진
無 없을 무
益 더할 익
事 일 사
不 아니 불
如 같을 여
無 없을 무
俗 풍속 속
事 일 사
時 때 시
焚 태울 분
香 향기 향
一 한 일
室 집 실
取 가질 취
古 옛 고
書 글 서
一 한 일
披 헤칠 피
或 혹시 혹
吟 읊을 음
歗 불 소
數 셈 수
悟 깨달을 오
書 글 서
下 아래 하
稿 원고 고
本 근본 본
白 흰 백
髮 터럭 발
鬖 머리늘일 삼
鬖 머리늘일 삼

轉 돌 전
瞬 눈끔적일 순
卽 곧 즉
是 이 시
七 일곱 칠
褻 칼집 질
將 장차 장
欲 하고자할 욕
撰 펼 찬
書 글 서
臂 팔 비
痛 아플 통
筋 힘줄 근
縮 줄일 축
多 많을 다
嘁 말방울소리 해
欠 하품 흠
伸 펼 신
必 반드시 필
不 아니 불
能 능할 능
從 따를 종
事 일 사
矣 어조사 의

庚寅二月夜
王鐸偶書

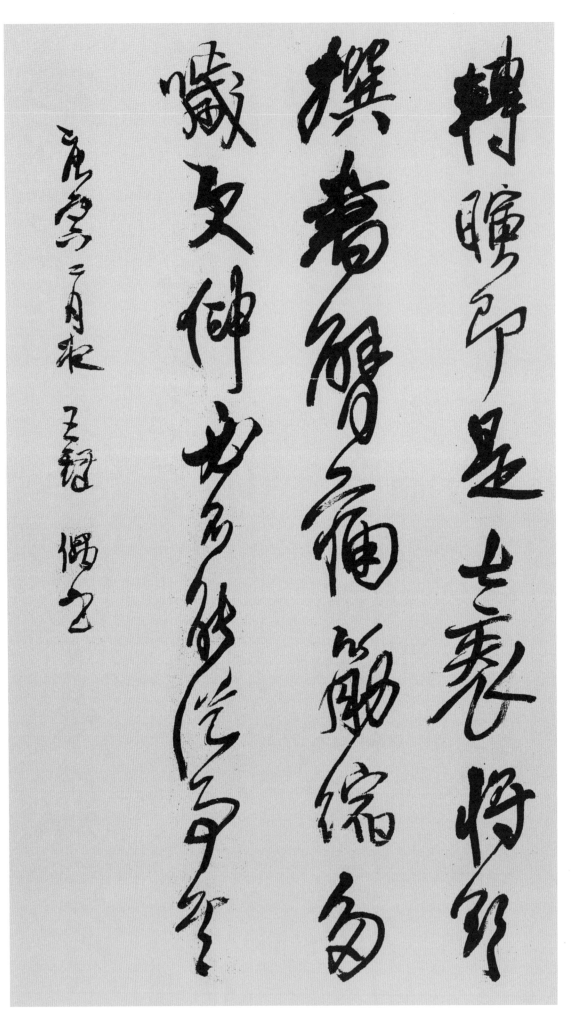

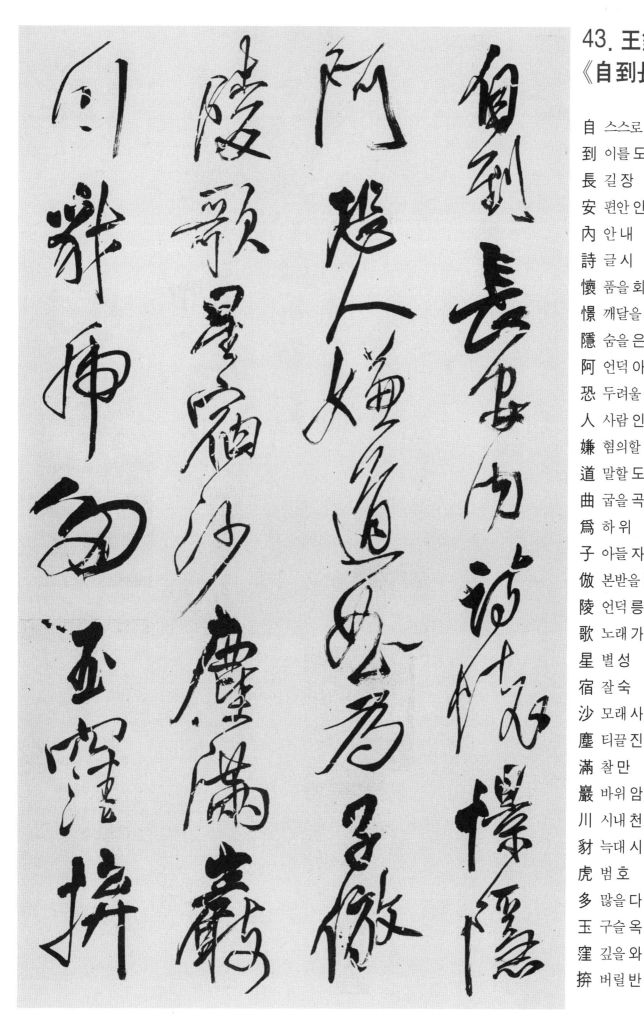

43. 王鐸詩
《自到長安》

自 스스로 자
到 이를 도
長 길 장
安 편안 안
內 안 내
詩 글 시
懷 품을 회
憬 깨달을 경
隱 숨을 은
阿 언덕 아
恐 두려울 공
人 사람 인
嫌 혐의할 혐
道 말할 도
曲 굽을 곡
爲 하 위
子 아들 자
倣 본받을 방
陵 언덕 릉
歌 노래 가
星 별 성
宿 잘 숙
沙 모래 사
塵 티끌 진
滿 찰 만
巖 바위 암
川 시내 천
豺 늑대 시
虎 범 호
多 많을 다
玉 구슬 옥
窪 깊을 와
拚 버릴 반

醉 취할 취
去 갈 거
寂 고요할 적
圃 채마밭 포
較 비교할 교
如 같을 여
何 어찌 하

輝老年親翁俚言
奉答求正
王鐸

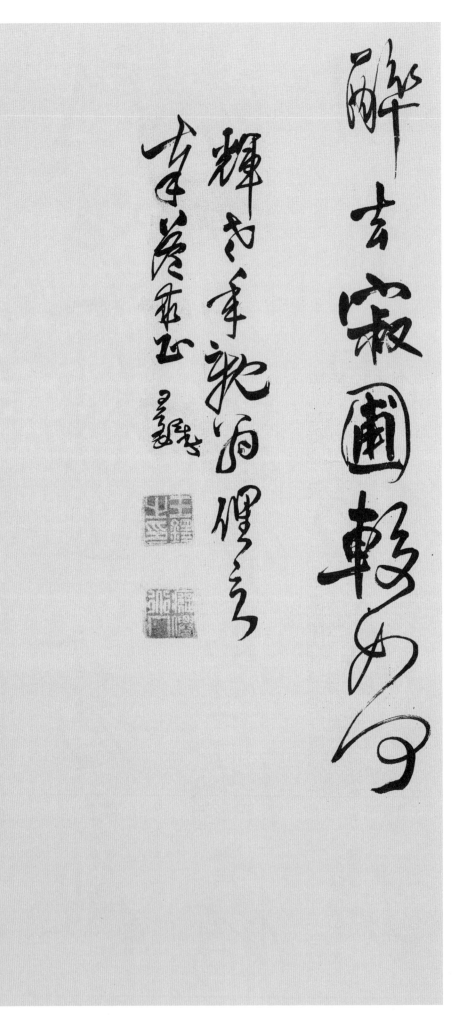

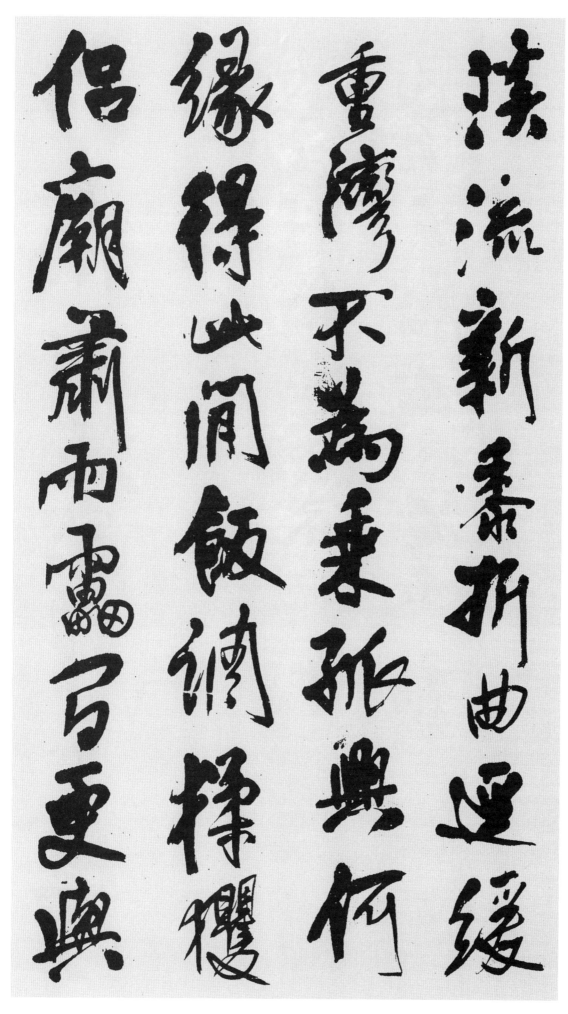

44. 王鐸詩
《沿沁河西
北入紫金壇
深山作》

溪 시내 계
流 흐를 류
新 새 신
黍 기장 서
折 끊을 절
曲 굽을 곡
逕 길 경
緩 느릴 완
重 무거울 중
灣 물굽이 만
不 아니 불
爲 하 위
乘 탈 승
孤 외로울 고
興 흥할 흥
何 어찌 하
緣 인연 연
得 얻을 득
此 이 차
閒 한가할 한
飯 밥 반
調 고를 조
猱 원숭이 노
獲 큰원숭이 확
侶 짝 려
廟 사당 묘
肅 엄숙 숙
雨 비 우
靁 우레 뢰
※雷의 古字임
間 사이 간
更 다시 경
與 더불 여

松 소나무 송
龕 감실 감
訂 고칠 정
石 돌 석
蘿 담쟁이 라
日 날 일
可 옳을 가
攀 당길 반

沿沁河西北入紫
金壇深山作
巖公敎正
癸未 王鐸

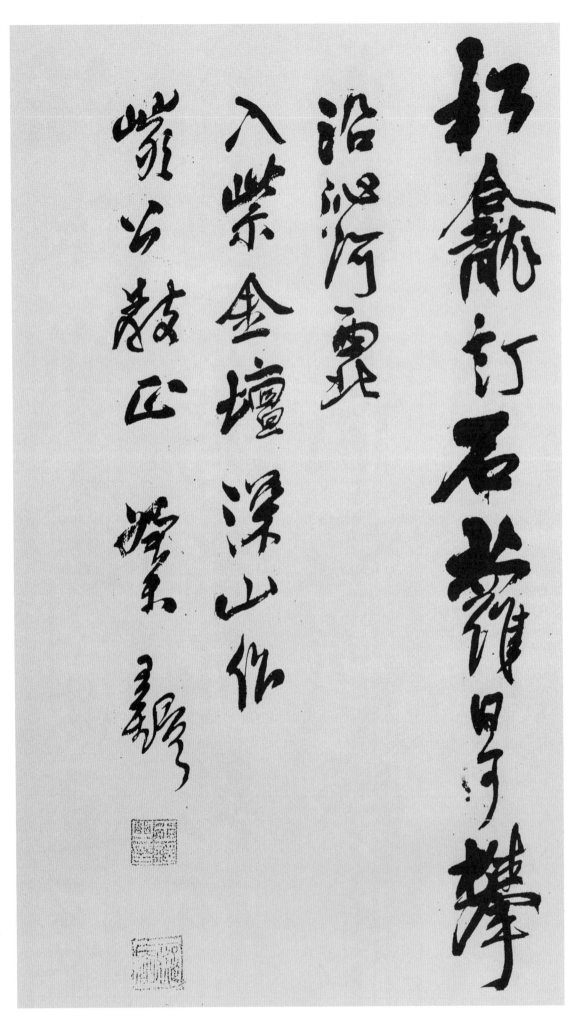

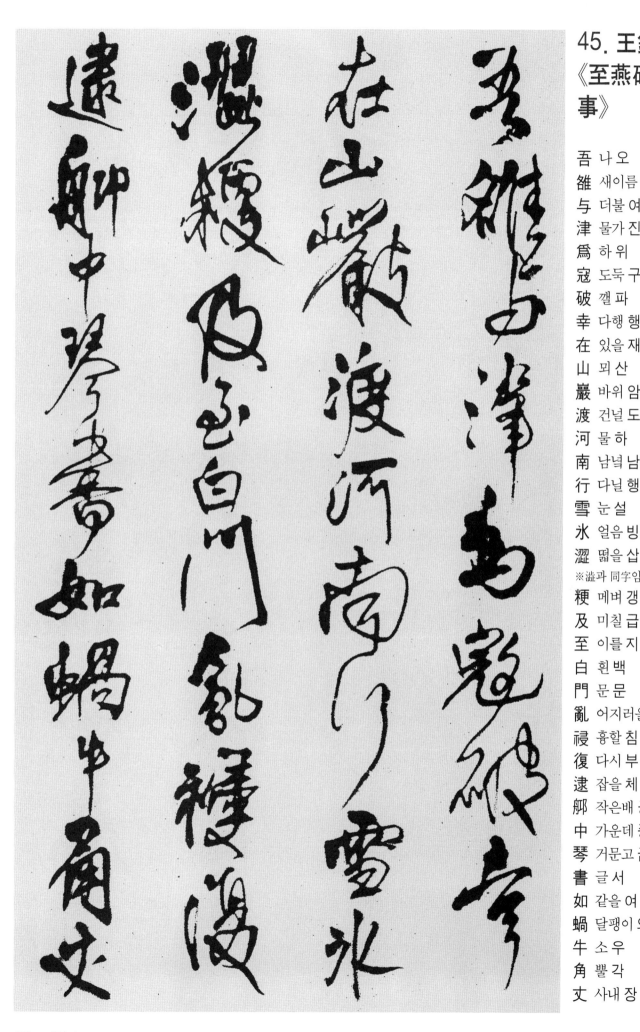

吾 나오
雒 새이름락
与 더불여
津 물가진
爲 하위
寇 도둑구
破 깰파
幸 다행행
在 있을재
山 뫼산
巖 바위암
渡 건널도
河 물하
南 남녘남
行 다닐행
雪 눈설
氷 얼음빙
澀 떫을삽
※澁과 同字임
粳 메벼갱
及 미칠급
至 이를지
白 흰백
門 문문
亂 어지러울란
祲 흉할침
復 다시부
逮 잡을체
舠 작은배공
中 가운데중
琴 거문고금
書 글서
如 같을여
蝸 달팽이와
牛 소우
角 뿔각
丈 사내장

夫 사내 부
何 어찌 하
地 땅 지
不 아니 불
可 옳을 가
棲 쉴 서
龍 용 룡
湫 늪 추
鴈 기러기 안
宕 방탕할 탕
可 옳을 가
爲 하 위
菟 새삼 토
裘 갓옷 구
之 갈 지
處 곳 처

癸未二月
至燕磯書事
孟津 王鐸

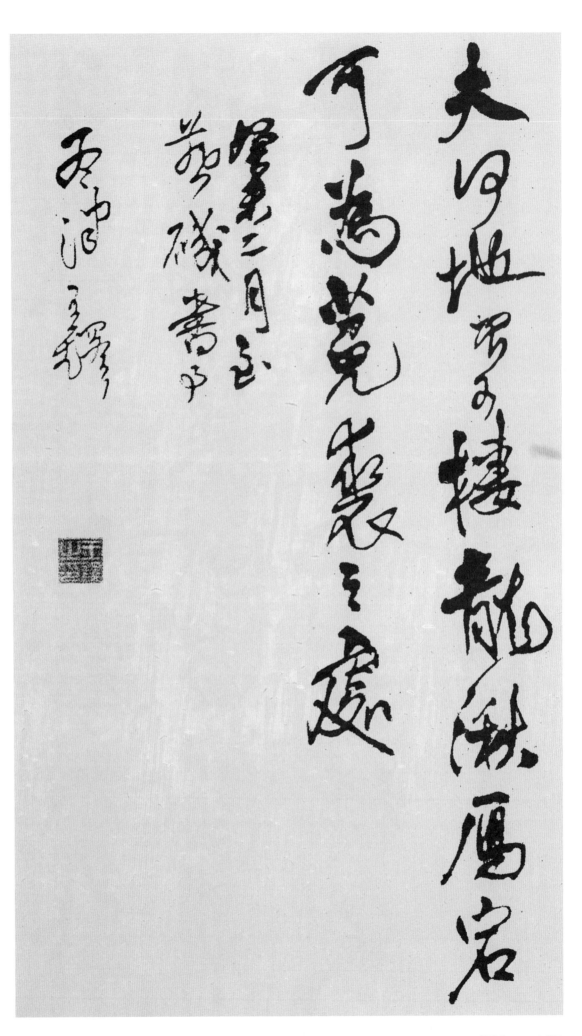

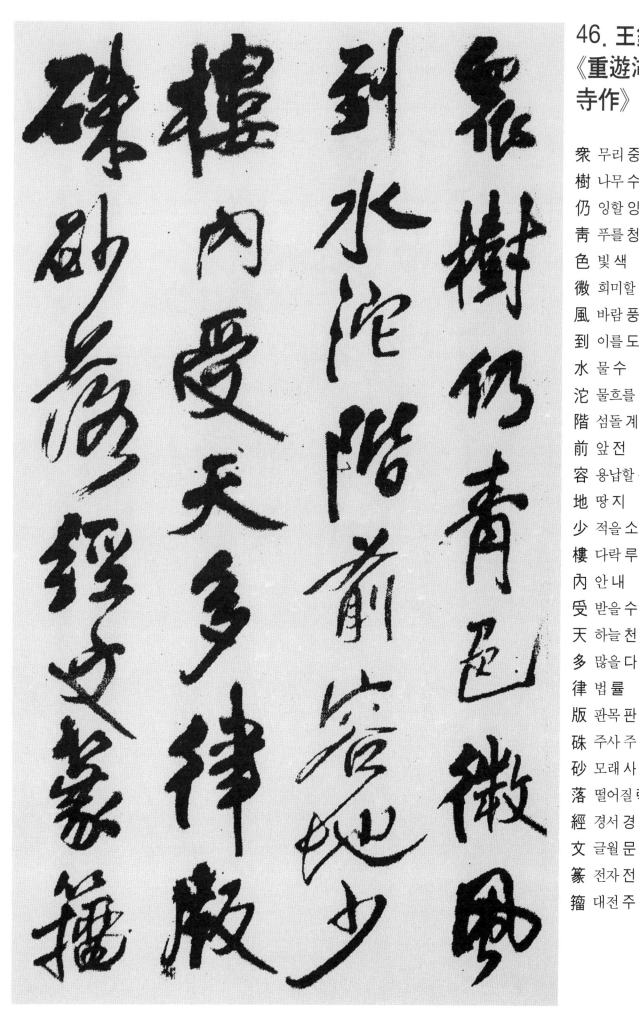

衆 무리 중
樹 나무 수
仍 잉할 잉
靑 푸를 청
色 빛 색
微 희미할 미
風 바람 풍
到 이를 도
水 물 수
沱 물흐를 타
階 섬돌 계
前 앞 전
容 용납할 용
地 땅 지
少 적을 소
樓 다락 루
內 안 내
受 받을 수
天 하늘 천
多 많을 다
律 법 률
版 판목 판
硃 주사 주
砂 모래 사
落 떨어질 락
經 경서 경
文 글월 문
篆 전자 전
籀 대전 주

託 맡길 탁
茫 망망할 망
茫 망망할 망
烟 연기 연
海 바다 해
接 이을 접
休 쉴 휴
再 다시 재
訪 찾을 방
龍 용 룡
窩 굴 와

重遊湖心寺作
甲申
無知大禪宗正
王鐸

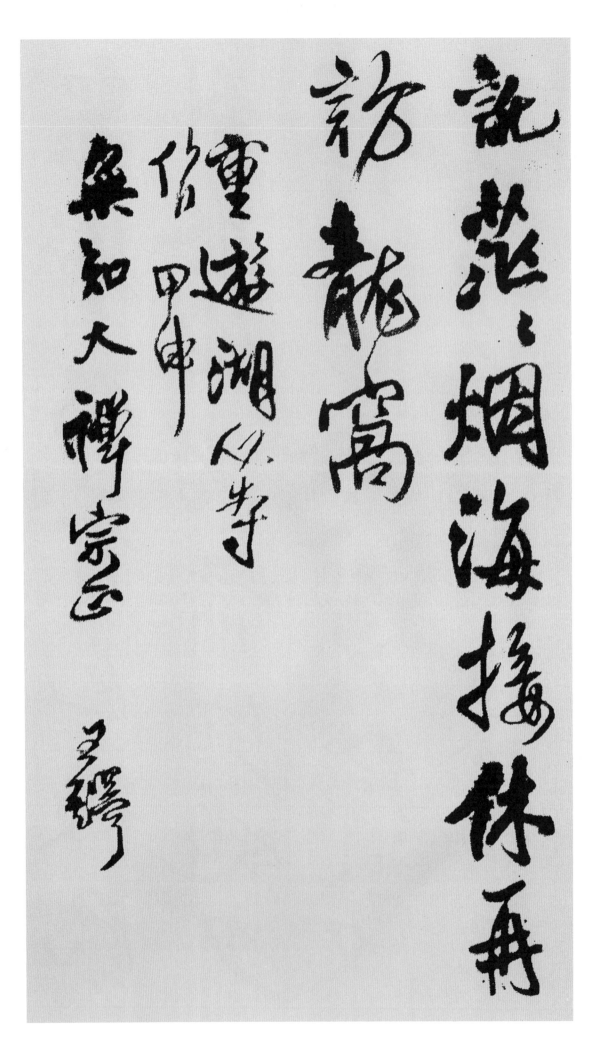

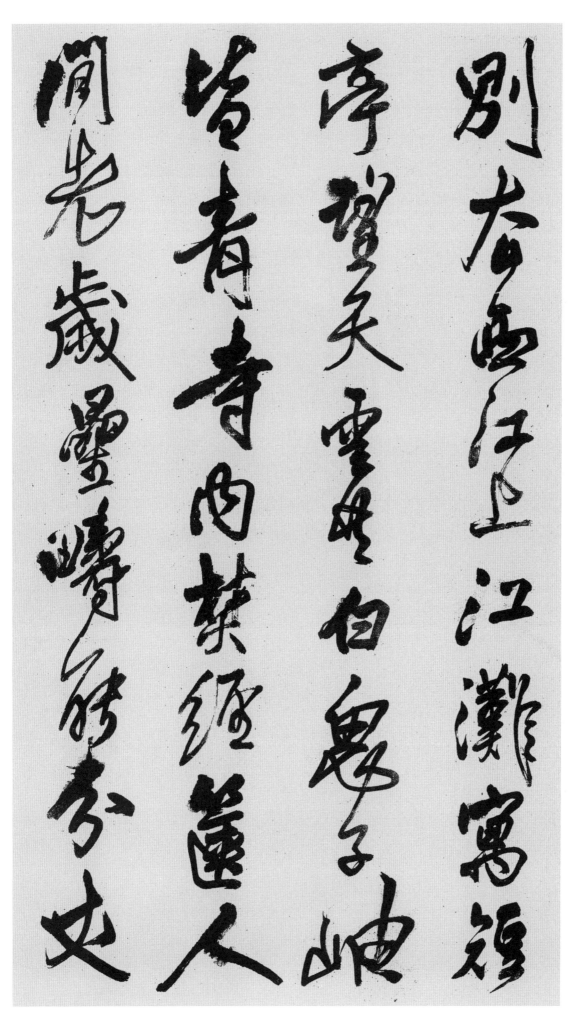

47. 王鐸詩
《寄金陵天
目僧》

別 나눌 별
厺 갈 거
※去와 同字임
西 서녘 서
江 강 강
上 윗 상
江 강 강
灘 여울 탄
寓 부쳐살 우
短 짧을 단
亭 정자 정
望 바랄 망
天 하늘 천
雲 구름 운
共 함께 공
白 흰 백
思 생각 사
子 아들 자
岫 산구멍 수
皆 다 개
靑 푸를 청
寺 절 사
內 안 내
焚 불사를 분
經 경서 경
篋 상자 협
人 사람 인
間 사이 간
老 늙을 로
歲 해 세
星 별 성
※古字임
疇 밭두둑 주
能 능할 능
分 나눌 분
丈 10척 장

室 집 실
百 일백 백
次 버금 차
指 가리킬 지
穐 가을 추
※秋의 古字임
螢 반딧불 형

寄金陵天目僧
甲申冬夜書
王鐸

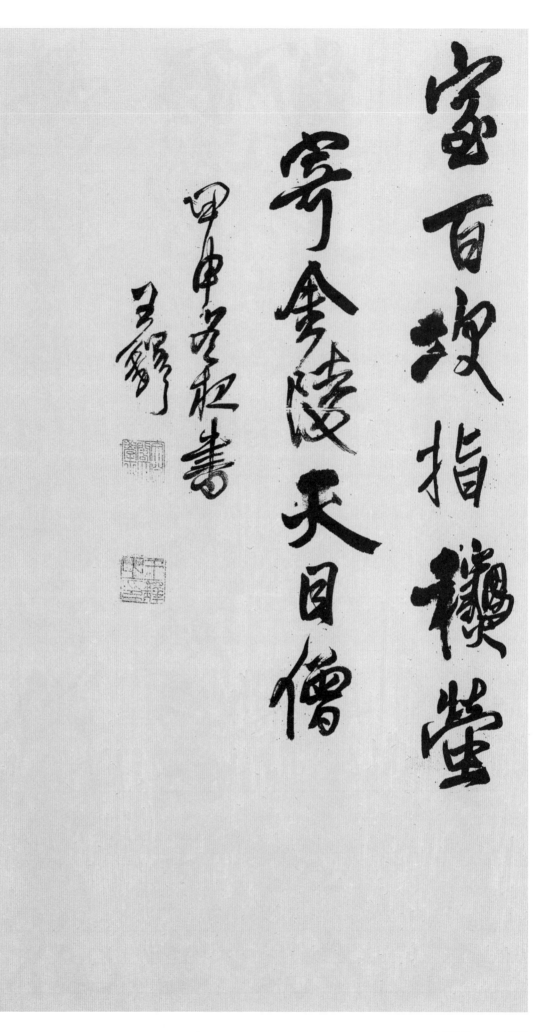

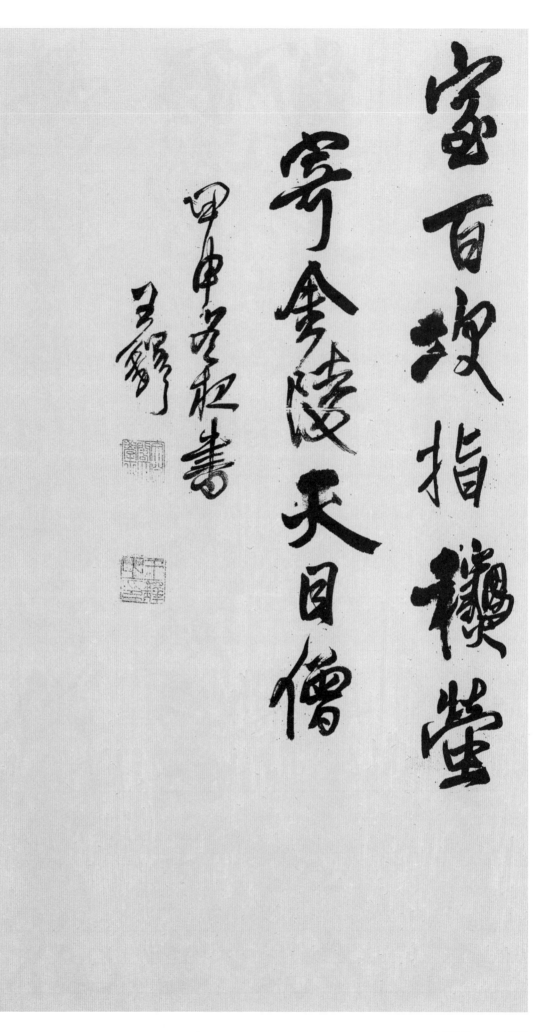

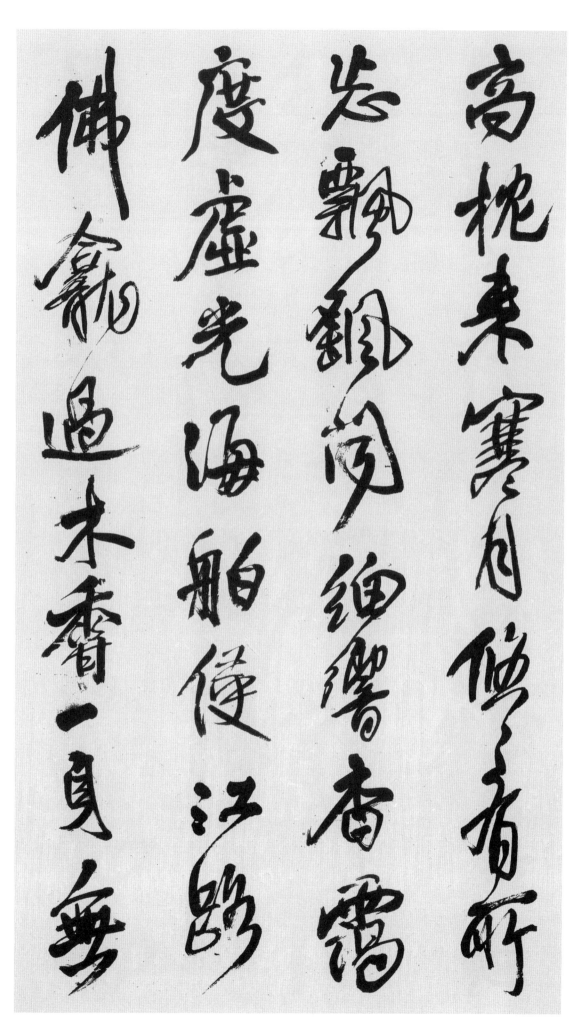

高 높을 고
枕 베개 침
來 올 래
寒 찰 한
月 달 월
悠 아득할 유
悠 아득할 유
有 있을 유
所 바 소
忘 잊을 망
飄 날릴 표
飀 날릴 요
聞 들을 문
細 가늘 세
響 소리 향
杳 아득할 묘
靄 이내 애
度 지날 도
虛 빌 허
光 빛 광
海 바다 해
舶 배 박
侵 침입할 침
江 강 강
路 길 로
佛 부처 불
龕 감실 감
過 지날 과
木 나무 목
香 향기 향
一 한 일
身 몸 신
無 없을 무

不 아니 불
可 옳을 가
淸 맑을 청
寱 꿈 몽
※夢과 同字임
落 떨어질 락
何 어찌 하
鄕 시골 향

宿江上作
乙酉上元燈下書
於秣陵
七舅吟壇敎正
甥王鐸

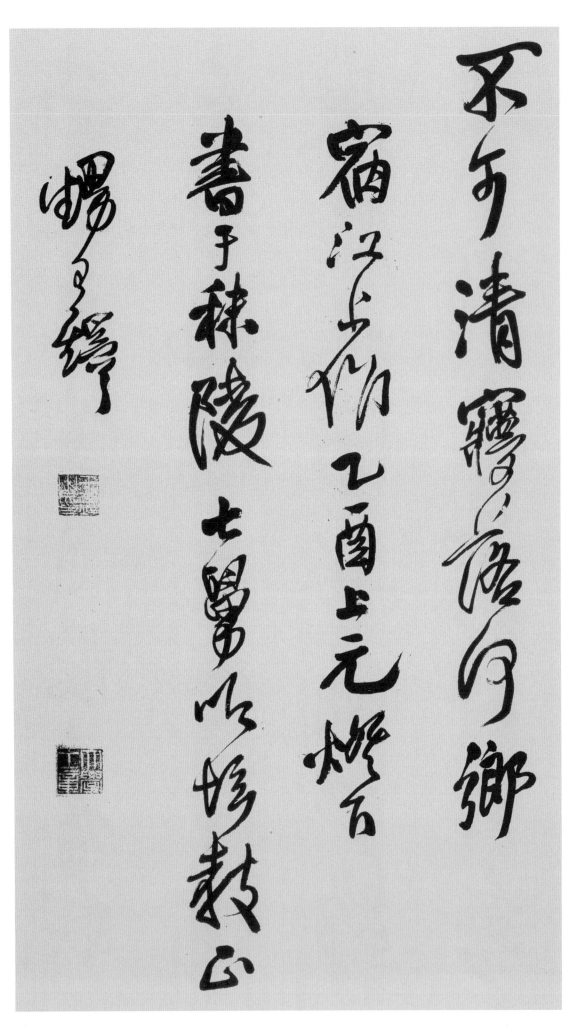

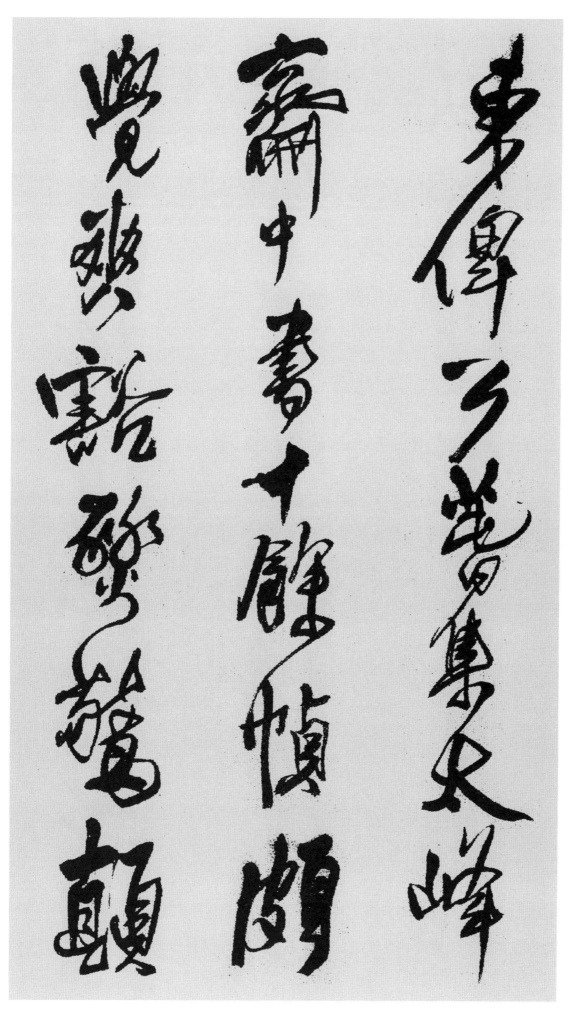

東 동녘 동
俾 더할 비
公 벼슬 공
萅 봄 춘
※春의 本字임
集 모일 집
太 클 태
峰 봉우리 봉
齋 집 재
中 가운데 중
書 글 서
十 열 십
餘 남을 여
幀 그림족자 정
頗 자못 파
覺 깨달을 각
爽 시원할 상
豁 뚫린 골 활
燨 들불 희
驚 놀랄 경
顚 정수리 전

沛 못 패
乃 이에 내
得 얻을 득
優 나을 우
遊 놀 유
燕 제비 연
衎 화락할 간
昨 어제 작
年 해 년
江 강 강
滋 물가 서
安 편안 안
得 얻을 득
有 있을 유
此 이 차
歟 어조사 여

太原 王鐸
丙戌正月

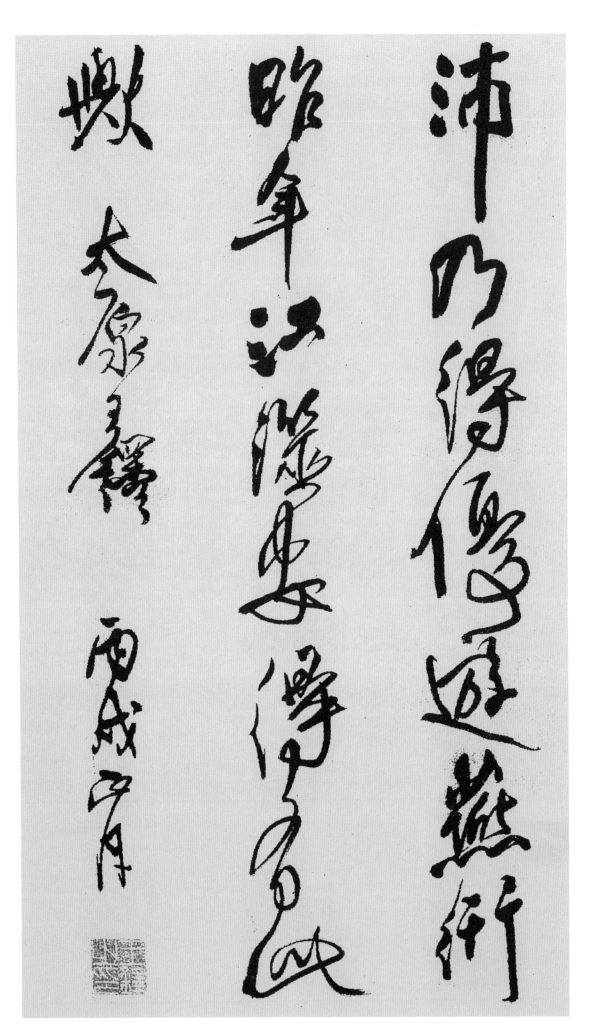

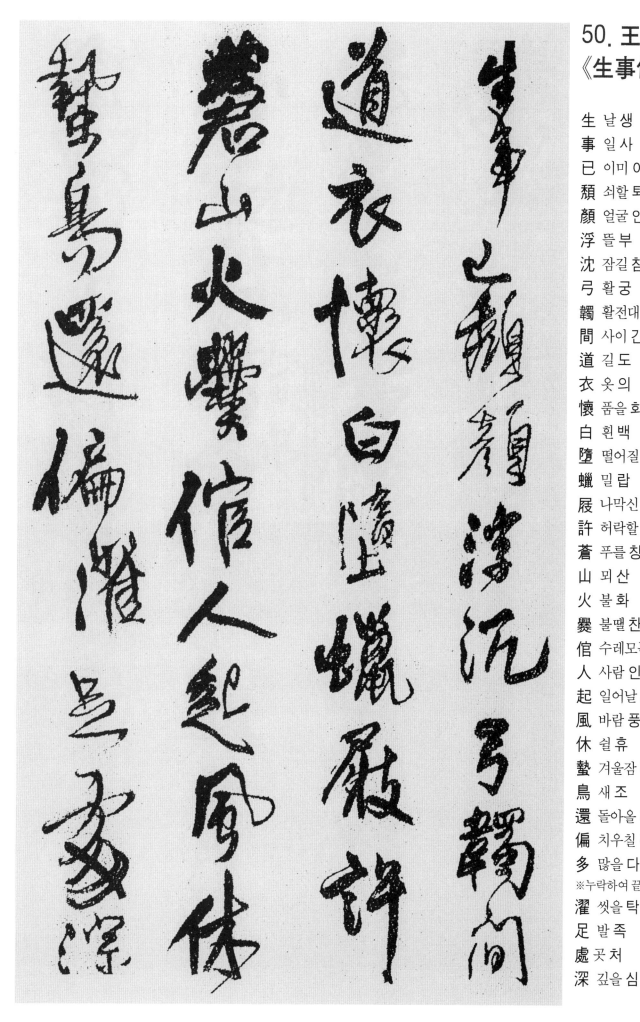

生	날 생
事	일 사
已	이미 이
頽	쇠할 퇴
顔	얼굴 안
浮	뜰 부
沈	잠길 침
弓	활 궁
韣	활전대 독
間	사이 간
道	길 도
衣	옷 의
懷	품을 회
白	흰 백
墮	떨어질 타
蠟	밀 랍
屐	나막신 극
許	허락할 허
蒼	푸를 창
山	뫼 산
火	불 화
爨	불땔 찬
倌	수레모는이 관
人	사람 인
起	일어날 기
風	바람 풍
休	쉴 휴
蟄	겨울잠 칩
鳥	새 조
還	돌아올 환
偏	치우칠 편
多	많을 다

※누락하여 끝에 보충함

濯	씻을 탁
足	발 족
處	곳 처
深	깊을 심

竇 구멍 두
隱 숨을 은
潺 물흐를 잔
潺 물흐를 잔

落一多字
※상기표시는 누락된 것
　기록함

生事俚作
丙戌春王正月
太原 王鐸
夢禎老親丈正之

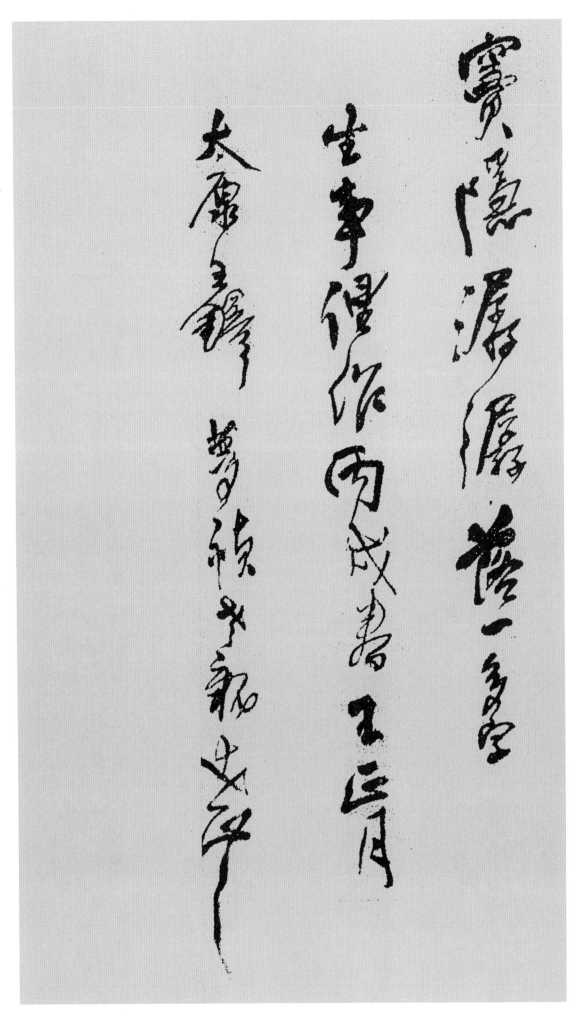

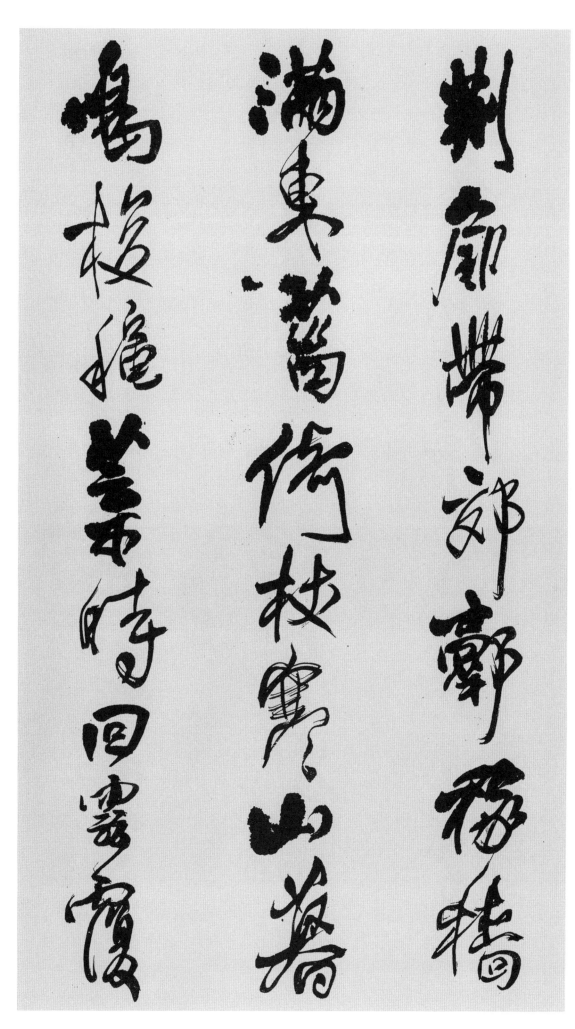

51. 李頎詩
《晚歸故園》

荊 가시 형
扉 사립 비
帶 띠 대
郊 성밖 교
郭 성곽 곽
稼 곡식 가
穡 타작할 색
滿 가득찰 만
東 동녘 동
菑 따비밭 치
倚 의지할 의
杖 지팡이 장
寒 찰 한
山 뫼 산
暮 저물 모
鳴 울 명
梭 북 사
穐 가을 추
※秋의 古字임
葉 잎 엽
時 때 시
回 돌 회
雲 구름 운
覆 덮을 부

李頎晚歸故園
王鐸爲士衡詞丈

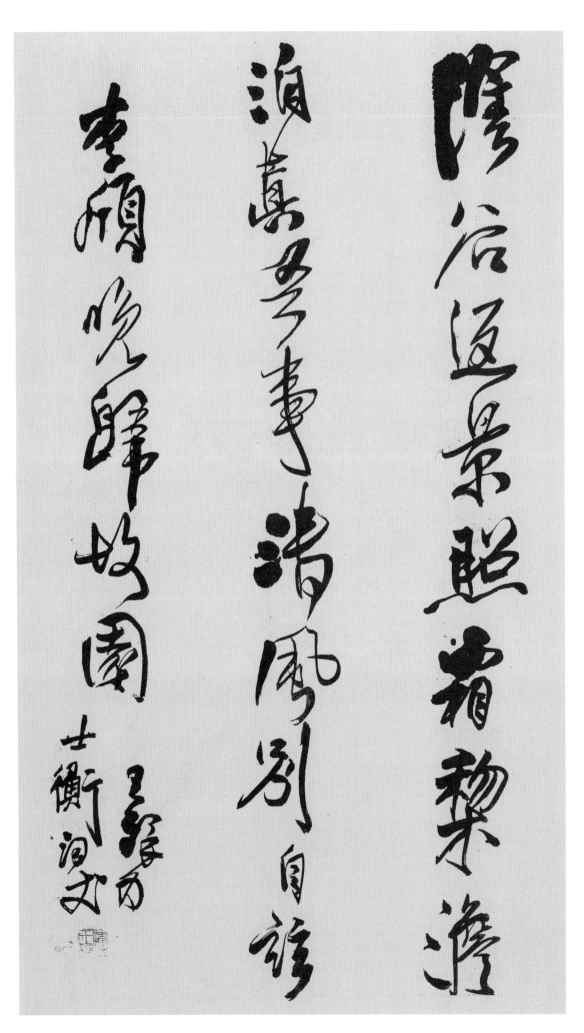

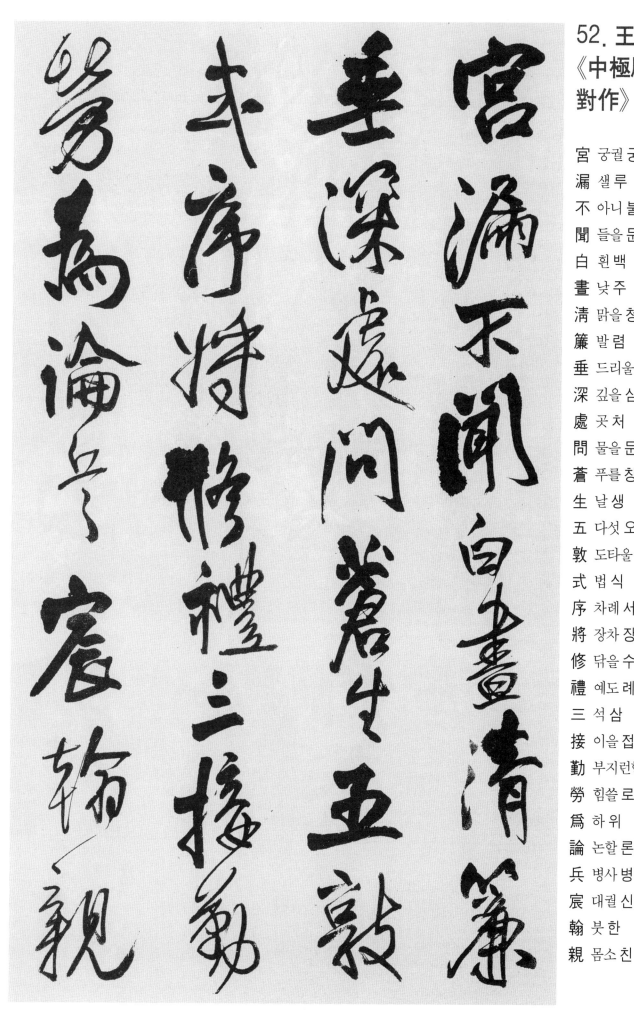

宮 궁궐 궁
漏 샐 루
不 아니 불
聞 들을 문
白 흰 백
畫 낮 주
淸 맑을 청
簾 발 렴
垂 드리울 수
深 깊을 심
處 곳 처
問 물을 문
蒼 푸를 창
生 날 생
五 다섯 오
敦 도타울 돈
式 법 식
序 차례 서
將 장차 장
修 닦을 수
禮 예도 례
三 석 삼
接 이을 접
勤 부지런할 근
勞 힘쓸 로
爲 하 위
論 논할 론
兵 병사 병
宸 대궐 신
翰 붓 한
親 몸소 친

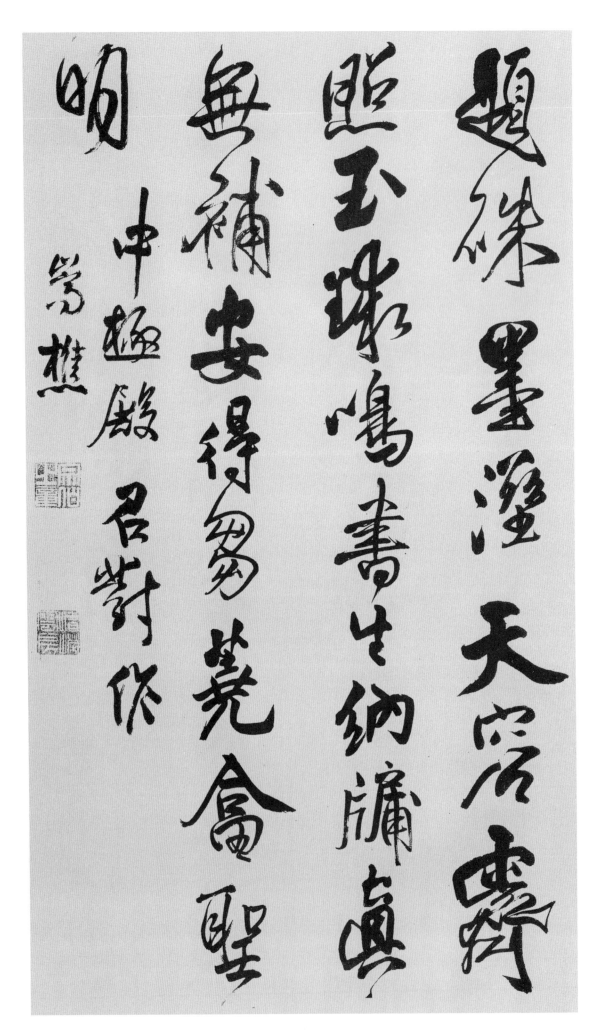

題 제목 제
硃 주사 주
墨 먹 묵
溼 젖을 습
※濕의 本字임
天 하늘 천
容 얼굴 용
霽 비개일 제
照 비칠 조
玉 구슬 옥
球 공 구
鳴 울 명
書 글 서
生 날 생
納 드릴 납
牖 창 유
眞 참 진
無 없을 무
補 기울 보
安 어찌 안
得 얻을 득
芻 꼴 추
蕘 나무할 요
畣 대답할 답
※答의 古字임
聖 성인 성
明 밝을 명

中極殿召對作
嵩樵

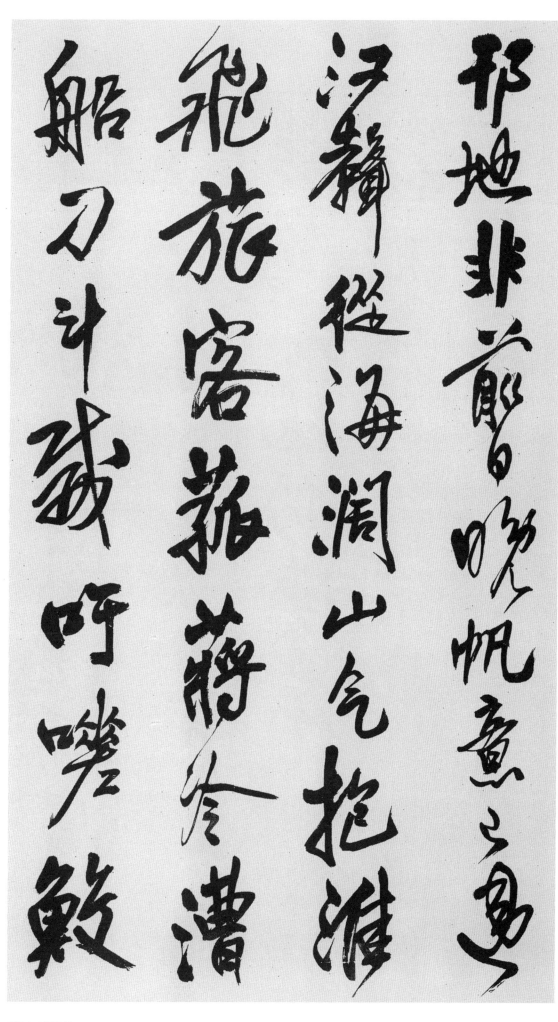

53. 王鐸詩
《高郵作》

邢 물이름 한
地 땅 지
非 아닐 비
前 앞 전
日 날 일
晩 저물 만
帆 배 범
意 뜻 의
已 이미 이
違 어긋날 위
江 강 강
聲 소리 성
從 따를 종
海 바다 해
濶 넓을 활
山 뫼 산
气 기운 기
抱 안을 포
淮 물이름 회
飛 날 비
旅 나그네 려
客 손 객
菰 줄풀 고
蔣 줄 장
冷 찰 랭
漕 배저을 조
船 배 선
刁 바라 조
斗 말 두
威 위엄 위
吁 부를 유
嗟 탄식할 차
※古字임
鮫 상어 교

室 집 실
外 바깥 외
綿 솜 면
亘 뻗칠 긍
有 있을 유
餘 남을 여
暉 빛날 휘

高郵作
丙戌十二月
苦無煖室炙硯仍凍
奉葆光老親翁正之
洪洞王鐸

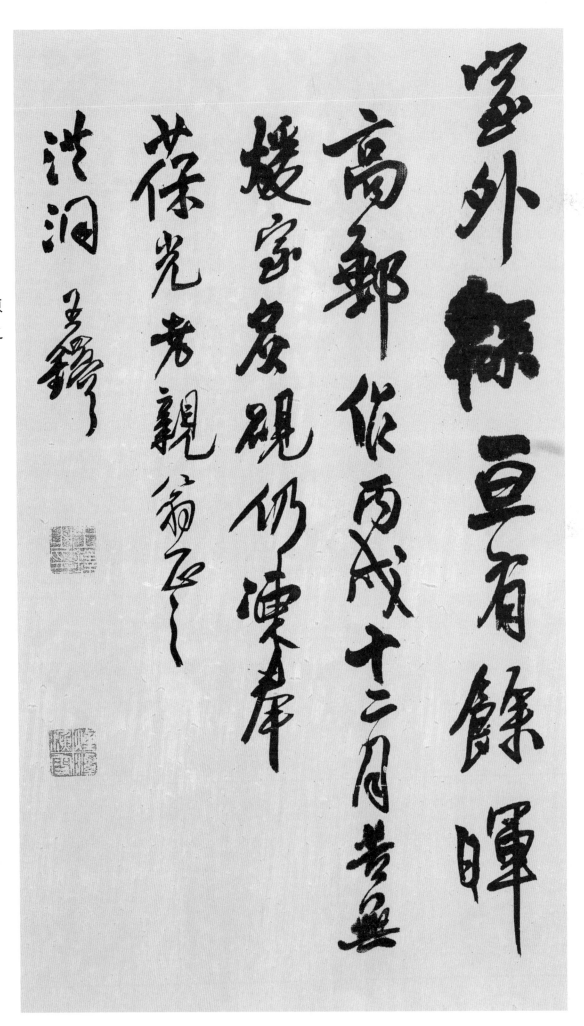

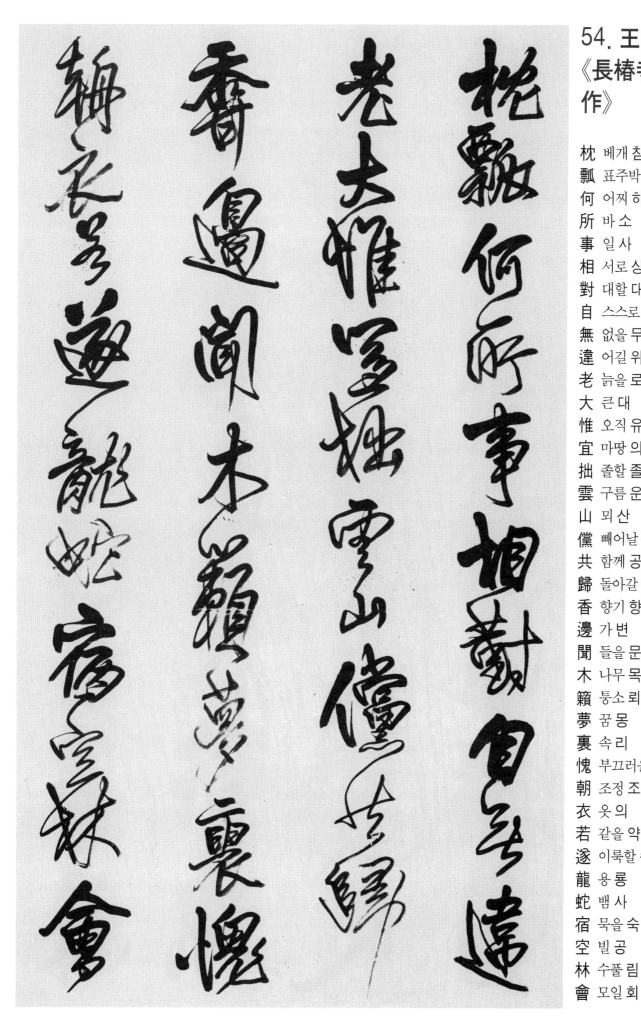

枕 베개 침
瓢 표주박 표
何 어찌 하
所 바 소
事 일 사
相 서로 상
對 대할 대
自 스스로 자
無 없을 무
違 어길 위
老 늙을 로
大 큰 대
惟 오직 유
宜 마땅 의
拙 졸할 졸
雲 구름 운
山 뫼 산
儻 빼어날 당
共 함께 공
歸 돌아갈 귀
香 향기 향
邊 가 변
聞 들을 문
木 나무 목
籟 퉁소 뢰
夢 꿈 몽
裏 속 리
愧 부끄러울 괴
朝 조정 조
衣 옷 의
若 같을 약
遂 이룩할 수
龍 용 룡
蛇 뱀 사
宿 묵을 숙
空 빌 공
林 수풀 림
會 모일 회

隱 숨을 은
微 희미할 미

辛卯夏夜
長椿寺舊作
孟津王鐸

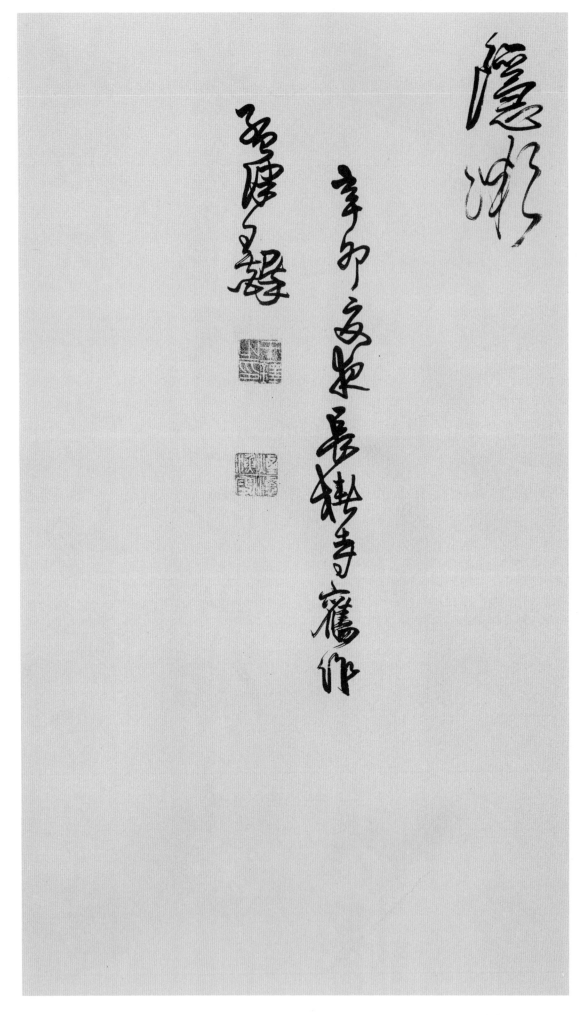

55. 王鐸詩
《容易語》

長 길 장
安 편안 안
容 용납할 용
易 쉬울 이
老 늙을 로
厭 싫을 염
去 갈 거
理 이치 리
鴉 갈까마귀 아
經 지날 경
爵 벼슬 작
祿 봉록 록
催 재촉 최
郵 우편 우
舍 집 사
交 사귈 교
親 친할 친
少 적을 소
聚 모일 취
星 별 성
※古字임
燒 불태울 소
痕 흔적 흔
遮 막을 차
道 길 도
黑 검을 흑
官 벼슬 관
柳 버들 류
向 향할 향
人 사람 인
靑 푸를 청
羨 부러울 선
汝 너 여

孤 외로울 고
飛 날 비
鶴 학 학
高 높을 고
天 하늘 천
響 소리 향
雪 눈 설
翎 새깃 령

容易語
野鶴丁詞丈正之
辛卯初夏
王鐸具草

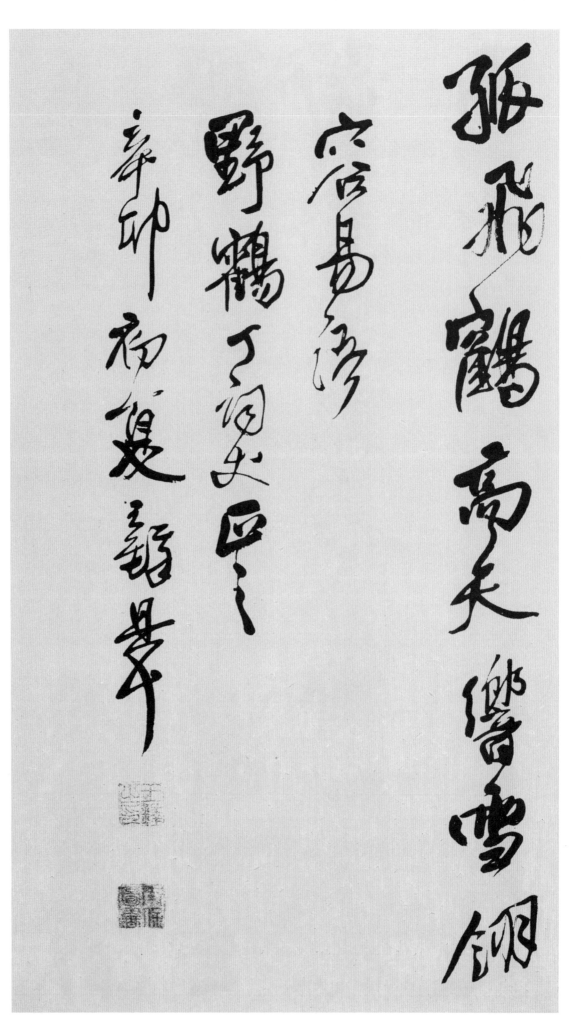

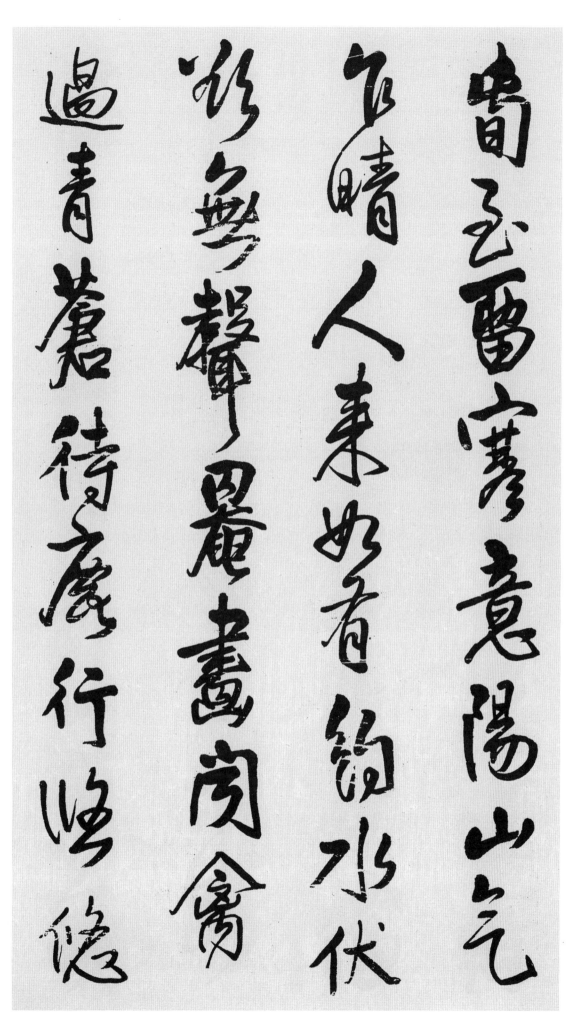

春 봄 춘
※古字임
至 이를 지
留 머무를 류
寒 찰 한
意 뜻 의
陽 볕 양
山 뫼 산
气 기운 기
乍 잠깐 사
晴 개일 청
人 사람 인
來 올 래
如 같을 여
有 있을 유
約 맺을 약
水 물 수
伏 엎드릴 복
欲 하고자할 욕
無 없을 무
聲 소리 성
罨 덮을 엄
畵 그림 화
聞 들을 문
禽 새 금
過 지날 과
靑 푸를 청
蒼 푸를 창
待 기다릴 대
鹿 사슴 록
行 갈 행
悠 멀 유
悠 멀 유

朝 아침 조
市 저자 시
遠 멀 원
輾 돌아누울 전
轉 돌 전
是 이 시
何 어찌 하
情 정 정

題畫三首之一
辛卯夏夜書 王鐸

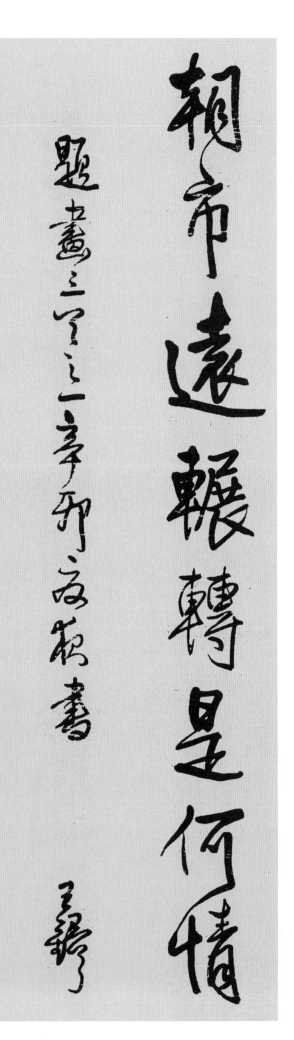

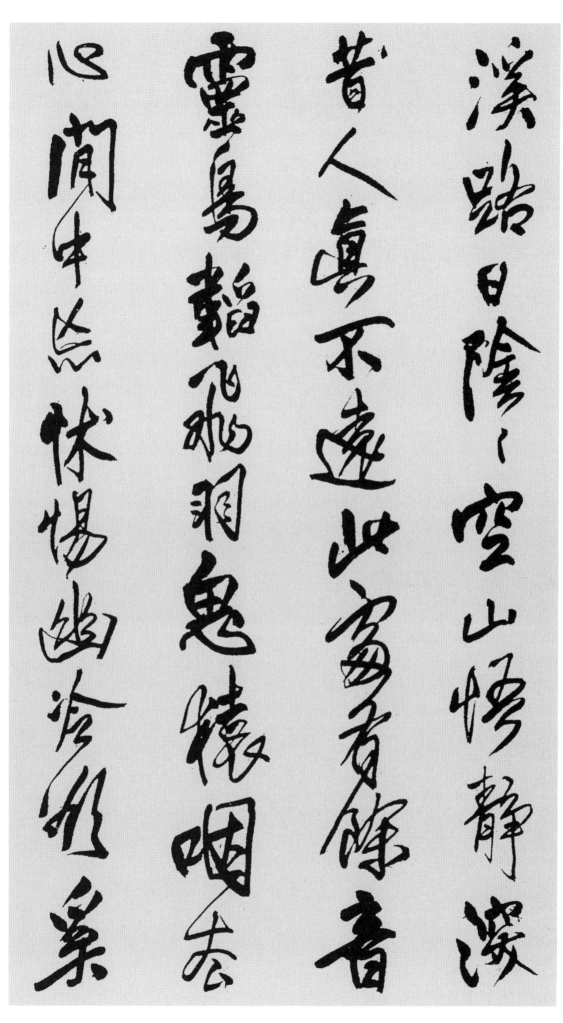

57. 王鐸詩
《甲申光復
山內作》

溪 시내 계
路 길 로
日 해 일
陰 그늘 음
陰 그늘 음
空 빌 공
山 뫼 산
悟 깨달을 오
靜 고요 정
濬 깊을 심
※深의 古字임
昔 옛 석
人 사람 인
眞 참 진
不 아니 불
遠 멀 원
此 이 차
處 곳 처
有 있을 유
餘 남을 여
音 소리 음
靈 신령 령
鳥 새 조
韜 감출 도
飛 날 비
羽 깃 우
思 생각 사
猿 원숭이 원
咽 목멜 열
去 갈 거
※去와 同字임
心 마음 심
閒 한가할 한
中 가운데 중
忘 잊을 망
怵 두려워할 출
惕 두려워할 척
幽 머금을 유
冷 찰 랭
欲 하고자할 욕
奚 어찌 해

尋 찾을 심

甲申光福山內作
丁亥二月廿五日
書於汪洋齋是日
寒稍輕
龍湫道人
王鐸具草

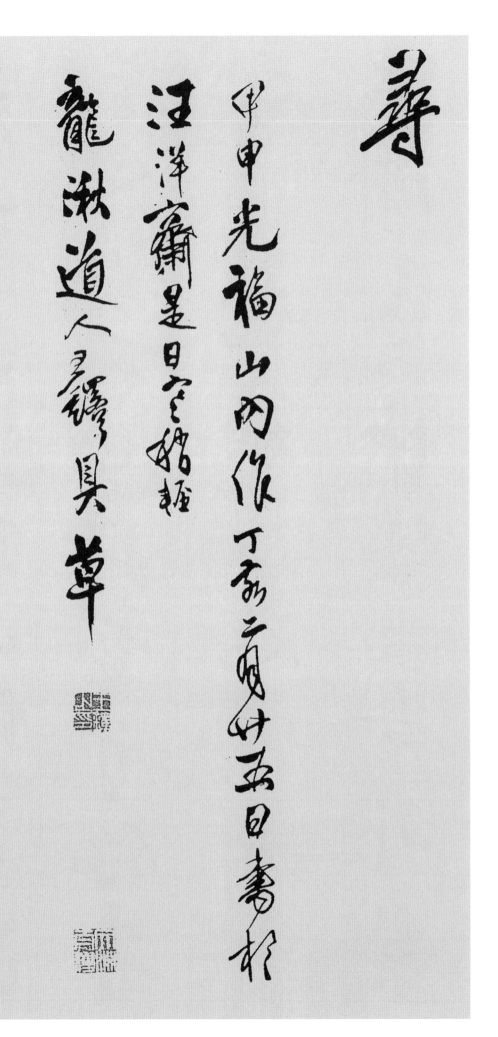

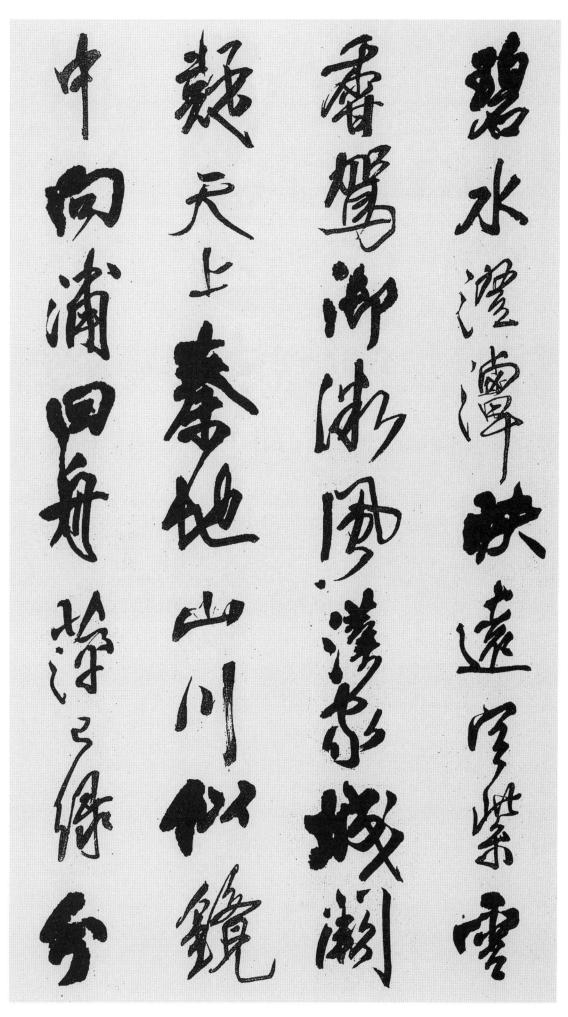

碧 푸를 벽
水 물 수
澄 맑을 징
潭 못 담
映 비칠 영
遠 멀 원
空 빌 공
紫 자주 자
雲 구름 운
香 향기 향
駕 멍에 가
御 어지할 어
微 희미할 미
風 바람 풍
漢 한수 한
家 집 가
城 재 성
闕 궁궐 궐
疑 의심 의
天 하늘 천
上 윗 상
秦 진나라 진
地 땅 지
山 뫼 산
川 내 천
似 같을 사
鏡 거울 경
中 가운데 중
向 향할 향
浦 물가 포
回 돌 회
舟 배 주
萍 개구리밥 평
已 이미 이
綠 푸를 록
分 나눌 분

林 수풀 림
蔽 가릴 폐
殿 대궐 전
槿 무궁화나무 근
初 처음 초
紅 붉을 홍
古 옛 고
來 올 래
徒 무리 도
奏 연주할 주
橫 가로 횡
汾 물흐를 분
曲 가락 곡
今 이제 금
日 날 일
宸 대궐 신
遊 놀 유
聖 성인 성
藻 마름 조
雄 수컷 웅

坦園年家詞丈
戊子二月 王鐸

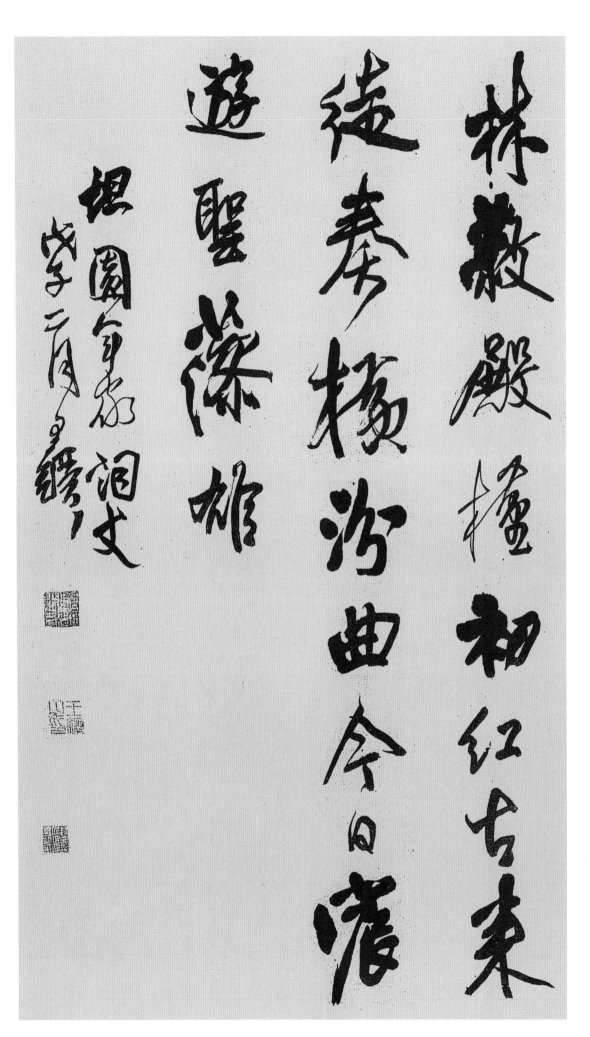

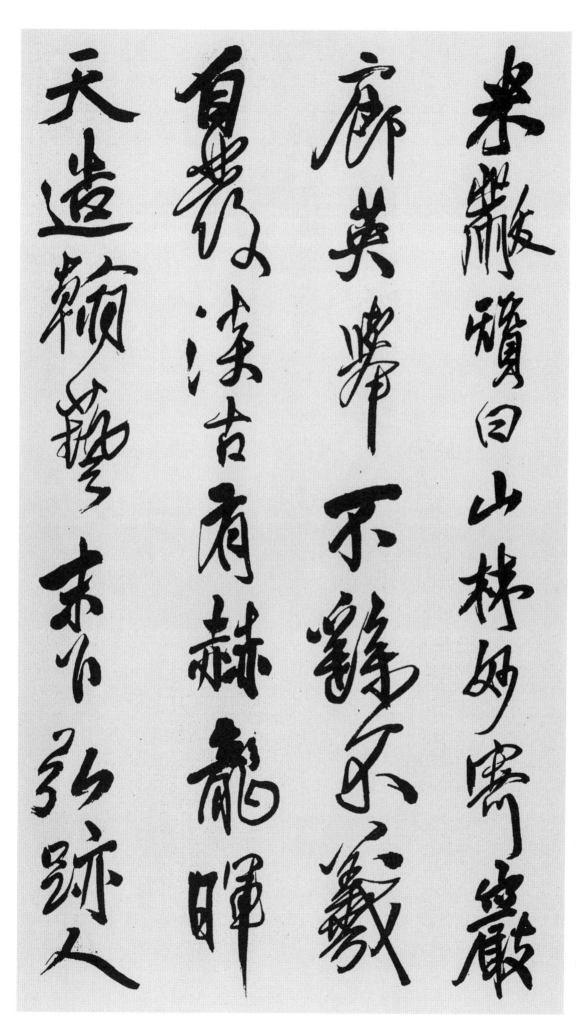

米 쌀 미
黻 우거질 불
贊 찬성할 찬
曰 가로 왈
山 뫼 산
林 수풀 림
妙 묘할 묘
寄 부칠 기
巖 바위 암
廊 행랑 랑
英 꽃부리 영
擧 들 거
不 아니 불
繇 역사 요
不 아니 불
羲 빛날 희
自 스스로 자
發 필 발
淡 맑을 담
古 옛 고
有 있을 유
赫 붉을 혁
龍 용 룡
暉 빛날 휘
天 하늘 천
造 지을 조
翰 붓 한
藝 재주 예
末 끝 말
下 아래 하
弘 클 홍
跡 자취 적
人 사람 인

鮮 고울 선
臻 이를 진
詣 나아갈 예
永 길 영
撝 찢을 휘
太 클 태
平 고를 평
震 떨칠 진
驚 놀랄 경
大 큰 대
地 땅 지

右贊謝安書法
王鐸

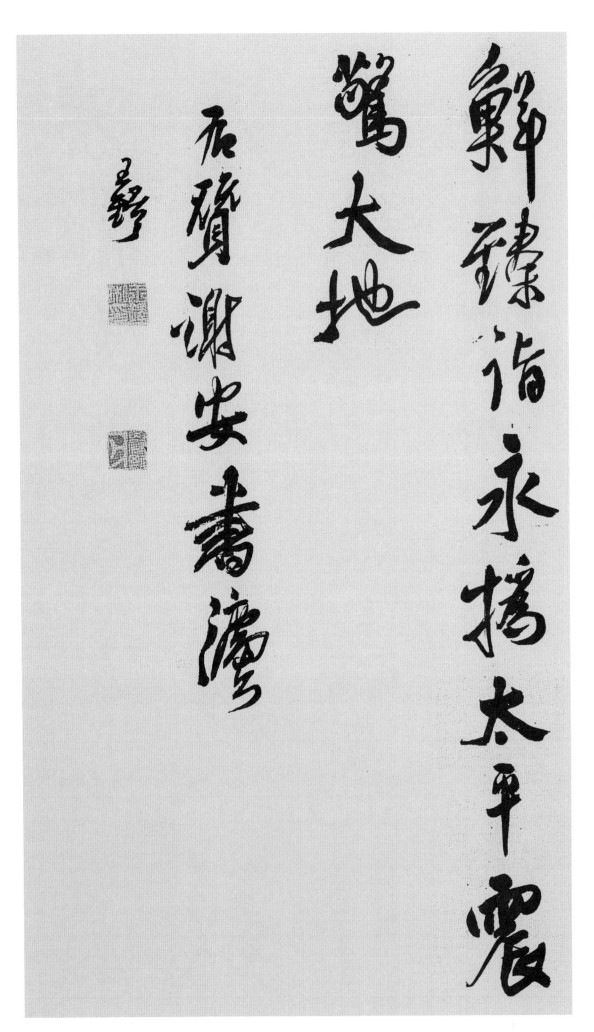

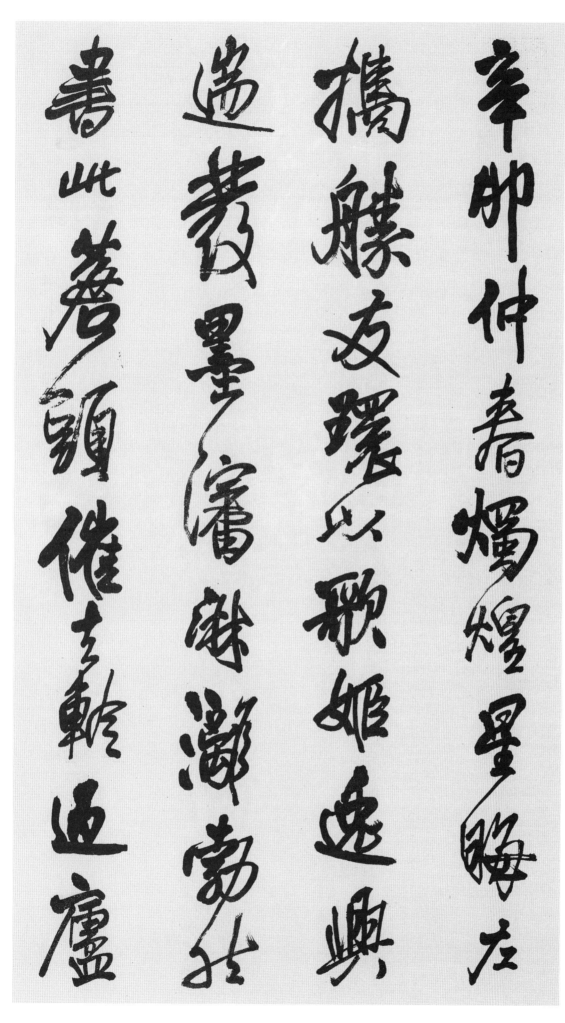

辛 매울 신
卯 토끼 묘
仲 버금 중
春 봄 춘
燭 등촉 촉
煌 빛날 황
星 별 성
晦 그믐 회
左 왼 좌
携 가질 휴
勝 이길 승
友 벗 우
環 고리 환
以 써 이
歌 노래 가
姬 계집 희
逸 뛰어날 일
興 일어날 흥
遄 빠를 천
發 필 발
墨 먹 묵
瀋 즙 심
淋 물방울떨어질 림
灕 질펀히흐를 리
勃 발끈할 발
然 그럴 연
書 글 서
此 이 차
蒼 푸를 창
頭 머리 두
催 재촉할 최
去 갈 거
輪 수레난간 령
過 지날 과
廬 오두막 려

豈 어찌 기
知 알 지
老 늙을 로
夫 사내 부
意 뜻 의
趣 뜻 취
迨 미칠 태
暢 펼 창
適 맞을 적
處 곳 처
卽 곧 즉
在 있을 재
城 재 성
市 저자 시
何 어찌 하
異 다를 이
吾 나 오
家 집 가
�139 강이름 은
水 물 수
縬 땅이름 구
磵 산골물 간
間 사이 간
也 어조사 야
僕 종 복
夫 사내 부
何 어찌 하
知 알 지
乎 어조사 호

王鐸

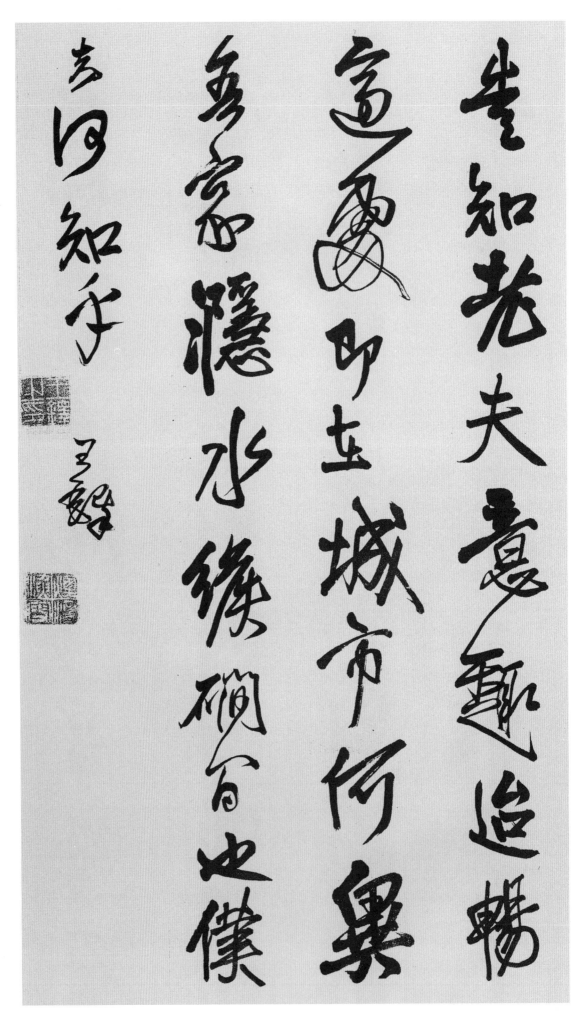

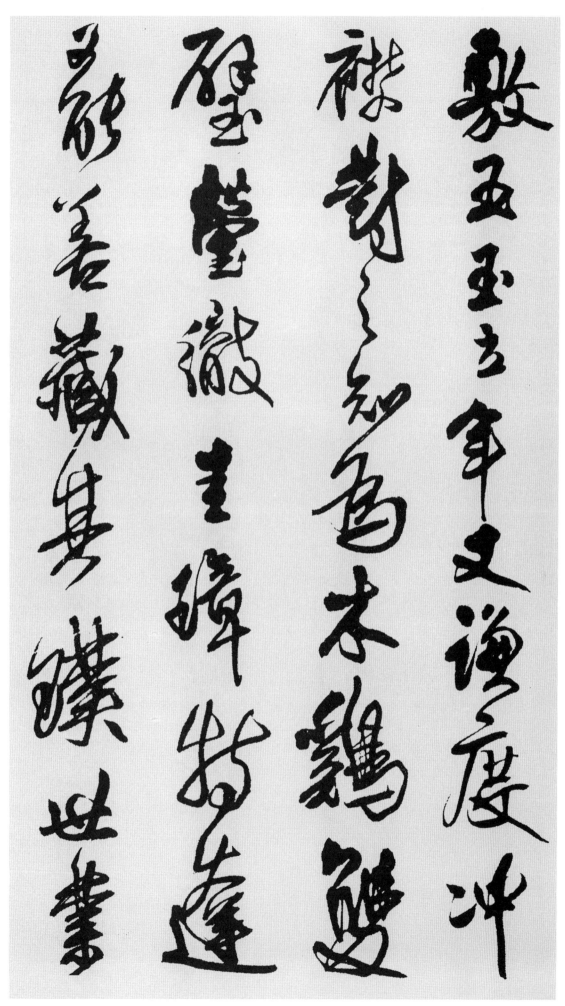

敷 베풀 부
五 다섯 오
玉 구슬 옥
立 설 립
年 해 년
又 또 우
謙 겸손할 겸
度 법도 도
沖 화할 충
襟 옷깃 금
對 대할 대
之 갈 지
知 알 지
爲 하 위
木 나무 목
鷄 닭 계
雙 둘 쌍
璧 둥근옥 벽
瑩 옥 영
徹 통할 철
圭 서옥 규
璋 홀 장
特 특별할 특
達 도달할 달
又 또 우
能 능할 능
善 착할 선
藏 감출 장
其 그 기
璞 옥돌 박
世 세상 세
業 일 업

駿 준마 준
蓄 쌓을 축
必 반드시 필
有 있을 유
以 써 이
弘 넓을 홍
賁 꾸밀 비
無 없을 무
窮 다할 궁
勉 힘쓸 면
焉 어조사 언
孳 부지런할 자
孳 부지런할 자
吾 나 오
雖 비록 수
懞 심란할 몽
懞 심란할 몽
老 늙을 로
樗 가죽나무 저
尚 숭상 상
欲 하고자할 욕
舉 들 거
斛 뜰 구
以 써 이
賀 하례할 하
也 어조사 야

王鐸

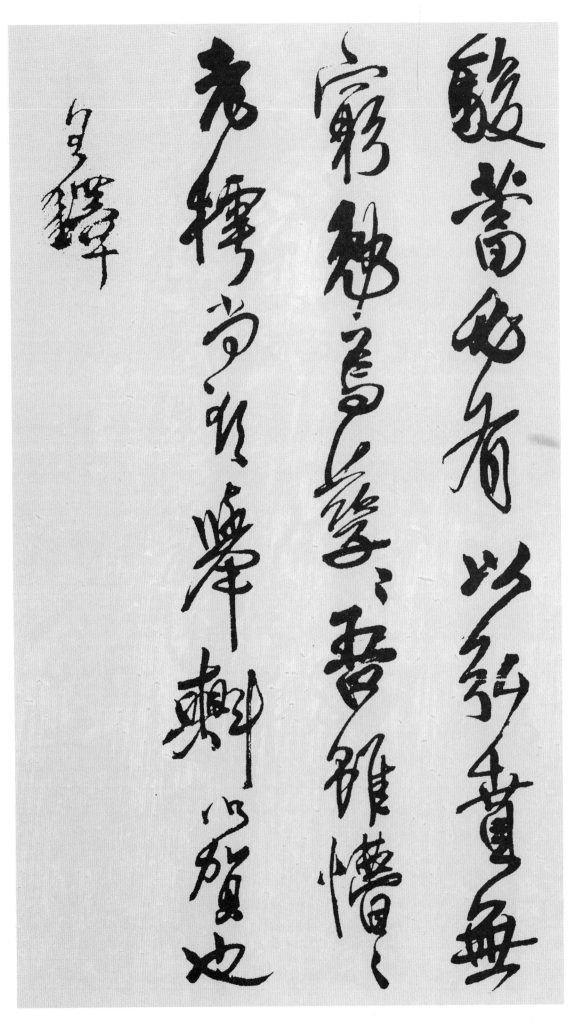

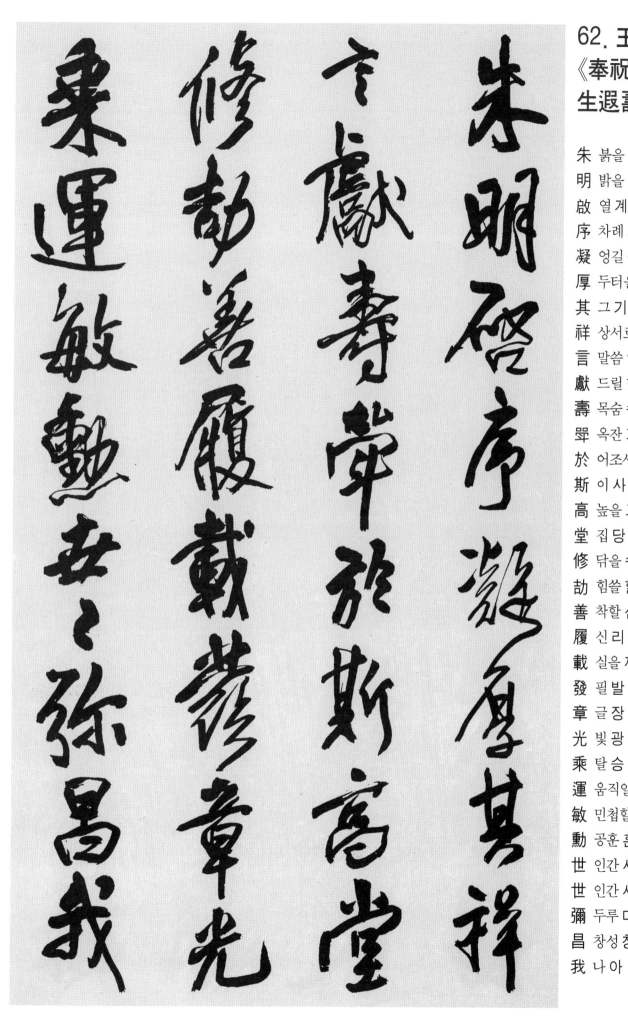

62. 王鐸詩
《奉祝老先
生遐壽》

朱 붉을 주
明 밝을 명
啟 열 계
序 차례 서
凝 엉길 응
厚 두터울 후
其 그 기
祥 상서로울 상
言 말씀 언
獻 드릴 헌
壽 목숨 수
斝 옥잔 가
於 어조사 어
斯 이 사
高 높을 고
堂 집 당
修 닦을 수
劫 힘쓸 할
善 착할 선
履 신 리
載 실을 재
發 필 발
章 글 장
光 빛 광
乘 탈 승
運 움직일 운
敏 민첩할 민
勳 공훈 훈
世 인간 세
世 인간 세
彌 두루 미
昌 창성 창
我 나 아

祝 빌 축
南 남녘 남
岡 산등성이 강
鐘 쇠북 종
鼓 북 고
陽 볕 양
陽 볕 양
惇 도타울 돈
史 사기 사
紀 벼리 기
之 갈 지
永 길 영
播 뿌릴 파
馨 향기 형
香 향기 향

奉祝老先生遐壽
洛人王鐸

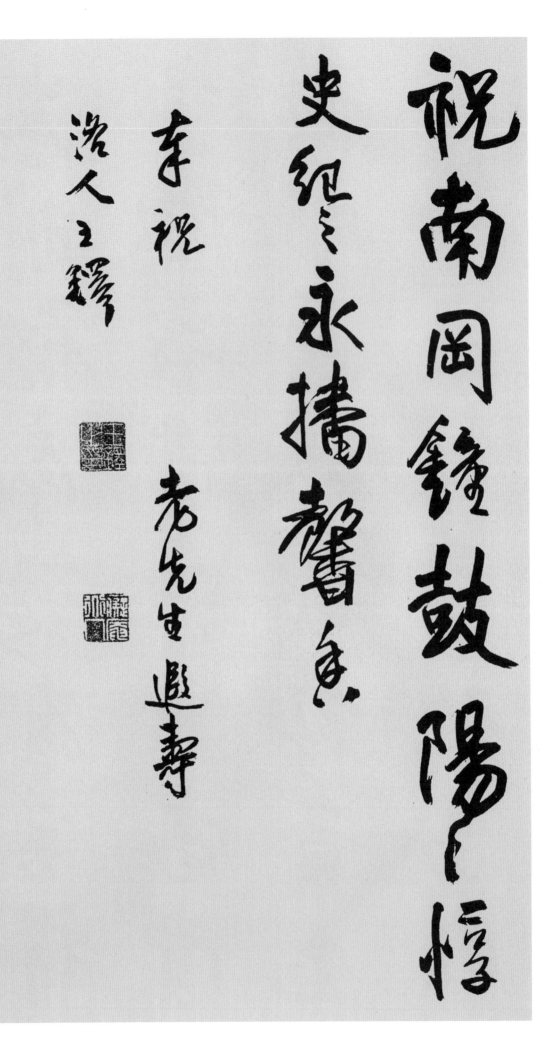

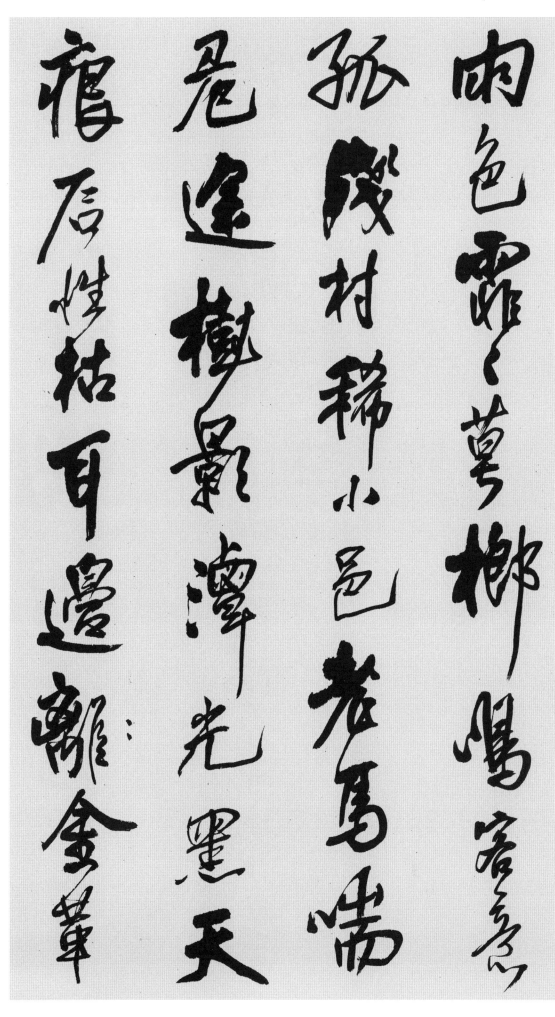

雨 비 우
色 빛 색
霏 날릴 비
霏 날릴 비
莫 저물 모
※暮의 뜻으로 통함
榔 빈랑나무 랑
鳴 울 명
客 손 객
意 뜻 의
孤 외로울 고
殘 남을 잔
村 마을 촌
稀 드물 희
小 작을 소
邑 고을 읍
老 늙을 로
馬 말 마
喘 헐떡일 천
危 위태 위
途 길 도
樹 나무 수
影 그림자 영
潭 못 담
光 빛 광
黑 검을 흑
天 하늘 천
痕 흔적 흔
石 돌 석
性 성품 성
枯 시들 고
耳 귀 이
邊 가 변
離 떠날 리
※오자표기함
金 쇠 금
革 가죽 혁

離 떠날 리
笑 웃음 소
貌 모양 모
矚 볼 촉
松 소나무 송
鳧 물오리 부

清河縣作
己丑端陽後書爲西
美段年親丈正之
王鐸

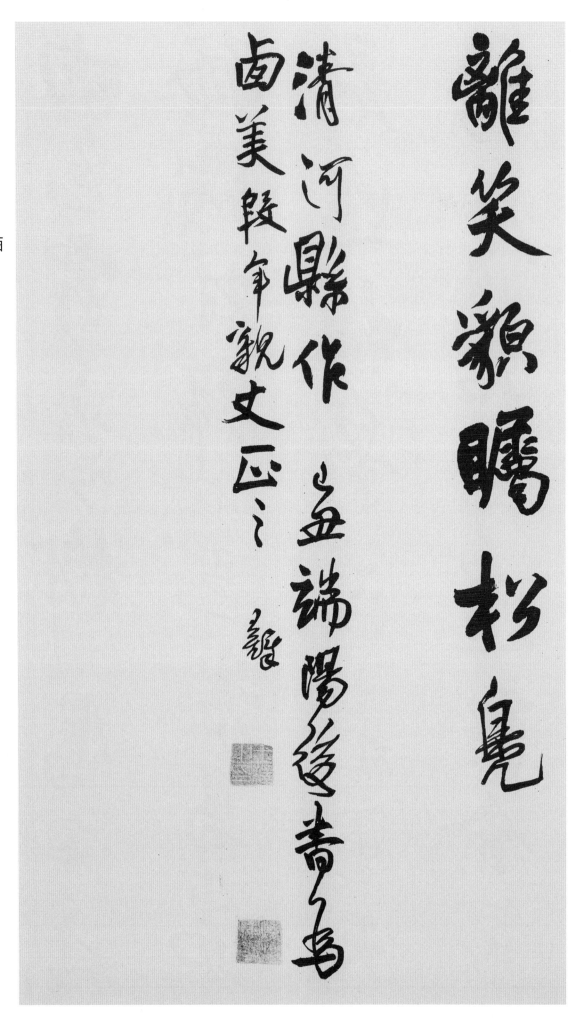

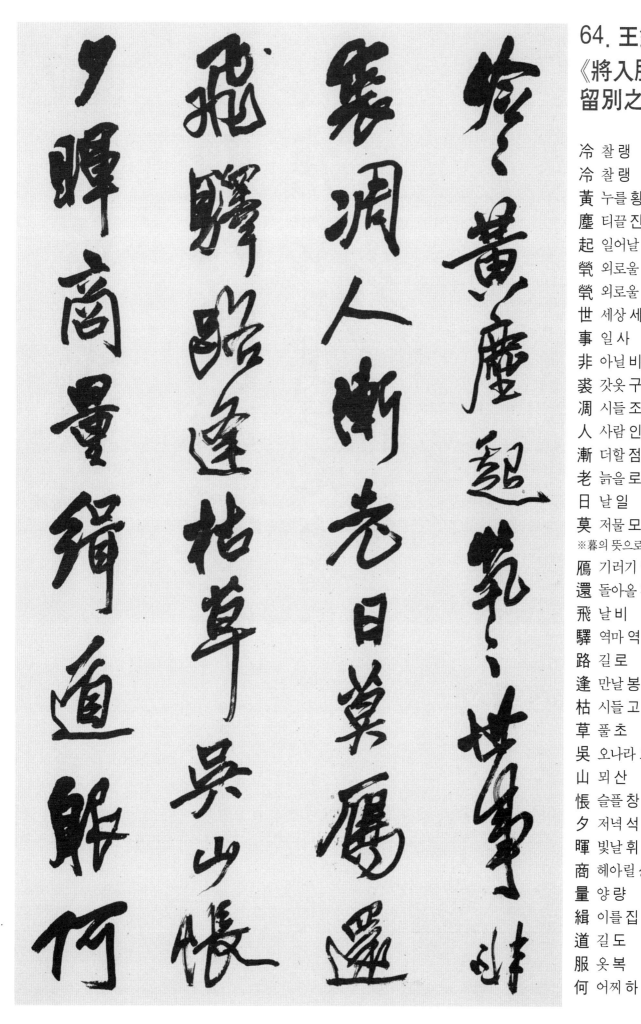

64. 王鐸詩
《將入胙城留別之作》

冷 찰 랭
冷 찰 랭
黃 누를 황
塵 티끌 진
起 일어날 기
煢 외로울 경
煢 외로울 경
世 세상 세
事 일 사
非 아닐 비
裘 갖옷 구
凋 시들 조
人 사람 인
漸 더할 점
老 늙을 로
日 날 일
莫 저물 모
※暮의 뜻으로 통함
鴈 기러기 안
還 돌아올 환
飛 날 비
驛 역마 역
路 길 로
逢 만날 봉
枯 시들 고
草 풀 초
吳 오나라 오
山 뫼 산
悵 슬플 창
夕 저녁 석
暉 빛날 휘
商 헤아릴 상
量 양 량
緝 이를 집
道 길 도
服 옷 복
何 어찌 하

岫 산구명 수
共 함께 공
飱 저녁밥 손
薇 고비 미

將入胙城留別之作
庚寅正月上元書
王鐸具草

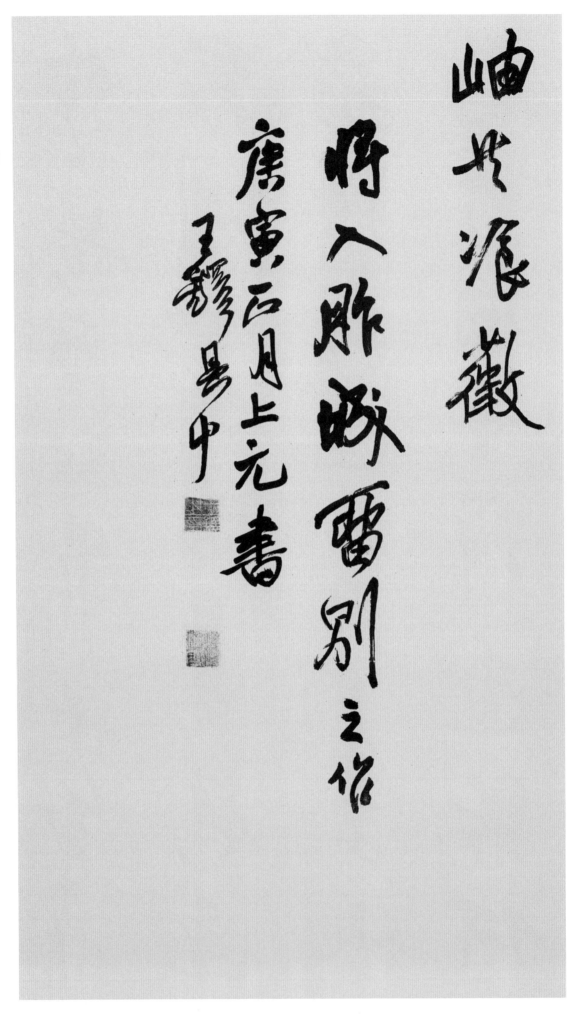

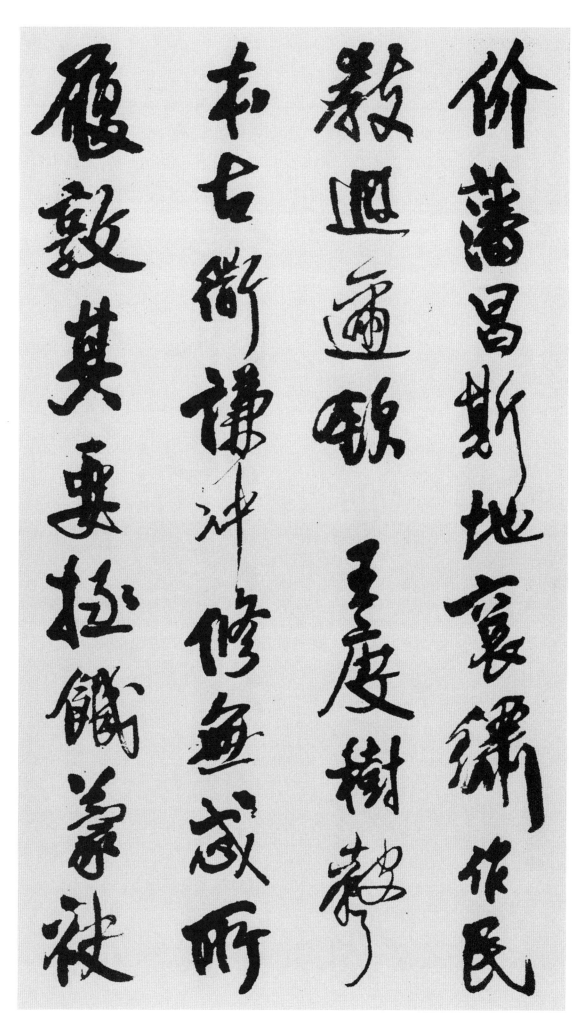

65. 王鐸詩
《卽席》

价 클 개
藩 울타리 번
昌 창성할 창
斯 이 사
地 땅 지
袞 곤룡포 곤
繡 수놓을 수
作 지을 작
民 백성 민
教 가르칠 교
遐 멀 하
邇 가까울 이
欽 공경할 흠
王 임금 왕
度 법도 도
樹 나무 수
聲 소리 성
本 근본 본
古 옛 고
衢 길 도
※道의 古字임
謙 겸손할 겸
沖 화할 충
修 닦을 수
無 없을 무
忒 변할 특
所 바 소
履 신 리
敦 도타울 돈
其 그 기
要 필요할 요
拯 건질 증
饑 배고플 기
蒙 어릴 몽
袂 소매 메

213 | 王鐸書法〈行書〉

甦 깨어날 소
塘 담 용
成 이룰 성
丕 클 비
祊 복 잉
肇 비로소 조
天 하늘 천
潢 은하수 황
龍 용 룡
德 덕 덕
派 물갈래 파
光 빛 광
華 빛날 화
※華의 古字임
衍 퍼질 연
照 비칠 조
耀 빛날 요
式 법 식
弘 넓을 홍
垂 드리울 수
曠 훵할 광
澤 못 택
人 사람 인
彝 떳떳할 이
翕 모일 흡
攸 아득할 유
好 좋을 호
不 아니 불
復 다시 부
詡 자랑할 후
東 동녘 동
平 평평할 평
坶 기를 목
野 들 야

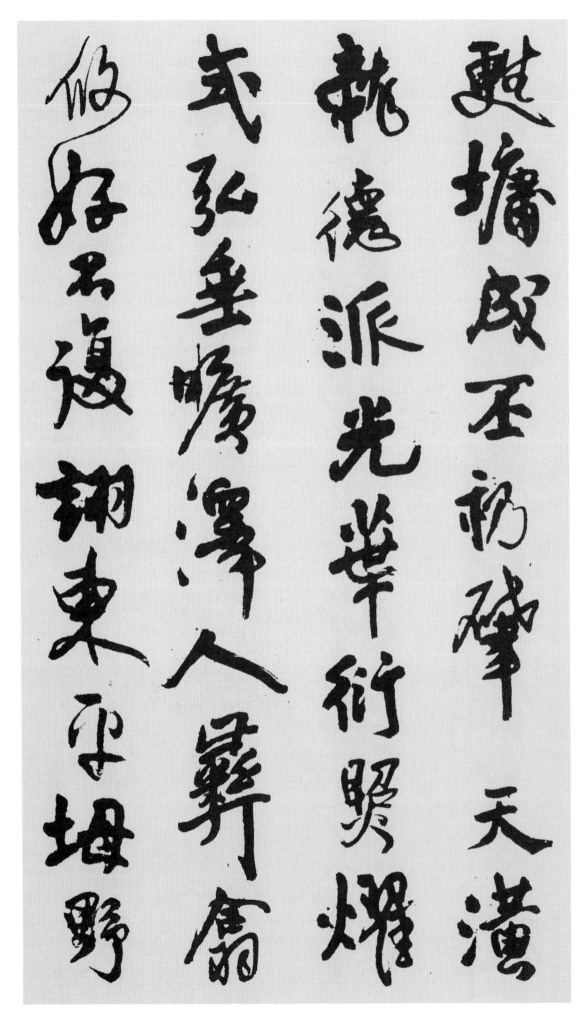

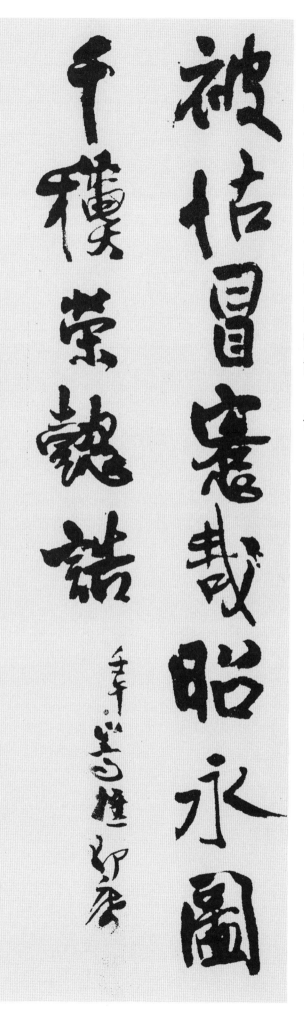

被 입을 피
怙 믿을 호
冒 무릅쓸 모
恪 공경할 각
哉 어조사 재
昭 밝을 소
永 길 영
圖 그림 도
千 일천 천
穐 가을 추
※秋의 古字임
榮 영화 영
懿 아름다울 의
誥 가르칠 고

壬午 嵩樵 卽席

解　説

1. 王鐸詩《投語谷上人詩卷》

① 投語谷上人

p. 12

荊扉草色侵	가시 사립문에 풀빛 침노하니
釋子不經心	스님들 마음 다스리지 못하리
獨處無行跡	홀로 사니 다니는 자취없고
相暌直至今	서로 떨어졌다가 지금에야 만났네
花開靈鳥下	꽃 피니 신령한 새 내려앉고
山冥夜燈深	산 어두우니 밤 등불 깊어지네
料有盤桓地	헤아려보니 뒤돌릴 땅 있어
冬來聽雪音	겨울오니 눈내리는 소리 듣네

② 立秋柬惕庵

p. 13

其一.

少別流年速	젊을 때는 특별히 흐르는 세월이 빨라
徒令肺氣傷	부질없이 폐장(肺腸)의 기운만 상하였네
花風隨上下	꽃바람은 때론 위아래로 불고
山貌互靑蒼	산 모습은 서로 파랗고 푸르네
老淚園陵黯	늙어 눈물흘리는데 임금님 묘지는 어두워지고
佗鄉羆虎彊	타향살이는 곰 호랑이 때문에 강해지네
立秋明日是	입추(立秋) 절기는 바로 내일인데
無處泛犀觥	무소뿔 술잔에 술 마실 곳 없어라

주 • 園陵(원릉) : 제왕의 묘지. 임금과 왕실의 무덤.

p. 15

其二.

西風米穀花	서풍(西風)에 쌀 껍질 꽃처럼 날리는데
困頓悔離家	괴롭고 궁핍해 집 떠난 것 후회하네
此日將焉往	오늘부터 앞으로는 어디에 가려느냐
居人更喜譁	사람 사는 것 다시금 즐겁고 시끄럽네
海光開苦霧	바다엔 불그스런 안개 깔려있고

潮气逆陰沙	조수는 그늘진 모래를 거슬리게 하네
憶在天中閣	추억은 천중각(天中閣)에 있는데
玉簫落彩霞	옥 퉁소소리 노을 속에 들리구려

주 • 天中閣(천중각) : 숭산(嵩山)에 있는 것으로 원래 이름은 황중루(黃中樓)였다. 명나라때 1562년
중수하였다.

p. 16
其三.

煩熇猶不弱	번거로운 열기 오히려 약해지지 않는데
伏枕內憂存	엎드린 베개옆에 마누라 병 고생하네
筋力諳燒藥	근력(筋力)은 약 끓일 때 알게되고
僕夫學樹蓀	일꾼은 난초 심을 때 배우네
荒年宜避客	흉년엔 마땅히 손님맞이 피하게 되고
薄俗戒開言	야박한 인심에 말하는 것 조차 경계하네
體健築場早	몸 건강하게 일찍이 공사장 일해야 하는데
歌聲老瓦盆	늙은이 기와 두드리는 노래소리 처량스럽네

주 • 瓦盆(와분) : 와분가(瓦盆歌)는 원대(元代)에 불려졌던 산곡(散曲)이고, 고분가(鼓盆歌)는 질그
릇을 두드리는 노래라는 뜻으로 《장자·지락편(莊子·至樂篇)》에 나오는 말이다. 곧 장자가
아내가 죽자 와분을 두드리고 노래하여 상처하였음을 의미한다.

p. 18
其四.

有病初能暇	병 때문에 처음으로 쉬었는데
孤懷詎用文	외로운 회포 어찌 글로 다 쓰리오
近山雙鳥下	산 가까우니 새 짝지어 내려앉고
蔽穀衆蜩聞	곡식이 다하니 매미소리 들리네
藥苦忘朝笏	쓴 약으로 조회할 때 홀 잊어버리고
夢勤屬晚耘	자주 꿈꾸다 늦게야 김매는 일하네
不思南雪至	남쪽에 눈 오는 것 생각하지 않고
北碉訪麋群	북쪽 산골로 고라니 무리 찾아간다

丙戌春二月書 於燕都琅華館 王鐸

병술년 봄 이월에 연도 낭화관에서 왕탁쓰다

※이 작품은 순치(順治) 3년(1646년) 그의 나이 55세때 쓴 것으로 크기는 가로 169.3cm, 세로 24.5cm이며 43행으로 모두 224자이다. 현재 상해박물관(上海博物館)에서 소장하고 있다.

2. 王鐸詩《自書詩卷》

① 白石島

p. 21

嵌巖入混茫	깊은 골 굴바위 어둠스레 한데
煙道亦無疆	연기 다욱한 길은 역시 끝이 없구려
遠趣歸伊嘏	먼 길 재촉하여 이하(伊嘏)로 돌아가고
幽情肆允臧	그윽한 정 때문에 윤장(允臧)에 머무네
紅襦資筆格	붉은 홑옷은 붓걸이 장식에 쓰이고
玄杵借損糧	검은 방아공이는 곡식 찧을때 빌리네
絶頂無東灞	산꼭대기엔 동패(東灞)물길 없지만
睽年花滿牀	해 바뀌면 꽃 평상에 만발하리라

주 • 紅襦(홍용) : 붉은 색의 자락없는 홑옷.
• 睽年(규년) : 다른 해. 어그러진 해.

② 題蕉軒

p. 22

徐入歸丘壑	천천히 언덕 골로 돌아가니
曲廊邃未經	굽은 행랑 깊숙하여 길 모르리라
豈知數丈影	어찌 몇 발의 그림자로 알 수 있으리오
散作萬年靑	쓸데없이 만년동안 푸르기만 바라네
形色隨天沃	모양새는 하늘의 윤택함을 따르고
虛靈帶雪聽	마음은 눈 오는 소리 듣네
德音膠不已	좋은 말씀은 아교처럼 어긋나지 않는데
何用住沙汀	무엇 때문에 모래톱에 살려 하느냐

③ 失道終夜行陵上衆山

p. 24

雲照今方喩	구름개니 이제야 바야흐로 알리라

蕭疏動旅魂	쓸쓸하고 성글어 나그네 혼만 움직이네
泉如鸲鹆鬪	샘물소리는 구욕(鸲鹆)새 싸우는 듯 하고
山帶冕旒尊	산은 면류관에 띠 두른 듯 높아 보이네
不識前朝碣	앞 왕조의 비석은 알 수 없지만
誤尋複道垣	잘못 여러길 담옆으로 찾아들었네
幸逢白石映	다행스레 흰돌 비치는 곳 만나
旁引出坤門	오락가락 하다가 남문으로 나오네

④ 碩人

p. 26

祿薄情多忤	복록은 얕아도 정은 너무 많은데
毋然離岫雲	말없이 어느 덧 산굴 구름과 함께하고
碩人與灌木	덕 있는 사람은 관목(灌木)과 함께하고
空綠欲中分	하늘은 푸른데 가운데 나눠 지려하네
面目慙丹雘	얼굴에 붉은 점 있는 것 부끄러운데
兒童笑籀文	아이들은 전서글씨 쓰며 웃고있네
化心知所養	마음이 변화되니 수양할 바를 알아
夢外落紅曛	꿈 밖에는 붉은 땅거미 지는구나

주 · 丹雘(단확) : 선명하게 붉은 빛의 흙으로 여기서는 점이나 홍안을 의미한다.

⑤ 華嚴寺高郵

p. 28

一丘水象擁	한 언덕 물의 형국 안고 있는데
石性暗中回	돌 성품은 어두운 가운데 돌아오네
深靜如相合	깊고 고요하니 서로 뜻 맞고
蕭條亦可哀	쓸쓸하고 성그니 또한 슬프네
日蒸龍藏立	해가 더우니 용은 숨어 있고
天迥鴈王回	하늘이 머니 기러기떼 돌아오네
我欲尋徽籟	나는 숨은 자연소리를 찾고 싶은데
靈香何處來	신령한 향기 어느 곳에서 오는가

丙戌端陽日西 王鐸
병술 단양일(단오날)에 왕탁 적다

※이 작품은 순치(順治) 3년(1646년) 그의 나이 55세때 쓴 것이다. 가로 246.9cm, 세로 24.6cm이고 50행으로 229자이다. 현재 상해박물관(上海博物館)에 소장되어 있다.

3. 王鐸詩《燕畿龜龍館卷》

① 送二弟之太原

p. 30

其一.

雲邊不見嵩陽色	구름가의 숭양(嵩陽) 산 빛 보이지 않고
樹裏惟聞晉水聲	나무 속의 진수(晉水) 물소리만 들리네
汝過介休須醉酒	개휴(介休) 지날 때 모름지기 술에 취해
不須綿上更題名	비단 위에 다시금 이름 쓰는 것 필요치 않으리

주
- 嵩陽(숭양) : 수나라때부터 예주에 속했고 지금의 하남성 개봉현 지역.
- 晉水(진수) : 지금의 산서 태원시의 서남으로 흐르는 분수(汾水) 지류이다.
- 介休(개휴) : 산서성 할급지역으로 중남부이다.

p. 31

其二.

布穀新聲春雨後	뻐꾸기 울음 소리에 봄비는 그치는데
行春桑柘意何窮	봄 지내며 뽕나무 어찌 기를까 궁리하네
潘家波水同舟處	반씨가문 달빛에 함께 뱃놀이 하던 곳인데
腸斷天涯一老翁	애간장 끊는 하늘 가에 외로운 한 늙은이네

주
- 桑柘(상자) : 뽕나무인데 곧 누에 기르는 일을 의미.

②寄頎公

p. 32

數年不見惟懷汝	몇년을 보지 못해 오직 너만 생각했네
把酒新詩孰与游	술잔들고 누구와 노닐며 새 시 지을까
三月花開今正好	삼월이라 꽃피니 마침 좋은 때인데
滿天烟雨下瓜洲	온 하늘 안개 비 과주(瓜洲)에 내리네

③ 皐上

p. 33

旅思紛然不易裁　　나그네 생각 혼란하여 정하지 못하는데
寒皐古樹獨裵徊　　찬 기운 언덕 고목 사이로 외로이 배회하네
鴈聲嚦嚦從南至　　기러기 울음 소리에 동짓달은 다가오는데
應負洛陽春色來　　응당 낙양(洛陽)을 등져도 봄빛은 오겠지

④ 屈指

p. 35

屈指花開春草芳　　손꼽아 기다리니 꽃도 피고 봄풀 향기롭지만
衰翁多病 在佗鄕　　노쇠한 늙은이는 병도 많아 타향에 사네
燈殘露冷無人語　　희미한 등불에 이슬도 차갑고 사람소리 없는데
孤鴈一聲夜正長　　외로운 기러기 울음소리에 밤은 길기만 하네

⑤ 見畵

p. 36

金戈擾擾舊中州　　병장기 시끄럽던 옛날 중주(中州)땅인데
不盡黃河帶咽流　　끝없는 황하(黃河)는 목메어 흐르네
幾日厓身如此畵　　몇 날을 달려도 몸은 그림 같은데
秋花短笛一山秋　　가을 꽃 피리소리에 온 산도 가을이네

⑥ 與仲趙論華

p. 37

十丈連花長不謝　　열발이나 이어진 꽃길 오래 지지 않는데
半楞山月爲何飛　　반룽산(半楞山) 달빛은 뉘를 위해 흩어지나
非君靑眼憐山性　　그대의 푸른 눈 산을 좋아하는 마음 아니리
惟識泥蟠老布衣　　오직 늙고 베옷에 큰 뜻 펴지 못함을 알겠네

⑦ 懷熙寓

p. 39

襟期空曠世情疎　　만난다는 기약 휑하고 세상의 정은 성글어져
種藥明晨入太虛　　밝은 새벽에 약심고 태허(太虛)속으로 들어가네
不欲時聞環珮響　　때로는 환패(環佩)소리 듣고 싶지 않은데
何妨竟与老僧居　　어찌 늙은 스님과 지내는 것 방해하나

주 • 太虛(태허) : 하늘. 기의 본체를 이르는 말.
• 環佩(환패) : 옥으로 만든 둥근 띠로 높은 벼슬을 의미.

⑧ 建侯洞庭

p. 40

相憐初夏至	서로 초여름 오는 것 생각하면서
帆影卸江南	돛단배 따라 강남으로 떠나가네
道路兼霜氣	길에는 아직 서리기운 끼어있고
衣裳帶嶽嵐	옷에는 산 안개만 띠어있네
篋餘枯樹賦	책 상자에 고수부(枯樹賦)꽂혔고
家在豢龍潭	집안에는 환용담(豢龍潭) 파 놓았네
日日須酣飲	날마다 모름지기 술만 마시니
重逢雪滿簪	흰 머리카락 비녀에 가득하네

주 • 枯樹賦(고수부) : 북조의 유신이 짓고 저수량이 행서로 쓴 것으로 고향인 남쪽의 풍물을 그리워
한 내용이다.

丙戌冬月書 於燕畿之龜龍館 王鐸
병술 겨울에 연기의 귀용관에서 글 쓰다. 왕탁

※이 작품은 순치(順治) 3년(1646년) 그의 나이 55세때 쓴 것이다. 크기는 가로 222.5cm, 세로
24.5cm이고 46행으로 모두 308자이다. 현재 청도시박물관(靑島市博物館)에 소장되어 있다.

4.《李賀詩 册頁》
※모두 이하의 시로 四首이다.

① 聽穎師琴歌

p. 43

別浦雲歸桂花渚	이별하는 포구에 구름 계수나무 꽃 물가로 돌아가고
蜀國絃中雙鳳語	촉나라 거문고 줄에서 봉황처럼 소리나네
芙蓉葉落秋鸞離	부용잎 떨어진 가을 난새 떠나는 듯
越王夜起遊天姥	월왕이 한 밤에 일어나 천모산을 노니는 듯
暗佩清臣敲水玉	패옥찬 청렴한 신하가 수정을 두드리는 듯
渡海蛾眉牽白鹿	신녀들 흰사슴 데리고 바다를 건너는 듯

誰看挾劍赴長橋	누가 칼 차고 다리인 주처(周處)를 보았고
誰看浸髮題春竹	누가 머리카락을 글씨쓰는 장욱(張旭)을 보았는가
竺僧前立當吾門	우리 집 문앞에 스님 한 분 서 있는데
梵宮眞相眉稜尊	눈두덩 돋은 것이 절에서 본 모습일세
古琴大軫長八尺	오래된 가야금 길이 여덟자나 되는데
嶧陽老樹非桐孫	역산의 늙은 나무이고 오동나무 후손은 아니라네
涼館聞絃驚病客	몸 아파 여관에 누워있다가 거문고 소리에 깜짝놀라
藥囊暫別龍鬚席	잠시 약봉지 밀쳐놓고 용수초 방석에 떼어놓네
請歌直請卿相歌	노래 청하면 경상(卿相)들의 노래를 청할 뿐
奉禮官卑復何益	봉례랑 천한 벼슬이기에 또 무슨 보탬이 될까?

주
- 別浦(별포) : 은하수 또는 하천이 강 또는 바다로 흘러가는 곳.
- 天姥(천모) : 山 이름. 절강성에 있음.
- 挾劍赴長橋(협검부장교) : 칼차고 긴 다리로 나아가다. 晉나라때 백성들에게 해가 되는 호랑이와 교룡을 없앴던 주처(周處)의 故事를 인용.
- 浸髮題春竹(침발제춘죽) : 머리카락에 먹물을 적셔 봄대나무에 글씨를 쓴 唐나라때의 초서의 대가인 장욱(張旭)의 故事를 인용.
- 梵宮(범궁) : 사찰을 뜻하는 말.
- 眉稜(미릉) : 눈두덩이. 눈썹이 약간 튀어 나온 부분.
- 嶧陽(역양) : 嶧山의 남쪽 비탈. 오동나무 유명한 곳으로 가야금을 만드는 지명의 대명사가 된 지역임.
- 桐孫(동손) : 어린 오동나무.
- 龍鬚(용수) : 다년생 식물로 취운초(翠雲草)라고도 하는데 줄기를 이용하여 짠 돗자리를 용수석(龍鬚席)이라 한다.
- 卿相(경상) : 조정의 大臣들.
- 奉禮(봉례) : 당나라때의 관직명으로 작가의 벼슬이기도 하였음.
- 穎師(영사) : 인도에서 온 승려로 唐 헌종(憲宗)때 장안에 머물렀는데 가야금 연주가 뛰어났다고 알려짐.

② 崑崙使者
p. 47

崑崙使者無消息	곤륜(崑崙)산에 심부름 간 이 소식도 없는데
茂陵烟樹生愁色	무릉(茂陵)의 연기 낀 나무에 수심 빛만 짙네
金盤玉露自淋漓	금소반 옥같은 술 저절로 젖어오는데
元气茫茫收不得	천지의 기운 아득하여 거둘 수 없구나

麒麟背上石文裂　　기린(麒麟)의 등 위엔 돌 글씨처럼 갈라져있고
虬龍鱗下紅肢折　　규룡(虬龍)의 비늘 아래 붉은 다리 부러져 있네
何處偏傷萬國心　　어느 곳에서 만국을 다스리는 황제의 마음에 상처났을까?
中天夜久高明月　　깊은 밤 하늘 가운데 밝은 달만 높이 떠 있네

[주] · 茂陵(무릉) : 한무제(漢武帝)의 무덤.
　　　· 麒麟(기린) : 한무제의 무덤 앞에 세워진 조각상을 말한다.
　　　· 虬龍(교룡) : 단청칠한 기둥에 조각된 장식이다.

③ 神僊曲

p. 49

碧峰海面藏靈書　　푸른 봉우리 바다 위엔 신령한 글 감춘듯
上帝揀作仙人居　　조물주는 신선 살 곳 가려서 지었네
淸明笑語聞空虛　　해 맑은 웃음소리 공허하게 들리고
鬪乘巨浪騎鯨魚　　싸우는 수레 물결에 고래를 타고가네
春羅書字邀王母　　봄날에 편지써 서왕모(西王母) 맞이하여
共宴紅樓最深處　　깊은 곳 홍루(紅樓)에서 함께 잔치 베풀었네
鶴羽衝風過海遲　　학 날개짓으로 바람뚫고 바다 건너기 더디니
不如却使靑龍去　　차라리 청룡(靑龍)타고 가는 것만 못하네
猶疑王母不相許　　혹시 서왕모 허락하지 않을까 하여
垂霖娃鬟更轉語　　구름 드리운 예쁜 머리 시녀 다시 보내 말 전하네

④ 高平縣東私路

p. 51

侵侵槲葉香　　빽빽하게 떡갈나무 잎 향기롭고
木花滯寒雨　　나무와 꽃은 찬 비에 응겨있네
今夕山上秋　　오늘 저녁 산 위엔 가을 찾아와
永謝無人處　　오래도록 인적없는 곳으로 떠나간다
石磎遠荒澁　　돌 시내는 껄껄하고 거칠게 멀리 이어졌는데
棠實懸辛苦　　아가위 열매는 맵고 쓴 것만 달려있네
古者定幽尋　　옛사람이 그윽한 곳이라 정하였는데
呼君作私路　　너를 나만 다니는 글이라 부르리라

[주] · 高平縣(고평현) : 하동도(河東道)의 택주(澤洲)에 있다고 했는데 지금의 산서성(山西省) 고평현
에 해당된다.

丁亥六月 王鐸

정해년(1647년) 유월에 왕탁쓰다

※이 작품은 순치(順治) 4년(1647년) 그의 나이 56세때 쓴 것이다. 현재 대만의 왕씨(王氏)가 소
　장하고 있다.

5. 王鐸詩《行書自書詩卷》

(君宣年家兄翁判南康贈以六首)
p. 53
其一.

官閒欲別厺	벼슬살이 한가하여 떠나고 싶은데
春曙楚風和	봄날 새벽 초나라 바람은 온화해라
衙內嶽光重	관청마루엔 산 빛은 무거운데
几前江霧多	책상 앞엔 물 안개는 자욱하네
詩吟白崔觀	시 읊으니 흰 학이 구경하고
吏散紫霄阿	관직 버리지 자주빛 하늘 아름답네
宦況或如此	벼슬살이는 혹여나 이와 같을까
龍蛇可罷謌	비범한 인재 노랫소리 그치리라

주 • 龍蛇(용사) : 용과 뱀으로 이는 전쟁이나 인재, 현인의 죽음을 의미하기도 한다.

p. 55
其二.

可得太玄酪	참으로 태현(太玄)의 술을 구한다면
北山聽鷓鴣	북쪽 산의 자고새 소리 들으리라
故人逢處少	친구는 만나는 곳 드물고
江月到來孤	강 달은 떠 오를 때 외롭네
彭蠡烟深遠	팽려(彭蠡)엔 연기는 멀고 자욱하며
柴桑路有無	시상(柴桑)엔 길이 있다가도 없네
郡庭凝望極	고을 정원은 아득히 바라보이는데
獨眺莫踟躕	홀로 바라보며 머뭇거리지 않네

주 • 太玄酪(태현락) : 태현(太玄)은 허무염담(虛無恬淡)의 도를 말하는데 여기서 태현락은 신선들

이 즐겨마시던 것이다.

- 彭蠡(팽려) : 호수 이름으로 강서성에 있는 파양호(鄱陽湖)를 말한다.
- 柴桑(시상) : 강서성 서남쪽에 있는 산 이름으로 일찍이 이곳에 도연명이 살았던 고향이다.

p. 56

其三.

蕭齋潭石曠	쓸쓸한 서재 못가 돌은 넓은데
怵暇挹淸濛	쉬는 여가에 맑은 기운 잡아보네
民事幽香入	농사지으니 그윽한 향기 들어오고
鶴聲老木定	학 소리에 늙은 나무는 안정하네
性情齊雪月	성품은 눈 갠 달빛과 같고
僮僕供樵風	일꾼은 땔나무 바람 이바지 하네
願及騷壇聚	원하건데 시인들 모여보소
俱成白髮翁	모두가 백발의 늙은이들이라오

주 • 騷壇(소단) : 운치가 있고 아담한 문필가들의 사회나 모임.

p. 57

其四.

自是携仙骨	내 스스로 신선의 풍모 가졌는데
政成峭舊餘	벼슬이루니 구여(舊餘)봉만큼 높네
高深眞意外	높고 깊은 것은 참으로 뜻밖이요
軍旅壯心初	군사 훈련은 건강할 때 처음 마음이라
脩己當何務	몸 닦아 무엇을 마땅히 힘써야 하나
在公定不虛	공무에 있으니 참으로 허무하지 않네
詔優溢浦否	조우(詔優)는 분포(溢浦)가 아닌지
單緒想稀疎	처음부터 생각이 희미하고 성그네

주 • 溢浦(분포) : 강서성 구강시 지역이다.

p. 59

其五.

仙經無外慮	신선의 공부 생각 밖에 안했지만
時与古人言	때때로 옛 분과 더불어 얘기하네

案事隨皆了	책상 위의 일은 그때마다 마치는데
泉音入夜繁	샘물 소리는 밤이 되니 크게 들리네
南雲疑竹里	남운(南雲)이 죽리(竹里)인가 의심하고
北斗味罍罇	북두(北斗)에서 뇌준(罍罇) 술 맛보네
重約瀍源醉	거듭 은원(瀍源)에서 취하자고 언약하는데
巖花待古原	바위에 핀 꽃이 옛 언덕을 기다리네

주 • 瀍源(은원) : 왕탁의 고향이 하남 맹진 지역이다.

p. 60
其六.

衙居人事少	관아에 거하니 남들과 하는 일 적어
鸞水靜能尋	난수(鸞水)가 고요해 잘 찾아가네
卽對漁舟景	바로 고기잡는 경치 마주하는데
猶懷人貘心	아직도 인간은 짐승의 마음 품고 있네
詩書施豈小	시 서의 베푸는 것은 적기도 한데
朋友望更溁	친구간의 바람은 다시금 깊구나
處淡貧何病	맑게 사노라니 가난함이 무슨 병이리요
匡廬遺遠音	광여(匡廬)에 먼 소리 전해오네

주 • 鸞水(난수) : 이하(伊河)의 옛이름으로 황하 남안지류의 하나이다. 웅이산 남쪽 기슭에서 발원한다.
• 匡廬(광려) : 중국의 명산인 여산의 별칭으로 강서성의 여산을 말한다.

戊寅病癈六閱得稿竣久未脫出而君老已榮
蒞已久今始寄來 年翁觀之可發一噱也 己卯正月 弟王鐸具草

무인년에 병이 오래 깊었는데 원고를 여섯번 살펴보고는 오래이 끝내지 못하였다. 형님께선 노련하고 이미 영예로운 자리에 오래 있었으니 지금 다시 부쳐 그것을 보게 된다면 가히 한번 크게 웃을 것이다.
기묘년 정월에 아우인 왕탁이 쓰다.

※이 작품은 숭정(崇禎) 12년(1639년) 그의 나이 48세때 쓴 것이다. 크기는 가로 166cm, 세로 26.8cm이며 모두 39행이고 305자이다. 현재 북경고궁박물원(北京故宮博物院)에 소장되어 있다.

6. 王鐸《琅華館帖》
(琅華館)

p. 63~70

弟每絶糧, 室人四詆, 扗詆者墨墨, 失執珪時一老腐儒耳. 有不奴隷視之者乎. 親家猶不視土貧
交, 令蒼頭操豚蹄牀頭醞, 爲弟空盤中增此蔾脃, 爲空腹兼味也. 陶彭澤謂, 一飽已有餘, 是之飽,
逌然對孼潤, 朶頤大嚼而流歡, 不幾, 燭滅, 髡醉更過二參哉. 弟卽窘困, 尙未饑死, 不謂當阨之
日, 炎凉世能澮此一時也. 乃有推食分饔飧之資補. 竈煙燃死灰. 如親家高義者乎.
灄水漁人王鐸.

아우는 매양 식량이 떨어졌다. 집사람들이 사방에서 꾸짖으니 날개잃은 사람은 묵묵할뿐이
다. 벼슬을 잃을 때에는 한사람 늙은이와 선비이다. 자칫 부림을 당하는 사람처럼 볼 수 있지
만 친가에서는 오히려 땅이 가난하다 얕보지 않고, 일꾼으로 하여금 돼지 발굽을 조리하여 상
위에 차려놓고 동생의 배고픈 것을 따스하게 했다.
소반 위에 이 같이 맛있는 것을 더하는 것은 배고픈데에도 겸하여 맛있게 함이다. 도연명이
말하길 '한번 배부르면 그 나머지도 배불러 빙그레 웃으며 처자식을 대해 윤택스런 꽃봉오리
가 늘었으니' 하면서 근거없는 수다만 부리다가 얼마 안 있어 촛불이 꺼지니 곤드레 취하기를
다시금 두세번이 넘었다. 아우는 가난하고 군색하여도 아직 배고파 죽지않는 것은 이 액운을
당한 세월과 덥고 서늘한 세태에도 이 한때이나마 본 받을 수 있는 것이다. 이에 먹을 것을 더
주고 솥과 밥의 재료를 나누고 부엌 땔감과 꺼진 불도 도와주니 참으로 형제간의 큰 의로움일
것이다.
은수의 고기잡는 이 왕탁

주 • 執珪(집규) : 홀을 잡는 것. 곧 벼슬하는 것
• 蒼頭(창두) : 종, 노복. 일꾼.
• 陶彭澤(도팽택) : 도연명으로 그는 405년에 팽택현령을 지냈다.
• 逌然(유연) : 빙그레 웃으며 흡족한 모습.
• 窘困(군곤) : 곤궁한 것, 가난함.

※이 작품은 제작연도가 없다. 크기는 가로 144.2cm, 세로 25.3cm이고 27행으로 모두 170자이다.
현재 사천박물관(四川博物館)에 소장되어 있다.

7. 王鐸詩 《贈湯若望詩冊》

① 過訪道未湯先生亭上登覽聞海外諸奇

p. 71

其一

風動鈴旗樹影斜	바람은 방울 깃발 흔들고 나무엔 그림자 비끼는데
漆書奇變儘堪嗟	옻 칠한 책 기이한 조화 모두 감탄하네
他山鳥獸諸侯會	먼 산들 새와 짐승은 여러 제후 모인 듯 하고
異國琳球帝子家	다른 나라 옥과 구슬은 자제들이 가지고 있네
可道天樞通海眼	북두칠성은 해안(海眼)과 통한다 말할 수 있고
始知日路小瓜窪	해 길은 작은 웅덩이 같다는 것 알겠네
需時与爾探西極	짧게 그대와 더불어 서극(西極)을 탐험했는데
浩浩崑崙未有涯	넓고 넓은 곤륜(崑崙)은 끝이 없구나

p. 73

其二.

殊方別自有烟巒	지방 다르니 또 다른 연기 봉우리 있는 것 같아
一葉艅艎世外觀	한 잎 돛단배타고 세상 밖을 구경하네
地折流沙繁品物	땅 꺾이고 모래 흐르니 온갖 물건 풍성하고
人窮星曆涉波瀾	사람이 가고 별자리 많이 파란을 겪네
眥間藥色三光納	눈썹사이 좋은 색깔은 삼광(三光)이 드리웠고
匣裏龍形萬壑寒	궤안의 용 모습은 만학(萬壑)속에 차겁네
好向橘官延受籙	귤관(橘官)을 좋아하여 벼슬살이 연장하니
知君定不恪瓊丹	그대 알겠지 경단(瓊丹)주는 것 아끼지 마소

주
- 三光(삼광) : 해, 달, 별의 빛.
- 橘官(귤관) : 한나라때 설치된 관명으로 귤을 바치는 일을 관장하였다.
- 瓊丹(경단) : 진귀하고 아름다운 옥으로 사물의 아름다움을 의미한다.

p. 75

其三.

八萬遐程燕薊中	팔만리 먼 길 연, 계(燕薊) 주 가운데 있는데
如雲弟子問鴻濛	많은 젊은이들 천지의 이치를 물어오네
慣除修蟒箐風息	변화 익숙한 잘난 이무기는 바구니 바람에 쉬고

屢縛雄鰌瘴霧空	엉키기 잘하는 큰 미꾸라지는 나쁜 안개 없게 하네
靈藥施時回物病	신령한 약은 먹을 때에 온갖 병을 물리치고
玉衡齊後代天工	옥형(玉衡) 가지런한 뒤 하늘 조화 이어가네
幽房剩有長生訣	그윽한 방안에 오래사는 비결책만 남아있는데
一咲攏鬚遇苑風	한번 웃음에 수염 쓰다듬고 동산 바람 쏘이네

주
- 鴻濛(홍몽) : 천지자연의 원기. 하늘과 땅이 아직 갈라지지 않는 모양.
- 玉衡(옥형) : 북두칠성의 다섯번째 별.

p. 77

其四.

圖畫充廚始攝然	그림 주방에 가득 차니 비로소 마음 흡족한데
何殊層閣揖眞儇	무엇 때문에 별다른 누각에서 신선께 읍하랴
醉吟心映群花下	술 취해 읊으니 마음이 여러 꽃 아래 비치고
閒臥情遊古史前	한가로이 누우니 정은 옛 책들 앞에 노니네
琴瑟中和秋獨奏	금과 슬(琴瑟) 화음 맞으니 가을날 홀로 연주하고
錕鋙光怪夜雙懸	곤과 어(錕鋙)의 빛깔 다르니 밤에 두 개 달렸네
欲從龍拂求霧液	용불(龍拂)에 찾아가서 신령스런 약 구하고 싶은데
只恐鸞車泛海煙	다만 난거 타고 바다에 떠다니가 두려웁네

주
- 錕鋙(곤어) : 명검의 하나로 한나라 동방삭의 글 중에 옥과 철로 만들었다고 기록했다.
- 鸞車(난거) : 임금님이 타는 수레.

② 夜中言

p. 80

茫茫四海欲之安	망망한 사방천지에 편안히 가고 싶은데
鄉國哭歌正此時	고향 땅의 슬픈 노래를 바로 이 때에 듣네
有客自尋蕭寺隱	나그네는 스스로 소사(蕭寺)에 숨은 이 찾고
故人還寄草堂詩	친구는 도리어 초당(草堂) 사귀 부쳐오네
舊年觀弈方知宦	옛날에 바둑 구경하다 벼슬살이 알았지만
今日梳頭不惡絲	오늘은 머리에 빗질해도 머리카락 엉키지 않네
五嶽胸中何必起	큰 뜻을 가슴에 어찌 일으킬 필요있으리
蒙莊曳尾是誰師	장자(莊子)의 꼬리 끈다는 말 누구를 스승함이냐

주
- 蒙莊(몽장) :

- 曳尾(예미) : 이말은《장자·추수편(莊子·秋水篇)》에 나오는 말로 장자가 복수에서 낚시하면서 사신과 나눈 얘기이다. 그는 진흙 속에서라도 사며 꼬리를 끌며 다닐 거라고 얘기한 것이다.

③ 卽吾園示僧

p. 82

半載龍岡如老衲	반년동안 용강(龍岡)에서 늙은 중처럼 살 때
獼猴園卽是吾園	원숭이 노는 정원이 바로 나의 정원이구나
秋深花落知溪晚	가을이 깊어 꽃지니 시냇물 늦은 때 알고
冬後鸛鳴覺樹喧	겨울 뒤에 왜가리 우니 숲 시끄러움 느끼네
生死靜觀山不受	생과 사(生死)를 고요히 살피니 산은 용납치 않고
榮枯閒閱佛無言	영과 고(榮枯)를 한가롭게 보내니 부처처럼 말이 없네
幡然却悔從前誤	돌이켜 생각하니 앞날의 잘못 후회스럽고
夜夜神鈴懶閉門	밤마다 무당 방울 소리에 문닫기 귀찮네

④ 至宜溝驛

p. 84

蕭條行色晚駸駸	쓸쓸한 행색에 어두움은 빠르게 오는데
十六州中作苦吟	열 여섯 고을마다 괴롭게 시 읊조리네
也憶嘉魚消宦況	기억속의 곤들메기는 벼슬살이 때 사라지고
獨憐老鶴識秋心	가엾은 늙은 학은 가을 맘 알겠지
峰懸月路樵人斷	산봉우리 달 걸리니 나무하는 사람 끊어지고
水浸城根驛樹深	물이 성 아래로 스며드니 역엔 수풀 우거지네
漸近故鄕憂更切	점점 고향 가까우니 근심 다시 간절한데
梅花石洞鼓鼙音	매화 핀 석동(石洞)에 북치는 소리만 들리네

⑤ 友人濟源山水約

p. 86

聞道丹書在沈寥	들으니 단서(丹書)는 혈요(沈寥)에 있다는데
喜君許我聽吹簫	기쁘도록 그대는 나에게 퉁소소리 들려주네
五雲不散陽臺匝	오색 구름 흩어지지 않아 양대(陽臺)를 둘러있고
萬谷長犇濟瀆朝	여러 골짝의 긴 메아리에 제독(濟瀆)은 아침이네
蔘窟白猿嗔野史	삼(蔘)굴의 흰 원숭이는 야사(野史)를 성내게 하고
竹籃紫杏愛仙樵	대 바구니 자주빛 살구는 선초(仙樵)들 좋아하네
將來儻出人間世	장차 진실로 인간세상에 벗어나고 싶다면

笑弄若華看海潮　　멀거니 새벽녘에 바다 조수를 바라보리라

주 • 湯若望(탕양망) : (1592~1666년) 독일의 과학자이며 자가 도미(道未)이다. 천주교 전도사로 1620년에 오문(澳門)에 도착했다. 중국에서 47년간 생활하며 큰 업적을 남겼다.

※이 작품은 숭정(崇禎) 15년(1642년) 그의 나이 51세때 쓴 것이다. 모두 18면으로 113행이고 633자이다.

8. 王鐸詩《靈風不欲息》

p. 89~90

靈風不欲息	신령한 바람 그칠 줄 모르는데
已綠湖邊田	이미 호수가 밭은 푸르렀네
欄鴨邨邨草	난간의 집오리들 마을마다 바쁘고
人家處處泉	사람들 집에는 곳곳마다 샘솟네
燒鐺爲芍饍	솔불피워 연밥과 반찬 준비하고
打鼓會神錢	북두드리며 신전(神錢)을 모았네
晚向石龕去	늦게 석감(石龕)향해 나아갔는데
杜陵似此煙	두릉에도 이렇게 연기나는 것 흡사하리라

丁亥二月 癡庵 王鐸

정해(1647년) 이월에 치암(왕탁의 호) 왕탁 쓰다

주 • 神錢(신전) : 일전짜리 돈모양으로 종이에 구멍을 뚫어 만든 종이돈으로 신께 제사지낼 때 태운다.
• 石龕(석감) : 불상을 두는 돌로 만든 감실.
• 杜陵(두릉) : 한나라 선제(宣帝)의 능이 있는 곳.

※이 작품은 순치(順治) 4년(1647년) 그의 나이 56세때 쓴 것이다. 크기는 가로 50cm, 세로 190cm이고 모두 48자이다. 현재 개봉고씨(開封高氏)가 소장하고 있다.

9. 杜甫詩 《贈陳補闕》

p. 91~92

世儒多汨沒	세상의 선비들 많이 가라앉았는데도
夫子獨聲名	선생께서는 홀로 명성이 높습니다
獻納開東觀	헌납 관리가 동관(東觀)을 열고
君王問長卿	군왕께서도 장경(長卿)에게 물었지요
皂鵰寒始急	검은 매는 추위에 비로소 급히 날고
天馬老能行	천리마는 늙어서도 능히 달릴 수 있지요
自到青冥裏	푸른 하늘 속으로 이르는 때부터는
休看白髮生	백발 나는 것 보지 마십시요

杜子美贈陳補闕 丁亥 王鐸 唯之老館丈年家
두보시 증진보궐을 정해(1647년)에 왕탁 쓰다.

주 ‧ 獻納(헌납) : 황제께 간언을 올리는 직책의 관리.
‧ 東觀(동관) : 궁중 도서관.
‧ 長卿(장경) : 한나라때의 사마상여(司馬相如)의 자이다.
‧ 皂鵰(조조) : 검은매인데 여기서는 진보궐을 비유한 말.
‧ 天馬(천마) : 천리는 달리는 명마로 여기서도 진보궐을 비유한 말이다.

※이 작품은 순치(順治) 4년(1647년) 그의 나이 56세때 쓴 것이다. 크기는 가로 51cm, 세로
203cm이고, 모두 58자이다. 현재 개봉시박물관(開封市博物館)에 소장되어 있다.

10. 杜甫詩 《路逢襄陽楊少府入城戲呈楊四員外綰》

p. 93~94

寄語楊員外	양원외랑에게 말 전하는데
天寒少茯苓	지금 산속이 추워서 복령이 적습니다
待得稍喧暖	날이 따뜻해지기를 기다려서
當爲斸青冥	마땅히 그대를 위해 숲속에서 캘겁니다
顚倒神僊窟	신선굴을 뒤집어 찾아
封題鳥獸形	짐승모양의 복령을 포장해 올리겠습니다

兼將老藤杖	아울러 오래된 등나무 지팡이도 보내오니
扶汝醉初星	취한 그대가 막 술깰때 부축할 것입니다

丁亥八月書 王鐸 爲毓宗年家詞丈

정해(1647년) 8월에 왕탁이 존경하는 집안 어른께 써 드리다.

[주]
- 楊員外(양원외) : 양관(楊綰)으로 두보가 장안을 떠나며 보낸 편지이다.
- 茯苓(복령) : 버섯의 일종으로 소나무 뿌리에서 기생한다.
- 封題(봉제) : 물건을 사고 서명하는 것. 포장하여 올린다는 뜻.
- 鳥獸形(조수형) : 날짐승, 길짐승 모양의 좋은 복령이라는 의미.

※이 작품은 순치(順治) 4년(1647년) 그의 나이 56세때 쓴 것이다. 크기는 가로 55.1cm, 세로 234cm이며, 모두 54자이다. 현재 연대시박물관(烟臺市博物館)에 소장되어 있다.

11. 王鐸詩《飮薹樓作之一》

p. 95~98

開筵鳴畫角	연회 열리자 화각(畫角)소리 울리고
海上此登樓	바다위 이 누각에 올랐네
芋水去無盡	우수(芋水)는 끝없이 흘러가고
旗山空復秋	기산(旗山)은 괜스레 다시 가을이라
淸樽臨斷碣	맑은 술잔 끊어진 비석에 올려두고
高唱落長洲	높은 노래소리 긴 물가에 떨어지네
戰艘何年定	싸우는 함선 어느 때나 안정될까
磨崖萬載留	마애불상은 만년이나 머물러 있는데

飮薹樓作之一 泰器大詞宗正之

辛未十月夜一鼓 孟津 王鐸

음의로에서 지은 것 중 하나인데 태기 큰 문인께서 바르게 고쳐주시길 바랍니다.

신미(1631년) 10월 밤 첫 북소리 울릴 때 맹진의 왕탁 쓰다.

[주]
- 畫角(화각) : 전쟁때 신호와 시각을 알리는 그림 그려진 뿔 나팔.
- 戰艘(전소) : 전쟁때 사용하는 전함.
- 磨崖(마애) : 석벽을 쪼아서 글자, 그림을 조각한 것으로 주로 불상을 새겼다.

※이 작품은 숭정(崇禎) 4년(1631년)때의 것으로 그의 46세때 쓴 오언율시이다. 가로 33cm, 세로 286cm이고 모두 64자이다. 현재 홍콩의 허백재(虛白齋)에 소장되어 있다.

12. 王鐸詩《再遊靈山》

p. 99~101

廿載重來此	이십년만에 다시 이곳에 오니
山泉依舊分	산과 샘물 변함없이 분명하네
藤花驚碩幹	등나무 꽃 큰 줄기를 놀라게 하고
潭影認孤雲	못 그림자 외로운 구름 허락하네
罏氣隨人轉	술 기운 사람에게 전해지고
樵聲隔澗聞	나무하는 소리 산골짜기 넘어 들려오네
佛奴今老大	불노(佛奴)는 이제 우두머리가 되었는데
洗鉢向微曛	바리때 씻으며 황혼길 향해가네

再遊靈山 王鐸
다시 영산에 노닐면서 왕탁쓰다

주
- 佛奴(불노) : 황금사봉(黃金司封) 칠마왕(七魔王)의 세번째로 이후 첫째가 된 고승.
- 老大(노대) : 우두머리. 첫째.

※이 작품은 모두 4행으로 46자이며, 크기는 가로 49cm, 세로 177cm이다. 현재 무석시박물관(無錫市博物館)에 소장되어 있다.

13. 鄭谷詩《題莊嚴寺休公院》

p. 102~103

秋深庭色好	가을 깊자 뜰안 빛 좋은데
紅葉間靑松	붉은 잎 사이에 푸른 소나무 자리했네
騷客殊無著	시인들 별 달리 글 짓지도 않고
吾師甚見容	나의 스승 심히 편안해 보이네
疎鐘蘇細溜	성근 종소리 가는 물방울 소리와 어울리고
孤磬等遙峰	외로운 경쇠소리 노닐던 봉우리와 함께하네

未省勳名侶	아직 공훈과 명예 짝하는 것 버리지 못하고
頻於此地逢	자주 이 땅에서 맞이하노라

題莊嚴寺休公院 生老先生吟壇 此 王鐸

장엄사 휴공원에서 지었는데 생로선생 문단 어른께 왕탁쓰다.

(此)는 문장의 (於)뒤에 누락된 것을 끝부분에 추가로 쓴 것을 표시한 것이다.

주
- 騷客(소객) : 문단의 시인들
- 勳名(훈명) : 공훈과 명예. 곧 벼슬을 얻는 것.

※이 작품은 당나라 시인 정곡(鄭谷, 851~910년)의 시를 쓴 것이다. 모두 3행으로 모두 56자이며, 가로 46cm, 세로 277cm이다. 현재 제남시박물관(濟南市博物館)에 소장되어 있다.

14. 王鐸詩《家中南澗作》

p. 104~106

家礀誰登眺	집 산골짜기라 누가 올라가 보리오
天寒草木稀	날씨 추워 초목은 드물어라
雨餘孤岫出	비온 뒤 외로운 산봉우리 드러나고
日莫衆禽依	해지니 무리의 짐승들 의지하여 쉬네
諸郡寇仍緊	여러 고을 도적들 여전히 팽배하니
三年人未歸	삼년동안 사람들 돌어오지 않는구나
石壇偃臥否	돌마루는 쓰러져 눕지 않고
處處野棠飛	곳곳마다 들 아가위 날리네

家中南澗作 得老親家正 王鐸

가중남간을 지었는데 나이드신 이웃 어른께서 바르게 가르쳐 주십시오. 왕탁.

※이 작품은 숭정(崇禎) 8년(1635년) 그의 나이 44세때 쓴 것이다. 크기는 가로 40cm, 세로 162cm이고 3행으로 모두 52자이다.

15. 王鐸詩《懷友柬》

p. 107~108

舊日同欣賞	옛날 함께 즐겁게 완상하였는데
茅堂晚共之	띠 집에서 늦게 그곳에서 함께하네
雪香梅發處	눈내리면 매화 만발하는 곳 향기롭고
人憶鴈來時	사람들은 기러기 올 때를 기억하네
離亂山魈語	난리에 산소(山魈)들 속삭이고
艱危鐵室悲	고생과 위험에 철실(鐵室)이라 슬프도다
更盟紅紫岫	다시금 붉고 자주빛 산봉우리에서 맹서하는데
馨逸與相知	향기 색다른 것 누구와 더불어 알리오
王鐸	왕탁쓰다

주
- 離亂(리란) : 난리. 전쟁통의 혼란한 시기.
- 山魈(산소) : 산도깨비, 요괴.
- 艱危(간위) : 고생과 위험
- 鐵室(철실) : 죄인을 가둬 불태우려고 하여 쇠로 만든 방. 온통 머리부터 발끝까지 갑옷을 철판으로 무장하는 것.
- 馨逸(형일) : 향기가 뛰어나고 색다른 것.

※이 작품은 제작연대표시가 없다. 모두 4행으로 43자이다. 같은 내용의 다른 작품에는 끝부분에 회우간(懷友柬)이 쓰여있다. 현재 예경당(禮耕堂)에 소장되어 있다.

16. 王鐸詩《雒州香山作》

p. 109~111

舊日莊嚴地	옛날 웅장하고 위엄있던 땅
林香景未殘	숲 향기로운데 햇볕은 남아있지 않네
爲心方欲寂	마음잡고 바야흐로 고요하고저 하여
入礀忽然寬	산골짜기 들어오니 갑자기 너그러워졌네
橙實側深堊	귤 열매는 깊은 흰흙 속에 뒤척이고
鐘聲浮別巒	종소리는 다른 산봉우리에 떠다니네

| 僧人說九老 | 스님은 향산구로(香山九老)를 말씀하셨는데 |
| 髮髯見花壇 | 마치 꽃밭을 보는듯 하였도다 |

庚辰正月十宵 王鐸 孟堅詞翁敎之

경진(1640년) 정월 10일 밤에 왕탁 쓰다. 맹견의 늙은 문인어른께서 가르쳐 주십시요.

주 • 林香(림향) : 숲이 향기롭다는 뜻인데 시를 짓고 지내는 곳이 바로 향산(香山)이었기 때문에 이를 쓴 듯 하다.

• 九老(구로) : 향산구로(香山九老)인데 백거이의 시집에 기록되어 있다. 처음에는 7명이었다가 2명이 더 들어와서 9명이 되어 시짓고 친교하며 지냈다. 백거이, 호고, 길민, 유진, 정거, 노진, 장혼, 이원상과 승려인 여만이다.

※이 작품은 숭정(崇禎) 13년(1640년) 그의 나이 49세때의 작품으로 모두 3행이고 가로 53cm, 세로 247cm인데 모두 59자이다.

17. 王鐸詩《呈宋九靑》

p. 112~113

壯心無與說	훌륭한 큰 뜻 얘기할 사람없기에
每日只孤吟	매일 다만 외로이 읊고 있네
所以黃冠意	벼슬하지 않겠다는 뜻이기에
偏貪綠嶂深	지나치게 푸른 산봉우리 깊은 곳만 탐하였지
石林同虎臥	석림(石林)은 범과 함께 잠들고
香樹誘鸚臨	향수(香樹)는 꾀꼬리 유혹하여 자리했네
褊性幽棲妥	좁은 성격이라 그윽한 곳이 온당한데
惟餘伐木音	오직 나무하는 소리만 남아있네

呈宋九靑 辛巳 王鐸

송구청 어른께 신사년에 왕탁써 올리다.

주 • 黃冠(황관) : 벼슬하지 않는 사람. 도사 또는 도사의 관.

• 石林(석림) : 돌 숲인데 일반적으로 곤명시(昆明市)의 석림풍경구 지역이다.

• 香樹(향수) : 곧 남목(楠木)으로 꽃에서 좋은 향기가 나오는 칠리향(七里香) 이름으로 불린다.

※이 작품은 숭정(崇禎) 14년(1641년)에 쓴 것으로 크기는 가로 48cm, 세로 209cm이며 모두 48
자이다. 현재 호북박물관(湖北博物館)에 소장되어 있다.

18. 王鐸詩《夜渡作》

p. 114~115

長路多辛楚	먼 길이라 고생이 심한데
依稀聞扣舷	어렴풋이 뱃전 두드리는 소리 들리네
方知飛野鷺	바야흐로 들판 백로 날으고
不辨入潭烟	물안개속으로 들어가는 것 분별못하겠네
額額人無已	쉼없이 바쁜데 사람들은 보이지 않고
梅梅月可憐	얼굴 흉한 모습에 달도 가련하여라
應輸牧豕子	응당 목시자(牧豕子)를 보내주셨으니
何意感玄天	무슨 뜻으로 하늘을 감동시킬까

夜渡作 山公老詞丈正 壬午秋 王鐸
야도를 짓다. 산공의 늙으신 문단 어른께서 바르게 가르쳐 주십시오.
임오(1642년) 가을 왕탁이 쓰다.

주 ・辛楚(신초) : 매운 맛으로 사람을 매질하는 뜻으로 곧 괴로움을 뜻한다.

・潭烟(담연) : 물안개

・額額(액액) : 쉬지 않는 모습.

・梅梅(매매) : 얼굴이 칙칙한 흉한 모습.

・牧豕(목시) : 고사의 내용으로 동한시대 승궁이라는 돼지치기였는데 서당을 지날때마다 돼지를
풀어놓고 강의를 들었다. 마침내 훈장이 되어서 목사청경(牧豕聽經)이라는 성어가 탄생했고
곧 열심히 일하여 공부한다는 뜻으로 쓰인다.

・玄天(현천) : 구천의 하나인 북쪽 하늘. 곧 하늘.

※이 작품은 숭정(崇禎) 15년(1642년)때 쓴 것으로 그의 51세때이다. 크기는 가로 48cm, 가로
244cm이고 모두 3행으로 54자이다. 현재 심양고궁박물원(瀋陽故宮博物院)에 소장되어 있다.

19. 王鐸詩 《太平庵水亭作(爲徹庵詩)》

p. 116~117

芙蓉二十度	연꽃이 이십도(二十度)나 길게 피어
忍復說都門	차마 다시 도문(都門)에서 기뻐하네
經亂前人少	난리겪어 앞 사람들은 드물고
尋幽古水存	그윽한 곳 찾으니 옛물은 그대로다
藥田增羽翼	약밭에는 새들이 늘어나는데
蕉戶閱乾坤	파초 있는 집에서 천지를 살펴보네
此夕同聞磬	오늘 밤 경쇠소리 함께 듣는데
斜陽動石根	지는 햇볕 돌뿌리에 흩어지네

蔣若椰招飮太平庵水亭作 壬午冬雪中

徹庵陳老詞壇正 王鐸

장약야께서 태평암수정에서 술마시기를 초대하다는 글을 짓다. 임오년(1642) 겨울 눈 내리는 가운데 진철암 나이드신 문단 선생님께서 가르쳐 주십시요. 왕탁 쓰다.

주 • 都門(도문) : 국도의 성문.
• 羽翼(우익) : 새 날개. 보좌하는 사람.

※이 작품은 숭정(崇禎) 15년(1642년) 그의 나이 51세 때의 것이다. 크기는 가로 52.7cm, 세로 224cm이고 모두 4행으로 65자이다. 현재 천진예술박물관(天津藝術博物館)에 소장되어 있다.

20. 王鐸詩 《贈葆老鄕翁》

p. 118~119

芙蓉秋陷色	연꽃이 가을이라 빛 속에 빠져있기에
爲助蘜花陰	국화가 그늘지어 돕고 있네
好友一朝至	좋은 벗이 아침 일찍 찾아오는데
餘烟幾許深	남은 안개는 그 얼마나 깊은가
園圖點水石	동산은 수석(水石) 점하는 것 도모하고
竹意靜身心	대나무는 신심(身心)을 고요하게 마음쓰네
先料驅車去	먼저 헤아려서 말몰고 가는데

回頭限鬱林　　　　고개돌리니 울창한 숲이 유감이라

同梁眉居遊曠園席上七首 葆老鄉翁詞宗正 王鐸
동량미가 거처하는 광원에서 노닐며 즉석에서 일곱수를 썼다.
나이드신 시골 늙으신 문인께서 바로 잡아주십시요. 왕탁 쓰다.

※이 작품은 청나라 순치(順治) 3년(1646년) 그의 나이 55세때 쓴 것이다. 모두 5행으로 60자이
다. 현재 북경고궁박물원(北京故宮博物院)에 소장되어 있다.

21. 王鐸詩《湯陰岳王祠作》

p. 120~121

地老天荒日　　　　땅은 오래되고 하늘은 더 넓은데
孤臣一死時　　　　외로운 신하 한번 죽을 때이다
金戈方逐虜　　　　쇠와 창으로 오랑캐 쫓아내고
鐵騎竟班師　　　　병마 몰아 마침내 승전하고 돌아왔네
涕淚中原墮　　　　눈물은 중원(中原)땅에 떨어지는데
江山左衽危　　　　강산은 좌임(左衽)하여 위태로웠네
霧旗怳欲指　　　　신령한 깃발 손가락질 하고 싶지만
杜宇數聲悲　　　　두견새 울음소리에 슬퍼만지네

王覺斯具草　　　　왕각사(왕탁)이 쓰다

주 • 湯陰嶽王(탕음악왕) : 남송시대 무인인 악비로 금나라에 대항하여 싸웠던 명장이다. 충절의 상
　　징으로 그는 탕음현에서 가난한 농부의 아들로 태어났다.
　• 左衽(좌임) : 북쪽 오랑캐들이 옷을 입을 때 오른쪽 섶을 왼쪽 위로 여미었다는 것으로 곧 오랑
　　캐의 침범을 의미한다.
　• 杜宇(두우) : 두견새

※이 작품은 제작연도 표시가 없다. 크기는 가로 40.6cm, 세로 177.9cm이고 모두 4행으로 50자
다. 현재 상해박물관(上海博物館)에서 소장하고 있다.

22. 王維詩 《吾家》

p. 122~123

柳暗百花明	버드나무 어둑한데 온갖 꽃들피었는데
春深五鳳城	오봉성(五鳳城)에 봄은 깊어라
城鴉睥睨曉	성(城) 갈가마귀는 새벽녘에 흘겨보고
宮井轆轤聲	궁궐 우물엔 두레박 소리 들리네
方朔金門侍	동방삭(東方朔)은 금문(金門)에 모셔있고
班姬玉輦迎	반희(班姬)는 옥련(玉輦)으로 맞이하네
仍聞遣方士	문득 방사(方士)보냈다는 소식 듣고
東海訪蓬瀛	동해(東海)의 신선사는 곳 찾아가네

吾家摩詰作 聖木老年親丈 王鐸

왕유(마힐)이 지은 시를 성목의 나이드신 이웃 어른께 써서 드리다. 왕탁

주 • 五鳳城(오봉성) : 곧 황성(皇城)으로 남경(南京)의 고궁으로 황제가 거처하는 궁궐이다.
• 轆轤(록로) : 도르래인데 물긷는 두레박을 뜻한다.
• 方朔(방삭) : 서한시대 사람으로 동방삭(東方朔)을 말한다.
• 班姬(반희) : 서한시대때 한성제의 첩으로 미인에 고운 노래를 잘 불렀다 한다.
• 方士(방사) : 중국 고대 〈방술〉이라는 기예, 기술을 구사하는 이로 도교에서 술사, 방술사, 도사라 불렀다.
• 蓬瀛(봉영) : 봉래산과 영주산으로 신선이 산다는 발해지방에 있는 산이름.

※이 작품은 제작연도의 표시가 없고 크기는 가로 45cm, 세로는 225cm이고 3행으로 모두 55자이다.

23. 王鐸詩 《卽席作》

p. 124~127

昔我過原泉	나 옛날 원천(原泉)을 지나갈제
其南日以晏	남쪽 햇빛 늦은 때이네
夜宿負芻警	밤에 꼴 속에 자면서 경계하였고
戒以迨於旦	그 경계 아침까지도 이어졌구려

何牽衛韔瑂	어떻게 위창필(衛韔瑂)을 이끌어 올까?
長塗離憂患	먼길에 근심걱정 겪으리라
感此翼蔽恩	보호해주신 은혜에 감동하오니
骨肉垺親串	형제간은 친한 사이 비등하게 살아라
經今已數稔	지금까지 이미 몇년이 지나갔기에
撫膺有三歎	가슴 두드리고 세번씩 탄식하노라
兕觥吾斯祈	무소뿔 술잔들고 내 기원하는 뜻은
秊秊拜鶴算	해마다 부모님 오래살기 비는 것이오
卽席作 王鐸	즉석에서 왕탁이 짓다.

주 ・衛韔瑂(위창필) : 가죽으로 만든 활집, 칼집.
・鶴算(학산) : 학처럼 오래 사는 것.

※이 작품은 제작연도 표시가 없다. 가로 50.8cm, 세로 35.5cm 이고 3행에 66자이다. 현재 무석
시박물관(無錫市博物館)에 소장되어 있다.

24. 王鐸詩《戊辰自都來再芝園作》

p. 128~129

花林深礙日	꽃 속 우거져 햇빛을 가렸는데
細逕曲隨人	좁은 길 구부러져 사람들 따라가네
鷄犬歷年熟	닭, 개는 여러해 키우면서 잡아먹는데
池塘依舊新	연못은 예전같이 신선하구나
畦平堪理竹	밭두둑 평평하여 대나무 심고
地潤較宜蓴	땅 윤택하여 순나물 가꾸네
鞅掌空繁暑	바쁘게 일하니 더운 여름날 없으니
回頭悟世塵	고개돌려 세상살이 깨닫겠노라

戊辰自都來再芝園作 文嶽老父母正 王鐸
무진년에 도읍에서 재지원에 와 지었다. 문악의 늙은 부모님께 올린다. 왕탁

주 ・鞅掌(앙장) : 매우 바쁘고 번거로운 모습

※이 작품은 숭정(崇禎) 원년(1628년) 그의 나이 37세때 쓴것이다. 가로 49cm, 세로 188cm이고 3행으로 모두 57자이다. 현재 상해래타헌(上海來朶軒)에 소장되어 있다.

25. 錢起詩《和萬年成少府寓直》

p. 130~131

赤縣新秋夜	적현(赤縣)은 새로운 밤인데
文人藻思催	문인(文人)들 시상을 제촉하네
鐘聲自僝掇	종소리에 신선인양 부축하고
月色近霜臺	달빛에 서리는 누대에 다가오는
一葉兼螢度	한 잎 반딧불과 함께 날아가고
孤雲帶鴈來	외로운 구름 기러기 띠하여 날아오네
明朝紫書下	내일 아침에 자서(紫書) 내려온다면
應問長卿才	장경(長卿)의 재주 물어보리라

公嫩詞丈 癸酉夏夜 王鐸
공미 문단어른께 계유(1633년) 여름밤에 왕탁 써드리다.

주 • 赤縣(적현) : 중국 땅의 이름을 말한다.
• 紫書(자서) : 임금이 내리는 조서.
• 長卿(장경) : 사마상여(司馬相與)를 말하는데 그의 자가 장경이다.

※이 작품은 숭정(崇禎) 6년(1633년) 그의 나이 42세때 전기(錢起)의 시를 쓴 것이다. 크기는 가로 56cm, 세로 202cm이고 4행으로 모두 50자이다. 현재 개봉시문물상점(開封市文物商店)에 소장되어 있다.

26. 杜甫詩《江上》

p. 132~133

江上日多雨	강 위에 날마다 비 많이 내리는데
蕭蕭荊楚秋	형초(荊楚)엔 쓸쓸한 가을이네
高風下木葉	센바람은 나뭇잎 떨어지게 하고
永夜攬貂裘	긴긴 밤 담비 외투 갖춰 입네

勳業頻看鏡	공훈 세우려고 자주 거울을 보고
行藏獨倚樓	출사 때나 은거할 때 홀로 누각에 기댈뿐
時危思報主	위급할 때 임금님 은혜에 보답 생각하니
衰謝不能休	늙고 쇠약해도 그칠 수는 없도다

石芝開士 甲戌書杜 王鐸

석지개사께 갑술(1634년)에 두보시를 왕탁써드리다.

주 ・荊楚(형초) : 기주를 가르키는데 기주를 초나라 땅으로 생각했다.
・行藏(행장) : 출사할 때와 은거할 때를 말함.

※이 작품은 숭정(崇禎) 7년(1634년) 그의 나이 43세때 두보시를 쓴 것이다. 크기는 가로 52cm, 세로 160cm이고 3행으로 50자이다. 현재 무한시박물관(武漢市博物館)에 소장되어 있다.

27. 王鐸詩《題柏林寺水》

p. 134~135

日夕來禪寺	해질 무렵에 고요한 절간 찾으니
波光動石亭	파도빛이 돌 정자 움직이네
瀟湘一片白	소상(瀟湘)강엔 한 조각 구름 떠 있고
震澤萬年靑	진택(震澤)은 오랜 세월동안 푸르네
龍沫浸坤軸	용의 침은 곤축(坤軸)을 잠기게 하고
珠華濕佛經	구슬 빛은 불경(佛經)을 적시네
踟躕遊水府	미련 아쉬워 물가에 노닐다가
騎馬忽春星	말달리니 문득 춘성(春星)땅이네

雲臺老年翁正 題柏林寺水 王鐸

운대 나이드신분께서 바로 잡아주십시요. 제백림사수를 왕탁쓰다.

주 ・瀟湘(소상) : 중국 호남성 동정호 남쪽에 있는 소수와 상강을 말한다.
・震澤(진택) : 회수와 바다 사이가 양주인데 호수에 대나무가 무성하다.
・坤軸(곤축) : 지축을 말한다. 지구의 자전축.
・春星(춘성) : 묘성(昴星)을 속되게 이르는 말.

28. 杜甫詩 《秋野》

p. 136~137

禮樂攻吾短	예와 악(禮樂)은 나의 큰 단점인데
詩書引興長	시와 서(詩書)눈 흥취 오래 이끄네
掉頭紗帽側	머리 흔드니 오사모 옆으로 기울어지고
暴背竹書光	등을 쬐니 죽간의 책 위로 햇살 빛나네
日落攲松子	해 저무니 솔방울 떨어지고
天寒割蜜房	하늘 차가우니 벌 꿀을 따네
稀疎少紅翠	듬성하니 붉고 푸르름 적은데
駐屐近微香	발걸음 멈추니 그윽한 향기 가까워지네

丁丑北發至良鄕書 山林誤書 王鐸

정축년(1637년) 북발에서 양향에 이르러 글 쓰다. 산림에서 글을 잘못쓰다. 왕탁

※이 작품은 숭정(崇禎) 10년(1637년) 그의 나이 46세때 쓴 것이다. 크기는 가로 50cm, 세로 24.5cm이고 3행에 58자이다. 현재 광주미술관(廣州美術館)에 소장되어 있다.

29. 王鐸詩 《稜稜溪上影》

p. 138~139

稜稜溪上影	쌀쌀한 날씨 시냇가엔 그림자 지니
動處見秋陽	움직이는 곳마다 가을 햇빛 쪼이네
就此看雲近	여기에 오니 구름 가까이 보이고
能忘索酒嘗	술 찾아 맛보니 잊을 수 없네
雲根鶴蝨冷	구름 나는 곳에 학슬(鶴蝨)은 차갑고
石砌藥苗香	섬돌 옆에 약(藥)싹은 향기롭네
願向先生乞	선생님께 빌고 원하옵건데
蘜花給道糧	국화 술 도(道) 양식되게 주시옵소서

戊寅十一月夜 王鐸

무인년(1638년) 11월 밤에 왕탁 쓰다.

※이 작품은 숭정(崇禎) 11년(1638년) 그의 나이 47세때 쓴 것이다. 크기는 가로 48.8cm, 세로 162.6cm이고 3행에 48자이다.

30. 高適詩《九曲詞》

p. 140~141

萬騎爭歌楊柳春	군사들 전쟁 노래에 버드나무 봄은 오는데
千場對舞繡麒麟	전쟁의 승리춤은 기린각(麒麟閣)에 수놓네
到處盡逢歡洽事	가는 곳마다 즐겁고 흡족한 일 뿐이니
相看摠是太平人	서로 보아도 태평스런 사람들이어라

洛下 王鐸 孟堅老詞壇

주 • 麒麟(기린) : 기란각으로 한무제가 장안에 세운 궁중안 전각으로 선제때의 공신 초상을 걸어두었던 곳이다.

※이 작품은 숭정(崇禎) 12년(1639년) 그의 나이 48세때 고적시를 쓴 것이다. 크기는 가로 55cm, 세로 166cm이고 모두 37자이다.

31. 王鐸詩《玉泉山望湖亭作》

p. 142~143

今日復明日	오늘 가면 다시 내일 오나니
一春又欲殘	한해 봄도 다시금 저물어 가네
病浸會友少	병 잦으니 친구들 적게 모이고
官繫看山難	벼슬 매이니 산 보기도 어렵네
鷲寺閒高瘭	취사(鷲寺) 한가로와 높은 꿈꾸이고
龍池禮無巒	용지(龍池) 넓어서 산봉우리 보이지 않네
藥苗福不細	약(藥) 모종 심는 것 복은 작지도 않는데
悵望限長安	처량스레 바라보니 장안(長安)은 끝이 없네

玉泉山望湖亭作 心翁老年伯教正 王鐸 己卯夏

옥천산 망호정을 지었으니 나이드신 심옹께서 바르게 가르쳐 주십시요.

왕탁 기묘(1639) 여름에.

※이 작품은 숭정(崇禎) 12년(1639년) 그의 나이 48세때 쓴 것으로 가로 78cm, 세로 300cm이고
모두 59자이다. 현재 북경영보재(北京榮寶齋)에 소장되어 있다.

32. 王鐸詩《京北玄眞廟作》

p. 144~145

丝壇香霜肅	작은 제단에 향기 자욱히 엄숙한데
菁色競峥嶸	봄빛은 다투어 솟구치네
不是來靈境	여기 신령한 곳에 오지 않았다면
何因愜遠情	어찌 즐거운 정에 흡족하리요
木人多鬼气	허수아비는 신미한 기운이 많고
水鶴有閒聲	물 학은 한가로이 소리 지르네
日彩增英大	햇빛에 수유꽃은 커져가는데
蒼然望玉京	천연스레 천상세계 바라보노라

深甫趙老親家敎之 己卯八月望前一日 王鐸具草

吾恒書古帖不書詩 世尠好詩者 親串好之 是以書之

조심보 나이드신 이웃분께서 가르쳐 주십시요. 기묘(1639년) 팔월 보름 하루 전에 왕탁 쓰다.

나는 항상 고첩을 쓰고 시를 쓰지 않았다. 세상엔 시를 좋아하는 자 적은데 이웃에서 그것을
모으기를 좋아하였기에 그것을 글써 드렸다.

주 • 玉京(옥경) : 옥황상제가 산다는 천상의 세계.

※이 작품은 숭정(崇禎) 12년(1639년) 그의 나이 48세때 쓴 것으로 크기는 가로 49cm, 세로
316cm이고 모두 87자이다.

33. 王鐸《憶過中條山語》

p. 146~148

予秊十八歲過中條, 至河東書院. 憶登高遠望, 堯封多蔥鬱之气, 今齒漸臻知非覬吾鄉太峰, 眉宇
帶中條烟霞之意, 勉而書此, 豈非非之爲歟!
己卯洪洞 王鐸

내 나이 18세 때에 중조(中條)를 지나 하동서원(河東書院)에 간적이 있다. 높은데 올라 생각
하면서 멀게 바라보니 요봉(堯封)엔 푸른 기운이 많았다. 이제 나이가 점전 그른 것을 아는 때
에 이르러 내 고향의 큰 봉우리의 미우(眉宇)와 중조(中條)사이에 연기 안개 빛 떤 것을 보고
이 글 쓰는데 힘쓰나 이미 잘못된 것이 아닐런지
기묘년(1639년) 홍동에서 왕탁쓰다.

※이 작품은 숭정(崇禎) 12년(1639년) 그의 나이 48세때 쓴 것으로 4행에 모두 61자이다.

34. 王鐸詩《香山寺作》

p. 149~150

細逕翠微入	좁은 길에 푸르름이 짙어오니
幽香塵跡稀	그윽한 향기 티끌 자취도 드무네
虛潭留色相	빈 연못엔 빛과 현상 남아있고
響谷發淸機	울리는 계곡엔 천지 기운 일어나네
人淡聽松去	사람 맑으니 소나무 소리 들으며 가고
僧閒洗藥歸	스님은 한가하니 약초씻고 돌아가네
莫窺靈景外	신령한 경치 밖을 엿보지 말지어다
漠漠一鷗飛	아득한 저 멀리 한 갈매기 날아가네

香山寺作 應五老親家正 庚辰夏 王鐸
향산사 시를 지어 다섯 이웃분을 뵙고 드리다. 경진(1640년) 여름에 왕탁 쓰다.

※이 작품은 숭정(崇禎) 13년(1640년) 그의 나이 49세때 쓴 것이다. 크기는 가로 51.8cm, 세로
260cm이고 3행으로 모두 55자이다. 현재 일본등정유린관(日本藤井有鄰館)에서 소장하고 있다.

35. 王鐸《雲之爲體語》

p. 151~152

雲之爲體無自心, 而能膚合電章, 霑被天下, 自彼盤古罔有衰歇今覛. 宋公以岱雲別號, 不獨仰景泰翁也. 噓枯灑潤, 甿田文明, 其 望熙言非棘歟!

庚辰夏宵奉 王鐸

구름의 형체는 참으로 무심(無心)한 것으로 덮는데도 능하고 뭉치고 번쩍 빛나기도 하면서 온 세상을 자욱하게 만들며 옛적 반고(盤古)씨 때부터 이어옴은 쇠하거나 쉬기도 함이 있다. 요즘 송공(宋公)이 대운(岱雲)으로 자기 별호(別號)를 삼으니 그렇다고 태옹(泰翁구름)을 사모해서가 아니다. 마른데서 물 뿌려 윤택케하고 용전(甿田)을 빛내고 밝게 해주기 때문인 것 같다. 그 바램은 밝고 형통하나 좀 찔리지 않을까

경진(1639년) 여름 밤 왕탁이 써서 올리다.

주 • 盤古(반고) : 천지 개벽후 처음 세상에 나왔다고 하는 중국의 전설상의 천자.

※이 작품은 숭정(崇禎) 12년(1639년) 그의 나이 48세때 쓴 것으로 모두 4행에 61자이다.

36. 王鐸《皇問敬文》

p. 153~154

皇問敬婺州雙林慧則法師 : 尊崇聖敎, 重興三寶, 欲使一切生靈, 咸蒙福力. 捨離塵俗, 投志灃門, 宣揚妙典, 精誠如此, 利益當不辭勞也.

王鐸 庚辰秋倣

황제께서는 존경하는 무주 쌍림사의 혜칙법사께 물었다. 황제께서는 "불교를 숭상하고 삼보(三寶)를 일으켜 일체의 생력으로 하여금 다 복력(福力)을 누리게 하고 티끌과 속됨을 떠나 모두 법문에 뜻을 바쳐 불경을 선양하려 정성을 다했으니 이와 같이 이롭고도 유익함은 마땅히 사례하고 위로하지 않으리오."라고 하였다.

왕탁이 경진(1640년) 가을에 그 뜻을 본받아서 쓰다.

주 • 皇(황) : 여기서는 수문제(隋文帝)인 양견(楊堅)이다. 그는 불교를 선양하는 많은 일일 하였다. 《쌍림사혜칙법사첩(雙林寺慧則法師帖)》에도 이 내용의 기록이 실려 있다.

※이 작품은 숭정(崇禎) 13년(1640년) 그의 나이 49세때 쓴 것으로 가로 48cm, 세로 240cm이고 3
행에 모두 52자이다. 현재 북경수도박물관(北京首都博物館)에 소장되어 있다.

37. 王鐸《贈文吉大詞壇》

p. 155~157

文吉張鄉丈, 作牧二東. 聞孚惠, 不雕刻其氓, 天石婁詡之. 梅華佐壽斝, 非私相介也. 合群黎驩
心, 聚穌爲遐耇, 其旹壽無害, 寧有歇, 虖門弟子之祝尙弗如麥丘邑人之弘.
文吉大詞壇 弧辰冬夜率奉 太原王鐸 如

장문길(張文吉) 고향 어른이, 이동(二東)의 목민관이 되었다. 삶의 혜택이 밝지 않음을 듣고
그 곳 백성 천석(天石) 루후(婁詡)의 매화를 그려서 수구(壽斝)를 돕게 했지만 사사로이 서로
끼고 한 것은 아니다. 여러 백성의 환심을 합하고 화합을 모아 오래도록 명 길게 하였다. 그
미수(眉壽)에 시기함이 없으니 어찌 탄식함이 있으리요. 문제자 축상(祝尙)은 맥구(麥丘)마을
사람의 큰 그릇만 못하도다.
장문길 큰 문인의 어른을 위해 생신을 맞은 겨울밤 올려 드리며 태원 왕탁이 쓰다.
如는 弗이후 누락된 글자를 끝에 추가 기록한 것임.

주 • **眉壽(미수)** : 눈썹이 희고 길게 자라도록 오래사는 수명으로 남에게 축수하는 말.
• **麥丘(맥구)** : 옛날 제나라때의 작은 고을로 지금의 산동성 상하현 서북지역이다. 여기서 제나라
환공(桓公)이 사냥하였던 곳이다.

※이 작품은 숭정(崇禎) 14년(1641년) 그의 나이 50세때 쓴 것이다. 크기는 가로 51cm, 세로
173cm이고 5행에 모두 81자이다. 낙관의 끝부분에는 「弗」뒤에 「如」누락분을 표시하였다.

38. 王鐸詩《京中春日留蘇州友人作》

p. 158~159

汝欲蛇門去	당신은 사문(蛇門)으로 가고자 하지만
春來失所依	봄이 와도 의지할 곳 없으리
櫻桃思舊賜	앵두 따주던 옛날 은혜 생각나고
芍藥感新暉	작약 핀 싱그러운 햇빛 감흥되네
群盜誇軍籄	떼 도적은 군사들 화살통 뽐내고

危塗戒旅衣	위태로운 길은 나그네 옷 조심하네
何如鱸美候	어찌하여 농어 맛있는 계절 같을까?
一艇學龍威	작은 배타고 용의 위엄 배우리라

京中春日留蘇州友人作 王鐸 燦斗老先生敎正

도읍 가운데서 봄날 소주에서 친구들과 머물며 왕탁이 짓다.

찬두 나이드신 어른께서 가르쳐 주시기 바랍니다.

주 • 蛇門(사문) : 소주(蘇州)에 있는 가장 훌륭한 문

39. 王鐸詩《白雲寺俚作》

p. 160~161

荒山仍破寺	황산(荒山)에 황폐한 절 있지만
寂寂少殘僧	너무도 적막하여 남은 스님도 적네
未見除蠨網	거미줄 청소도 한적 없으니
何因續佛燈	어찌 부처님 등불 이어지리오
瘦雲華老木	야윈 구름은 늙은 나무에 빛나고
大日育垂藤	큰 햇빛은 늘어진 등넝쿨 키우네
永不干時祿	오래도록 벼슬살이 관여치 않으니
免將百感增	장차 온갖 감회 일어남 면하리라

白雲寺俚作 闇甫老親丈正 王鐸 辛巳

백운사 시를 지어 암보 나이드신 이웃 어른께 드리다. 신사(1641년) 왕탁 쓰다.

※이 작품은 숭정(崇禎) 14년(1641년) 그의 나이 50세때 쓴 것이다. 크기는 가로 51cm, 세로 150cm이고 3행으로 모두 55자이다. 현재 제남시박물관(濟南市博物館)에서 소장하고 있다.

40. 王鐸詩《辛巳十月之交作》

p. 162~163

留連河內有心期	하내(河內)에 머무르지만 마음의 기약한 바 있어
況是行山歲莫時	항산(行山)으로 가고 싶은데 때는 이미 저물었네

自負碩邁深磵好	스스로 너그러움 가져 깊은 산골 좋아하고
可憐疎懶故人知	가련스레 성글고 게을러도 옛 친구는 알아주리
居園且撰木華賦	정원에 살면서 또다시 목화부(木華賦) 짓고
對友休吟巷伯詩	벗 대하여 때로는 항백시(巷伯詩) 읊네
天保萬年思湛露	하늘이 만년토록 보호하사 많은 은혜 생각나니
恐君未必老芝澮	아마 그대 지미(芝澮)에서 늙지 않을까 두렵구나

辛巳十月之交作其二 送晉侯苗老年兄 鄕翁正之 洪洞迀者 王鐸

신사(1641년) 시월에 두수를 지었는데 진후묘 나이드신 형님께 보내드리니 바르게 가르쳐 주십시요. 홍동에 사는 자 왕탁이 쓰다.

• 巷伯詩(항백시) :《소아 · 항백(小雅 · 巷伯)》을 말하며 고대 중국 제일의《시경》에 들어 있는 시 제목이다.

※이 작품은 숭정(崇禎) 14년(1641년) 그의 나이 50세때 쓴 것으로 크기는 가로 51.5cm, 세로 301cm이고 4행에 모두 82자이다. 현재 산서성박물관(山西省博物館)에서 소장하고 있다.

41. 王鐸詩《望白雁潭作》

p. 164~166

不近嚴州地	엄주(嚴州)땅은 아직도 먼데
稌秔老石田	찰벼는 돌밭에 익어가네
狂情耗旅瘳	미치광스런 정에 나그네 꿈 사라지고
病骨懼穚烟	병든 몸은 가을 연기 두려워하네
樵唱深崖裏	나무꾼 노래하니 언덕굴은 깊어지고
天低去鴈邊	하늘 낮으니 기러기 변방으로 날아가네
古潭無定景	옛 연못에 일정한 풍경 없지만
姑息爲淵玄	우선은 깊고 오묘함을 위함이리라

荊岫楊老詞壇正 望白雁潭作 辛巳 王鐸具草

형수의 양 나이드신 문단의 어른께 망백담락을 지어 신사(1641년) 왕탁이 써드리다.

※이 작품은 숭정(崇禎) 14년(1641년) 그의 나이 50세때 쓴 것이다. 크기는 가로 45cm, 세로 155cm이고 4행에 모두 58자이다. 현재 하남박물원(河南博物院)에서 소장하고 있다.

42. 王鐸 《書畵雖遣懷文語》

p. 167~168

書畵雖遣懷, 眞無益事. 不如無俗事時, 焚香一室, 取古書一披, 或吟歎數悟. 書下稿本, 白髮鬖
鬖, 轉瞬卽是七袠, 將欲撰書, 臂痛筋縮, 多嚔欠伸, 必不能從事矣.
庚寅二月夜 王鐸偶書

글씨 그림이 비록 기분을 전환시킬 수 있으나 참으로 유익함이 없는 것으로 차라리 속된 일보
다 못하다. 때로 방안에 향 피우고 옛글에 취하여 한번씩 뒤척거리고 혹은 휘파람 불면서 자
주 책속의 고본(稿本)을 깨달으니 흰머리는 삼삼하고 눈 깜짝할 새 이에 칠십살이 되어 장차
책을 쓰고 싶지만 팔은 아프고 근육도 줄어들어 오랜 시간 구부리고 펴는 때 많으니 이것도
반드시 쫓을 수 없는 일이로다.
경인(1650년) 이월 밤에 왕탁 우연히 쓰다.

※이 작품은 순치(順治) 7년(1650년) 그의 나이 59세때 쓴 것이다. 크기는 가로 50cm, 세로
180cm이고 5행에 70자이다. 현재 수도박물관(首都博物館)에 소장되어 있다.

43. 王鐸詩 《自到長安》

p. 169~170

自到長安內	스스로 장안(長安)에 찾아오니
詩懷憬隱阿	시 감회 은아(隱阿)함을 깨닫겠네
恐人嫌道曲	사람들 두려워하니 곡조 말함 두렵고
爲子倣陵歌	자식 위하면 노래 못하는 것 본받으라
星宿沙塵滿	별들은 모래 먼지 가득한데
巖川豺虎多	냇가 바위엔 범 승냥이 많네
玉窪拚醉去	옥와(玉窪)에 취하여 춤추고 노는데
寂圃較如何	적포(寂圃)를 비교하면 어찌하리

輝老年親翁俚言奉答求正 王鐸
휘 늙으신 이웃어른에게 삼가 바른답을 구하며 올리다. 왕탁쓰다.

주 • 隱阿(은아) : 생각이 높고 큰 것.

• 玉窪(옥와) : 술병. 술그릇.

※이 작품은 순치(順治) 8년(1651년) 그의 나이 60세때 쓴 것이다. 크기는 가로 51.5cm, 세로 202.8cm이고 3행에 53자이다. 현재 사천성박물관(四川省博物館)에서 소장하고 있다.

44. 王鐸詩《沿沁河西北入紫金壇深山作》

p. 171~172

溪流新黍折	시내 흐르고 새해 기장 고개 숙이니
曲逕緩重灣	굽은 길 겹겹이 물굽이 더디네
不爲乘孤興	외로이 흥타고 싶지 않지만
何緣得此閒	무슨 인연으로 이 한가함을 취할소냐
飯調猱獲侶	밥 먹을때 원숭이 와서 벗하고
廟肅雨靁間	사당 엄숙하니 비와 우레 사이이네
更與松龕訂	다시금 소나무 감실에 글 고치고
石蘿日可攀	날마다 담쟁이덩쿨만 움켜쥐네

沿沁河西北入紫金壇深山作 巖公敎正 癸未 王鐸
연심하서북입자금단심산을 짓다. 암공께서 바르게 가르쳐 주십시요. 계미(1643년) 왕탁쓰다.

※이 작품은 숭정(崇禎) 16년(1643년) 그의 나이 52세때 쓴 것이다. 크기는 가로 52cm, 세로 183cm이고 4행으로 모두 60자이다.

45. 王鐸《至燕磯書事》

p. 173~174

吾雛与津爲寇破, 幸在山巖, 渡河南行, 雪水澁粳. 及至白門, 亂祷復逮, 邨中琴書如蝸牛角. 丈夫何地不可棲, 龍湫鷗宕可爲菟裘之處.
癸未二月 至燕磯書事 孟津 王鐸

오락(吾雛)과 여진(与津)은 도적에 빼앗겼다. 다행히 산암(山巖)에 있어 강을 건너고 남으로 가는데 눈은 얼고 먹는 것은 껄끄러웠다. 겨우 백문(白門)에 이르렀는데 어지러운 흉한 속에 다시 쫓기게 되었다. 작은 배위에서 거문고 타고 책보는 것이 달팽이 뿔위와 같구나. 하지만

사나이 어느 곳인들 쉬지 못하랴. 용추(龍湫)와 안탕(鴈宕)은 가히 은자가 살만한 곳이라.
계미(1643년) 이월에 연기에 도착하여 글쓰다. 맹진의 왕탁.

※이 작품은 숭정(崇禎) 16년(1643년) 그의 나이 52세때 쓴 것으로 크기는 가로 50cm, 세로
224cm로 모두 65자이다. 현재 광동성박물관(廣東省博物館)에서 소장하고 있다.

46. 王鐸詩《重遊湖心寺作》

p. 175~176

衆樹仍靑色	뭇 나무들 아직은 푸른빛 띠었는데
微風到水沱	미풍은 강너울에 불어오네
階前容地少	계단 앞엔 빈 땅이 적고
樓內受天多	누각 안엔 넓은 하늘 보이네
律版硃砂落	율판(律版)에 주사(硃砂)떨어지고
經文篆籀託	경문(經文)은 전주(篆籀)로 쓰여졌네
茫茫烟海接	망망한 연기 바다와 접해있는데
休再訪龍窩	다시는 용와(龍窩)를 찾지 않으리

重遊湖心寺作 甲申 無知大禪宗正 王鐸
중유호심사를 짓다. 갑신(1644년) 무지대종사께 왕탁쓰다.

※이 작품은 숭정(崇禎) 17년(1644년) 그의 나이 53세때 쓴 것이다. 크기는 가로 55cm, 세로
201cm이고 5행으로 모두 56자이다. 현재 북경영보재(北京榮寶齋)에서 소장하고 있다.

47. 王鐸詩《寄金陵天目僧》

p. 177~178

別厺西江上	이별하고 서강(西江)으로 가는데
江灘寓短亭	강여울에 작은 정자 지었구나
望天雲共白	하늘 쳐다보니 구름과 함께 희고
思子岫皆靑	그대 생각하니 산굴은 모두 푸르네
寺內焚經篋	절안에는 경서상자 불타있는데
人間老歲星	사람 사이는 세월따라 늙어가네

疇能分丈室	밭두둑에 장실(丈室) 나누어져
百次指穚螢	수없이 가을 반딧불만 가리키노라

寄金陵天目僧 甲申冬夜書 王鐸

기금릉천목승을 짓고 갑신(1644년) 겨울밤에 왕탁 쓰다.

※이 작품은 숭정(崇禎) 17년(1644년) 그의 나이 53세때 쓴 것으로 크기는 가로 52.5cm, 세로
244cm이고 모두 53자이다.

48. 王鐸詩《宿江上作》

p. 179~180

高枕來寒月	높이 뉘우니 차가운 달만 찾아와
悠悠有所忘	긴긴 세월 모두 다 잊으리라
飄颭聞細響	휘날리는 바람속에 가는 소리 들리고
杳靄度虛光	아지랑이 아득한 속에 빛은 지나가네
海舶侵江路	바닷가 배는 강길을 침범하고
佛龕過木香	부처 감실엔 나무향기 넘치네
一身無不可	이 한몸 아무렇게 할 수 없는데
淸寥落何鄕	맑은 꿈은 어느 고향에 떨구어질까

宿江上作 乙酉上元燈下書於秣陵 七舅吟壇敎正 甥王鐸

숙강상을 지어 을유상원에 말릉의 등불아래에서. 일곱째 외삼촌께서 바로 가르쳐 주십시요.
생질 왕탁 쓰다.

※이 작품은 순치(順治) 2년(1645년) 그의 나이 54세때 쓴 것이다. 크기는 가로 58.5cm, 세로
34.3cm이며 모두 63자이다.

49. 王鐸《東俾公文語》

p. 181~182

東俾公薈集太峰齋中, 書十餘幀, 頗覺爽豁, 燚驚顚沛, 乃得優遊. 燕衍昨年, 江澀安得有此歟?
太原 王鐸 丙戌正月

동비공(東俾公)이 봄에 태봉재(太峰齋)에 모여 10폭의 족자 그림을 그렸는데 자못 시원하고 쾌활함을 깨달았다. 들불에 놀라 엎치락 뒤치락 하면서도 이에 잘 놀고 편안히 즐기었다. 작년에 강서(江澨)에 놀때가 어찌 이 같음이 있었으리오?

태원의 왕탁이 병술(1646년) 정월에 쓰다.

※이 작품은 순치(順治) 3년(1646년) 그의 나이 55세때 쓴 것이다. 크기는 가로 52.5cm, 세로 165cm이고 4행으로 49자이다. 현재 향항허백재(香港盧白齋)에서 소장하고 있다.

50. 王鐸詩《生事俚作》

p. 183~184

生事已頹顏	사노라니 이미 얼굴은 노쇠해져
浮沈弓鞬間	인생살이 전쟁 사이에 보냈네
道衣懷白墮	도포 입고 백타에 돌아가고
蠟屐許蒼山	나막신 신고 청산에 들어갔네
火爨倌人起	아궁이 불때니 수레꾼 일어나고
風休蟄鳥還	바람 멈추니 잠자던 새 돌아오네
偏多濯足處	발 씻을 곳은 많이도 있는데
深竇隱潺潺	깊숙한 돌 틈에 물 졸졸 흐르네

落一多字 生事俚作 丙戌春王正月

太原 王鐸 夢禎老親丈正之

「偏」아래「多」 한글자가 빠졌다. 생사리를 지었는데 병술(1646년) 봄 정월이었다.

태원의 왕탁이 쓰고 몽정 나이드신 이웃 어른께서 바르게 가르쳐주십시요.

※이 작품은 순치(順治) 3년(1646년) 그의 나이 55세때 쓴 것이다. 크기는 가로 51.5cm, 세로 345cm이고 3행으로 65자이다. 현재 복건성박물관(福建省博物館)에서 소장하고 있다.

51. 李頎詩《晚歸故園》

p. 185~186

荊扉帶郊郭	가시 사립문 교곽(郊郭)에 둘러있는데
稼穡滿東菑	농사일은 동쪽 밭에 가득하네

倚杖寒山暮　　지팡이 의지하네 차가운 산 저물고
鳴梭穮葉時　　북 울리니 가을 잎은 떨어지네
回雲覆陰谷　　돌아오는 구름은 그늘진 계곡 덮고
返景照霜梨　　반사되는 햇빛은 서리 배 비추네
澹泊眞吾事　　담백하게 사는 것 참으로 내 일인데
淸風別自玆　　맑은 바람 여기가 시원스럽네

李頎晩歸故園 王鐸爲士衡詞丈
이기의 만기고원을 적다. 왕탁이 사형문인의 어른을 위해 쓰다.

※이 작품은 제작연도 표시가 없다. 크기는 가로 52.5cm, 세로 259cm이고 3행에 53자이다.

52. 王鐸詩《中極殿召對作》

p. 187~188

宮漏不聞白晝淸　　물시계 소리 들리지 않고 대낮도 맑은데
簾垂深處問蒼生　　주렴 드리운 깊은 곳에 백성 소리 묻고녀
五敦式序將修禮　　오돈(五敦)의 예식 순서는 예법을 닦아야 하고
三接勤勞爲論兵　　이접(三接)의 공로 부지런함은 병법을 의논함이다
宸翰親題硃墨溼　　왕께서 친히 글쓰니 붉은 먹은 젖어있고
天容霽照玉球鳴　　임금 얼굴 크게 웃으니 옥구슬 울리는 듯 하네
書生納牗眞無補　　서생들의 간하는 말씀 아무런 도움되는 바 없어
安得謏蕘畣聖明　　어찌 보잘 것 없는 재주로 임금님 은혜 보답하리

中極殿召對作 嵩樵
중극전소대를 짓다. 숭초(왕탁의 자) 쓰다.

※이 작품의 제작연도 표시가 없다. 크기는 가로 50.5cm, 세로 319cm로 모두 64자이다.

53. 王鐸詩《高郵作》

p. 189~190

邢地非前日　　한(邢)땅은 예전과는 다른데

晚帆意已違	때늦은 돛단배 뜻과는 어긋나네
江聲從海濶	강물은 바다 넓은데로 따라가고
山气抱淮飛	산 기운은 회수강 안고 날아오네
旅客菰蔣冷	떠도는 나그네는 줄풀처럼 차가운데
漕船刁斗威	운반하는 배는 징소리 위엄도 있네
吁嗟鮫室外	탄식하는 소리 인어 집밖인데
綿亘有餘暉	저 면금산에는 해 저물어가네

高郵作 丙戌十二月 苦無煖室炙硯仍凍 奉葆光老親翁正之 洪洞王鐸
고우를 짓다. 병술(1646년) 십이월 고생스럽게 따뜻하지 않은 집에서 벼루를 가까이 하는데
여전히 춥기만하다. 보광 이웃어른께 삼가 받들어 올리다. 홍동의 왕탁쓰다.

※이 작품은 순치(順治) 3년(1646년) 그의 나이 55세때 쓴 것이다. 크기는 가로 51cm, 세로
238cm이고 4행으로 68자이다.

54. 王鐸詩《長椿寺舊作》

p. 191~192

枕瓢何所事	표주박 배게 이 무슨일이더냐
相對自無違	서로 마주보니 스스로 어김이 없네
老大惟宜拙	늙어 갈수록 더 옹졸해지고
雲山儻共歸	산 구름은 진실로 함께 돌아가네
香邊聞木籟	향기나는 곳에 퉁소소리 들리고
夢裏愧朝衣	꿈속에선 벼슬살이 부끄러하네
若遂龍蛇宿	만약 용사(龍蛇)의 지킴을 이룬다면
空林會隱微	빈 숲속에 은미(隱微)하게 모이리라

辛卯夏夜 長椿寺舊作 孟津王鐸
신묘(1651년) 여름밤 장춘사구작을 짓다. 맹진의 왕탁 쓰다.

※이 작품은 순치(順治) 8년(1651년) 그의 나이 60세때 쓴 것이다. 크기는 가로 52.4cm, 세로
186.5cm이고 3행에 53자이다. 현재 광주박물관(廣州博物館)에서 소장하고 있다.

55. 王鐸詩《容易語》

p. 193~194

長安容易老	장안에 사노라니 쉽게 늙어오고
厭去理鴉經	버리기 싫은 아경(鴉經)을 정리하네
爵祿催郵舍	벼슬 봉급은 우편집 재촉하고
交親少聚星	친구는 별처럼 모이기 드물구나
燒痕遮道黑	불탄 자리는 길막아 검어보이고
官柳向人靑	관청 버들은 사람향해 푸르네
羨汝孤飛鶴	외롭고 날아가는 학 부러운데
高天響雪翎	높은 하늘에 흰 깃소리들리네

容易語 野鶴丁詞丈正之

辛卯初夏 王鐸具草

용이어를 지어서 정야학 문단어른께 올리니 바로 잡아주십시요.

신묘(1651년) 초여름에 왕탁쓰다.

주 • 鴉經(아경) : 까마귀 점에 대한 서적인 《음양국아경(陰陽局鴉經)》을 말한다. 여기에 사람을 구해준다는 얘기가 나온다.

※이 작품은 순치(順治) 8년(1651년) 그의 나이 60세때 쓴 것으로 가로 49.3cm, 세로 233.2cm이고 4행에 58자이다.

56. 王鐸詩《題畵三首之一》

p. 195~196

春至留寒意	봄이 와도 찬 기운은 남았지만
陽山气乍晴	양지 쪽 산 기운은 잠시 쾌청하구려
人來如有約	사람오는 것은 약속 있는 듯 하고
水伏欲無聲	물 가라 앉음은 소리 없고저 함이네
罨畵聞禽過	그림 그물에 새 지나는 소리 들리고
靑蒼待鹿行	푸르름 짙으니 사슴 지나길 기다리네
悠悠朝市遠	아득히도 세상일은 멀어져 가는데

輾轉是何情　　무슨 정으로 엎치락 뒤치락 거리나

題畵三首之一 辛卯夏夜書 王鐸

제화삼수중에 첫번째로 신묘(1651년) 여름밤에 왕탁 글쓰다.

※이 작품은 순치(順治) 8년(1651년) 그의 나이 60세때 쓴 것으로 가로 50cm, 세로 202cm이고 4
　행에 모두 53자이다. 현재 하남박물원(河南博物院)에서 소장하고 있다.

57. 王鐸詩《甲申光復山內作》

p. 197~198

溪路日陰陰　　시냇길 날마다 어둡고 침침해

空山悟靜淲　　빈 산은 깊고 고요함을 깨달으리

昔人眞不遠　　옛사람과는 참으로 멀지 않는데

此處有餘音　　이곳엔 남겨진 소리만 있네

靈鳥韜飛羽　　신령한 새는 날 때 깃 숨기고

思猿咽衮心　　정겨운 원숭이 떠날 때 마음 목메네

閒中忘怵惕　　한가한 가운데 슬픔조차 잊으니

幽冷欲奚尋　　차갑고 그윽한 곳에 무엇을 찾으리오

甲申光福山內作 丁亥二月廿五日

書於汪洋齋是日寒稍輕 龍湫道人 王鐸具草

갑신광복산내를 정해(1647년) 2월 25일 짓다.

왕양재에서 쓴 것으로 추위가 점점 수그러 들었다. 용추도인 왕탁이 글쓰다.

※이 작품은 순치(順治) 4년(1647년) 그의 나이 56세때 쓴 것으로 크기는 가로 50cm, 세로 249cm
　모두 72자이다.

58. 沈佺期詩《碧水澄潭》

p. 199~200

碧水澄潭映遠空　　푸른 물 맑은 못에 먼 하늘 비치니

紫雲香駕御微風　　자주 구름 향기로운 수레 미풍을 몰고 오네

漢家城闕疑天上　　한나라의 성과 대궐은 하늘에 있는 것과 같고

秦地山川似鏡中　　진나라의 산과 내는 거울 속에 있는 것 같네
向浦回舟萍已綠　　포구 향해 배 돌리니 부평초 이미 푸르고
分林蔽殿槿初紅　　수풀 나뉘는 황폐한 궁전엔 무궁화 처음 붉어라
古來徒奏橫汾曲　　예부터 다만 횡분곡(橫汾曲)연주했는데
今日宸遊聖藻雄　　오늘 왕의 놀음에 성조(聖藻)눈 웅장스럽네

坦園年家詞丈 戊子二月 王鐸
탄원의 나이드신 어른께 무자(1648년) 2월에 왕탁쓰다.

주 ・橫汾曲(횡분곡) : 한무제가 분하(汾河)를 건너면서 불렀던 추풍사(秋風辭)이다.
　　・聖藻(성조) : 황제가 지은 시를 말한다.

※이 작품은 순치(順治) 5년(1648년) 그의 나이 57세때 쓴 것으로 4행에 모두 68자이다. 현재 여
　순시박물관(旅順市博物館)에서 소장하고 있다.

59. 王鐸《贊謝安書法》

p. 201~202

米黻贊曰：山林妙寄, 巖廊英擧. 不繇不羲, 自發淡古. 有赫龍暉, 天造翰藝. 末下弘跡, 人鮮臻
詣. 永撝太平, 震驚大地. 右贊謝安書廔.
王鐸

미불이 기리어 말하길 "산림(山林)처럼 기묘하고 암랑(巖廊)처럼 뛰어났네. 종요(鍾繇)도 아
요, 희지(羲之)도 아니면서 스스로 맑고 옛스러움 피웠네. 밝기가 용처럼 빛나니 하늘이 큰 재
주를 내시었네. 글솜씨 큰 자취 사람들 나아 가느니 적네. 영원토록 태평스러움을 도와 세상
을 놀라게 했네." 오른쪽은 사안(謝安)의 서법을 찬(贊)한 것이다.
왕탁 쓰다.

※이 작품은 순치(順治) 8년(1651년) 그의 나이 60세때 쓴 것이다. 크기는 가로 52.2cm, 세로
　236.6cm이고 4행에 모두 52자이다. 현재 안휘성박물관(安徽省博物館)에서 소장하고 있다.

60. 王鐸《辛卯仲春文語》

p. 203~204

辛卯仲春, 燭煌星晦. 左攜勝友, 環以歌姬. 逸興遄發, 墨瀋淋灕. 勃然書此, 蒼頭催去. 輈過廬豈
知老夫意趣, 迨暢適處, 卽在城市何異. 吾家瀍水緱䃼間也. 僕夫何知乎.
王鐸

신묘(辛卯) 二月 봄날에 촛불이 빛나 별을 어둡게 했다. 왼쪽엔 훌륭한 친구를 부여잡고 노래
하는 아가씨들이 둘러 앉았다. 홍취가 솟구치고 먹물이 잘 번져 졸지에 이 글을 썼는데 하인
들이 떠나기를 재촉하였다. 사냥 수레가 여막을 지나가는데 어찌 늙은 사람의 뜻과 취미를 알
리요. 화창하고 적합한 곳이니 시내와 무엇이 다른가. 우리집은 은수(瀍水)와 구간(緱䃼)의
사이에 있는데 아랫것들은 어찌 알리오.
왕탁 쓰다.

※이 작품은 순치(順治) 8년(1651년) 그의 나이 60세때 쓴 것이다. 크기는 가로 45.8cm, 세로
230.8cm이고 4행에 66자이다. 현재 수도박물관(首都博物館)에서 소장하고 있다.

61. 王鐸《贈敷五文語》

p. 205~206

敷五玉立年, 又謙度沖襟, 對之知爲木鷄. 雙璧瑩徹, 圭璋特達, 又能善藏其璞, 世業駿蓄, 必有
以弘賁無窮. 勉焉孶孶. 吾雖憒憒老樗, 尚欲擧觶以賀也.

부오(敷五)의 좋은 시절엔 겸손하고 또 도량이 넓어 사람들이 대한 때 멍청하게 여겼지만 두
눈은 맑고 인품은 영특하였다. 또 능히 그 보배스러움을 잘 갖추고 세업(世業)을 크게 쌓으니
반드시 크게 무궁함을 가질 것이다. 부지런히 힘쓸지어다. 내 비록 어리석고 늙어 쓸모없지만
오히려 잔을 들어 하례하고저 하노라.

주
• 敷五(부오) : 후학으로 인품과 학식이 뛰어났던 인물이다.
• 玉立(옥립) : 거동과 언행이 뛰어나고 지조가 곧고 고상한 것. 젊은 시절.
• 木鷄(목계) : 《장자・달생편(莊子・達生篇)》에 나오는 고사이다. 나무로 만든 닭처럼 상대가
아무리 도발하여도 평정심을 유지하며 진정한 힘을 발휘하는 단계를 말한다.
• 圭璋(규장) : 곧 珪璋의 뜻으로 고귀한 인품을 비유한 것이다.

- 弘賁(홍분) : 광대하다는 뜻.
- 孜孜(자자) : 곧 자자(孜孜)와 같은 뜻으로 게으르지 않음을 뜻한다.
- 老樗(로저) : 《장자·소요유(莊子·逍遙游)》에 나오는 말로 저(樗)는 가죽나무라고 하는 낙엽 교목이다. 냄새가 많이 나고 옹이가 많아서 목수들이 거들떠 보지도 않는다. 곧 목질이 뒤틀리고 나빠서 사람에게는 쓸모가 없는 것이다. 쓸모 없는 것으로 버려져 살아남을 수 있는 것을 비유한 것이다. 여기서는 자기 자신을 쓸모 없는 인물로 겸손하게 낮춘 뜻이다.

※이 작품은 순치(順治) 8년(1651년) 그의 나이 60세때 쓴 것이다. 크기는 가로 58cm, 세로 204cm이고 4행에 63자이다.

62. 王鐸詩《奉祝老先生遐壽》

p. 207~208

朱明啟序	여름 계절 돌아오니
凝厚其祥	상서로움 두텁게 웅키네
言獻壽斝	오래 사시라 술잔 드리니
於斯高堂	여기가 놀고 싶은 집이네
修劫善履	착한 발걸음 닦으려 힘쓰고
載發章光	품은 뜻 펴니 문장은 빛나네
乘運敏勳	운(運)을 타니 공훈도 빠르고
世世彌昌	오래토록 더욱 창성하리라
我祝南岡	내가 남강(南岡)선생 축하하오니
鐘鼓陽陽	종과 북소리 울려나네
惇史紀之	역사에 뚜렷이 기록되어서
永播馨香	그윽한 향기 오래도록 펴소서

奉祝老先生遐壽 洛人王鐸
노선생의 생일을 멀리서 삼가 축하드리며 락인 왕탁 쓰다.

※이 작품은 숭정(崇禎) 14년(1641년) 그의 나이 50세때 쓴 사언고시이다. 크기는 가로 53cm, 세로 207cm이고 4행으로 모두 59자이다. 현재 북경영보재(北京榮寶齋)에서 소장하고 있다.

63. 王鐸詩《淸河縣》

p. 209~210

雨色霏霏莫	비는 흩날리고 날은 저문데
榔鳴客意孤	빈랑나무 소리하니 나그네 외롭네
殘村稀小邑	쇠잔하는 마을엔 작은 고을도 드물고
老馬喘危途	늙은 말은 위태로운 길에 헐떡거리네
樹影潭光黑	나무 그림자 지니 못의 빛 어둡고
天痕石性枯	하늘의 흔적에 돌 성품은 마르네
耳邊金革離	귓가엔 금혁(金革)소리 멀어지니
笑貌矖松鳧	웃음짓고 송부(松鳧)를 바라보리라

淸河縣作 己丑端陽後書爲西美段年親丈正之 王鐸

청하현을 지어 기축(1649년) 단양이후에 서미단 이웃 어른을 위해 왕탁이 쓰다.

주 • 金革(금혁) : 병기와 갑옷으로 전쟁을 의미.
• 松鳧(송부) : 남방지역의 들오리.

※이 작품은 순치(順治) 6년(1649년)에 그의 나이 58세때 쓴 것이다. 크기는 가로 54cm, 세로 256cm이며 모두 54자이다. 현재 개봉시문물상점(開封市文物商店)에서 소장하고 있다.

64. 王鐸詩《將入酢城留別之作》

p. 211~212

冷冷黃塵起	싸늘한 날씨에 누른 먼지 일어나니
煢煢世事非	외로움 속에 세상일은 어긋나네
裘凋人漸老	갖옷 헤지니 사람도 늙어가고
日莫鴈還飛	해 저무니 기러기 돌아오네
驛路逢枯草	역마 길 옆에 시든 풀 만나고
吳山悵夕暉	오나라 산에 저녁노을 슬프네
商量緝道服	생각할수록 가사 옷 입고 싶은데
何岫共湌薇	어느 산골에 고사리 저녁밥 함께하리

將入胙城留別之作 庚寅正月上元書 王鐸具草

장입조성류별지를 지었는데 경인(1650년) 상원(정월대보름)에 왕탁이 글쓰다.

※이 작품은 순치(順治) 7년(1650년) 그의 나이 59세때 쓴 것이다. 가로 52.5cm, 세로 273cm이고
모두 59자이다. 현재 일본동경국립박물관(日本東京國立博物館)에서 소장하고 있다.

65. 王鐸詩《卽席》

p. 213~215

价藩昌斯地	개번(价藩) 이 곳은 번창한 땅인데
袞繡作民敎	곤룡포 수의 백성을 교화시켰네
遐邇欽王度	머나 가까우나 왕의 법도 흠모하니
樹聲本古衕	나무소리 옛날 길부터 시작되네
謙沖修無忒	겸손과 온화는 길이 변하지 않는 것
所履敦其要	만일 실천한다면 중요함이 돈독하리라
拯饑蒙袂甦	배고픔 구제되고 입은 옷도 소생되니
墉成丕祕肇	용성(墉成)땅에 큰 복이 열리네
天潢龍德派	하늘 은하수는 별 왕성한 물결이요
光華衍照耀	번쩍 빛나는 것은 밝고 비침이 넘침이다
式弘垂曠澤	법식은 크고 큰 혜택 드리우니
人彝翕攸好	사람들 떳떳함이 화합하여 좋구나
不復詡東平	다시는 동평(東平)을 자랑하지 않는데
坶野被怗冒	목야(坶野)를 호모(怗冒)들이 덮치었다
恪哉昭永圖	소영(昭永)의 그림이 빌 일 될소냐
千穟榮懿誥	오래토록 아름다운 깨우침에 빛나리라

壬午 嵩樵 卽席

주 • 价藩(개번) : 제후국이 천자국을 울타리치듯 보호하였는데 이를 병번(屛藩)이라고도 한다.

※이 작품은 숭정(崇禎) 15년(1642년) 그의 나이 51세때 쓴 것이다. 크기는 가로 51.5cm, 세로
412cm이고 3행에 86자이다. 현재 산서박물관(山西博物館)에서 소장하고 있다.

索引

人

編著者 略歷

성명 : 裵 敬 奭
아호 : 연민(研民) 1961년 釜山生

▪ 수상
• 대한민국미술대전 우수상 수상
• 월간서예대전 우수상 수상
• 한국서도대전 우수상 수상
• 전국서도민전 은상 수상

▪ 심사
• 대한민국미술대전 서예부문 심사
• 포항영일만서예대전 심사
• 운곡서예문인화대전 심사
• 김해미술대전 서예부문 심사
• 대한민국서예문인화대전 심사
• 부산서원연합회서예대전 심사
• 울산미술대전 서예부문 심사
• 월간서예대전 심사
• 탄허선사전국휘호대회 심사
• 청남전국휘호대회 심사
• 경기미술대전 서예부문 심사
• 부산미술대전 서예부문 심사
• 전국서도민전 심사
• 제물포서예문인화대전 심사
• 신사임당이율곡서예대전 심사

▪ 전시출품
• 대한민국미술대전 초대작가전 출품
• 부산미술대전 초대작가전 출품
• 전국서도민전 초대작가전 출품
• 한 · 중 · 일 국제서예교류전 출품
• 국서련 영남지회 한 · 일교류전 출품
• 한국서화초청전 출품
• 부산전각가협회 회원전
• 개인전 및 그룹 회원전 100여회 출품

▪ 현재 활동
• 대한민국미술대전 초대작가(한국미협)
• 부산미술대전 초대작가(부산미협)
• 한국서도대전 초대작가
• 전국서도민전 초대작가
• 청남휘호대회 초대작가
• 월간서예대전 초대작가
• 한국미협 초대작가 부산서화회 부회장 역임
• 한국미술협회 회원
• 부산미술협회 회원
• 부산전각가협회 회장 역임
• 한국서도예술협회 회장
• 문향묵연회, 익우회 회원
• 연민서예원 운영

▪ 번역 출간 및 저서 활동
• 왕탁행초서 및 40여권 중국 원문 번역 출간
• 문인화 화제집 출간

▪ 작품 주요 소장처
• 신촌세브란스 병원
• 부산개성고등학교
• 부산동아고등학교
• 중국 남경대학교
• 일본 시모노세끼고등학교
• 부산경남 본부세관

주소 : 부산광역시 중구 해관로 59-1
 (중앙동 4가 원빌딩 303호 서실)
Mobile. 010-9929-4721

月刊 書藝文人畵 法帖시리즈 41 왕탁서법

王 鐸 書 法 (行書)

2023年 7月 5日 초판 발행

저 자 배 경 석

발행처 書藝文人畵 서예문인화

등록번호 제300-2001-138
주소 서울시 종로구 인사동길 12, 310호(대일빌딩)
전화 02-732-7091~3 (도서 주문처)
 02-738-9880 (본사)
FAX 02-725-5153
홈페이지 www.makebook.net

값 25,000원